스크린의 추방자들

The Wretched of the Screen
by Hito Steyerl

First published by
Sternberg Press, Berlin, 2012

히토 슈타이얼 스크린의 추방자들

김실비 옮김
　　김지훈 감수

wo
rk
———
ro
om

일러두기

—옮긴이, 감수자, 편집자가 작성한 주는 각각 끝에 '옮긴이', '감수자', '편집자'로 표시했으며 필요한 경우 대괄호로 묶어 구별했다.

—단행본, 정기간행물, 앨범, 전시는 겹낫표로, 글, 논문, 기사, 노래, 작품은 홑낫표로 표시했다.

—한국어판에 추가된 도판과 캡션은 따로 표시하지 않았다.

—초판에 포함되었던 「면세 미술(Duty Free Art)」(2015)과 「총체적 현존재의 공포: 미술 영역에서 현전의 경제(The Terror of Total Dasein: Economies of Presence in the Art Field)」(2015)는 워크룸 프레스에서 출간할 히토 슈타이얼의 책 『면세 미술: 전 지구적 내전 시대의 미술(Duty Free Art: Art in the Age of Planetary Civil War)』 (가제)에 수록될 예정이다.

차례

7 들어가며

11 서문 / 프랑코 '비포' 베라르디

15 자유낙하: 수직 원근법에 대한 사고 실험

41 빈곤한 이미지를 옹호하며

61 당신이나 나 같은 사물

81 미술관은 공장인가?

107 항의의 접합

125 미술의 정치: 동시대 미술과 포스트 민주주의로의 이행

137 미술이라는 직업: 삶의 자율성을 위한 주장들

161 모든 것에서의 자유: 프리랜서와 용병

179 실종자들: 얽힘, 중첩, 발굴이라는 불확정성의 현장

205 지구의 스팸: 재현에서 후퇴하기

225 컷! 재생산과 재조합

243 감사의 말

249 도판 목록

253 옮긴이의 글

259 해제—포스트 재현, 포스트 진실, 포스트인터넷:
 히토 슈타이얼의 이론과 미술 프로젝트 / 김지훈

홀리에타 아란다
브라이언 콴 우드
안톤 비도클레

이 책에 담긴 글들은 히토 슈타이얼이 지난 몇 년간
다양한 주제하에 자신의 작품과 글에서 꾸준히
전개해왔던, 현격히 강력한 이미지의 정치학을 중심에
두고 있다. 이는 그의 대표작「빈곤한 이미지를
옹호하며」에서 가장 두드러지며, 해상도나 내용이
아닌 속도, 강도(强度, intensity), 스피드로 정의되는
이미지의 가치를 다룬「지구의 스팸: 재현에서
후퇴하기」에서 확장된다. 이미지와 스크린이 현실과
의식을 반영할 뿐 아니라 이를 생산한다면, 슈타이얼은
가속화된 자본주의의 형식 전환과 일탈적 왜곡에서
풍부한 정보를 수확한다. 이는 자본주의 저변의 명백한
지지 구조를 식별하고, 그 재료에서 일종의 마술적
즉각성을 해방시킴으로써 자본주의의 비물질적,
추상적 흐름을 이해하려는 하나의 방식이다. 디지털
이미지는 생각만큼 찰나적이지 않다. 사진이 인화지
안에 머무르듯이 디지털 이미지 또한 매우 특정한
경제체제에 의지하는 욕망과 교환의 순환 체계에
머물기 때문이다.

　　슈타이얼은 이러한 체제가 생산한 형식들을
직시하면서도, 결정적으로 그 착취의 기술들을
수락하지 않는다. 되려 모든 게 더 단순하고 좋았던
시절을 향수에 젖어 돌아보고픈 유혹에 저항한다.
그의 전기적(轉機的) 글「자유낙하: 수직 원근법에
대한 사고 실험」은 그러한 향수를 불가능하게 만들
터이다. 주로 르네상스 시대에 발달하고 오늘날까지도
실증적 공간의 객관적 재현이라 인정되는 일점 투시
선형 원근법을 재고하면서, 슈타이얼은 이것이 개별적
주체를 중심으로 한 서구적 세계관이 만들어낸

완전한 허구임을 보여준다. 일점은 언뜻 그래
보이지만 소실점이 아니라 관람자(spectator)다. 이는
화면을 둘러싼 형이상학 전체를 고도로 불안정한
투사(projection)의 공간으로 열어젖힌다. 우리가
인터넷에서 보게 되는 빈곤한 이미지가 새삼스러운
혁신이 아니라, 객관적 현실로 포장된 이데올로기가
수세기에 걸쳐 공간과 인간 의식을 조각해온 역사의
일부라는 관념이 그 대신 부상한다.

　　중앙 집중된 광학이 제공한 안전과 확정성의
폐기는 빨리감기로 우리를 현재에 데려간다. 이
현재에서 근거없음(groundlessness)의 조건은 정치와
재현, 착취와 정동이 전례 없이 서로를 휘감고,
봉합선을 터뜨리며, 이합집산을 거듭하는 순간을
묘사하기 시작한다. 이곳이 동시대 미술이 기거하는
공간인가? 「미술의 정치:동시대 미술과 포스트
민주주의로의 이행」과 「미술관은 공장인가?」 같은
글에서 슈타이얼은 명석한 여성들, 스트레스 과다의
프리랜서들, 그리고 비급여 인턴들의 열정적 헌신으로
연명하는, 노동 추출의 방대한 광산으로서 미술의
체계를 면밀히 조명한다. 문화 공간으로 탈바꿈한
폐공장이야말로, 동시대 미술이 역사적으로 실패한
정치적 기획들이 남긴 이데올로기적 에너지를
흡수하는 데 이용된다는 가장 명백한 증거가
아니겠는가? 그것이야말로 전 지구적으로 부상하는
소프트 노동(soft labor) 계급을 위한 새로운 광산이
아니겠는가?

　　비록 일관된 집단적 정치 프로젝트에 대한 희망과
욕망이 이미지와 스크린 위로 자리를 옮겼을지라도,

바로 이곳에서야말로 이러한 염원 안에 봉인된 기술 자체를 직시해야만 함을 우리는 슈타이얼의 글에서 알게 된다. 자물쇠를 풂으로써 탈식민주의와 모더니즘 담론의 추락을 뚫고, 그들의 실패한 약속과 전체주의적 주장에서부터 예기치 않은 개방에 이르는 그 어지럽고 통제 불가능한 비행 운동의 순수한 즐거움과 조우할 수 있을지도 모른다. 구조적인 그리고 문자 그대로인 폭력의 현장들은 문득, 불확정성에 삼켜진다. 이 불확정성은 우회를 도모하며, 깨져 열리고, 장난과 변덕, 정동과 헌신, 매혹과 재미로써 재설정될 준비가 되어 있다.

2008년 우리가 미술지 창간을 처음 상의하던 때에 슈타이얼의 글은 영감의 주요 원천이었다. 그 없이는 『이플럭스 저널(e-flux Journal)』의 형식과 접근은 지금과 전혀 달랐으리라 한들 과언이 아니다.

프랑코 '비포' 베라르디

"수십만 년 후면 외계 지능체가 우리의 무선통신 기록을 수상쩍게 여기며 샅샅이 살펴볼 수도 있다." 히토 슈타이얼이 그의 글 「지구의 스팸: 재현에서 후퇴하기」에 쓴 말이다.

사실이다. 수십만 년 후면 또 다른 은하의 누군가가 우리 행성에서 자본주의 교리에 인질로 잡힌 현시대의 고통을 가엾게 여기며 구경할지도 모른다. 무슨 일이 어째서 벌어졌는지 이해하려고 시도한 외계 지능체는 우리의 기술적 세련과 극단적인 윤리적 우매함의 그 믿기 힘든 혼합에 충격을 받을 것이다. 이 책은 외계인이 그 의미를, 혹은 적어도 설명을 조금쯤 찾아내는 데 도움이 될 것이다.

1977년 인류사는 전환점을 맞이했다. 영웅은 죽거나 혹은 엄밀히 말하자면, 사라졌다. 그들은 영웅주의의 적에게 죽임을 당하는 대신, 또 다른 차원으로 이동하고, 용해되고, 유령으로 변신했다. 인류는 현혹적인 전자기 물질로 이루어진 우스꽝스러운 영웅에 거짓 인도되어, 삶의 현실에 대한 신앙은 잃어버린 한편, 이미지의 무한한 확산만을 믿기 시작했다.

물리적 삶과 역사적 정념의 세계에서 시뮬라시옹과 신경 자극의 세계로 이주함으로써 영웅들이 소멸한 때도 바로 그해였다. 1977년은 하나의 분수령이었다. 세계는 인류 진화의 시대에서 탈진화, 탈문명의 시대로 전환되었다. 노동과 사회적 연대가 구축해온 것들은 급격하고 약탈적인 탈현실화(de-realization) 과정을 거쳐 소멸되기 시작했다. 근면한 부르주아와 산업 노동자의 현대적이고도 갈등적인 연합에서 나온—공공 교육, 건강보험, 교통, 복지 측면에서의—물질적

유산은 '시장'이라 불리는 신을 섬기는 종교적 교리에
희생되었다.

2010년대에 후기 부르주아적 퇴락은 금융
블랙홀이라는 최종 형식을 맞이했다. 배수펌프가 근면과
집단 지성이 200년간 일군 산물을 삼키고 파괴하기
시작하여 사회적 문명의 구체적 현실을 추상으로,
즉 숫자, 알고리즘, 수학적 흉포함, 그리고 무(無)의
축적으로 변모시켰다.

시뮬라시옹의 유혹적 힘은 물리적 형식을 소실하는
이미지로 변형시키고, 시각예술을 바이럴한 확산으로
복속시키고, 언어를 광고의 거짓 체제에 종속시켰다. 이
과정의 끝에서 실제적 삶은 금융 축적의 블랙홀 속으로
사라졌다. 이 시점에서 불분명한 점이 있다. 우리의
주체성과 감수성에는 무슨 일이 일어났는가? 상상하고
창작하고 발명하는 능력에는? 외계인은 인간이 결국
블랙홀에서 빠져나와 자신의 힘을 새로운 창조적 열정에,
새로운 형식의 연대와 상호성에 쏟을 수 있었다 여길
것인가?

이것이 히토 슈타이얼의 책이 가능한 미래의
흔적을 보여주기 위하여, 가능성의 도래를 말하며 묻는
질문이다.

역사는 무한히 흐르는 파편적 이미지의 재조합으로
대체되었다. 정치적 의식과 전략은 정신없고 위태로운
활동들의 무작위적 재조합으로 대체되었다. 그럼에도
새로운 형식의 지적 연구는 대두하며, 예술가들은
이러한 변화를 이해할 공통의 근거를 찾고 있다. 미래의
파괴를 예언한 한 철학자가 말하기를, "그러나 위험이

있는 곳엔 / 구원도 따라 자란다."[1]

블랙홀이 형성되기 시작한 것은 광기 어린 가속으로
점철된 1990년대였다. 상상적 스팸으로 전락하고 미디어
행동주의와 혼합된 시각예술의 잿더미에서 인터넷
문화 및 재조합형 상상력이 부상한 시기이기도 했다.
탈현실화의 소용돌이 속에서 새로운 형식의 연대가
부상하기 시작했던 것이다.

이 책에서 히토 슈타이얼의 글은 일종의 정찰
임무를 수행하며, 동결된 상상의 황무지를 일궈낼 뿐
아니라 새로운 감수성을 그리는 지도제작술이 되기도
한다. 이 지도제작술에서 우리는 예술, 정치 및 치유를
대체할 새로운 활동 형식을 발견하기 위해 나아갈
방향을 습득한다. 이 새로운 형식 안에서, 서로 다른 그
셋은 감수성을 재활성화하는 과정에 녹아들 것이며,
이를 통해 인류는 스스로를 재인식하게 될지도 모르겠다.

우리는 이러한 발견에 성공할 것인가? 오늘날
교리와 거짓의 어둠과 혼돈에서 벗어날 방법을 찾아낼
수 있을까? 우리는 블랙홀에서 탈출할 수 있을 것인가?

지금으로서는 단정하기 어렵다. 블랙홀 너머에
희망이 있는지, 미래 다음에 어떤 미래가 존재할지
우리는 알 수 없다. 우리는 외계 생명체에게 물어야 한다.
지구를 내려다보며, 미아가 된 우리의 신호를, 어쩌면
자본주의 이후 새로운 삶의 신호를 감지할 그들에게.

1. Friedrich Hölderlin, "Patmos," in *Selected Poems and Fragments*, Jeremy
Adler(ed.), Michael Hamburger(trans.), London: Penguin Books, 1998,
p.231. 한국어 번역은 프리드리히 횔덜린, 「파트모스」, 『횔덜린시선』, 장영태
옮김, 유로서적, 2008년, 442쪽.

자유낙하: 수직 원근법에 대한 사고 실험

낙하를 상상해보자. 바닥이 없는 낙하를.

많은 동시대 철학자들은 근거없음[1]이야말로 현재의 순간을 특징짓는 지배적인 조건이라 지적한다. 우리는 형이상학적 주장이나 기초적인 정치 신화의 안정적인 근거가 되는 그 무엇도 상정할 수가 없게 되었다. 기껏해야 근거를 마련하고자 하는 한시적이고 우연적이며 불완전한 시도들을 목도하게 될 뿐이다. 그러나 우리의 사회적 삶과 철학적 열망에 유용한 그 어떤 안정적인 근거도 없다고 한다면, 그 결과는 주체와 객체 그 모두에게 영구적인, 아니면 적어도 간헐적인 자유낙하 상태일 것이다. 그런데 우리는 왜 알아차리지 못하는 걸까?

역설적이게도, 낙하하는 동안 우리는 마치 붕 떠 있는 듯하다거나, 아예 움직이고 있지 않다고 느낄 것이다. 낙하란 상관적(relational)이다. 즉 낙하하면서 향하게 되는 그 무엇이 없다면 낙하를 자각하지 못할 것이다. 바닥(ground)이 없이는 중력의 기운이 미미할 것이고, 우리는 하중을 느끼지 못할 것이다. 물체는 우리가 그것을 놓는 순간 부유하는 채로 머물 것이다. 우리 주변의 사회 전체가 우리와 마찬가지로 낙하 중인지도 모른다. 이는 완전한 정체 상태로 느껴질

1. 소위 반토대주의(anti-foundational) 혹은 포스트 토대주의(post-foundational) 철학의 사례들이 올리버 마하르트의 입문서 서문에 등장한다. Oliver Marchart, *Post-Foundational Political Thought: Political Difference in Nancy, Lefort, Badiou and Laclau*, Edinburgh: Edinburgh University Press, 1997, pp.7–10. 간략히 소개하자면 언급된 일련의 철학자들이 제안하는 사유는 안정적인 형이상학적 토대라는 전제를 거부하고, 심연과 바닥에 대한 하이데거의 은유 및 바닥의 부재를 중심으로 다룬다. 에르네스토 라클라우(Ernesto Laclau)는 우연성과 근거없음의 경험이란 어쩌면 자유의 경험일 것이라 기술한다.

것이다. 마치 역사와 시간이 종료된 듯, 언제 시간이
흘렀는지 기억조차 할 수 없는 것처럼.

낙하하다 보면, 당신의 방향감각은 더더욱 교란될
수 있다. 지평선이 떨려와 무너져가는 선들의 미로가
되면서 당신은 위아래와 전후의 분간은 물론 물아의
분간도 잃을 수 있다. 심지어 비행사들은 자유낙하가
자아와 기체의 구별에 혼란을 일으킨다고 보고하기도
했다. 낙하 중에 사람들은 자신이 사물이라 느끼거나
사물이 스스로를 인간이라 느낄지도 모른다. 보고
느끼는 관습적인 양식들은 와해된다. 모든 균형 감각이
흐트러진다. 시점(perspective)은 비틀리고 배가된다.
시각성의 새로운 유형들이 발생한다.

이러한 방향감각 상실은 안정적인 지평선의
상실에 일정 부분 기인한다. 지평선이 상실됨에 따라
근대성(modernity)을 통틀어 주체와 객체, 시간과
공간의 개념들을 위치지어온 안정적인 방향 인식
패러다임에서도 벗어난다. 낙하를 통해 지평선은
부서지고, 소용돌이치며, 겹쳐진다.

지평선의 짧은 역사

우리의 시공간적 방향감각은 새로운 감시, 추적, 조준
기술에 힘입어 근래에 극적으로 변화했다. 이러한
변화의 한 징후로 오버뷰, 구글맵 보기, 위성 보기
등 조감도의 중요성이 높아져가는 점을 들 수 있다.
한때 전지적 시점이라 불리던 것에 우리는 점점
익숙해져간다. 다른 한편으로, 우리의 시각을 오랫동안
지배해왔던 선형 원근법이라는 시각성 패러다임은
점차 그 중요성을 잃어간다. 선형 원근법의 안정된

일점 투시는 다중 시점으로, 중첩되는 창들로, 왜곡된
비행경로로, 다변화된 소실점으로 보충되거나 종종
아예 대체된다. 이러한 변화들이 근거없음 및 영구적
낙하의 현상들에 어떻게 연관되어 있는가?

　우선 한 발짝 떨어져 이 모든 현상에서 지평선이
차지하는 결정적인 역할을 되짚어보자. 우리의
전통적인 방향감각, 그리고 이와 더불어 근대적
시공간의 관념은 정적인 선에 기반한다. 이 선이 곧
수평선이다. 수평선의 안정성은 해안선이나 배와 같은
일종의 바다 위에 자리한 것으로 여겨지는 관찰자의
안정성에 달려 있고, 그 바닥은 사실상 그렇지
않더라도 안정적이라고 상상될 수 있다. 수평선은
항해에서 지극히 중요한 요소였다. 그것은 통신과
이해의 한계를 규정했다. 수평선 너머에는 무언과
침묵만이 존재했다. 수평선 안쪽에서는 사물들이
가시화될 수 있었다. 한편 지평선은 주체가 주변 환경,
목적지, 또는 야망을 대하는 자신의 위치와 관계를
결정할 때도 유용했다.

　초기 항해는 수평선에 대응하는 신체 자세와
동작으로 이루어졌다. "[아랍인 항해사들은] 초창기에
팔을 쭉 뻗고 손가락 한두 개의 길이를 사용해, 엄지와
새끼손가락을 위아래로 펴고, 혹은 화살을 잡은 채
하단에 수평선을 두고, 상단으로 북극성을 추적했다."[2]
이렇게 수평선과 북극성이 이루는 각으로 처한 위치를
알 수 있었다. 이 계측법은 대상을 시야에 '포착'하거나

2. Peter Ifland, "The History of the Sextant," *October*, no.3, 2000. 코임브라
대학교 강연록. www.mat.uc.pt/~helios/Mestre/Novemb00/H61iflan.htm
참조.

대상에 '조준'하기 또는 '관측'하기로 불렸다. 이렇게
위치는 대략적으로나마 설정될 수 있었다.

천측반(天測盤), 사분의(四分儀), 육분의(六分儀)
등의 기구는 수평선과 천체를 이용하여 이러한
방향 측정 방식을 개선했다. 이 기술의 최대 난점은
항해사가 딛고 선 바닥이 애초에 안정적일 수 없다는
사실이었다. 이후 안정성의 환영을 창출하기 위해
인공적인 수평선이 발명되기까지, 안정적 수평선이란
대체로 투사된 어떤 것으로만 남을 뿐이었다. 위치를
계산하기 위해 수평선을 이용하면서 뱃사람들은
방향감각을 갖게 되었고, 이는 식민주의, 그리고
자본주의적 세계시장의 확산을 가능하게 했다. 또한
수평선의 사용은 근대성을 정의할 때 가장 중요한 시각
패러다임인 소위 선형 원근법을 구축하는 주요 도구가
되기에 이르렀다.

알하젠(Alhazen)으로도 알려진 이븐 알하이삼
(Abu Ali al-Hasan ibn al-Haytham, 965–1040)은
1028년에 이미 『광학의 서(Kitab al-Manazir)』라는 시각
이론서를 집필하였다. 13세기 들어 이 책이 유럽에
전해지면서 13, 14세기 사이 다양한 시각 제작 실험이
벌어졌고, 선형 원근법의 발달로 그 정점을 찍었다.

두치오(Duccio)의 「최후의 만찬(Last Supper)」
(1308–1311)에서 소실점은 여전히 여러 개가 발견된다.
이 공간에서 시점들은 수평선 하나로 합쳐지지도
않고, 유일한 소실점에서 일제히 교차하지도 않는다.
그러나 선형 원근법의 발전 과정에서 가장 열성적인
실험가였던 파올로 우첼로(Paolo Uccello)의 「훼손된
성체의 기적, 제1면(Miracle of the Desecrated Host,

Scene I)」(1465–1469)에서, 시선은 정렬되어, 눈높이로
정의된 가상의 지평선상에 있는 하나의 소실점에서
정점에 달한다.

　　선형 원근법은 몇 가지 결정적인 부정(否定)들에
근거한다. 첫째, 지표면의 만곡이 보통 무시된다.
지평선은 추상적인 직선으로 여겨지고 그 위로 다양한
수평면상의 모든 점들이 수렴한다. 또한 에르빈
파노프스키(Erwin Panofsky)가 말했듯, 선형 원근법의
구축은 단안(單眼)의 움직이지 않는 관람자를 규범으로
제창한다. 그리고 이러한 조망은 흔히 자연적, 과학적,
객관적인 것으로 가정된다. 따라서 선형 원근법은
추상을 바탕으로 하며 그 어떤 주관적인 지각에도
부합하지 않는다.[3] 대신 선형 원근법은 수학적이고
편평하며 무한하고 연속적인, 등질적인 공간을
산출하고 이를 현실이라 천명한다. 선형 원근법은
마치 이미지의 평면이 '실제' 세계로 열린 하나의 창인
것마냥, '외부'에 대한 유사-자연적 조망의 환영을
창조한다. 이는 라틴어 페르스펙티바(perspectiva)의
사전적인 의미, 즉 무언가를 통하여 바라보기를
뜻하기도 한다.

　　이렇게 선형 원근법으로 설정된 공간은 계산,
항해, 예측이 가능한 공간이다. 그것은 미래의 위험을
계산하여 예측하고 따라서 관리할 수 있게 한다.
그 결과 선형 원근법은 공간을 변형시킬 뿐 아니라

3. Erwin Panofsky, "Die Perspektive als symbolische Form," in *Erwin Panofsky: Deoutschspachige Aufsätze II*, Wolfgang Kemp et al.(eds.), Berlin: Akademie Verlag, 1998, pp.664–758. 한국어 번역은 에르빈 파노프스키, 『상징형식으로서의 원근법』, 심철민 옮김, 도서출판비, 2014년 참조.

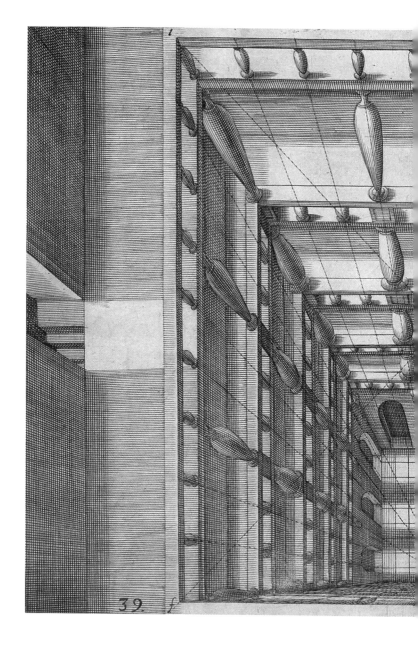

한스 프레데만 드 프리스(Hans Vredeman de Vries), 「원근법 연구 39(Perspective 39)」, 1605.

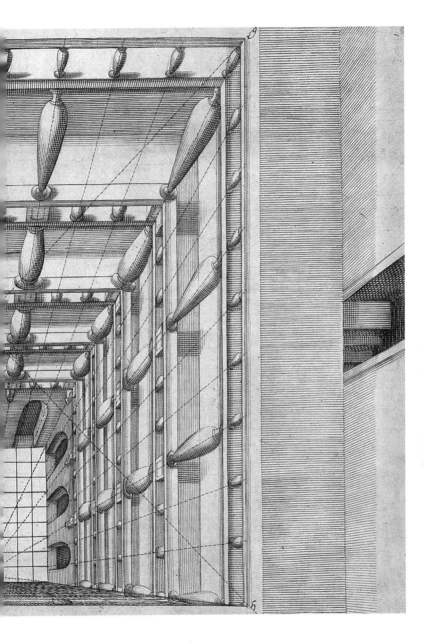

스크린의 추방자들

선형적 시간의 관념을 도입하는데, 이는 수학적인
예측 및 이와 더불어 선형적 진보를 가능하게 한다.
이것이 원근법의 두 번째 의미, 즉 계산 가능한 미래를
향한 조망이라는 시간적 의미이다. 발터 벤야민이
주장했듯, 시간은 공간만큼이나 등질적이고 공허해질
수 있다.[4] 그리고 이 모든 계산들이 제대로 작동하려면
우리는 안정된 바닥 위에 서서 편평하고도 사실
상당히 인공적인 지평선상의 소실점을 주시하고 있는
관찰자를 상정할 수밖에 없다.

4. Walter Benjamin, "Theses on the Philosophy of History," in *Illuminations*, Harry Zohn(trans.), New York: Schocken Books, 1969, p.261. 한국어 번역은 발터 벤야민, 『발터 벤야민 선집 5: 역사의 개념에 대하여 / 폭력비판을 위하여 / 초현실주의 외』, 최성만 옮김, 길, 2008년 참조. [잘 알려졌듯이 벤야민의 「역사의 개념에 대하여」는 인간의 진보에 대한 신뢰를 가정하는 근대의 실증주의적 역사관(벤야민이 '역사주의'라 부르는 것)을 비판하면서, 이 역사관을 뒷받침하는 근대적 시간관으로 '등질적이고 공허한 시간(homogeneous and empty time)'을 지적한다. 이러한 시간관에 반하여 벤야민은 유물론적 역사를 구축하는 출발점으로 '지금-시간(Jetztzeit)'이라는 개념을 제시한다. 사실들을 첨가하여 '등질적이고 공허한 시간'을 순차적으로 채우는 실증주의적 역사 서술과는 달리, '여기-지금'에 근거한 유물론적 역사 기술은 역사가가 직면한 현재의 화급함이라는 관점에서 역사적 대상을 시대로부터 떼어내어(즉 역사의 공허한 연속체를 파열시켜), 그 대상으로부터 억압된 과거에 내재된 혁명적 순간—벤야민이 '메시아적 시간(messianic time)'이라 말하는—을 끌어내는 성좌(constellation)를 재구성한다. 이런 점에서 벤야민의 「역사의 개념에 대하여」는 유물론적 역사 기술과 관련된 벤야민의 다른 저작(『아케이드 프로젝트』)과 연결됨은 물론, 과거와 현재의 변증법적 조우를 활성화하는 문학적, 영화적 몽타주, 그리고 파운드 푸티지(found footage) 영화 제작처럼 이러한 방법론을 실천하는 영화 및 비디오 제작 양식의 이론적 근거를 제공했다. 이 책에 수록된 슈타이얼의 다른 주요 글들인 「빈곤한 이미지를 옹호하며」, 「컷! 재생산과 재조합」 또한 이러한 지적 배경을 바탕으로 읽을 수 있다.
 조르조 아감벤(Giorgio Agamben)은 벤야민이 비판하는 '등질적이고 공허한 시간'의 철학적 기원, 그리고 벤야민의 '메시아적 시간' 및 유물론적 역사 기술이 갖는 함의에 대한 의미 있는 주석을 제시한 바 있다. 이에 대해서는 아감벤의 『유아기와 역사: 경험의 파괴와 역사의 근원』(조효원 옮김, 새물결, 2010년)에 수록된 「시간과 역사」 참조. —감수자]

그러나 선형 원근법은 관찰자와 관련하여
양가적으로 작동하기도 한다. 그 패러다임 전체가
관찰자의 눈 하나로 수렴되기에, 관찰자는 그 눈이
정립하는 세계관의 중심이 된다. 소실점은 관찰자를
거울처럼 비추며, 따라서 관찰자를 구성한다. 소실점은
관찰자에게 신체와 위치를 할당해준다. 그러나 한편,
그 관찰자의 중요성은 시각이 과학 법칙을 따른다는
가정 때문에 약화되기도 한다. 선형 원근법은 주체를
시각의 중심에 둠으로써 그 주체에 힘을 실어주는
반면, 주체를 대개 객관적이라 여겨지는 재현의 법칙에
종속시킴으로써 관찰자의 개별성을 약화시킨다.

주체와 시공간의 이러한 재창안이 서구 및 서구적
개념의 지배를 가능케 할 뿐 아니라 재현, 시간, 공간의
기준을 재정립시킨 추가적인 도구였음은 더 말할
필요가 없다. 재현의 구성 요소들은 우첼로의 육면화
「훼손된 성체의 기적」에서 명백히 드러난다. 제1면에서
한 여인이 성체를 유대 상인에게 팔아넘기고 곧
그는 제2면에서 성체 '훼손'을 시도한다. 유대 상인은
화형당할 위기에 처하고, 부인, 어린 두 자식들과 함께
기둥에 묶인다. 마치 과녁을 향하듯 평행선들은 일제히
기둥으로 집중한다. 이 육면화는 1492년 스페인의
유대인과 회교도 추방에 조금 앞서 제작되었다. 같은
해 크리스토퍼 콜럼버스는 서인도 원정을 떠난다.[5] 각
패널에서 선형 원근법은 인종적이고 종교적인 선전
및 그에 따른 잔혹 행위들을 위한 매트릭스가 된다.
이렇게 소위 과학적인 세계관은 누군가를 타자로

5. Etienne Balibar, Immanuel Wallerstein, *Race, Nation, Class: Ambiguous Identities*, London: Verso, 1991.

표시하기 위한 규준을 마련하는 데 일조했으며, 따라서
타자에 대한 정복 또는 지배를 정당화했다.

한편 선형 원근법은 그 자체로 몰락의 씨앗을
품고 있다. 그 과학적 매혹과 객관주의적 태도는
재현을 위한 보편적 주장을 정립했다. 이는 특수주의적
세계관을 무심히 혹은 뒤늦게나마 약화시켰던
진실성(veracity)에 연결되어 있다. 그리하여 선형
원근법은 스스로 굳게도 장담한 진실의 인질이 되고
말았다. 진실성에 대한 선형 원근법의 주장과 함께
이에 대한 의혹 또한 처음부터 깊이 심어져 있었던
것이다.

선형 원근법의 몰락

그러나 현 상태는 조금 달라졌다. 우리는 또 하나의
혹은 몇 가지의 새로운 시각적 패러다임을 향한 이행
상태에 처한 듯하다. 선형 원근법은 다양한 유형의
시각으로 보충되었고, 결론적으로 시각 체계로서
지배력이 흔들린다 할 정도로 그 지위가 변하고 있다.

이 이행은 19세기 회화 분야에서 이미 두드러졌다.
변화를 보여주는 일례로 특히 윌리엄 터너(J. M. W.
Turner)의 「노예선(The Slave Ship)」(1840)을 꼽을 수
있다. 묘사된 장면은 실제 일어난 사건을 재현한다.
어느 노예선의 선장은 보험사가 선상에서 병에
걸리거나 사경을 헤매는 노예가 아닌 해상에서 실종된
노예만을 보상해준다는 점을 알게 되자 아프거나
죽어가는 노예들을 배 밖으로 던져버리라 명령했다.
터너의 회화는 노예들이 가라앉기 시작하는 순간을
포착한다.

이 그림에서 수평선은 어쨌든 식별할 수 있다 처도
기울었고, 구부러졌고, 어지럽다. 관찰자는 안정적인
위치를 상실했다. 하나의 소실점을 향해 수렴되는
평행선도 이 그림에는 없다. 구성의 중심을 차지하는
태양은 난반사된다. 노예들을 보고, 관찰자는 전복되고
자리를 잃은 채 어쩔 줄 모른다. 노예들의 사지는
상어에 잡아먹히고, 수면 아래 미미한 형태가 되어
어른거린다. 그들은 익사할 뿐 아니라 파편화된 신체로
환원되었던 것이다. 식민주의와 노예제의 결과를
목도하기 시작하면서 선형 원근법, 즉 중앙집중형 관점
및 지배, 통제와 객관성의 위치는 무시되고 돌아가고
기울어지기 시작한다. 이와 더불어 시공간이 체계적
구성물이라는 생각도 축출된다. 보험은 냉혹한 살인을
통해서라도 경제적 손실을 미연에 방지하라 부추기고,
계산과 예측이 가능한 미래라는 관념이 지니는 살인적
면모가 드러난다. 공간은 예측을 불허하는 해면의
위협과 불안정으로 점철된 아수라장으로 용해된다.

터너는 초기작부터 가변적인 원근법을 실험했다.
변모하는 수평선을 또렷하게 지켜보기 위해, 그가 배의
돛대에 묶이기를 자청하고 도버 해협을 건너 칼레까지
항해했다는 일화가 있다. 1843년이나 1844년경에
그는 운행 중인 기차 차창으로 정확히 9분 동안 고개를
내밀었다고 한다. 그의 회화 작품 「비, 증기, 속도: 대
서부 철도(Rain, Steam and Speed: The Great Western
Railway)」(1844)가 그 결과이다. 그림에서 선형
원근법은 배경으로 용해된다. 선명함(resolution)도,
소실점도, 과거나 미래를 향한 명료한 조망도 없다.
또한 흥미로운 부분은 관람자의 관점 자체인데, 마치

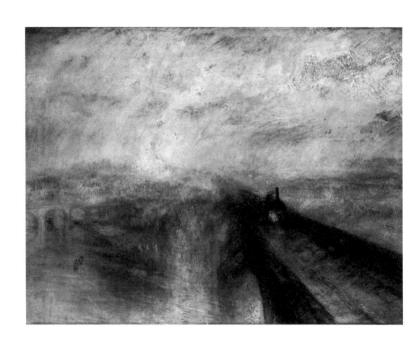

윌리엄 터너, 「비, 증기, 속도: 대 서부 철도」, 1844.

철교의 철로 바깥쪽에서 공기 중에 흔들리는 듯하다.
관객의 추정 가능한 위치 아래로는 그 어떤 명백한
바닥도 존재하지 않는다. 관객은 안개 속에 매달려,
부재하는 바닥 위로 떠다니는 중인지도 모른다.

 터너의 두 회화 작품에서 수평선은 흐릿하고
기울어졌지만 아직 부정된 것은 아니다. 그의 회화가
수평선의 존재를 전면적으로 부정하지는 않으나,
관객의 지각에서 접근 불가능하게 만든 것은 사실이다.
말하자면 수평선에 대한 의문이 부상하기 시작한
것이다. 다양한 관점들은 유동적인 시점을 상정하며,
통신은 공통의 단일한 수평선상에서조차 장애를
입는다. 가라앉는 노예들의 하향 운동은 화가의 시점에
영향을 미친다고 할 수 있는데, 이에 화가는 그 시점을
안정성의 위치에서 떼어내고, 중력과 운동 그리고
바닥없는 심해의 인력에 종속시킨다.

 가속
20세기 들어 선형 원근법의 해체가 다양한 영역에
걸쳐 보다 심화되기 시작했다. 영화는 다변화된
시각적 관점의 접합(articulation)[6]으로 사진을
보충한다. 몽타주는 관찰자의 관점을 불안정하게
하고 선형적 시간을 붕괴시키는 데 완벽히 걸맞는
장치가 된다. 회화는 대체로 재현을 포기하고
큐비즘, 콜라주 및 다양한 추상 안에서 선형 원근법을
무너뜨린다. 시공간은 양자물리학과 상대성이론을
통해 다시 상상되는 한편 지각은 전쟁, 광고 그리고

6. 슈타이얼의 'articulation'이라는 개념, 그리고 이 개념을 '접합'으로 번역한
이유에 대해서는 「항의의 접합」 주1 참조. —감수자

컨베이어벨트로써 재조직된다. 항공술의 발명으로
낙하, 급강하, 추락의 기회 또한 증가한다. 이와
함께—무엇보다 우주 정복을 통해—새로운 관점과
방향 설정 기법들이 발전하기 시작하는데, 특히 각종
조감의 시선이 증가하는 데서 이를 확인할 수 있다.
한편으론 이 모든 발달상을 근대성의 전형적 성격으로
설명할 수 있겠지만, 지난 몇 년간 시각 문화는
공중에서 내려다본 군사 및 엔터테인먼트 이미지들로
포화 상태가 되었다.

　　비행기는 통신의 지평을 확장하며 항공 지도
조망의 배경을 제공하는 공중 카메라로 작용한다.
드론은 측량하고 추적하여 살상한다. 엔터테인먼트
산업 또한 분주하다. 특히 3D 영화에서 심연으로
아찔하게 곤두박질치는 비행의 연출은 조감도의 이
새로운 특성을 온전히 활용한다. 어쩌면 3D와 (컴퓨터
게임의 논리를 따라 상정된) 상상적 수직 세계의
구축이 서로 긴밀히 연결되어 있다고 볼 수도 있겠다.
3D는 또한 이 새로운 시각성에 접근하는 데 요구되는
재료의 위계를 강화한다. 토마스 앨새서(Thomas
Elsaesser)가 주장했듯 군사, 감시, 엔터테인먼트
응용프로그램을 통합한 하드웨어 환경은 하드웨어와
소프트웨어의 새로운 시장을 낳는다.[7]

7. 이 글은 영화학자 토마스 앨새서와의 격의 없는 대화에서 시작되었으며
　　그의 글에서 발췌한 다음 인용을 그 청사진으로 볼 수 있다. "이는 입체경
　　이미지(stereoscopic image)와 3D 영화가 현 정보사회를 통제사회로, 시각
　　문화를 감시 문화로 전환시키는 새로운 패러다임의 일부임을 뜻한다. 영화
　　산업, 시민사회 그리고 군사 부문은 이러한 감시 패러다임 안에서 모두
　　통합된다. 감시 패러다임은 역사 과정의 일부로서, 지난 500년간 서구 사상과
　　행동을 정의해온 '단안 시점(monocular vision)'이라는 바라보기 방식을
　　대체하고자 한다. 평면 회화, 식민주의적 항해술, 데카르트 철학과 같은

에얄 와이즈만(Eyal Weizman)은 자신의 탁월한
글에서 정치적 건축에 나타나는 수직성을 분석하며,
수직적 3D 통치술(sovereignty)의 의미에서 통치술과
감시의 공간적 전환에 대해 서술한 바 있다.[8] 그는
지정학적 권력이 한때 평면적이고 지도 같은 표면 위에
경계를 그리고 방어하면서 분배되었다고 주장한다.
반면 지금은 권력이 점차 수직적 차원을 점유하며
분배된다. 와이즈만은 이스라엘의 팔레스타인 점령을
일례로 들지만 다른 많은 사례들이 있을 수 있다.
수직적 통치술은 공간을 켜켜이 쌓인 일련의 수평적
층으로 쪼개면서, 영공을 지면과 분리할 뿐 아니라
지면과 지하를 가르고 영공을 다양한 층으로 나눈다.
다양한 계층의 공동체가 y축상에서 서로 편을 나누면서
갈등과 폭력의 현장을 증가시킨다. 아쉴 음벰베(Achille
Mbembe)는 말한다.

> 그러므로 영공 점령은 대부분의 치안 행위(policing)가
> 공중에서 벌어진다는 점에서 문제적인 의미를 지닌다.
> 이 효과를 위해 각종 기술이 동원된다. 센서가 탑재된

광범위한 혁신은 물론, 아이디어·위험·기회·행동 방침을 미래로 투사하는
개념 전체를 대두시켰던 것이 바로 단안 시점이다. 한편 비행 시뮬레이터와
여타 유형의 군사 기술은 3D를 지각의 표준적 수단으로 소개하는 새로운
노력의 일부다. 그런데 이러한 발달은 감시를 추가하면서 심화된다. 감시는
움직임과 행동의 전 목록을 망라하는데, 이는 진행 중인 과정들의 주시, 조종,
관찰에 내재적으로 모두 연결되어 있으며, 이전까지 성찰, 자의식, 개인적
책임이라 간주되던 가치들을 주체의 외부로 위임하거나 위탁한다." Thomas
Elsaesser, "The Dimension of Depth and Objects Rushing Towards Us.
Or: The Tail that Wags the Dog. A Discourse on Digital 3-D Cinema," *eDIT
Filmmaker's Magazine*, 2010.
8. Eyal Weizman, "The Politics of Verticality" 참조. www.opendemocracy.
net/ecology-politicsverticality/article_801.jsp

무인 항공기, 공중 정찰 제트기, 조기 경보기 호크아이,
강습 헬기, 지구 관측 위성, '홀로그램화' 기술 등.[9]

자유낙하

그런데 바닥에 대한 이 집착적인 치안 행위, 분할,
그리고 재현을 현대사회에는 이렇다 할 근거가 없다는
철학적 주장에 어떻게 연결시킬 수 있을까? 이러한
항공 재현은—그 안에서 착륙은 사실상 하나의
특권화된 주체를 구성한다—우리가 자유낙하의

9. Achille Mbembe, "Necropolitics," *Public Culture*, vol.15, no.1, Winter 2003, p.29. www.dartmouth.edu/~lhc/docs/achillembembe.pdf [아실 음벰베는 이 논문에서 생명권력(biopower)과 주권/통치술(sovereignty) 사이의 관계에 대한 미셸 푸코(Michel Foucault)의 통찰을 죽음과 주체 사이의 관계에 대한 문제로 연장시키면서 '죽음정치(necropolitics)'와 '죽음권력(necropower)' 개념을 제시한다. 음벰베는 "인간이 죽음(부정성의 폭력으로 이해되는)과의 직면을 통한 투쟁과 작업 속에서 참으로 '주체가 된다'"(14, 강조는 원저자)고 주장하면서, 아감벤의 의미에서 비상사태 또는 예외상태 속에서 기능하는 정치와 죽음과의 관계를 논의한다. 이 논의에서 가장 핵심을 이루는 것은 죽음권력을 작동시키는 폭력과 테러가 영토에 대한 지정학적 통제로 이어지는 식민적 점령(colonial occupation)의 사례다. 이 점에 대한 프란츠 파농(Frantz Fanon)의 선구적 통찰을 연장시키면서 음벰베는 다음과 같이 주장한다. "식민적 점령은 무엇보다도 공간을 여러 칸으로 분할하는 것을 수반한다. 이는 외부적 경계(boundary)와 내부적 경계(internal frontier)의 설정을 포함하는데, 막사와 경찰서가 이를 전형적으로 보여준다. 식민적 점령은 순수한 힘, 즉각적 현전, 그리고 직접적이고도 잦은 행동의 언어로 규제된다. 그리고 이는 상호 배제의 원리를 전제한다. 무엇보다도 이는 죽음권력이 작동하는 바로 그 방식이다. (…) 이 경우 주권은 누가 중요하고 그렇지 않은지를, 누가 '일회용(disposable)'이고 그렇지 않은지를 규정하는 능력을 뜻한다."(26–27, 강조는 원저자)
　　　흥미로운 점은 슈타이얼이 이 글에서 인용하고 있는 와이즈만의 '수직성의 정치' 사례가 바로 이 논문에서 '식민적 점령'의 사례로서 먼저 논의되었다는 것이다.(27–30) 특히 다음 부분은 슈타이얼의 논의와 놀라울 정도로 유사하다. "수직적 통치성과 쪼개어진 식민적 점령의 조건하에서 공동체는 y축을 가로질러 분리된다. 이는 폭력의 현장을 확산시키는 것으로 귀결된다. 전장은 지표면에만 자리하는 것이 아니다. 영공은 물론 지하도 갈등의 지대로 변모한다."(29) —감수자]

조건에 기거한다는 가설에 어떻게 연결되는가?

답은 간단하다. 다수의 조감도, 3D 급강하, 구글맵, 감시 파노라마는 사실 안정적 근거를 보여주는 것이 아니다. 대신 이들은 그 근거가 애초에 존재한다는 가정만을 창조한다. 돌이켜보면 이 가상의 바닥은 안전하게 공중 부유하는 멀리 떨어진, 우월한 관람자를 위한 오버뷰와 감시의 관점을 창조한다. 선형 원근법이 정지한 상상적 관찰자와 지평선을 설정한 것처럼, 공중에서 내려다보는 관점도 부유하는 상상적 관찰자와 안정된 상상적 바닥을 상정한다.

이는 새로운 시각적 정상성(正狀性)을 발생시킨다. 곧 감시 기술과 스크린에 기반을 둔 오락거리로 안전하게 압축된 새로운 주체성이다.[10] 누군가는 이를 사실상 선형 원근법 패러다임의―극복이 아니라―급진화라 말할지도 모른다. 이에 따르면 기존의 주체와 객체 사이의 구분은 고도화되고, 우월한 자가 열등한 자를 향해 위에서 아래로 던지는 일방적인 시선으로 변모한다. 또한 관점의 변위는 기계와 여타 객체로 위탁되어 탈체화되고(disembodied) 원격 조종된 응시를 창출한다.[11] 응시는 사진의 발명에 따라 이미 유동화되고 기계화되었지만, 동떨어진 관찰자의 응시는 신기술에 힘입어 막대하게 침입적인

10. 디터 뢸스트래테와 제니퍼 앨런은 각각 다양한 관점에서 이러한 새로운 정상성을 출중히 기술한다. Dieter Roelstraete, "(Jena Revisited) Ten Tentative Tenets," *e-flux journal*, no.16, May 2010. ww.e-flux.com/journal/jena-revisited-ten-tentative-tenets 그리고 Jennifer Allen, "That Eye, The Sky," *Frieze*, no.132, June–August 2010. ttps://frieze.com/article/eye-sky 참조.

11. Lisa Parks, *Cultures in Orbit: Satellites and the Televisual*, Durham NC: Duke University Press, 2005 참조.

지구 주위를 선회하는 우주 잔해 또는 폐품(로켓 발사대, 고장난 위성, 폭발 및 충돌 파편 등).

수준으로 더욱 포괄적이고 전지적이게 되었다. 그
응시는 군사적인 만큼이나 도색적이고, 강렬한 만큼
광범위하며, 미시적이자 거시적이다.[12]

수직성의 정치
군사, 엔터테인먼트, 정보 산업의 렌즈를 통해
스크린상에서 볼 수 있는 위로부터의 조망은 위로부터
강화된 계급 전쟁이라는 맥락에서, 계급 관계의 보다
일반적인 수직화에 대한 완벽한 환유이다.[13] 이러한

12. 사실 부유하는 카메라의 시점은 죽은 자의 시선이기도 하다. 영화「엔터 더
보이드(Enter the Void)」(2010)만큼 응시의 탈인간화를 문자 그대로 상징화한
최근 사례는 없을 것이다. 영화 전반에 걸쳐 탈체현된 시점은 도쿄의 도심
위로 떠다닌다. 이 응시는 아무 공간에나 잠입하고, 무제한의 가동성으로
제약 없이 움직이면서 생물학적 재생산과 환생을 가능케 해줄 신체를 찾아
돌아다닌다. 「엔터 더 보이드」의 시점은 드론의 시점을 연상시킨다. 그러나
그 시점은 죽음을 배달하는 것이 아니라 삶을 재생시키려 한다. 그 목적을
위하여 주인공은 쉽게 말해 태아를 납치하고자 한다. 그러나 영화에서 이
과정은 지난하다. 혼혈 태아는 백인 태아를 위해 낙태된다. 영화에서 반동적
번육(蕃育) 이데올로기를 건드리는 화두들은 더 있다. 떠다니는, 생명정치적인
순찰은 컴퓨터 애니메이션으로 표현된 우성 신체, 원격 조종, 디지털 항공
시각에 대한 집착과 뒤섞인다. 죽은 자의 부유하는 응시는 아실 음벰베의
죽음권력에 대한 강력한 묘사에 그대로 부합한다. 죽음권력은 죽은 자의
시선을 바탕으로 삶을 규제한다. 한 편의 (솔직히 말하면 지독한) 영화에
녹아든 이러한 비유들은 공중에 뜬 탈체현된 시점들에 대한 보다 일반적인
분석으로 확장될 수 있을 것인가? 조감도, 드론 시점, 심연을 향한 3D 강하는
'죽은 백인 남성'의 대역인가? 생명을 잃었으나 좀비처럼 잔존한 그의 세계관은
여전히 세계를 순찰하고 그 재생산을 통제하는 강력한 도구인가?

13. 앨새서의 "군사-감시-엔터테인먼트 복합체" 개념을 달리 써보았다.
Elsaesser, Op. cit. [주7에서도 인용되고 슈타이얼의「자유낙하」에도 큰
영향을 미친, 앨새서의 3D 시각성에 대한 탁월한 논의는 다음 논문으로
연장되었다. Thomas Elsaesser, "The 'Return' of 3D: On Some of the Logics
and Genealogies of the Image in the Twenty-First Century," *Critical
Inquiry*, no.39, Winter 2013, pp.217–246. 이 논문에서 앨새서는 3D 영화가
"1950년대 할리우드에서 텔레비전의 부상에 대응하는 새로운 스펙터클
영화로 고안되었다가 사라진 후 2000년대 후반「아바타(Avatar)」(제임스
카메론, 2009)의 성공에 힘입어 디지털 시대에 귀환했다"라는 영화 산업적

조망은 대리(proxy) 관점으로 안정성, 보안, 그리고
극단적 지배의 착각을 확장된 3D 통치술의 배경으로
투사한다. 그러나 그 새로운 위로부터의 조망이
공중 감시되고 생명정치적으로 치안되며 자유낙하
중인 도시의 심연과 점령의 분열된 영토로서 사회를
재창조한다면, 그것은 또한—선형 원근법이 그랬던
것처럼—자체적인 종말의 씨앗을 내포하고 있을지도
모른다.

입장에서의 정전적인 내러티브와는 구별되는 내러티브를 모색한다.
이러한 모색을 통해 앨새서가 도출하는 일반적 가설은 3D가 "이미지가
무엇인가에 대한 관념, 그리고 이 과정에서 무엇이 우리의 시공간적 방향
설정의 감각은 물론 데이터로부터 풍부한 시뮬레이션된 환경과의 체현된 관계를
바꾸는가에 대한 관념을 재정립하는 요소 중 하나"(221)라는 것이다. 즉
디지털 시대에 3D 이미지의 확산은 복합 상영관에서의 대형 스크린에
근거한 영화적 경험보다 더욱 광대한 산업 및 문화 영역, 예를 들면 구글맵의
'스트리트 뷰'와 같은 삼차원 위치 기반 지도 시스템, 비디오게임 등과
관련된다. 이와 관련하여 앨새서는 삼차원 이미지와 시각이 과학적, 의학적,
군사적 목적으로 19세기 후반부터 컴퓨터 시대에 이르기까지 지속적으로
사용되었다는 점을 지적하면서 3D가 1950년대 할리우드에서 한때 유행한 후
사라졌다는 내러티브에 문제를 제기한다. "3D의 귀환은 3D가 결코 사라지지
않았음을 드러낸다. 그와 반대로 3D는 여러 가지로 변이하는 가운데
20세기에 걸쳐 영화에 수반된 '통주저음(basso continuo)'이었다. 따라서
주류 영화 제작과 대중 엔터테인먼트에서 3D의 귀환은 엔터테인먼트 산업과
다른 시뮬레이션 산업 사이에 항상 존재했던 긴밀한 유대, 그리고 관찰 및
기록 미디어와 감시 및 통제 미디어 사이에 항상 존재했던 긴밀한 유대에
주목하게끔 한다."(241)
 이 지점에서 앨새서는 폴 비릴리오(Paul Virilio)의 '지각의
병참술(logistics of perception)'에 대한 연구 및 팀 레노아(Tim Lenoir)의
연구를 끌어들여 3D 이미지와 시각을 지속적으로 개발한 영역으로 '군사-
감시-엔터테인먼트 복합체'를 지적한다. 이 복합체에서 3D 발달에 대한
앨새서의 다음과 같은 결론은 왜 그의 논문이 슈타이얼에게 많은 영향을
미쳤는가를 입증한다. "영토의 통제와 점령에 대한 강조를 고려할 때, 3D는
감시 패러다임의 핵심적인 일부가 된다. 우리가 감시를 관찰, 목격, 또는
관조가 아니라 탐사, 침투, 처리, 소유로 이해한다면 말이다."(245) 다음 논문도
참조. Tim Lenoir, "All But War Is Simulation: The Military-Entertainment
Complex," *Configurations* 8, Fall 2000, pp.289–335. —감수자]

선형 원근법이 대양 속으로 던져져 가라앉는
신체와 더불어 무너져 내린 후, 항공 이미지의
시뮬레이션된 지면은 지평선이 사실상 파괴된
상태에서 오늘날의 많은 사람들에게 방향 설정을 위한
환영적 도구를 제공한다. 시간은 탈구되어, 우리는
지각할 수 없는 자유낙하 와중에 빙글빙글 떨어지면서
더 이상 자신이 주체인지 객체인지 알 수 없게 된다.[14]

그러나 지평선 및 관점의 다변화와 탈선형화를
인정한다면 시각의 새로운 도구들은 분열과 방향
상실의 동시대적 조건을 표현하고 나아가 변경하는
데 또한 쓰일 수 있을지도 모른다. 근래의 3D
애니메이션 기술은 다수의 시점을 포괄하는데,
이 시점은 정교하게 조작되어 다초점의 비선형적
이미지를 창조한다.[15] 영화적 공간은 상상할 수 있는
모든 방식으로 왜곡되며 이질적이고 휘고 콜라주된
시점들을 중심으로 조직된다. 현실에 대한 지표적

14. 바닥이 없다 치면 위계질서의 최하층조차 계속 추락할 것이다.

15. 이러한 기술들은 아래 글들에 묘사된다. Manessh Agrawala, Denis Zorin, and Tamara Munzer, "Artistic multiprojection rendering," in *Rendering Techniques 2000: Proceedings of the Eurographics*, Bérnard Peroche and Holly E. Rusgmaier(eds.), Vienna: Springer, 2000, pp.125–136; Patrick Coleman and Karan Singh, "Ryan: Rendering Your Animation Nonlinearly Projected," in *NPAR '04: Proceedings of the 3rd International Symposium on Non-photorealistic Animation and Rendering*, New York: ACM Press, 2004, pp.129–156; Andrew Glassner, "Digital Cubism, part2," *IEEE Computer Graphics and Applications* 25, no. 4, July 2004, pp.84–95; Karan Singh, "A Fresh Perspective," in Peroche et al., *Rendering Techniques 2000*, pp.17–24; Nisha Sudarsanam, Cindy Grimm, and Karan Singh, "Interactive Manipulation of Projections with a Curved Perspective," *Computer Graphics Forum* 24, 2005, pp.105–108; Yonggao Yang, Jim X. Chen, and Mohsen Beheshti, "Nonlinear Perspective Projections and Magic Lenses: 3D View Deformation," *IEEE Computer Graphics Applications* 25, no. 1, January/February 2005, pp.76–84.

관계를 스스로 약속함으로써 저주받은 사진적
렌즈의 압제는— 있는 그대로의 공간이 아닌 우리가
구현할 수 있는 공간의—극사실적 재현에 좋든 싫든
자리를 내주게 되었다. 비용이 많이 드는 렌더링은
불필요하다. 간단한 그린스크린 콜라주는 불가능했던
입체파적 관점은 물론 시공간의 그럴듯하지 않은
연쇄도 산출해낸다.

마침내 영화는 회화 및 구조·실험영화의
자유로운 재현을 따라잡게 되었다. 그래픽 디자인
실천, 드로잉, 콜라주 등과 융합하면서 영화는 그
시각의 영역을 규범화하고 제한해온 규정된 초점
규모에서 독립할 수 있게 되었다. 몽타주가 영화적
선형 원근법에서 해방되기 위한 첫걸음이라 주장할
수도 있겠지만— 그리고 바로 그 때문에 몽타주는
발명된 이래 양가적일 수밖에 없었다— 이제야 새롭고
다른 종류의 공간적 시각이 창조될 수 있다. 관점과
가능한 시점을 분산시키면서 역동적인 관람 공간을
창조하는 다채널 영사도 유사한 점이 있다. 다채널
영사의 관객은 더 이상 하나의 응시로 통일되지 않으며
오히려 분리되고 압도되어, 콘텐츠의 생산에 동원된다.
이 영사 공간들은 하나의 통일된 지평선을 상정하지
않는다. 도리어 이들은 다수의 관람자를 요청하는데,
군중(crowd)의 언제나 갱신되는 접합은 이러한
관람자를 창조하고 재창조해야 한다.[16]

이러한 많은 새로운 시각성 내에서는 심연으로의
절망적 추락으로 보였던 것이 실제로 새로운

16. Hito Steyerl, "Is a Museum a Factory?," *e-flux journal*, no. 7, June 2009.
이 책 81–106쪽 참조.

재현의 자유임이 입증된다. 이 점은 아마도 이 사고
실험에 함의된 마지막 가정, 즉 우리는 처음부터
근거를 필요로 한다는 관념을 극복하는 데 도움이
될 것이다. 현기증을 일으키는 것에 대한 논의에서
아도르노(Theodor W. Adorno)는 대지와 기원에 대한
철학의 오랜 집착과 함께, 근거와 바닥의 부재에
대한 가장 절박한 공포에 수반된 것이 분명한 소속의
철학(philosophy of belonging)을 비판한다. 그에게
현기증을 일으키는 것은 존재의 안전한 안식처로
상상된 근거의 상실에 따른 공황 상태가 아니다.

> 인식은 성과를 거두려면 철저히 몰두하는 태세로(à
> fond perdu, 바닥을 잃은 채) 대상을 향해 몸을 던져야
> 한다. 이로써 생겨나는 현기증은 진리의 지표(index
> veri)이다. 틀에 박힌, 불변의 권역에서 대두될 수밖에
> 없는 포용의 충격이란, 거짓에만 해당되는 진실이다.[17]

주저 없이 객체를 향하고, 힘과 물질의 세계를
포용하며, 그 어떤 근원적 안정도 없이, 개방의
갑작스런 충격으로 번뜩이는 낙하. 고통스러운 자유,
지극히 탈영토적이며, 따라서 언제나 이미 미지의
대상인 것. 낙하는 폐허와 종말, 사랑과 방치, 열정과
굴복, 쇠퇴와 파국을 뜻한다. 낙하는 타락이자
해방이고, 사람이 사물로, 사물이 사람으로 변신하는

17. Theodor W. Adorno, *Negative Dialectics*, E.B. Ashton(trans.), New York:
Continuum, 1972, p.43. 한국어 번역은 테오도르 아도르노, 『부정변증법』,
홍승용 옮김, 한길사, 1999년, 90쪽 참조. 번역 일부 수정.

히토 슈타이얼, 「자유낙하(In Free Fall)」, 2010.

상태이다.[18] 낙하는 우리가 견디거나 즐길 만한, 포용할
만하거나 고통스러운, 혹은 간단히 말해 현실이라
받아들일 그 구멍에서 벌어진다.

　　마지막으로 우리에게 자유낙하의 관점은 급진화된
위로부터의 계급투쟁이라는 정치·사회적 꿈의 풍경을
고려해보라 설파한다. 입이 떡 벌어지는 불평등에
명료하게 초점을 맞춰서. 그러나 낙하는 무너지는
일만을 의미하지는 않으며, 제자리로 맞아 떨어지는
새로운 확실성 또한 의미한다. 고난의 현재로 우리를
되돌리고는 허물어져가는 미래와 격전을 벌이다 보면,
떨어지는 장소에 더 이상 바닥은 없고 안정적이지도
않다는 점을 깨닫게 될지도 모른다. 그것은 아무런
공동체도 약속해주지 않는다. 대열의 편성만 전환될
뿐이다.

18. 다음 글에서 실마리를 얻었다. Gil Leung, "After before now: Notes on In
Free Fall," August 8, 2010. www.chisenhale.org.uk/archive/exhibitions/
images/leung_essay.pdf

빈곤한 이미지를 옹호하며

빈곤한 이미지[1]는 움직이는 사본이다. 화질은 낮고,
해상도는 평균 이하. 그것은 가속될수록 저하된다.
빈곤한 이미지는 이미지의 유령, 미리보기, 섬네일,
엇나간 관념이다. 그것은 떠도는 이미지로서 무료로
배포되고, 저속 인터넷 연결로 겨우 전송되고,
압축되고, 복제되고, 리핑되고(ripped),[2] 리믹스되고,
다른 배포 경로로 복사되어 붙여넣기 된다.

 빈곤한 이미지는 허접쓰레기 또는 리핑된
것(rip)이다. AVI나 JPEG 파일, 해상도에 따라
순위와 가치가 매겨지는 외양의 계급사회 내의
룸펜 프롤레타리아다. 빈곤한 이미지는 업로드되고
다운로드되고 공유되고 재포맷되고 재편집된다.
그것은 화질을 접근성으로, 전시 가치를 제의 가치로,
영화를 클립으로, 관조를 정신분산으로 변환한다.[3]

1. 초판에서 'poor image'는 '가난한 이미지'로 번역되었다. 개정판에서
이를 '빈곤한 이미지'로 바꾼 이유는 다음과 같다. 이 글에서 드러나듯 'poor
image'에서의 'poor'는 두 가지 의미를 갖는다. 하나는 해상도와 원본이라는
척도로 설정된 '이미지 계급'의 위계에서 하층에 자리하는 이미지라는 의미로,
이미지의 가치를 계급으로 의인화한 표현이다. 다른 하나는 이미지의 기술과
지각의 차원과 관련된 것으로, 지속적인 (불법) 복제와 다양한 전용을 촉진하는
디지털 이미지 제작과 수용의 경제 내에서 해상도와 원본성이 결여된 이미지를
가리킨다. '가난한'이라는 용어는 이 두 의미 중 하나만을 드러내기 때문에 두
의미를 어느 정도 모두 나타낼 수 있는 '빈곤한'으로 수정했다. —감수자
2. 'rip' 또는 'rip apart'는 '갈취되다', '갈가리 찢기다' 등으로 번역될 수 있고
이 책을 통틀어 부분적으로 이러한 의미로 번역되는 구절들이 있지만, 적어도
'빈곤한 이미지' 개념과 관련된 글에서 '리핑(ripping)'은 불법 복제, 보다
정확히는 CD나 DVD에 저장된 디지털 오디오 또는 비디오 콘텐츠의 전체 또는
일부를 추출, 복사하여 다양한 포맷의 파일(원본 이미지나 음향에 비해서는
저품질의 파일)로 변환하는 과정, 즉 디지털 기반 이미지 저장과 전송에 고유한
기술적 과정을 가리키는 전문적 용어이기에 원어 그대로 옮겼다. —감수자
3. 여기서 슈타이얼은 디지털 이미지 경제 내에서 빈곤한 이미지의 제작과
순환이, 벤야민이 「기술복제시대의 예술작품」에서 영화를 비롯한 기술적
미디어가 예술 작품의 존재와 관람 양식에 미치는 변화를 기술하기 위해

이미지는 영화관과 아카이브의 보관실에서 벗어나
자신의 물질성과 맞바꾼 디지털의 불확정성으로
뛰어든다. 빈곤한 이미지는 추상 지향적이다. 즉
그것은 생성 중인 시각적 관념인 것이다.

빈곤한 이미지는 원본 이미지의 불법적 5세대
사생아다. 그 계보는 의문스럽다. 이 이미지의 파일명
철자는 의도적으로 틀리게 쓰인다. 그것은 종종
문화유산, 자국 문화, 혹은 실제 저작권을 거역하며
떡밥이자 미끼로, 지표로, 혹은 이전의 시각적 자아에
대한 암시로서 건네진다. 그것은 디지털 기술의
약속들을 조롱한다. 종종 그저 빠르게 흐릿해진
형체가 될 정도로 저하될 뿐 아니라, 이미지라고 부를
수 있을지조차 의심스러울 정도다. 애초에 그 정도로
퇴락한 이미지를 생산할 수 있는 건 디지털 기술뿐일
것이다.

빈곤한 이미지는 동시대 스크린의 추방된
존재(**the wretched**)이며 시청각적 제작의 잔해이자
디지털 경제의 해변으로 밀려온 쓰레기다. 그것은
이미지의 급격한 위치 상실, 전이, 변위를, 즉
시청각적 자본주의하에서 악순환하는 이미지의
가속과 유통을 증명한다. 빈곤한 이미지는 상품 혹은
상품의 모형으로서, 공물이나 현상금으로서 지구를
떠돌아다닌다. 그것은 쾌락 혹은 죽음의 위협을,
음모론이나 해적판을, 저항 또는 무능력을 유포한다.
빈곤한 이미지는 희소한 것, 명백한 것, 못 믿을 것을

제시한 주요 개념들, 즉 제의 가치(cult value)에서 전시 가치(exhibition
value)로의 이행과 관조에서 정신분산(distraction)으로의 이행을
전도시킨다는 점을 지적한다. —감수자

제시한다. 물론 우리가 그것을 해독할 여지가 있을
때에만.

저해상도

우디 앨런(Woody Allen)의 작품 중에는 주인공에만
초점이 흐릿하게 맺히는 영화가 있다.[4] 기술 오류가
아니라 주인공이 걸린 병 때문인데, 그는 늘 뿌옇게
등장한다. 극중 인물의 직업이 배우이기에 일을
찾기가 어려워 이는 상당한 문젯거리이다. 그의
해상도(resolution) 결여는 물질적인 문제로 바뀐다. 잘
맞은 초점은 안락하고 특권적인 계급적 지위가 되는
한편, 맞지 않은 초점은 이미지로서 한 사람의 가치를
절하한다. 그러나 이미지의 동시대적 위계는 비단
선예도(鮮銳度)에만 기반을 둔 것은 아니다. 해상도
또한 무엇보다 중요하다. 2007년 하룬 파로키(Harun
Farocki)의 주목할 만한 인터뷰[5]에도 언급되듯 이
체계는 여느 전자제품 상점에 들어가도 바로 알 수

4. 우디 앨런, 「해리 해체하기(Deconstructing Harry)」, 1997. [국내에 이
영화는 '해리 파괴하기'라는 제목으로 소개되었다. 그러나 사실상 이 영화는
유명 소설가 해리(우디 앨런)의 현실 세계와 해리가 창조한 캐릭터들(이들은
해리의 실제 삶에서 관계하고 조우한 주변인을 바탕으로 창조되었다)이
존재하는 소설 속 세계가 서로 영향을 주고받으면서 둘 사이의 경계가
불분명해지는 과정을 다루고 있다. 따라서 이 과정은 자신이 구성한 예술
작품의 세계 및 자신이 속한 현실 세계로부터 초월적인 자아라는 근대적,
낭만주의적 예술가 관념을 풍자적으로 성찰하고 와해시킨다. 이 영화의
제목이 '파괴하기'가 아니라 '해체하기'로 번역되어야 할 이유가 여기에 있다.
—감수자]

5. 하룬 파로키와 알렉산더 호어바트(Alexander Horwath)의 다음 대담
참조. "Wer Gemälde wirklich sehen will, geht ja schließlich auch ins
Museum(정말 그림을 보고 싶은 사람이면 미술관에도 갈 것이다)," *Frankfurter
Allgemeine Zeitung*, June 14, 2007.

멕시코 푸에블라 시장의 기획으로 열린, 유통 중인 불법 DVD의 공개 폐기식.

있다. 이미지의 계급 사회에서 영화관은 공식 판매점의
역할을 한다. 공식 판매점에서는 쾌적한 환경하에 고급
제품이 판매된다. 같은 이미지의 저렴한 파생 제품들이
DVD, TV 방송, 온라인을 통해 빈곤한 이미지가 되어
유통된다.

　　고해상도 이미지는 확실히 빈곤한 이미지보다
더 화려하고 인상적이며, 더 그럴싸하고 마술적이며,
더 두렵고 유혹적이다. 말하자면 더 풍부한 것이다.
이제 일반 소비자용 포맷마저도 35밀리미터 필름이
보장하는 영롱한 시각성을 고집했던 영화인과
예술 애호가들에게 점차 맞춰가고 있다. 아날로그
필름이야말로 유일하게 중요한 시각 매체라는 아집은
그 이네올로기적 굴곡에 아랑곳없이 영화 담론 전반에
걸쳐 울려 퍼져왔다. 영화 제작의 이 고급한 경제가
예나 지금이나 자국 문화, 자본주의적 스튜디오 제작,
대체로 남성인 천재적 인물의 숭배(cult), 그리고
원본의 체계들에 단단히 뿌리를 두고 있으며, 그러므로
그 진짜 구조는 종종 보수적이라는 점은 전혀 중요하지
않다. 해상도는 결여될 경우 마치 저자의 거세로
귀결되는 양 물신화되었다. 필름 규격(film gauge)의
숭배는 독립 영화 제작에서조차 지배적이다. 풍부한
이미지는 점점 더 자신을 창의적으로 저하시킬 수
있는 신기술의 발달에 힘입어 자체적인 위계 체제를
정립하였다.

　　(빈곤한 이미지로의) 부활
그런데, 고화질 이미지를 고집한다는 것은 더욱 심각한
결과를 낳기도 했다. 에세이 영화에 대한 근래의

한 학회에서 어떤 발표자가 제대로 된 아날로그
필름 영사가 준비되지 않았다는 이유로 험프리
제닝스(Humphrey Jennings)의 작품 클립을 보여주길
거부한 일이 있었다. 표준 사양의 DVD 플레이어와
비디오 프로젝터가 발표자를 위해 마련돼 있었음에도
청중은 언급된 영화의 장면이 실제로는 어떤 그림일까
상상하는 수밖에 없었다.

이 경우 이미지의 비가시성은 어느 정도
자발적이었으며 미학적 전제를 깔고 있었다. 그러나
신자유주의 정책의 결과를 바탕으로 한다면 이와
맞먹는 더욱 일반적인 현상을 발견하게 된다. 20,
30년 전 시작된 미디어 제작의 신자유주의적 재편은
일련의 비상업적 이미지를 점차 보기 어렵게 만들기
시작했고, 그 결과 오늘날 실험영화나 에세이 영화가
거의 비가시적이 될 지경에 이르렀다. 이러한
영화들을 영화관에 계속 유통시키는 비용이 범접 못
할 수준으로 비싸진 것처럼, 이들은 방송을 타기에도
지나치게 주변화된 것으로 여겨졌다. 그리하여
이 영화들은 영화관뿐 아니라 공공 영역에서도
사라져버렸다. 비디오 에세이와 실험영화는 관객에게
대체로 노출되지 않은 채 대도시 영화 박물관이나
시네마테크의 희귀한 상영회에서 한 번쯤 원래의
해상도로 영사되고, 다시 아카이브의 어둠 속으로
침잠한다.

이러한 전개는 분명 상품으로서 문화 개념의
신자유주의적 급진화, 영화의 상업화, 영화의 복합
상영관을 통한 확산, 그리고 독립 영화 제작의
주변화와 연결되었다. 또한 이는 글로벌 미디어 산업의

재편, 그리고 특정 국가 혹은 지역에서 시청각물에
대한 독점의 확립과도 연결되었다. 이를 통해
저항적이거나 비순응적인 시각물은 지표면에서 지하의
대안적 아카이브와 소장품 속으로 사라졌으며, 불법
복제된 VHS 사본들을 유통하는 열성적인 조직이나
개인의 네트워크에서나 살아남았다. 이 사본들의
출처는 지극히 희귀했다. 테이프는 입소문에 의지해
손에서 손으로, 친구와 동료들 사이에서 전해졌다.
이러한 조건이 극적으로 변한 것은 영상을 온라인으로
재생할 수 있게 되면서이다. 귀한 자료들이 점점 더
많이, 때로는 세심히 선별된 형태로(우부웹[UbuWeb][6]),
때로는 무차별적으로 집적되어(유튜브) 접근 가능한
기반에서 다시 나타났다.

현재 크리스 마르케(Chris Marker)의 에세이
영화는 웹상에서 적어도 20여 개의 토런트 자료로
구해볼 수 있다. 원한다면 홀로 마르케 회고전을 열
수도 있다. 그러나 빈곤한 이미지의 경제란 그저
다운로드에 그치지 않는다. 파일을 저장하고, 보고

6. 우부웹(ubu.com)은 개념주의 작가 케네스 골드스미스(Kenneth
Goldsmith)가 음악, 영화, 비디오아트, 문서, 시, 잡지를 망라하는 전위예술
자료를 저장하기 위해 1996년 처음 개설한 온라인 아카이브다. 즉 어떤
면에서 예술사적으로 공인되거나 그렇지 않은 희귀 실험영화와 비디오아트
및 실험 음악의 저품질 파일들이 모인, '빈곤한 이미지', '빈곤한 사운드'의
저장고인 셈이다. 골드스미스에 따르면 우부웹은 전위예술의 보존 및 연구에
관심 있는 몇몇 대학이 기부한 서버와 광대역 연결망을 사용하지만, 자료의
분류와 업로드는 익명 사용자들의 자발적인 참여로 이루어지며, 자료의 제공
및 업로드에 대해 따로 저작권료를 지불하지 않는다(그러다 보니 저작권을
주장한 작가나 감독의 영화 및 비디오 작품 파일이 해당 사이트에서 제거되는
경우도 있다). 우부웹의 간략한 역사와 운영 동기, 운영 방식에 대해서는
골드스미스의 다음 글을 참조하라. Kenneth Goldsmith, "About UbuWeb,"
2011, http://ubu.com/resources/index.html —감수자

세컨드 라이프(Second Life)에서 발견된 크리스 마르케의 가상 집.

또 보고, 필요에 따라서 무려 재편집하거나 개선할
수 있다. 그 결과물 또한 순환한다. 반쯤 잊힌 명작의
흐릿한 AVI 파일은 비공식 P2P 기반을 통해 공공연하게
교환된다. 미술관에서 몰래 휴대폰으로 찍은
동영상은 유튜브에 공개된다. 작가들의 견본 DVD는
물물교환된다.[7] 의도였든 아니든, 다수의 전위적,
에세이적, 비상업적 영화는 빈곤한 이미지로 부활하게
되었다.

사유화와 불법 복제

전투적 영화, 실험영화 및 고전 영화와 비디오아트
작품의 희귀본들이 빈곤한 이미지로 재출현한다는
점은 또 다른 층위에서 주목할 만하다. 이들의 상황은
이미지 자체의 내용이나 외양을 뛰어넘어 이 이미지가
주변화되는 조건들, 즉 온라인에서 빈곤한 이미지로
유통되게 만드는 사회적 힘의 성좌를 폭로한다.[8]
빈곤한 이미지는 이미지 계급 사회 내에서 어떤 가치도
부여받지 못하기에 빈곤하다. 이 이미지는 그것의
불법적인 혹은 저하된 상태 때문에 이미지 계급 사회의
척도에서 면제된다. 이 이미지의 해상도 결여가 그것의

7. 스벤 뤼티켄의 걸출한 글이 빈곤한 이미지의 이러한 성격으로 나의 관심을
이끌었다. Sven Lütticken, "Viewing Copies: On the Mobility of Moving
Images," *e-flux journal*, no.8, May 2009. www.e-flux.com/journal/view/75
참조. [뤼티켄의 이 글은 동시대 미술에서 작품(주로 상영용 또는 설치
작품으로서의 무빙 이미지 미술 작품)의 기록과 연구를 위해 미술 기관들이
비공개용으로 제작하는 견본(viewing copy)이 제기하는 문제를 벤야민의
아우라 개념과 연관시켜 논의한다. 자세한 내용은 뒤에 실린 해제를 참조하라.
—감수자]

8. 이 점을 지적해준 코도 에슌에게 감사를 전한다.

전용(appropriation)과 변위 과정을 확인해준다.⁹

분명 이러한 조건은 단순히 미디어 제작 및 디지털 기술의 신자유주의적 재편과 연결되는 것만은 아니다. 이는 또한 포스트 사회주의 및 탈식민주의적으로 재구축된 국민국가, 그리고 그 문화 및 아카이브와도 연관이 있다. 몇몇 국민국가가 해체되거나 붕괴된 한편으로, 새로운 문화와 전통이 발명되어 새로운 역사가 창조되었다. 이 과정은 명백히 필름 아카이브의 운명에도 영향을 미친다. 대부분의 경우 필름 프린트의 유산 전체는 이를 뒷받침하는 자국 문화의 틀로부터 보호받지 못한 채 방치된다. 사라예보 영화박물관에 관하여 내가 살펴본 바를 따르면, 국립 아카이브는 비디오 대여점의 형태로 명맥을 유지할 수 있다.¹⁰ 불법 복제본은 체계적이지 않은 사유화로 인해 그러한 아카이브에서 유출된다. 다른 한편에선 런던의 대영 도서관조차 자체적인 소장 콘텐츠를 온라인에서 천문학적 가격으로 판매하기도 한다.

코도 에슌(Kodwo Eshun)이 지적했듯, 빈곤한 이미지는 16밀리미터 혹은 35밀리미터 영화 아카이브로 운영되거나 동시대의 그 어떤 배급 기반 시설도 관리할 여력이 없는 국립 영화 기관 때문에

9. 물론 저해상도 이미지는 간혹 주류 매체 환경(주로 뉴스)에 등장하기도 하는데 이 경우 그것은 위급함, 직접성, 재난의 감각과 연관되어 지극히 높은 가치를 지닌다고 인식되기도 한다. Hito Steyerl, "Documentary Uncertainty," *A Prior* 15, 2007. [슈타이얼의 '다큐멘터리 불확정성(documentary uncertainty)' 개념에 대해서는 뒤에 실린 해제를 참조하라. —감수자]

10. Hito Steyerl, "Politics of the Archive: Translations in Film," *Transversal*, March 2008. http://eipcp.net/transversal/0608/steyerl/en 참조. [이 글은 '빈곤한 이미지' 개념이 발전된 과정을 기술한다. 이에 대해서는 해제를 참조하라. —감수자]

생긴 공백 내에서 부분적으로 유통된다.[11] 이러한
관점에서 빈곤한 이미지는 많은 장소에서 문화의
생산을 국가의 과제라 여겼던 덕에 제작이 가능했던
에세이 영화 및 실로 다양한 종류의 실험적, 비상업적
영화들의 몰락 혹은 강등을 폭로한다. 미디어 제작의
사유화는 점진적으로 국가가 통제 혹은 지원하는
미디어 제작보다 주요하게 대두하기 시작했다. 그러나
다른 한편으로 지적 콘텐츠의 광포한 사유화는 온라인
마케팅 및 상업화 물결과 함께 불법 복제와 전용을
가능케 한다. 즉 빈곤한 이미지의 유통을 낳는 것이다.

불완전 영화

빈곤한 이미지의 출현은 제3영화 운동의 고전적
선언의 하나이며 1960년대 후반 쿠바의 훌리오
가르시아 에스피노사(Julio García Espinosa)가 발표한
「불완전 영화를 위하여(Por un cine imperfecto)」를
상기시킨다.[12] 에스피노사는 불완전 영화를 주장하면서
"기술적, 예술적으로 능숙한, '완전 영화'가 대부분
반동적"이기 때문이라고 말한다. 이에 반해 불완전
영화는 계급사회 안에서의 노동 분업을 극복하기
위해 애쓴다. 불완전 영화는 예술을 삶 및 과학과
융합하고 소비자와 생산자, 관객과 작가(author)의
구분을 흐린다. 불완전 영화는 그 자체의 불완전성을
고수하고, 대중적이지만 소비지상주의적이지 않으며,
목적에 헌신하면서도 관료주의로 빠지지 않는다.

11. 에슌과의 이메일 교신 내용.
12. Julio García Espinosa, "For an Imperfect Cinema," Julianne
Burton(trans.), *Jump Cut*, no.20, 1979, pp.24–26.

또한 에스피노사는 그의 선언에서 뉴미디어의
전망을 성찰한다. 그는 비디오 기술의 발전이 전통적인
영화감독의 엘리트적인 위치를 위태롭게 할 것이고
일종의 대중 영화 제작, 즉 민중의 예술을 가능케
하리라고 명확히 예언한다.[13] 빈곤한 이미지의 경제와
마찬가지로 불완전 영화는 작가와 관객의 구별을
감소시키고 삶과 예술을 융합한다. 무엇보다도 불완전
영화의 시각성은 대놓고 불순하다. 그것은 흐릿하고,
비전문적이며, 여러 번 압축되어 잡티로 충만하다.[14]

어떻게 보면 빈곤한 이미지의 경제는 불완전
영화의 묘사에 부합하는 반면, 완전 영화의 묘사는
공식 판매점으로서의 영화라는 개념을 대표한다.
그러나 실제로 동시대 불완전 영화는 에스피노사가
예언한 것보다 더 양가적이고 정동적(affective)이다.
빈곤한 이미지의 경제에서는 즉각적인 전 세계적
배포의 가능성과 특유의 전유 및 리믹스 윤리학을
통해 전례 없이 큰 규모의 제작자 집단이 참여할

13. 에스피노사는 이렇게 말했다. "비디오테이프의 발전이 필름
랩(laboratory)의 필연적으로 한정된 수용력을 해결한다면, 중앙 스튜디오와
독립적으로 '방영'할 수 있는 잠재력을 갖춘 TV 시스템이 영화관의 무한한
건설을 갑자기 불필요하게 만든다면 무슨 일이 벌어질 것인가?" 이 말이
포함된 에스피노사의 「불완전 영화를 위하여」 전문은 다음에서 볼 수
있다. https://www.ejumpcut.org/archive/onlinessays/JC20folder/
ImperfectCinema.html —감수자
14. 원문은 'full of artifacts'다. 여기서 아티팩트는 '압축
아티팩트(compression artifact)'의 줄임말로 사진, 사운드, 동영상의 원본
데이터를 저장 미디어에 옮기거나 재생하기 위해 디지털 파일로 변환하는
과정에서 발생하는 원본 데이터 일부의 소실—예를 들어 2시간가량의 극영화
필름을 DVD에 저장하거나 avi, mp4와 같은 비디오 파일로 변환할 때, 변환된
파일을 원본에 가깝게 재생하기 위한 키프레임(keyframe)을 제외한 원본
필름의 데이터는 필연적으로 삭제된다—그리고 이 과정에서 발생하는 원본
데이터의 왜곡으로 인한 시청각적 오류를 가리킨다. —감수자

수 있다. 그러나 이렇게 발생한 기회들이 진보적인
목적에만 봉사하는 것은 아니다. 혐오 발언, 스팸 및
잡다한 쓰레기 역시 디지털 접속을 타고 퍼져 나간다.
또한 디지털 커뮤니케이션은 진행 중인 원래의 축적
및 사유화의 거대한 (그리고 어느 정도는 성공적인)
시도들에 오랫동안 종속된 지대, 가장 경쟁적인 시장
가운데 하나가 되었다.

　　따라서 빈곤한 이미지가 유통되는 네트워크는
연약한 공통의 관심사를 위한 플랫폼이자 상업적이고
국가적인 의제들의 격전지를 구성한다. 실험적이고
예술적인 재료가 있는가 하면, 어마어마한 양의
포르노와 편집증 또한 공존한다. 빈곤한 이미지의
영토는 배제된 이미지들로의 접근을 허용하면서도,
가장 발달한 상업화의 기법이 스민 곳이다. 이 영토는
콘텐츠 창작과 유통에 대한 사용자들의 능동적 참여를
가능하게 하면서 이들을 제작으로 끌어들인다. 즉
사용자는 빈곤한 이미지의 편집자, 비평가, 번역가
그리고 (공동) 작가가 된다.

　　그러므로 빈곤한 이미지는 대중의 이미지, 다수가
만들고 볼 수 있는 이미지이다. 그것은 동시대 군중의
모든 모순—그들의 기회주의, 자아도취, 그들의
자율성 및 창작에 대한 욕망, 그들의 집중 또는 결정
장애, 그리고 기꺼이 위반 및 동시적인 굴종에 빠지는
지속적인 성향—을 표현한다.[15] 총체적으로, 빈곤한

15. Paolo Virno, *A Grammar of the Multitude: For an Analysis of Contemporary Forms of Life*, Isabella Bertoletti, James Cascaito, and Antrea Casson(trans.), Los Angeles: Semiotext(e), 2004. 한국어 번역은 파올로 비르노, 『다중』, 김상운 옮김, 갈무리, 2004년 참조.

이미지는 군중의 정동적 상태, 즉 신경증, 피해망상,
공포와 함께 강렬함, 재미, 여흥(distraction)에 대한
열망을 포착한 스냅 사진이다. 그 이미지의 상태는
무수한 전송과 재포맷 과정을 나타낼 뿐 아니라,
자막을 붙이거나 재편집하거나 다시 올리는 등 열성을
다해 몇 번이고 반복해서 변환시킨 무수한 사람들을
대변한다.

　　이러한 점에서 어쩌면 우리는 이미지의
가치를 재정의하거나, 더욱 엄밀히 얘기하자면
이에 대한 새로운 관점을 창조해야 할지도 모른다.
해상도와 교환가치와는 별도로 우리는 속도, 강도,
확산으로 정의되는 또 다른 가치 형식을 상상할 수
있을지도 모른다. 빈곤한 이미지는 과하게 압축되고
빠르게 이동하기 때문에 빈곤하다. 물질을 잃고
속도를 얻은 것이다. 그러나 이는 개념 미술의
유산만이 아니라 무엇보다도 기호적 생산(semiotic
production)의 동시대적 생산양식이 공유하고
있는 탈물질화(dematerialization)의 조건 또한
표현한다.[16] 펠릭스 과타리(Félix Guattari)가 묘사한

16. Alex Alberro, *Conceptual Art and the Politics of Publicity*, Cambridge MA:
MIT Press, 2003 참조. [펠릭스 과타리는 질 들뢰즈와의 공동 작업 및 자신의
저작을 통해 자본주의가 스스로의 모델을 물질적 생산과 교환가치의 영역을
넘어 전 사회적으로 확장(탈영토화)시키는 과정을 기호화(semiotization)
또는 기호적 전환(semiotic turn)의 관점으로 이론화했다. 마우리치오
라차라토(Maurizio Lazzarato)에 따르면 '기호적 조작자(semiotic
operator)'로서의 자본은 두 가지의 기호화를 실행한다. 첫 번째('의미작용적
기호 체계[signifying semiotics])는 재현과 의미 작용의 수준에서
작동하는 기호화로 역할과 장소, 정체성을 부여함으로써 주체와 개체를
생산한다. 두 번째, 즉 탈의미작용적 기호 체계(a-signifying semiotics)는
전(前)개체적(pre-individual) 요소들인 정동과 지각의 생산 및 순환에
관여하며 주식시장과 같은 금융 체계는 물론 이미지, 사운드, 정보를 생산하는

대로 "자본의 기호적 전환"[17]은 항상 갱신되는 조합과
연속체(sequence)에 통합될 수 있는 압축적이고
유동적인 데이터 묶음의 창조와 전파에 우호적으로
작동한다.[18]
 시각 콘텐츠의 평탄화, 혹은 생성 중에 있는
이미지의 개념은 빈곤한 이미지를 일반적인 정보적
전환, 즉 본래의 맥락에서 이미지와 캡션을 분리시켜
이들을 자본주의적 탈영토화의 영구적인 소용돌이
속으로 던져버리는 지식 경제 내에 위치시킨다.[19] 개념
미술의 역사는 예술적 대상의 이러한 탈물질화를 우선
시각성의 물신적 가치에 대한 저항적 움직임으로
기술한다. 그러나 이후 탈물질화된 예술적 대상은
자본의 기호화에, 따라서 자본주의의 개념주의적
전환에 완벽하게 적응한 것으로 판명된다.[20] 어떻게

기계의 층위, 다이어그램을 제작하는 과학의 층위 등에서 조직화된다.
과타리와 라차라토는 모두 두 번째 층위의 기호화에 관심을 두는데, 여기에서
전통적인 자본주의를 지탱했던 구별들인 생산/소비, 물질/비물질, 인간/
비인간과 같은 이분법이 붕괴되고 서로 얽히기 때문이다. 즉 탈의미작용적
기호화 내에서 자본의 모델 및 논리는 기계화와 정보화에 의해 물질적 생산의
영역을 넘어 여가, 엔터테인먼트, 지식과 같은 다른 영역으로 확산된다.
이에 대한 라차라토의 탁월한 논의는 최근에 번역된 다음 책을 참조하라.
마우리치오 랏짜라또[라차라토], 『기호와 기계』, 신성현, 심성보 옮김, 갈무리,
2017년. —감수자]
 17. Félix Guattari, "Capital as the Integral of Power Formations," in *Soft
 Subversions*, Sylvère Lotringer(ed.), New York: Semiotext(e), 1996, p.202.
18. 이러한 발달상은 사이먼 셰이크가 그의 탁월한 글에서 심층적으로
다루었다. Simon Sheikh, "Objects of Study or Commodification of
Knowledge? Remarks on Artistic Research," *Art & Research* 2, no.2, Spring
2009. www.artandresearch.org.uk/v2n2/sheikh.html 참조.
 19. Alan Sekula, "Reading an Archive: Photography between Labour and
 Capital," in *Visual Culture: The Reader*, Stuart Hall and Jessica Evans(eds.),
 London/New York: Routledge, 1999, pp.181–192.
20. Alberro, Op.cit.

보면 빈곤한 이미지는 이와 비슷한 긴장에 종속된다.
한편으로는 고해상도의 물신적 가치에 대항하는
듯 작동한다. 바로 이 때문에 다른 한편으로 빈곤한
이미지는 압축된 주목 시간, 몰입보다는 인상,
관조보다는 강렬함, 상영보다는 시사회에 집착하는
정보 자본주의에 온전히 통합되고 만다.

동지여, 무엇이 오늘날
그대의 시각적 유대를 형성하는가

그러나 동시에, 역설적인 반전이 일어난다. 빈곤한
이미지의 순환은 전투적이고 (간혹) 에세이적이며
실험적인 영화의 야망을 이룰 회로를 만들어낸다.
즉 이곳에서는 상업적 매체 전송의 안팎과 물밑에서
존재하는, 이미지의 대안적인 경제를 창출하고자
한 불완전 영화의 본래 목적을 달성할 수 있다. 파일
공유의 시대에는 주변화된 내용조차도 재순환하며,
지구상에 분산된 관객들을 연결한다.
　　따라서 빈곤한 이미지는 익명의 전 지구적
네트워크를 구축하며, 마찬가지로 공유된 역사를
창조한다. 이동함에 따라 동맹을 만들어내고, 번역
혹은 오역을 이끌어내며, 새로운 공중(公衆)과 논쟁을
창조한다. 빈곤한 이미지는 자신의 시각적 실체를
잃음으로써 일말의 정치적인 가격(加擊)을 회복하고,
새로운 아우라를 부여한다. 이 아우라는 더 이상
'원본'의 영원성에 기인한 것이 아니라 사본의 무상함에
발 딛고 있다. 더 이상 국민국가나 기업의 틀에 의해
매개되고 지원받았던 고전적인 공공 영역(public

sphere)[21]에 닻을 내리고 있지 않으며, 일시적이고
의심스러운 데이터 저장소의 표면을 부유한다.[22]
영화관의 저장고로부터 표류함으로써 그 이미지는
분산된 관람자의 욕망으로 직조된, 새롭고 덧없는
스크린 위로 몰려간다.

　　그러므로 빈곤한 이미지의 유통은 지가
베르토프(Dziga Vertov)가 말한 "시각적 유대(visual
bond)"[23]를 창조한다. 베르토프는 이 시각적 유대가
세계의 노동자들을 연결할 것으로 가정했다.[24] 그는
정보 전달이나 엔터테인먼트뿐 아니라 관객을
조직할 일종의 공산주의적, 시각적, 원류적인 언어를
상상했다. 어떤 의미에서 베르토프의 꿈은 실현되었다.
관객들이 상호적인 흥분과 정동의 조율, 불안을 통해
거의 물리적이라 할 수준으로 연결되는 전 지구적 정보
자본주의 아래라는 점에서 말이다.

21. 이 책에서 'public sphere'는 '공공 영역'으로 옮기되 하버마스의 개념과
연관될 때는 부분적으로 '공론장'으로 옮겼다. 후자의 용례는 이 책에 실린 글
「미술관은 공장인가?」를 참조하라. —감수자

22. 파이럿 베이(Pirate Bay)는 치외 권역에 서버를 설치하기 위해 시랜드
공국의 유전 인수까지 시도했던 모양이다. Jan Libbenga, "The Pirate Bay
plans to buy Sealand," *The Register*, January 12, 2007.

23. Dziga Vertov, "Kinopravda and Radiopravda," in *Kino-Eye: The Writings
of Dziga Vertov*, Annette Michelson(ed.), Kevin O'Brien(trans.), Berkeley:
University of California Press, 1995, p.52. 한국어 번역은 지가 베르토프,
『키노아이: 영화의 혁명가 지가 베르토프』, 김영란 옮김, 이매진, 2006년 참조.
[여기서 베르토프는 '시각적 유대'의 이상을 다음처럼 드러낸다. "모든 교사,
선전원, 사제, 작가 등등은 일련의 요인들에 따라, 각기 다른 곳에서 일어나고
있는 일을 자신의 언어로 기술한다. 자신의 신념, 교육, 읽고 말할 수 있는
능력, 정직, 진실성, '무드', 주어진 순간 자신의 건강과 같은 요인들 말이다.
따라서 어떻게 노동자들이 서로를 볼 수 있는가? 키노-아이는 바로 전 세계
노동자들 사이의 시각적 유대를 정립하는 이 목표를 추구한다." —감수자]

24. Ibid.

그러나 휴대폰 카메라, 가정용 컴퓨터, 비관습적
배포 형식에 기반한 빈곤한 이미지의 유통과 제작 또한
있다. 집단적 편집, 파일 공유 혹은 풀뿌리 배포망들을
포함하는 그 광학적인 접속은 방방곡곡의 제작자들
사이에 불규칙하고 우연적으로 일치하는 링크를
드러내며, 동시에 분산된 관객 또한 구성한다.

빈곤한 이미지의 유통은 자본주의적 미디어
생산 라인과 대안적 시청각 경제 양쪽에 반영된다.
이러한 유통은 혼란과 마비를 가중시키는 데 더해,
사유와 정동의 파열적인 운동을 일으킬 수 있다.
그러므로 그것은 베르토프의 시각적 유대, 페터
바이스(Peter Weiss)가 『저항의 미학(Die Ästhetik des
Widerstands)』에서 역설한 노동자 국제주의 교육론,
제3영화와 트리컨티넨탈리즘(Tricontinentalism)[25]의
회로들, 정렬되지 않은 영화 제작과 사유의 회로로
이어지는 비관습적 정보 회로의 역사적 계보에 새로운
장을 연다. 따라서 자신의 지위 자체만큼이나 양가적인
빈곤한 이미지는 카본지로 복사된 소책자, 유랑
선전·선동 영화, 지하 비디오 잡지처럼 미학적으로
종종 값싼 재료를 사용했던 여타 비관습적 자료들의

25. 아시아-아프리카-라틴아메리카의 탈식민적 해방운동, 문화 운동 및
사유가 정치적, 경제적, 문화적인 식민주의의 조건은 물론 자본과 권력에 대한
맑스주의적 비판의 역사를 공유한다는 관념으로 이 세 대륙의 국제적 유대를
주장하기도 했다. 예를 들어 슈타이얼이 이 책에서 인용하고 있는 제3영화의
대표작 「불타는 시간의 연대기」(페르난도 솔라나스·옥타비오 게티노, 1968)는
이 세 대륙이 공통적으로 겪은 제국주의적 억압과 식민 시기 이후의 정치적,
경제적 종속, 이에 대한 민중의 저항을 가속화된 몽타주로 교차하면서
이 세 대륙 간의 반제국주의적 연대를 주장하는 시퀀스를 포함한다.
트리컨티넨탈리즘에 대해서는 다음 참조. 로버트 J. C. 영, 『포스트식민주의
또는 트리컨티넨탈리즘』, 김택현 옮김, 박종철출판사, 2005년. —감수자

계보를 잇는다. 나아가 그것은 이러한 회로들에
연관된, 특히 베르토프의 시각적 유대와 같은 역사적
관념들을 다시 현실화한다.

　　과거에서 온 누군가가 베레모를 쓰고 "이봐 동지,
요즘 당신네 시각적 유대는 뭐지?"라고 묻는다고
상상해보라.

　　그렇다면 당신은 이렇게 답할지도 모르겠다.
"현재로 연결된 바로 이 링크지."

　　이제!
빈곤한 이미지는 많은 과거 영화와 비디오아트
걸작들의 내세를 체현한다. 빈곤한 이미지는 한때
영화가 자리했던 곳으로 보이는 안락한 낙원에서
추방당했다.[26] 이 작품들은 보호받았던, 종종
보호무역론적인 국가 문화의 각축장에서 쫓겨나고
상업적 유통에서 폐기된 채, 디지털 황무지에서
자신들의 해상도와 포맷, 속도와 매체를 지속적으로
바꾸어가며, 때로는 제목과 제작자 정보를 상실한 채
이동하는 여행자가 되었다.

　　이제 비록 빈곤한 이미지로나마 이런 작품들
다수가 귀환했다. 누군가는 이것이 진짜가 아니라고
할지도 모른다. 그렇다면 누구든 좋으니, 무엇이
진짜인지 보여달라.

　　빈곤한 이미지는 더 이상 진짜에 대한, 진짜
원본에 대한 것이 아니다. 대신 이미지 자체의
실제적인 존재 조건들, 즉 군집형(swarm) 유통, 디지털

26. 적어도 향수 어린 착각의 관점에서 바라본 경우라면.

분산, 균열되고 유동적인 시간성들에 대한 것이다.
이는 순응주의와 착취에 대한 만큼이나, 반항과 전용에
대한 것이기도 하다.

 요약하자면, 현실에 대한 것이다.

당신이나 나 같은 사물[1]

레온 트로츠키에게 무슨 일이 났지?
얼음 송곳에 찍혀서, 귀가 타들어갔지.

그 옛날 레니는 어떻게 됐지?
위대한 엘미라,[2] 그리고 산초 판사는?
영웅들이 다 어디로 갔지?

영웅들이 다 어디로 갔지?
셰익스피어의 영웅들은?
그저 불타는 로마를 지켜보았지.

영웅들이 다 어디로 갔지?
이제 더 이상 영웅은 없지
— 스트랭글러스, 1977

1.

1977년, 신좌파의 짧은 10년이 유혈극으로 막을
내린다. 적군파(RAF)와 같은 전투적인 집단들은
파벌주의에 빠진다. 쓸모없는 폭력, 마초적 태도,
조야한 구호, 특정인을 향한 민망할 정도의 숭배가
현장을 지배하게 되었다. 그러나 1977년에 들어서야
비로소 좌파 영웅의 몰락을 목도하게 된 것은 아니다.

1. 이 글의 원제 'A Thing Like You and Me'에서 'Thing'에 내포되어 있는
'사물로서의 이미지'라는 개념은 슈타이얼의 '빈곤한 이미지' 개념과 연결됨은
물론 발터 벤야민의 사물 개념 및 이에 영향을 준 (보리스 아르바토프[Boris
Arvatov]와 세르게이 트레치아코프[Sergei Treti´akov]가 예시하는) 러시아의
유물론적 사유에서 파생되었다. 이러한 논의의 흐름을 살리기 위해서 'thing'을
추상적인 '것'이 아니라 구체적인 '사물'로 번역했다. —감수자
2. 엘미르 드 호리(Elmyr de Hory, 1906–1976). 피카소를 비롯해 많은 작가의
위작을 그려 세상을 떠들썩하게 했던 헝가리 화가. — 편집자

반대로 영웅은 이미 회생이 불가능할 정도로 모든
신뢰를 잃은 상태였다. 비록 그 사실이 밝혀진 것이
한참 나중의 일일지라도.

　　1977년 펑크 밴드 스트랭글러스(The Stranglers)는
이 명백한 사실, 영웅주의의 종결을 선언함으로써
이 상황을 명료하게 분석한다. 트로츠키, 레닌,
셰익스피어에 사망을 선고한 것이다. 1977년, 죽은
적군파 구성원들인 안드레아스 바더(Andreas Baader),
구트룬 엔슬린(Gudrun Ensslin), 얀 칼 라스페(Jan
Carl Raspe)의 장례식은 좌파 추모객으로 붐빈다.
스트랭글러스는 앨범 커버에 거대한 붉은 카네이션
화환과 "더 이상 영웅은 없지"라는 문구를 실어 조의를
표한다. "이제 더 이상은."

　　2.

또한 1977년에는 데이비드 보위(David Bowie)가
「영웅들(Heroes)」이라는 곡을 발표한다. 그는 새로운
브랜드로 탄생한 영웅을 노래하는데, 신자유주의
혁명에 걸맞는 시점이었다. 영웅은 죽었다. 영웅
만세! 그러나 보위의 영웅은 더 이상 주체가 아니라
객체이다. 사물, 이미지, 반짝이는 물신이며, 스스로의
초라한 종말에서 부활하여 욕망으로 젖은 상품이다.

　　왜 그런지 알려면 1977년 이 곡의 뮤직비디오를
보라. 영상은 노래하는 보위를 세 가지 동시적인
각도로 포착하고 이들을 겹쳐서 삼중의 이미지를
보여준다. 보위라는 영웅은 복제되었을 뿐 아니라
무엇보다도 재생산되고 증식하고 복사될 수 있는
이미지, 아무 상품 광고에나 무난히 어울릴 후렴구,

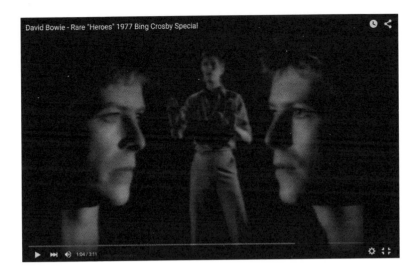

데이비드 보위, 「영웅들」 뮤직비디오, 1977.

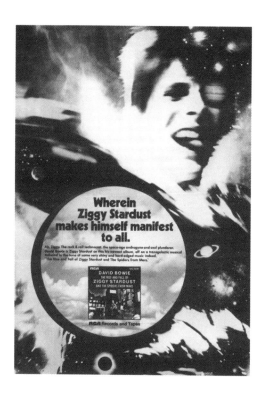

데이비드 보위의 앨범 『지기 스타더스트와 화성에서 온 거미들의 흥망성쇠(The Rise and Fall of Ziggy Stardust and the Spiders from Mars)』 광고, 1972년경.

보위 특유의 화려하고 태연자약한 탈젠더적 모습을
포장한 물신이 되었다.[3] 보위의 영웅은 모범적이고
획기적인 공적을 거둔 과장된 인간은커녕 우상조차도
아니다. 그는 탈인간적 미를 가치로 삼아 빛나는
상품이다. 그는 하나의 이미지이며, 그 이미지를
넘어서지 않는다.[4]

　　이 영웅의 불멸성은 더 이상 모든 시련에서
살아남을 힘에서 오는 것이 아니라 복사, 재활용,
환생의 능력에서 온다. 파괴는 이 영웅의 형태와
외양을 변형시키겠지만 그 실체는 훼손되지 않고 남을
것이다. 그 사물의 불멸성은 자신의 영원성이 아니라
유한성에 있다.

3. 보위의 뮤직비디오 관련 제작 비화를 찾아보았으나 유튜브에 올라온
동영상 외에 별 소득이 없었다. 그밖에 마이클 잭슨(Michael Jackson)의
「돈트 스톱 틸 유 겟 이너프(Don't Stop 'Til You Get Enough)」의 1979년
뮤직비디오에 대한 기록을 발견하였다. 여기서도 그를 삼중으로 중첩시키는
기법을 사용한다. 당시 신기술이었던 이 기법은 여러 리뷰에서 언급되고
있었다. 차치하고, 보위의 뮤직비디오에 대한 정신분석학적 해석에서는
탈성별적 자기도취의 구체적인 장면을 독일 동서 분단에 투영하는 입장이
득세한다(베를린장벽을 형상화한 보위의 판토마임을 보라!). 하지만 이 글의
지향점은 아니다.
4. 데이비드 리프(David Riff)는 특히 데이비드 보위의 곡「앤디 워홀(Andy
Warhol)」에서 그와 워홀의 연결점을 짚어내고("앤디 워홀이 절규를 바라보네 /
그를 내 벽에 걸어줘 / 앤디 워홀, 실버 스크린 / 하나도 구분이 안 돼"), 나에게
명쾌한 인용구를 하나 소개해주었다. "워홀만큼 맹렬하고 의식적으로, 영웅의
영예보다는 연예인의 화려한 명성을 좇는 욕망이란 아무것도 아닌 것이 되려는
욕망과 동의어이다. 인간도, 내면도, 깊이도, 그 무엇도 아닌 것. 그것은 오로지
이미지, 표면, 스크린 위의 미약한 빛, 환상을 비추는 거울, 타자의 욕망을
이끄는 자석이 되고자 함이며, 자아에 온전히 도취되기이다. 이로써 바닥나지
않는 무언가가 되어, 이러한 욕망보다도 영속하기를 욕망하기." Thierry de
Duve and Rosalind Krauss, "Andy Warhol, or The Machine Perfected,"
October, no.48, Spring 1989, p.4.

3.

이때 동일시에는 무슨 일이 일어나는가. 우리는 누구와
스스로를 동일시하는가. 물론 동일시는 매번 어떤
이미지와의 동일시다. 그러나 누구에게든 그들이
jpg 파일이 되기를 원하는지 물어보라. 그리고 바로
이것이야말로 나의 논점이다. 동일시가 어디서든
발생할 수 있다면 이는 이미지의 물질적 측면, 즉
재현으로서의 이미지가 아니라 사물로서의 이미지와
관련이 있을 터이다. 그렇다면 이는 동일시이기를
그치고, 그 대신에 참여가 된다.[5] 이 부분은 후술한다.

　　하여간 첫째. 애초에 누가 이 사물이―어떤
객체가―되려고 하는가. 엘리자베스 레보비치
(Elizabeth Lebovici)의 명석한 논평이 내게 실마리를
주었다.[6] 전통적으로 해방적 실천은 주체가 되고자

5. 참여 개념은 크리스토퍼 브래컨의 글에 자세히 설명된다. Christopher
Bracken, "The Language of Things: Walter Benjamin's Primitive Thought,"
Semiotica, no.138, February 2002, pp.321–349. "'관계가 부재한' 참여는, 꼭
인간일 필요는 없는 지식의 주체를 인식된 객체와 병합한다." 같은 책, 327쪽.
브래컨은 벤야민을 인용한다. "이리하여 반성의 매체 속에서 사물과 인식하는
존재자가 '서로 상대방 속으로 이행'하는 것이다. 양자는 반성의 단지 상대적인
단위들이다. 그러므로 실은 주체에 의한 객체의 인식이라는 것은 존재하지
않는다. 모든 인식은 절대자 내에서의, 또는 만일 그렇게 말하고자 한다면 주제
내에서의, 하나의 내재적 연관이다. 객체라는 술어는 인식에서의 어떤 관계를
칭하는 것이 아니라 오히려 관계의 결여를 칭하고" 있다. Walter Benjamin,
"The Concept of Criticism," in *Selected Writings*, vol.1, Marcus Bullock
and Michael W. Jennings(eds.), Howard Eiland(trans.), Cambridge MA:
Belknap Press, 1996, p.146. 강조는 저자, 같은 책 327–328쪽에서 인용. 발터
벤야민, 『독일 낭만주의의 예술비평 개념』, 심철민 옮김, 도서출판b, 2013년,
90쪽도 참조. 마찬가지로, 이미지에 참여한다는 것은 그것을 통해 재현된다는
것과는 다르다. 이미지는 감각이 물질과 융합되는 곳이다. 사물은 이미지로써
재현되는 것이 아니라 그것에 개입한다.

6. 이 논평은 레오 베르사니와 윌리스 뒤투아에 대한 레보비치의 해석에
기초하고 있다. Leo Bersani and Ulysse Dutoit, *Forms of Being: Cinema*,

하는 욕망과 맞물려 있었다. 해방은 역사의 주체, 혹은
재현이나 정치의 주체 되기로 여겨졌다. 주체 되기란
그와 함께 자율성, 주권, 행위자(agency)를 수반한다.
주체가 되는 것은 좋은 것, 객체가 되는 것은 나쁜
것이었다. 그러나 우리가 잘 알고 있듯 주체가 되는
것이란 문제적이다. 주체(subject)란 언제나 이미
종속되어(subjected) 있다. 주체라는 위치는 일정
수준의 통제력을 함의하지만, 권력 관계에 종속되고
마는 것이 그 현실이다. 그럼에도 나를 포함하여 여러
세대에 걸친 페미니스트들은 주체가 되고자 가부장적
대상화를 타파하기 위해 애써왔다. 페미니즘 운동은
최근까지도 (다양한 연유로) 자율성과 온전한 주체성의
기치를 추구해왔다.

　　그러나 주체가 되기 위한 투쟁이 자가당착의
수렁으로 빠지면서 또 다른 가능성이 대두한다.
반대로 객체와 나란히 선다면 어떨까? 객체를 그대로
인정한다면? 사물이 '되지 못할' 이유도 없지 않은가?
주체가 없는 객체는 어떠한가? 여러 사물 가운데
하나가 된다면? 마리오 페르니올라(Mario Perniola)가
유혹적으로 서술하듯 "느끼는 사물" 말이다.

　　　　스스로를 느끼는 사물로 제시하고 그러한 사물을
　　　　받아들이는 것이야 말로 동시대적 느낌에서 스스로를
　　　　단언하는 새로운 경험이다. 이는 철학과 성 사이에

Aesthetics, Subjectivity, London: British Film Institute, 2004. 두 저자는
영화에서 무생물의 역할을 추적한다. 또한 이 주제 관련으로 필히 참고할
만한 문헌으로 카르스텐 율(Carsten Juhl)이 다음 문헌을 추천해주었다. Mario
Perniola, *The Sex Appeal of the Inorganic*.

초석을 둔 급진적이고 극단적인 경험이다. (…) 사물과
감각은 더 이상 갈등 관계가 아니라 연합하는 덕에,
가장 동떨어진 추상과 가장 제약 없는 흥분은 거의
불가분이 되고 종종 구별되지 않는다.[7]

이 사물이—이 경우 하나의 이미지가—되려는 욕망은
재현을 둘러싼 투쟁의 결과이다. 감각과 사물, 추상과
흥분, 투기와 권력, 욕망과 물질은 실제로 이미지 안에
수렴된다.

　재현을 둘러싼 투쟁은 그러나 다음과 같이 층위의
명확한 분리에 기반하였다. 이곳에 사물, 저곳에
이미지. 이곳에 나, 저곳에 그것. 이곳에 주체, 저곳에
객체. 이곳에 감각, 저 너머에 둔감한 물질(dumb
matter). 진정함에 대한 일말의 편집증적인 추정이 이
등식에 등장한다. 예를 들어 여성이나, 그밖에 다른
집단의 공적인 이미지란 실제에 부응하는가? '그것'은
정형화되었는가? 곡해되었는가? 즉 우리는 추정의
전면적인 망에 엉켜드는데, 물론 그 가장 큰 문제점은
진정한 이미지라는 것이 애초에 존재할 것이라는 상정
자체이다. 즉 해방운동은 보다 정확한 재현의 형식을
추구하기 위해 시작되었지만, 그 자체적인, 상당히
사실주의적인 패러다임은 문제 삼지 않았다.

　그러나 만약 재현된 대상에게도, 재현물에도
진실이 존재하지 않는다면? 진실이 그 물질적인
구성에 있다면? 만약 매체야말로 진짜 메시지라면?
혹은 매체란 사실상 그 기업적 버전을 통해 상품화된

7. Mario Perniola, *The Sex Appeal of the Inorganic*, New York/London:
Continuum, 2004, p.1.

강도(强度)의 세례에 지나지 않는다면?

　　단순히 이미지와 스스로를 동일시하기보다
이미지에 참여하는 것은 아마도 이러한 관계를 폐기할
수 있을 것이다. 이는 이미지가 축적하는 욕망 및
힘들은 물론 그 이미지의 물질에 참여하기를 뜻한다.
이 이미지가 어떤 이데올로기적 오인이 아니라 정동과
유효성으로 동시에 표현되는 사물임을 인정하기란
어떠한가? 액정과 전기로 만들어지고 우리의 소원과
공포로 활기를 얻는 물신, 즉 그 자체적 존재 조건의
완벽한 화신이라면? 그렇다면 이미지는 발터 벤야민의
또 다른 문장을 인용하자면 표현이 없는 것이다.[8]
이미지는 현실을 재현하지 않는다. 그것은 현실
세계의 파편이다. 그것은 다른 모든 것과 마찬가지로
사물이다. 당신이나 나 같은 사물이다.

　　이러한 관점의 전환은 우리에게 지대한 영향을
미친다. 주체성을 구성하는 내적이고 접근 불가능한
트라우마가 여전히 잔존하고 있을 수도 있다. 그러나
트라우마란 현대의 대중적 아편이기도 하다. 명백히
사적 소유물인 그것은 폐제(foreclosure)를 촉발하기도
하지만 동시에 그에 저항한다. 또 이 트라우마의
경제는 독립적인 주체의 잔여물을 구성한다. 그러나
주체성이 더 이상 해방을 위한 특권적인 장소가 아님을
인정해야 한다면, 우리는 그저 이 사실을 직시하고
받아들이는 편이 나을 것이다.

8. 벤야민에 따르면, '표현이 없는 것(Ausdruckslose)'이란 비판적 폭력으로서,
"비로소 작품을 완성하며, 작품을 파편으로 분쇄하여 진실한 세계의 단편으로
만든다." Benjamin, Op.cit., p.340. 발터 벤야민, 『괴테의 친화력』, 최성만
옮김, 길, 2012년, 155쪽 참조.

히토 슈타이얼, 「자유낙하」, 2010.

　　한편, 사물 되기의 호소력이 증가한다고 해서
꼭 무한한 긍정성(positivity)의 시대에 도달했다는
의미는 아니다. 그러한 예언들은—우리가 그것을
믿는다는 가정하에—욕망이 자유로이 넘쳐나고,
부정성(negativity)과 역사가 과거의 것으로 치부되고,
생명의 충동이 온갖 곳에 행복하게 넘실거리는 시대를
찬양한다.

　　천만에, 사물의 부정성은 역사적 충격의 장소를
표시하는 멍으로 식별될 수 있다. 에얄 와이즈만과 톰
키넌(Tom Keenan)의 과학 수사와 물신에 관한 흥미로운
대담에 드러나듯, 인권 침해 관련 재판에서 객체는 점차
증인 자격을 획득하기 시작한다.[9] 사물의 멍은 해독되고,
이후 해석에 종속된다. 사물은 종종 추가적인 폭력에
처함으로써 말을 종용당한다. 과학 수사 분야는 사물을
고문하는 것으로 볼 수 있으며, 이때 사물은 마치 인간이
심문당할 때처럼 모든 증거를 토해낼 것으로 기대된다.
사물은 자신의 이야기 전체를 말하기 위해서는 종종
파괴되고 산으로 용해되며 조각조각 잘리고 분해되어야
한다. 따라서 사물을 인정하기란 역사와 그것의 충돌에
참여하기를 의미하기도 한다.

　　왜냐하면 사물은 보통 첫 출항에 나선 반짝이는
신형 보잉기가 아니기 때문이다. 오히려 사물은 예기치
못한 급강하에 따른 파국 후 격납고 안의 폐물로
공들여 꿰어 맞춰진, 그 보잉기의 잔해다. 사물은 가자

9. 와이즈만과 키넌은 과학 수사(forensic)의 어원이 '광장(forum) 앞에서'라는
점에 착안, 이를 로마 시대에 유래한 수사학 맥락으로 되돌리는데, 이는
전문적인 법정에서 벌어지는 물체의 연설을 암시한다. 언술할 줄 아는
증거물이라면, 물체도 "물질적 목격자"로 다뤄지며, 그러므로 동시에 거짓을
말할 역량 또한 인정받는다.

지구에 폐허로 남은 집이다. 내전으로 유실되거나
파손된 필름 릴이다. 밧줄에 묶인 채 외설적인
자세로 고정된 여성 신체이다. 사물은 권력과 폭력을
응축한다. 사물은 생산적인 힘과 욕망을 축적하는
것만큼, 파괴와 부식 또한 축적한다.

그렇다면 '이미지'라 불리는 특정한 사물은
어떠한가. 디지털 이미지가 그 자체의 빛나는 불멸의
복제품이라는 생각은 완벽한 신비화다. 오히려
디지털 이미지조차 역사의 바깥에 있지 않다. 그것은
정치 및 폭력과 충돌하여 멍이 들었다. 말하자면
트로츠키의 판박이가 다시 디지털 조작으로 되살아난
것이 아니라(물론 이를 통해 그를 다시 '보여줄'
수는 있겠지만), 오히려 그 이미지의 물질적 접합이
얼음송곳을 머리에 박은 채 돌아다니는 트로츠키의
클론과 같다. 디지털 이미지의 멍은 자신의 자글자글한
글리치(glitch)와 픽셀화된 아티팩트이고, 리핑과
전송의 흔적들이다. 이미지는 훼손되고, 산산조각
나고, 심문과 조사의 대상이 된다. 도난당하고 잘리고
편집되고 재전용된다. 그들은 구매되고 판매되고
대여된다. 조작되고 변질된다. 매도되고 숭배된다.
이미지에 참여함은 곧 이 모든 것에 참여함을 뜻한다.

4.

우리 손에 달린 우리의 것들은 서로 동등해야 하고,
동지가 되어야 한다.
— 알렉산드르 로드첸코(Aleksandr Rodchenko)[10]

10. Christina Kiaer, "Rodchenko in Paris," *October*, no.75, Winter 1996,
p.3에서 재인용.

그래서, 사물이나 이미지가 되는 일의 요점은
무엇인가. 왜 우리는 소외, 멍, 대상화를 받아들여야
하는가.

　　초현실주의자들에 대해 쓰면서 발터 벤야민은
사물에 깃든 해방적 힘을 강조한다.[11] 상품 물신에서
물질적 충동은 정동 및 욕망과 교차하며, 벤야민은
이러한 응축된 힘들을 점화하고 "잠든 집단을 꿈으로
채워진 자본주의적 생산의 잠에서" 깨워 이러한
힘들로 다가가게 하기를 상상한다.[12] 벤야민은 또한
'사물'이 이러한 힘들을 통해 서로 말할 수 있다고
믿었다.[13] 벤야민의 참여 개념은 20세기 초 원시주의에
대한 부분적으로 전복적인 견해이기도 한데, 물질의
교향악에 참여하는 것이 가능하다고 주장한다. 그는
수수하거나 심지어 비천한(abject) 객체조차도 일종의
상형문자이며, 그 어두운 프리즘 안에는 사회적
관계성이 응고된 파편으로 존재한다고 여겼다. 그
객체는 매듭이며, 그 안에서 역사적 순간의 긴장은
의식의 섬광 속에서 물화되거나 상품 물신으로
기괴하게 왜곡된다. 이러한 관점에서 사물은 결코
단순한 객체가 아니라 힘의 성좌가 굳어 저장된
화석이다. 사물은 절대로 비활성화된 객체, 수동적인
품목, 활기 없는 껍질에 그치지 않으며, 항시 교환

11. Bracken, Op.cit., p.346ff.

12. Ibid., p.347.

13. Walter Benjamin, "On Language as Such and the Languages of Man,"
in Op.cit., p.69. 한국어 번역은 발터 벤야민, 『언어 일반과 인간의 언어에
대하여 / 번역자의 과제 외』, 최성만 옮김, 길, 2008년 참조. [이 글에서
슈타이얼이 다시 인용하고 있는 자신의 글 "The Language of Things"(주14와
19 참조)는 벤야민의 바로 이 글에 대한 논의에서 출발한다. 이에 대해서는
해제를 참조하라. —감수자]

척 웰치(Chuck Welch), 「미술 파업 주술(Art Strike Mantra)」, 1991.

중인 모든 긴장, 힘, 숨은 역량으로 이루어진다. 이러한
견해는 마술적 사유에 아주 가까운데 이에 따르면
'사물'은 초자연적 역량을 갖는다. 그와 동시에 이는
또한 고전적 유물론의 견해이기도 하다. 왜냐하면
상품이란 마찬가지로 단순한 객체가 아닌 사회적 힘의
응축으로 간주되기 때문이다.[14]

한편 소비에트 아방가르드 예술가들은 약간
다른 관점에서 사물과의 대안적 관계를 발전시키고자
했다. 보리스 아르바토프(Boris Arvatov)는 그의 글
「일상생활과 사물의 문화」에서 객체가 자본주의적
상품 지위의 노예화로부터 해방되어야 한다고
주장한다.[15] 사물은 더 이상 수동적이고 고루하며

14. 마지막 문단은 다음의 글에서 따온 것이다. Hito Steyerl, "The Language of Things," *translate*, June 2006. http://eipcp.net/transversal/0606/steyerl/en/base_edit

15. Boris Arvatov, "Everyday Life and the Culture of the Thing (Toward the Formulation of the Question)," Christina Kiaer(trans.), *October*, no.81, Summer 1997, pp.119–128. [보리스 아르바토프는 이 글에서 당대 대부분의 맑스주의자들이 프롤레타리아 문화의 문제를 순전히 이데올로기적 수준에서만 논의하고 있음을 비판하면서, "사물의 보편적 체계(universal system of Things)"(120)로서의 "사회의 물질문화"를 고찰해야 할 필요성을 역설한다. 이런 관점에서 볼 때 기술은 사회적 노동의 기술적 형식이자 일상적 소비의 형식 모두를 대표한다. 그런데 아르바토프는 부르주아와 프롤레타리아 문화 현상의 고찰을 위해서는 기술을 넘어 "사물이 취하는 형태들의 총체"(120)를 분석해야 한다고 주장하는데, 그가 보기에 사회적 의식과 일상생활은 물질적 생산과 소비의 과정에서 형성되기 때문이다. 즉 아르바토프는 사물을 생산의 도구 혹은 소비의 대상으로 보는 것을 넘어, 바로 생산과 소비의 과정을 함축한 실체, 개인과 집단의 사회적 관계가 결정되는 실체로 간주한다. 이러한 전제를 토대로 아르바토프는 부르주아적 자본주의 문화와 프롤레타리아 문화에서 사물이 형성하는 관계가 서로 다르다는 점을 논증한다. 부르주아적 자본주의 문화에서는 "소비 활동의 개념이 생산 활동의 개념과 대립적으로 형성되듯, 그리고 사회적 정지의 개념이 사회적 역동성의 개념과 대립적으로 형성되듯 일상의 개념도 노동의 개념과 대립적으로 형성되었다."(121) 이러한 일련의 대립은 물질적 형식으로서의 사물로부터 인간이 소외된다는 점을 함축한다.

죽은 상태에 있는 것이 아니라 일상적 현실의 변화에
능동적으로 참여하는 자유를 누려야 한다.[16]
　　　"상품 물신과는 다른 방식으로 활기를 얻은

이 과정에서 부르주아 문화는 사물을 탈물질적 교환가치의 범주, 순수 소비의
범주, 물질적 동역학 바깥의 대상, 사회적 생산 과정 바깥의 대상으로 규정하고
사물을 완성되고 고정된, 정적인 것으로 한정시킨다. 반면 프롤레타리아
문화는 "부르주아 문화를 특징지은 사물과 인민 사이의 분열을 제거할 것을
요구한다."(121)
　　　이러한 분열의 제거를 위한 프롤레타리아의 과제로 아르바토프는 두
가지를 제시한다. 첫째는 상품으로서 사물의 가치와 그 사물이 설정하는
주체와의 관계를 위반하고 사물과 동지(comrade)로서 관계를 맺는 것, 둘째는
"사물들의 체계적으로 규제된 동역학을 창조하는 것"(128)이다. 여기서
아르바토프가 말하는 '사물들의 체계적으로 규제된 동역학'이란 이전에는
분리되었던 작업장과 사물들을 서로 연결시키는 기계화와 산업화의 새로운
조건을 가리킨다. 한편으로 이러한 조건은 자본주의적 도시화의 결과이지만,
아르바토프는 사회주의하에서 이러한 조건이 일상생활에서 사물이 상품
물신으로 전락함을 극복하고, 생산과 소비의 분리를 극복한 사물들의 새로운
연결을 정립하며(아르바토프는 이를 '사물의 일원론[monism of Things,
127]'이라 말한다), 나아가 새로운 주체를 낳는다고 주장한다. "사물의 이
새로운 세계는 정신-생리적 개체(psycho-physiological individual)라는
새로운 이미지의 개인을 낳았다."(126)
　　　아르바토프의 이 논문을 번역하고 비평적 주석(주16의 논문 참조)을 더한
크리스티나 키에르는 기술에 의한 사물과 인간의 유기적 연결, 사회주의적
사물의 창조, 사이버네틱한 인간상에 대한 아르바토프의 비전이 비록
소비에트 사회주의하에서는 실현되지 못한 유토피아지만 인터넷 시대에
이것이 실현되고 있다고 주장한다.(117) 비평가 필립 글랜(Philip Glahn) 또한
아르바토프와 키에르의 논의가 디지털 문화에 연장될 수 있음을 주장한다.
"디지털 문화에서 새로운 사물을 생산하는 것은 그 생산 체계를 대안적이거나
병행적인 탈물질화된 장으로 이해하는 것이 아니라 유물론적 장으로 이해하는
것이다. 디지털 문화가 노동과 소비에서 소유권의, 그리고 소유권을 향한
관습적 형식들의 재연을 두고 지속적으로 투쟁한다는 의미에서 그렇다." Philip
Glahn, "Socialist, Digital, and Transgressive Objects," *The Brooklyn Rail*,
June 3, 2013. http://brooklynrail.org/2013/06/artseen/socialist-digital-
and-transgressive-objects. 물질적 형태로서의 사물의 특이성을 강조하고
사물과 인간의 새로운 연결 및 사물의 새로운 사용을 강조하는 슈타이얼의 이
글 또한 이러한 논의의 맥락에서 읽을 수 있다. —감수자]
　　　　　16. Christina Kiaer, "Boris Arvatov's Socialist Objects," *October*, no.81,
　　　　Summer 1997, p.110.

객체를 상상함으로써 (…) 아르바토프는 물신에
일종의 사회적 동인(動因)을 회복시키고자 한다."[17]
이와 유사하게 알렉산드르 로드첸코는 사물에게
동지이자 대등한 것이 되기를 요청한다. 자신이 저장한
에너지를 분출시킴으로써 사물은 동료이자 어쩌면
친구, 심지어 연인이 된다.[18] 이미지에 관한 곳에서 이
잠재적 동인은 이미 어느 수준으로 탐사되어왔다.[19]
사물로서의 이미지에 참여하기란 그것의 잠재적인
동인, 상상 가능한 모든 목적을 위해 동원될 수 있는,
반드시 유익하지만은 않은 동인에 참여하기를 뜻한다.
그 참여는 활발하고 심지어 바이러스성(viral)이다.
그리고 그것은 결코 온전하거나 영광스럽지 않을
것이다. 역사 속 모든 것이 그러하듯, 이미지는 멍들고
손상되기 때문이다. 벤야민이 말했듯 역사는 한 더미의
잔해이다. 우리가 더 이상 벤야민의 전쟁신경증에 걸린

17. Ibid., p.111.

18. 라스 라우만(Lars Laumann)의 훌륭하고 감동적인 영상 작업
「베를린장벽(Berlinmuren)」(2008)에는 베를린장벽과 결혼한 스웨덴 여성이
등장한다. 영상은 물체 성애의 사례를 강렬하고 설득력 있게 보여준다. 그녀는
베를린장벽이 제 기능을 하던 때부터 사랑해왔을 뿐만 아니라, 역사가 자신이
욕망하는 대상에 폭력을 행사해 붕괴된 후에도 줄곧 사랑한다. 그녀는 자신의
사랑이 장벽이 대변하는 내용이 아닌 그 물질적인 형태와 현실을 향한다고
주장한다.

19. Maurizio Lazzarato, "Struggle, Event, Media," Aileen Derieg(trans.),
republicart, May 2003. www.republicart.net/disc/representations/
lazzarato01_en.htm 혹은 Hito Steyerl, "The Language of Things" 참조.
"다큐멘터리 형식의 영역에서 사물의 언어에 관여하기란 사물을 재현할 때
사실주의적 형식을 사용하는 것과는 동급이 아니다. 그 목표는 재현이 아니고,
사물이 현재 발화하고자 하는 것이 무엇이든, 그것을 실현시키는 것이다. 이를
위해 사실주의보다는 관계주의가 추구된다. 즉 이는 현재화하기의 문제이며,
그러므로 사물을 규정하는 사회적, 역사적, 물질적 관계들을 변형시키는
문제이다."

히토 슈타이얼, 「유동성 주식회사(Liquidity Inc.)」, 2014. 화면 왼쪽에 파울 클레(Paul Klee)의 「새로운 천사(Angelus Novus)」(1920)가 보인다. "천사 앞에 쌓이는 잔해의 더미들이 하늘을 향해 솟아오르는 동안, 이 폭풍은 천사의 등이 향한 미래로 그를 불가항력적으로 밀어낸다." 발터 벤야민, 「역사의 개념에 대하여(Über den Begriff der Geschichte)」(1940).

천사의 시점으로 역사를 응시하고 있지 않을 뿐이다.
우리는 천사가 아니다. 우리는 잔해 그 자체이다.
우리는 한 더미의 폐물이다.

5.
혁명은 내 남자 친구!
— 브루스 라브루스, 「산딸기 제국」

우리는 예기치 않게 객체와 객체성에 대한 꽤 흥미로운
개념에 도달했다. 사물을 활성화시키기란 아마도
목적(objective)을 설정하는 것과 같은 의미일 것이다.
사실로서가 아니라, 역사의 폐기물 속에 응고된 힘들을
해동하는 과업으로서 말이다. 객체성이란 따라서
하나의 렌즈, 우리를 상호작용하는 사물로 재창조하는
렌즈가 된다. 이러한 '객체적인(objective)' 관점에서
볼 때 해방이란 관념은 얼마간 다르게 개방된다.
브루스 라브루스(Bruce LaBruce)의 퀴어 포르노
영화 「산딸기 제국(The Raspberry Reich)」(2004)은
1977년에 대한 완전히 다른 견해를 보여주는 사례이다.
영화에서 적군파의 과거 영웅들은 게이 포르노
배우로 환생하고 서로의 유희거리가 되어 즐긴다.
그들은 바더[20]와 체 게바라(Che Guevara)의 픽셀이
깨진 거대한 복사 이미지 위에서 자위한다. 그러나
요점은 이 영화의 게이적 또는 포르노적 성격에
있지 않으며, 물론 그 '위반성'에 있지도 않다. 요는

20. Andreas Baader(1943–1977). 적군파의 리더. 울리케 마인호프(Ulrike
Meinhof) 등과 함께 바더-마인호프 그룹, 일명 적군파(Rote Armee Fraktion,
RAF)를 결성했다. — 편집자

배우들이 영웅과 동일시되기는커녕 그들의 이미지를
절개한다는 점이다. 그들은 멍든 이미지, 수상한 좌파
핀업 사진의 6세대 복제품이 된다. 이들은 보위보다도
별로지만, 더 바람직하다. 왜냐하면 그들은 영웅보다
픽셀을 선호하기 때문이다. 영웅은 죽었다. 사물이여
영원하라!

미술관은 공장인가?

「불타는 시간의 연대기(La hora de los hornos)」
(1968)는 신식민주의에 대항한 제3영화 선언으로,
기발한 설치 지침이 딸려 있다.[1] 상영 시에는 매번
다음 글이 적힌 현수막을 걸어야 한다. "모든 관람자는
비겁자이거나 배신자다."[2] 이는 감독과 관객, 작가와
제작자의 구분을 허물고 그리하여 정치적 행동의 장을
마련하고자 한 것이었다. 그런데 이 영화가 상영된
장소는 어디였을까? 물론 공장이었다.

이제 정치 영화는 더 이상 공장에서 상영되지
않는다.[3] 그것은 미술관이나 화랑, 즉 미술 공간에서
보여진다. 즉 각종 화이트큐브 말이다.

왜 그렇게 되었을까? 첫째로, 전통적인 포드주의
공장은 대부분 사라졌다.[4] 공장은 비워지고, 기계는
포장되어 중국으로 배송되었다. 전직 노동자는
다음 번 재교육을 위해 재교육되거나, 소프트웨어
프로그래머가 되어 재택 근무하기 시작했다.
둘째로, 영화/영화관(the cinema)은[5] 공장만큼이나

1. 이 영화는 제3영화의 기념비적 작업으로 꼽힌다. Grupo Cine Liberación
(Fernando E. Solanas and Octavio Getino[dirs]), *La hora de los hornos*,
Argentina, 1968.

2. 프란츠 파농, 『대지의 저주받은 자들(The Wretched of the
Earth)』(1961)에서 인용. 영화는 물론 금지 처분을 받았으며 불법 상영만
가능했다.

3. 혹은 단채널 비디오 또는 비디오/필름 설치 작품도 마찬가지다. 이들 사이에
명백히 존재하는 중요한 구별들을 제대로 논하려면 또 다른 글에서 다뤄야 할
것이다.

4. 적어도 서구 국가들에서는.

5. 'cinema'의 경우 영화 일반, 영화의 제도적, 산업적, 기술적 차원을 가리킬
때는 '영화'로 통일했다. 다만 영국식 영어와 일부 유럽에서는 'cinema'가 보통
'영화관'을 뜻하며, 이 글에서 슈타이얼이 사용하는 'cinema'는 이 둘을 모두
뜻하는 경우도 있기에 필요에 따라 '영화/영화관'으로 표기했다. —감수자

극적으로 변신했다. 그것은 복합 상영관화되고,
디지털화되었으며, 속편화되었다. 또한 신자유주의가
그 파급력과 영향력에서 패권을 장악함에 따라 급속히
상업화되었다. 영화가 근래 종언을 고하기도 전에,
정치 영화는 다른 곳들로 피신했다. 그들이 영화
공간으로 귀환한 것은 비교적 최근 일로, 영화관은
형식적으로 보다 실험적인 작품들을 위한 공간이 결코
아니었다. 이제 정치 영화와 실험영화는 모두 성곽,
벙커, 부두, 구 교회 등의 화이트큐브 안에 마련된
블랙박스에서 영사된다. 음향은 대체로 형편없다.

조악한 영사와 심란한 설치에도 굴하지 않고,
작품들은 놀라운 욕망에 불을 붙인다. 인파가 몰려와
정치 영화와 비디오아트를 보고자 쭈그려 앉는다. 이
관객들은 미디어 독점에 신물이 난 걸까? 그들은 모든
것에 뚜렷하게 나타나는 위기에 대한 답을 찾고 싶은
걸까? 그렇다면 왜 이러한 답을 미술 공간에서 찾는
것일까?

실재가 두려워?

미술관으로 대이동한 정치 영화(혹은 비디오 설치
작품)들에 대한 보수적인 반응은 이들의 중요성이
반감될 것이라고 가정하는 것이다. 이는 그런 영화가
부르주아적인 고급문화의 상아탑에 억류됨을
애도한다. 이 엘리트주의적 방역선 안으로, '현실'에서
유리된 채 소독되고 격리되어, 고립된다고 여기는
것이다. 실제로 장뤼크 고다르(Jean-Luc Godard)는
비디오 설치 작가들이 "현실(reality)을 두려워"해서는
안 된다고 말했다. 당연히 그들이 두려워할 것이라

가정한 채.[6]

그렇다면 현실은 어디에 있는가? 화이트큐브와
그것의 디스플레이 기술 너머에 있는가? 이 주장을
좀 더 논쟁적으로 뒤집어보자. 사실 화이트큐브, 즉
부르주아 인테리어의 텅 빈 공포와 공허야말로 바로 그
'실재(the Real)'라고.

한편 훨씬 더 낙관적으로 보자면, 고다르의 비난에
대항하기 위하여 라캉(Jacques Lacan)에 의지할
필요까지도 없겠다. 왜냐하면 공장에서 미술관으로의
전위(displacement)는 결코 일어난 적이 없었기
때문이다. 사실 정치 영화란 이들이 항상 상영되었던
곳과 정확히 같은 곳에서 지금도 매우 자주
상영된다. 오늘날 십중팔구 미술관으로 탈바꿈한
구 공장들에서 말이다. 방음이 최악인 화랑, 미술
공간, 화이트큐브에서, 분명 정치 영화가 선보일
것이다. 그러나 이 공간은 또한 동시대적 생산의
온상이 되었다. 이미지, 용어, 생활 방식, 가치의 생산,
전시 가치, 투기 가치, 제의 가치의 생산, 진중함을
더한 엔터테인먼트의 생산, 거리를 뺀 아우라의 생산
말이다. 이 공간은 열성껏 무급 노동하는 인턴들을
직원으로 둔, 문화 산업의 공식 대리점이다.

말하자면, 또 다른 방식의 공장이 된 것이다.
그곳은 여전히 생산의 공간이며, 무려 정치 영화가
상영되는, 여전한 착취의 공간이다. 그곳은 물리적

6. 고다르는 젊은 설치 작가들과 대화(사실상 독백이었겠지만)하는 맥락에서
이러한 언급을 했다. 여기서 그는 자신이 '기술적 장치(dispositif)'라 일컫는
것을 젊은 작가들이 전시를 위해 즐겨 사용한다는 점을 질책한다. "Debrief de
conversations avec Jean-Luc Godard," *the Sans casser des briques*(blog),
March 10, 2009. [해당 포스트는 더 이상 존재하지 않는다. —감수자]

렘 콜하스의 설계사무소(OMA)가 제시한 리가 현대미술관 3D 설계안, 2006.
구 공장지의 토대 위에 건설되었다.

만남의 공간이자 가끔은 공동 토론의 공간이다. 동시에
그곳은 알아볼 수 없을 정도로 환골탈태했다. 그렇다면
대체 어떤 류의 공장일까?

생산적 전환
미술관이라는 공장, 그 전형적인 설정은 이러하다.
이전: 산업적 작업장. 현재: 텔레비전 화면 앞에서 여가
시간을 보내는 사람들. 이전: 공장에서 일하는 사람들.
현재: 집에 앉아 컴퓨터 화면 앞에서 일하는 사람들.
　　앤디 워홀의 팩토리(Factory)는 '사회적 공장'을
향한 생산적 전환으로서 새로운 미술관의 본보기가
되었다.[7] 이제까지의 사회적 공장에 대한 묘사는
풍부한 편이다.[8] 그것은 전통적인 경계들을 넘어서
거의 모든 영역으로 흘러넘친다. 침실과 꿈, 지각,
정동, 유념 모두에 스며든다. 그것은 접촉하는
모든 것을 미술로든 문화로든 변형시킨다. 그것은
비(非)공장으로서, 그 결과로 정동을 생산한다.
친밀함, 유별남, 그리고 형식적으로 비공식적인
창작의 형태를 수용한다. 사적·공적 영역은 함께
엮여 초생산(hyperproduction)이라는 모호한 지대로
들어간다.

7. Brian Holmes, "Warhol in the Rising Sun: Art, Subcultures and Semiotic Production," *16 Beaver ARTicles*, August 8, 2004.
8. 자베트 부흐만(Sabeth Buchmann)은 하트와 네그리를 인용해 이렇게 말한다. "'사회적 공장'은 생산의 한 형식으로서, 공적·사적 삶 그리고 지식 생산과 소통의 전 영역과 양상에 접근하고 침투한다." Sabeth Buchmann, "From Systems-Oriented Art to Biopolitical Art Practice," in *Media Mutandis: A Node.London Reader*, Marina Vishmidt(ed.), London: NODE. London, 2006. 한국어 번역은 안토니오 네그리·마이클 하트, 『제국』, 이학사, 2001년 참조.

　　미술관이라는 공장에서는 무언가가 지속적으로
생산된다. 설치, 구상, 목공사, 열람, 의논, 관리,
상승 가치에 대한 내기, 관계망 형성이 주기적으로
교차한다. 미술 공간은 공장이자 슈퍼마켓이고,
도박장이며, 청소부 아줌마와 휴대폰 영상 블로거가
동등하게 그 배양 업무를 수행하는 숭배의 공간이다.
　　이 경제 안에서는 관객조차 노동자로 변모한다.
조너선 벨러(Jonathan Beller)가 주장하듯 영화와 그
파생물(텔레비전, 인터넷 등)은 관람자가 노동하는
공장이다. 이제 "관람하기란 곧 노동하기"[9]인 것이다.

9. Jonathan L. Beller, "Kino-I, Kino-World," in *The Visual Culture
Reader*, Nicholas Mirzoeff(ed.), London: Routledge, 2002, p.61. [조너선
벨러는 영화를 비롯한 시각 장치가 20세기 생산양식의 변화와 호응하여
지각과 스펙터클을 조직하고 확산하는 방식에 관심을 두고, 이를 '영화적
생산양식(cinematic mode of production)'으로 이론화했다. 이 개념에 따르면
카메라 기법과 몽타주의 차원에서 영화의 지각은 기계화된 생산양식을
추상화하는 동시에 생산 가치를 교환가치로 치환하는 자본의 논리를
체화하고, 이렇게 체화된 지각은 관객의 감각과 주목을 결정하며 소비에서
노동으로의 전환에 관여한다. 따라서 영화 이미지를 비롯한 시각 이미지는
신체와 자본화된 사회적 기계가 만나는 인터페이스로 간주된다. "영화적
생산양식(CMP)이라는 용어는 영화 및 이에 따르는—이와 동시적이기도 한—
형성체인 텔레비전, 비디오, 컴퓨터, 인터넷이 관객이 일하는, 즉 관객이 가치-
생산적 노동을 수행하는 탈영토화된 공장임을 시사한다."(60. 이 글이 포함된
벨러의 단행본은 다음과 같다. Beller, *The Cinematic Mode of Production:
Attention Economy and the Society of Spectacle*, University Press of New
England, 2006). 산업자본주의부터 후기자본주의에 이르는 영화-자본의
역사적, 기술적 변동에 초점을 두면서도 벨러는 다른 한편으로 에이젠슈타인과
베르토프의 몽타주 이론 및 실천이 자본의 축적에 대항하는 사회주의적 생산
관계의 수립을 지향하고 이미지가 상품으로 전환되는 생산의 조건과 전략을
드러냈다는 점을 다음처럼 지적한다. "「카메라를 든 사나이」에서 산업 노동은
시각적인 것을 획득하고 영화는 자본주의하에서의 대상화를 탈코드화—
이미지와 객체를 사회적 대상으로 표현하는 것—하는 데 필요한 매체로
포착된다."(71) 이처럼 벨러의 '영화적 생산양식' 이론은 자본-노동-기계로
구성되는 매트릭스가 이미지의 순환과 지각 및 정동의 구성에 관여하는 방식에
관심을 갖는다는 점에서 시각 장치에 대한 정치경제학적 연구 및 대중문화-

영화는 테일러주의 생산 논리와 컨베이어벨트를
수용하고, 가는 곳마다 공장을 전파한다. 그러나 이런
유형의 생산은 공업적 생산보다 더 집약적이다. 감각은
생산에 동원되고, 매체는 관객의 미적 능력과 상상적
수행을 자본화한다.[10] 그러한 의미에서 영화와 그 후속
양식들을 수용하는 공간은 이제 공장이 되었는데, 물론
여기에는 미술관도 포함된다. 정치 영화의 역사에서
공장이 영화관이 된 이후, 영화는 이제 미술관 공간을
공장으로 되돌린다.

공장을 나서는 노동자들

루이 뤼미에르(Louis Lumière)가 만든 최초의 영화들이
공장을 나서는 노동자들을 보여준다는 사실은 매우
절묘하다. 영화의 탄생기인 그 순간 노동자들은 산업적
작업장을 떠나는 것이다. 영화의 발명은 그러므로
산업적 생산양식에서 대탈출하는 노동자들의 시작을
상징적으로 표시한다. 그러나 노동자들이 공장 건물을
나서더라도 그들이 노동을 떠났다는 뜻은 아니다.
오히려 노동자들은 노동을 들고 나와 그것을 삶의 모든
부문으로 분산시킨다.

하룬 파로키의 걸출한 설치 작품은 공장을
나선 노동자들이 어디로 향하는지 명확히 보여준다.
파로키는 뤼미에르의 무성영화 원본(들)에서
동시대의 감시 영상까지 망라하는, 다양한 영화적

후기자본주의의 연관 관계에 대한 프레드릭 제임슨(Fredric Jameson)의
관점을 연장함은 물론, 이 책에서 슈타이얼이 폭넓게 활용 및 확장하고 있는
이탈리아 자율주의 철학자들의 문제의식 및 주장과 공명한다. —감수자]

10. Ibid., p.67.

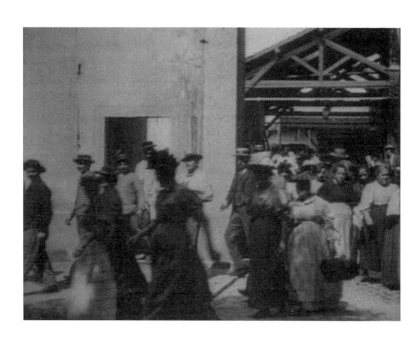

뤼미에르형제의 영화 「뤼미에르 공장을 나서는 노동자들」(1895)의 한 장면.
하룬 파로키의 「공장을 나서는 노동자들」(1995–2006)에 등장한다.

버전의 「공장을 나서는 노동자들(Workers Leaving the Factory)」을 수집하고 설치했다.[11] 여러 개의

11. 이 작업에 대한 훌륭한 소론으로 다음을 참조하라. Harun Farocki, "Workers Leaving the Factory," in *Nachdruck/Imprint: Texte/Writings*, Laurent Faasch-Ibrahim(trans.), New York: Lukas & Sternberg, 2001. [이 글에서 파로키는 「공장을 나서는 노동자들」과 관련하여 자신이 수집하고 조사한 영화 이미지들의 본성과 중요성을 논한다. 시기적으로는 무성영화와 현대 영화를, 장르적으로는 할리우드 영화와 유럽 예술영화(「메트로폴리스(Metropolis)」[프리츠 랑, 1927], 「붉은 사막(Il deserto rosso)」[미켈란젤로 안토니오니, 1964]의 주요 장면을 포괄한다), 나치즘과 전후 서독 및 동독과 연관된 다양한 종류의 기록영화(교육영화, 선전 영화)를 포괄하는 이 이미지들은 영화에서 노동과 노동자, 공장의 재현 양상과 특정한 형식적, 주제적 유형을 드러낸다. 파로키는 이러한 수집 및 조사의 동기에 대해 뤼미에르형제의 최초의 영화에도 불구하고 그 이후 영화에서 노동 및 노동자, 공장의 재현이 주변화되었다는 점을 거론한다. "영화사에서 최초의 카메라는 공장을 향했다. 그러나 그로부터 1세기 후, 영화는 공장으로 거의 이끌리지 않았으며 심지어 공장으로부터 추방되었다고 말할 수 있다. 노동 또는 노동자들에 대한 영화는 주요 장르가 되지 않았고, 공장 앞의 공간은 사이드라인에 남아왔다. 대부분의 극영화는 노동이 뒤에 남겨지는 삶의 그 부분에서 일어난다."

이러한 문제의식을 바탕으로 파로키는 작업장을 나서는 노동자들의 다양한 영화적 재현을 수집하고 이를 생산과 여가와의 관계, 정치적 주체(혹은 정치화되는 주체)부터 범죄자에 이르는 노동자 집단의 형상화, 기계화된 시선과 리듬의 매체인 영화가 노동의 제스처와 리듬을 기입하는 양상 등에 따라 분류했다. 이와 같은 과정을 통해 파로키는, 비록 영화사에서 주변화되었을지라도 노동이 영화의 탄생 초기부터 긴밀한 관계를 맺고 영화가 그 관계를 변주해왔음을 주장했다. "내 앞의 몽타주를 도구 삼아 나는 한 세기에 걸쳐 영화가 그저 단 하나의 주제를 다루어왔다는 인상을 받았음을 알게 되었다. 마치 최초 발화의 즐거움을 영속화하기 위해 자신이 배운 최초의 단어들을 100년도 넘게 반복하는 아이처럼." 파로키는 이러한 관계를 탐색하고 가시화하는 자신의 몽타주 작업이 비디오 이후의 시청각 장치가 제공하는 새로운 아카이빙의 가능성에 응답하는 것이라고 생각했다. "새로운 아카이브 시스템은 따라서 진행 중이며, 이는 무빙 이미지의 새로운 도서관이다. 이 도서관 안에서 누구나 이미지의 요소들을 검색하고 되찾을 수 있다. 지금까지 이미지의 한 시퀀스에 대한 역동적이고 구성적인 정의—이는 이미지 시퀀스를 영화로 변환하는 편집 과정에서 결정적인 요인이다—는 분류되지도 포함되지도 않았다."

이 텍스트의 영문판은 온라인 영화 저널 『센시스 오브 시네마(Senses of Cinema)』 21호에 수록되었으며 다음 링크에서 찾을 수 있다. http://

모니터에서 노동자들은 동시에 공장에서 줄지어
나온다. 다양한 시대에서, 또 상이한 영화적 스타일로
말이다. 그런데 이 줄지어 나오는 노동자들은 어디로
향하는 것일까? 그들은 작품이 설치된 미술 공간으로
입장한다.[12]

　　내용 면에서 파로키의「공장을 나서는
노동자들」은 노동의 (비)재현에 대한 훌륭한 고고학일
뿐 아니라, 형식면에서는 미술 공간으로 흘러 들어가는
공장을 가리킨다. 공장을 나선 노동자들은 또 다른
공장, 즉 미술관에 당도한다.

　　미술관은 심지어 동일한 공장일 수도 있다.
왜냐하면「뤼미에르 공장을 나서는 노동자들(La
Sortie de l'usine Lumière à Lyon」(1895)에서 그
정문이 등장하는 구 뤼미에르 공장은 현재 영화
박물관이기 때문이다.[13] 1995년 기존 공장의 폐허가
역사적 기념물로 지정된 후 문화의 장소로 개발된
것이다. 사진 필름을 생산하던 뤼미에르 공장은
기업들이 대관할 수 있는, 연회장을 포함한 영화관이

sensesofcinema.com/2002/harun-farocki/farocki_workers/. 아울러「공장을
나서는 노동자들」은 1995년 단채널 비디오로 처음 제작되었으며 2006년
12채널 비디오 설치 작품으로 변주되었다(주12 참조). —감수자]

12. 이 묘사는 게네랄리 재단의 단체전『결코 이전과 같지 않은 영화(Cinema
like never before)』(2006)를 바탕으로 한 것이다. [여기에 설치된 작품에는
'110년간 공장을 나서는 노동자들(Workers Leaving the Factory in Eleven
Decades)'이라는 제목이 붙었다. —편집자] www.harunfarocki.de/
installations/2000s/2006/workers-leaving-the-factory-in-eleven-decades.
html

13. "인류 최초의 영화 장면을 오늘날까지 보존하고 있으며, 270석 규모의
영화관을 포함합니다. 공장 노동자들이 나왔던 바로 그곳, 영화가 발명된
곳에서 관객은 영화를 관람할 수 있습니다." www.institut-lumiere.org/
pratique/locations-priv%C3%A9es.html

되었다. "유구한 역사와 감동의 장소에서 브런치,
칵테일, 만찬을 즐겨보세요."[14] 1895년 공장을 떠난
노동자들은 오늘날 같은 공간 내의 영화관 스크린에
다시 붙잡혔다. 그들은 공장을 떠났지만 결국 그 안의
스펙터클로 재등장한 것이다.

　　노동자가 공장 밖으로 나가서 입장하는 장소는
감동과 주목을 생산하는 영화 및 문화 산업의 공간이다.
'그것의' 관람자들은 이 새로운 공장 안에서 어떻게
관람하는가?

영화관과 공장

이 시점에서 고전적인 영화/영화관과 미술관의
결정적인 차이가 드러난다. 영화의 고전적 공간이
산업적 공장의 공간과 닮았다면, 미술관은 사회적
공장의 분산된 공간에 해당한다. 영화관과
포드주의 공장 양쪽 다 감금, 구속, 시간적 통제의
공간으로 조직되었다. 상상해보라, 공장을 나서는
노동자들을. 영화관을 나서는 관람자들, 그들 또한
시간 내에 규율화되고 통제되며, 일정한 간격으로
집합하고 해산한다는 점에서 노동자들과 유사한
대중(mass)이다. 전통적인 공장이 노동자를
구속하듯이, 영화관은 관람자를 구속한다. 이들 모두
규율의 공간이자 감금의 공간이다.[15]

14. 행사장 구성은 250인 좌석, 300인 입석 중 택일할 수 있다. www.institut-lumiere.org/musee/decouvrir-le-site-lumiere/hangar-du-premier-film.html
15. 그러나 영화관과 공장에는 흥미로운 차이점이 하나 있다. 뤼미에르 공장을
재건한 박물관의 풍경에는 「공장을 나서는 노동자들」에 등장했던 과거의
정문 입구가 초기 영화의 프레이밍을 나타내는 투명한 유리로 덮여 있다.
관람객들은 퇴장하기 위해 이 장애물을 우회할 수밖에 없으며, 그리곤 더 이상

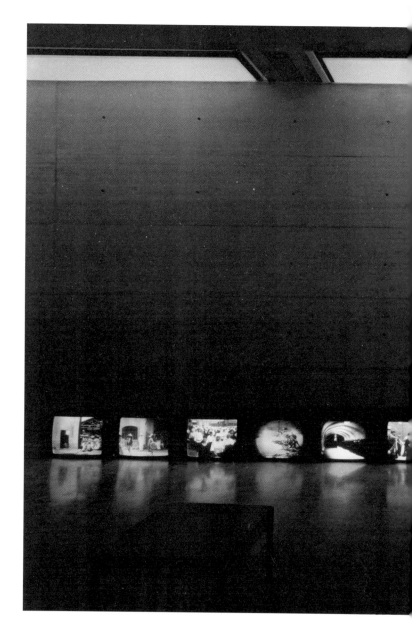

하룬 파로키, 「110년간 공장을 나서는 노동자들(Workers Leaving the Factory in Eleven Decades)」, 2006.

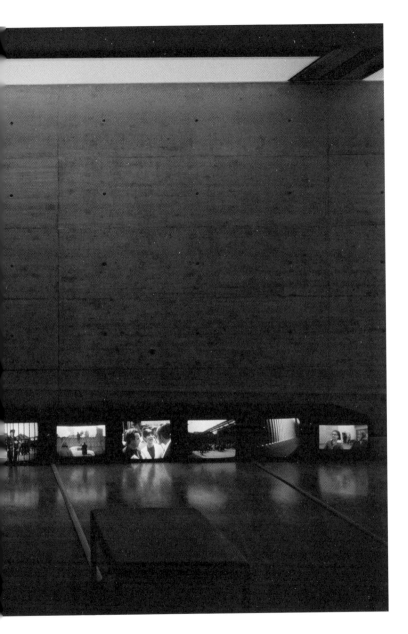

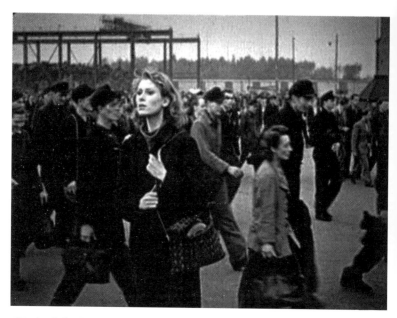

하룬 파로키, 「공장을 나서는 노동자들」, 1995–2006.

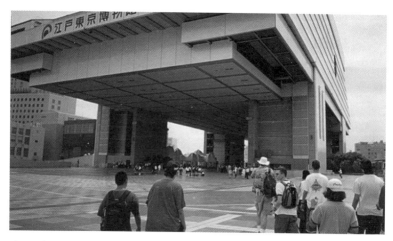

에도 동경 미술관을 방문하는 관람객들, 2003.

그런데 상상해보자. 공장을 나서는 노동자들을.
미술관 밖으로 점점이 흩어져 나가는 (아니면
들어가려고 줄을 서 있는) 관람자들을. 이들은 전혀
다른 시공간의 성좌이다. 후자의 군중은 대중이 아니라
다중(multitude)이다.[16] 미술이 조직하는 사람들로
이루어진 군중에는 일관성이 없다. 사람들은 시간과
공간 속으로 흩어진다. 이들은 침묵하는, 몰입되고
원자화된 군중으로 수동성과 과잉 자극 사이에서
분투한다.

 보다 최근의 영화적 작업 포맷은 이러한 공간적
변화를 반영한다. 전통적인 영화 작업이 응시를
집중시키고 시간을 조직하는 단채널 작업인 반면,
최근의 작업은 공간 속으로 폭발한다. 전통적인
영화관의 설정이 단일한 중심 시점에서 작용하는 반면,
다채널 영사는 다초점적 공간을 창출한다. 영화는
대중매체인 한편, 다채널 설치 작품은 공간 안에 퍼져
있고 오직 정신분산, 분리, 차이를 통해서야 연결되는
다중에 말을 건다.[17]

 대중과 다중의 차이점은 감금과 분산, 등질성과
다수성(multiplicity), 영화의 공간과 미술관 설치의

존재하지 않는 정문의 이전 장소를 통과하여 떠나간다. 그러므로 현 상황은 전
시대의 음화(陰畫)라 할 수 있다. 사람들은 이제 유리 스크린으로 변신한 이전
입구로 가로막힌다. 그들은 부분으로만 남은, 이전에 벽이었던 곳을 뚫어 만든
출구로 나가야 한다. 위의 링크에서 도판 참조.

16. 대체로 상당히 이상화된 다중의 조건에 대해 좀 더 명쾌한 해설을
 보려면 다음을 참조하라. Paolo Virno, *A Grammar of the Multitude*, Isabella
 Bertoletti, James Cascaito, and Andrea Casson(trans.), Los Angeles:
 Semiotext(e), 2004. 한국어 번역은 빠올로[파올로] 비르노, 『다중』, 김상운
 옮김, 갈무리, 2004년.

17. 다수의 단채널 스크린 배치도 으레 그러하듯이.

공간 사이 경계선상에서 부상한다. 이 구분은
중요하다. 왜냐하면 이는 공공 공간으로서의
미술관이라는 질문에도 영향을 미치기 때문이다.

공공 공간

분명 공장 공간은 전통적으로 공공에 그다지
가시적이지 않았다. 공장의 가시성은 치안의 대상이
되고, 감시는 일방적 응시를 낳는다. 역설적이게도
미술관 또한 별반 다르지 않다. 1972년의 명징한
인터뷰에서 고다르는 공장, 박물관, 공항에서 촬영이
금지되었기 때문에 실질적으로 80퍼센트 가량의
생산 활동이 프랑스에서 비가시화되었다고 지적했다.
"착취자는 피착취자에게 착취를 보여주지 않는다."[18]
이는 오늘날 다른 이유에서라도 적용된다. 미술관은
촬영을 금지하거나 과도한 촬영료를 책정한다.[19] 공장
내부에서 수행된 일이 외부로 노출되지 않는 것처럼
미술관에 전시된 대부분의 작품들은 그 벽 바깥으로
공개될 수 없다. 역설적 상황이 발생한다. 가시성을

18. 「고다르가 「만사형통(1972)」에 대해(Godard on *Tout va bien*)」, www.
youtube.com/watch?v=hnx7mxjm1k0

19. "사진과 영상 촬영은 통상 테이트 미술관에서 허용되지 않습니다."
'테이트 미술관 방침' 참조. www.tate.org.uk/about/who-we-are/policies-
and-procedures/website-terms-use/copyright-and-permissions 그러나
상업적 목적으로 촬영은 가능하며 최소 220파운드의 촬영 대관료가 적용된다.
'촬영 대관 안내' 참조. www.tate.org.uk/about/business-services/location-
filming-and-photography 퐁피두 센터의 정책은 더더욱 혼란스럽다. "개인
소장 목적의 사진이나 영상 촬영은 상설 전시(센터 4층과 5층 및 브란쿠시
작업실)에서 가능합니다. 그러나 빨간 점이 붙은 작품은 사진이나 영상 촬영
금지이오며 플래시와 삼각대도 사용을 금합니다." '자주 묻는 질문 7. 사진/
영상' 참조. [해당 내용은 2015년 말 보다 간소화되었다가 2016년 여름 현재
퐁피두 센터 웹사이트에서 삭제된 상태이다. —옮긴이]

생산하고 판촉하는 데 근거한 미술관의 실체는 보일
수 없다. 그곳에서 수행된 노동은 소시지 공장의
노동만큼이나 공공에 비가시적이다.

　　가시성에 대한 이러한 극단적인 통제는 공공
공간으로서의 미술관이라는 인식 곁에 다소 불편하게
자리한다. 이때 이 비가시성은 동시대 미술관이라는
공공 공간에 대해 무엇을 말하는가? 그리고 영화적
작업을 동시대 미술관에 포함하는 것은 어떻게 이
그림을 복잡하게 만드는가?

　　영화관과 공론장(public sphere)으로서의
미술관에 대한 논의는 현재 활발하다. 예를 들어
토마스 앨새서는 미술관 내의 영화가 가장 최후에
남은 부르주아적 공론장을 구성할 수 있는지 묻는다.[20]
위르겐 하버마스(Jürgen Habermas)는 사람들이
돌아가며 발언하고 다른 사람들은 이에 응답하며, 공적
관심사에 대한 공통의 합리적이고 평등하며 투명한
담론에 모든 자가 함께 참여하는 이 각축장의 조건을
개괄했다.[21] 실상 동시대 미술관이란 불협화음에
가깝다. 설치 작품은 아무도 귀 기울이지 않는 와중에
동시에 요란하게 울려댄다. 설상가상으로 많은 영화적
설치 작품의 시간-기반(time-based) 양식은 이를

20. Thomas Elsaesser, "The Cinema in the Museum: Our Last Bourgeois Public Sphere?," 다음의 국제 영화 연구 학회에서 발표된 논문. "Perspectives on the Public Sphere: Cinematic Configurations of 'I' and 'We,'" Berlin, Germany, April 23–25, 2009.

21. Jürgen Habermas, *The Structural Transformation of the Public Sphere: An Inquiry into a Category of Bourgeois Society*, Thomas Burger with the assistance of Frederick Lawrence(trans.), Cambridge MA: MIT Press, 1991 참조. 한국어 번역은 위르겐 하버마스, 『공론장의 구조 변동』, 한승완 옮김, 나남출판, 2004년.

둘러싼 담론의 진정한 공유를 차단한다. 작품이 너무
긴 경우 관객은 쉽게 떠날 것이다. 영화관에서는 상영
도중에 나가는 것이 배반의 행위로 간주되기도 한다.
반면 이는 모든 공간적 설치의 상황에서는 표준적
행동이다. 미술관의 설치 공간에서 관객은 실제로
배신자가 된다. 영화적 지속 시간(cinematic duration)
자체의 배신자가 되는 것이다. 공간을 순회하면서
관객은 능동적으로 몽타주하고, 건너뛰고, 파편을
조합하면서 실질적으로 전시를 공동 큐레이팅한다.
그리하여 인상을 공유하는 합리적 대화는 거의
불가능해진다. 부르주아적인 공론장이라고? 공론장의
이상주의적 발현 대신 미술관은 도리어 공론장의
충족되지 않은 현실을 대표한다.

주권적 주체

어휘 선택 면에서 앨새서는 이 공간의 덜 민주적인
차원을 또한 언급한다. 그의 극적인 표현에 따르면
영화를 정지(arrest)—유예시키거나, 영화의 허가를
유예시키거나, 아예 중지 명령하에 억류—시킴으로써,
영화는 '보호 감찰'이라는 대가를 치르며 보존된다.[22]
보호 감찰은 단순한 정지가 아니다. 그것은 예외상태
(state of exception)나 (최소한) 법률 자체의 유예를
허용하는 적법성의 시간적 유예를 의미한다. 이러한
예외상태는 보리스 그로이스(Boris Groys)의 글 「설치의
정치학」에도 드러난다.[23] 칼 슈미트(Carl Schmitt)를

22. Elsaesser, Op.cit.
23. Boris Groys, "Politics of Installation," *e-flux journal*, no.2, January
2009. www.e-flux.com/journal/view/31 [보리스 그로이스의 이 글은 동시대

상기하며 그로이스는 주권자의 역할을 작가에게
부여한다. 작가는 예외상태에서 설치라는 형식으로

미술에서 유행하는 설치미술의 공간, 작품과 작가의 위상, 관람자의 경험이
전통적인 전시와 어떻게 구별되는가를 논하면서 주권에 대한 정치철학적
논의를 부분적으로 끌어들인다. 전통적인 전시 일반에서는 작가의 작품 제작과
큐레이터의 작품 수집 및 전시 사이의 노동 분업이 분명했고, 전시 공간은
작품들이 축적되고 이에 따라 관람자의 동선에 따른 순차적 배열이 구현되는
공허하고 중립적인, 공적 공간이다. 반면 설치미술의 공간은 "포함된 사물들의
선택이나 설치 공간 전체의 조직화를 공적으로 정당화하지 않는 것으로 가정된
개별 작가의 주권적 의지(sovereign will)에 따라 계획된다." 또한 특정한
물리적 지지체에 따라 구별되었던 전통적 예술 작품과는 달리 설치미술의
물리적 지지체는 "공간 그 자체"이며, 공간 그 자체의 성질이 설치미술 자체의
물질성을 담보한다. "설치는 텅 빈, 중립적인 공공 공간을 개별 예술 작품으로
변형시키고, 방문객이 이 공간을 예술 작품의 전체론적, 총체적 공간으로
경험하게끔 유도한다." 즉 예술적 대상과 단순한 대상을 구별하는 전통적
전시와는 달리 설치 작품은 자신의 구획된 공간과 구획되지 않은 공공 공간의
구별을 수립한다. "설치의 실천은 모든 민주적 공간이(여기에서 대중 또는
다중은 스스로에게 스스로를 예시한다) 입법자로서의 예술가가 행하는 사적,
주권적 결정에 의존한다는 것을 예시한다." 즉 그로이스는 설치미술이 동시대
미술을 특징짓는 예술가의 예술적 자율성에 대한 주장, 즉 작품의 위상과
형태, 의미를 어떤 주어진 정당화(예를 들어 대중적 취향에 따른 정당화)를
넘어 스스로 결정하고자 하는 '주권적 의지'가 개별 작품을 넘어 전시 공간으로
확장된 결과라고 본다.
 그로이스는 이러한 변화가 예술적 자율성과 주권에 대한 모더니즘적
주장의 종언을 나타낸다고 주장한다. 설치 작품은 전통적인 전시에서 공적
공간이었던 미술관을 예술가의 의지에 따라 사유화하는 것을 의미하기
때문이다. "이 공간으로 들어감으로써 방문객은 민주적 정당성의 공적 영토를
떠나 주권, 권위주의적 통제의 공간으로 들어간다. 여기서 방문객은 말하자면
외국의 바닥 위에 망명 상태로 있게 된다. 그는 외국의 법에 따라야 하는
외국인이 된다." 그러면서도 그로이스는 다른 한편으로 설치 작품이 관람자를
고립된 개별적 주체로 상정하고 전시된 작품의 개별성을 우선시하는 전통적
전시와는 달리 예술 작품의 폐쇄된 공간을 개방함으로써 공적 소통과 민주적
실천을 위한 가능성을 활성화하고 관람자를 다중으로 구성한다는 점 또한
지적한다. "반면 예술적 설치 작품은 설치 공간의 전체적, 통일적 성격으로
인해 관객의 공동체를 형성한다. 설치 작품의 참된 방문객은 고립된 개인이
아니라 방문객 집단이다. 예술적 공간 자체는 방문객 무리, 즉 다중으로
지각된다. 이 다중은 각각의 방문자에게 있어 전시의 일부가 되고 그 반대도
마찬가지다." —감수자]

공간을 '중단(arrest)'시킴으로써 폭력적으로 그
자신의 법을 제정한다. 미술가는 전시장 공공 영역의
주권적(sovereign) 창시자 역할을 담당하게 된다.

이는 일견 광기 어린 천재, 혹은 더 정확하게는
소시민적 독재자로서의 작가라는 오래된 신화를
반복하는 것처럼 보인다. 그러나 여기서 요점은,
이것이 예술 생산양식에 적용될 수 있다면 그 어떤
사회적 공장에도 표준적 실천이 될 수 있다는 점이다.
그렇다면 미술관 안에서 누구든지 주권자(또는
소시민적 독재자)처럼 행동한다면 어떨까? 결국 미술관
안의 다중은 경쟁하는 주권자들인 큐레이터, 관객,
작가, 비평가로 구성된다.

주권자로서의 관객을 좀 더 면밀히 살펴보자. 전시
하나를 판단할 때 다수는 전통적인 부르주아 주체의
타협된 주권을 취하고자 한다. 이 주체는 전시를
(재)장악하고, 그 전시가 가진 의미의 혼란한 다수성을
다스리고, 판결을 내리고, 가치를 부여하고자 한다.
그러나 안타깝게도 영화적 지속 시간은 이 주체의
위치를 무효화한다. 영화적 지속 시간은 모든 관계
당사자들을 노동자의 역할로 환원시키는데, 그는
제작 과정 전체를 개괄할 수 없다. 많은 사람들, 특히
비평가는 아카이브 전시나 거기 선보이는 풍성한
영화적 시간에 난색을 표한다. 2002년 제11회 카셀
도쿠멘타의 영화와 비디오 작품의 상영 길이에 따른
독설적 공격을 기억하는가? 영화적 지속 시간의
증가는 주권적 판단의 우위가 폭파당함을 의미한다.
스스로를 영화적 지속 시간의 주체로 재설정하기 또한
불가능해진다. 미술관 안의 영화는 개괄, 다시보기,

연구를 허락하지 않기 때문이다. 부분적인 인상이
화면을 지배한다. 관람자 스스로 판단의 주인 역할을
맡음으로써 관람의 진정한 노동은 더 이상 무시될 수
없게 된다. 이런 상황에서 투명하고 정보를 숙지한
포괄적인 담론은 아마도 불가능하거나 최소한
어려워진다.

영화라는 문제는 미술관의 일관적 '결핍'을
전시하며 그곳이 더 이상 공공 영역이 아니라는 점을
명시적으로 드러낸다. 말하자면 이 '결핍'을 공적인
것으로 만드는 셈이다. 미술관은 이 공간을 채우는
대신 그 공간의 부재를 보존한다. 그러나 미술관은
동시에 자신의 '잠재력'과 무언가를 향한 '욕망'을 자신의
장소에서 실현될 것으로서 전시한다.

다중으로서 공중(公衆)은 기밀상의 상품화라는
부분적인 비가시성, 불완전한 접근성, 파편화된
현실의 조건하에서 작동한다. 투명성, 개괄, 주권적
응시는 응집하여 구름처럼 불투명해진다. 영화
자체가 다수성으로, 즉 단일 시점으로 담을 수 없는
공간적으로 분산된 멀티스크린의 배치로 폭발한다.
말하자면 전체 화면을 얻을 수 없게 된다. 언제나
무언가가 누락된다. 사람들은 상영을 부분적으로
놓치고, 음향은 작동하지 않으며, 스크린 자체 혹은
스크린을 볼 수 있는 좋은 위치 또한 누락된다.

균열

모르는 사이에 정치 영화의 문제는 반전된다. 미술관
내의 정치 영화(political cinema)에 대한 논의로
시작되었던 것은 공장 내의 영화적 정치(cinematic

politics)라는 문제로 탈바꿈한다. 전통적으로, 정치
영화는 교육을 목표로 했다. '현실'에 영향을 미치기를
목표로 설정한, '재현'을 위한 도구적인 노력이었다.
따라서 정치 영화는 혁명적 폭로, 의식의 고취,
또는 행동을 위한 잠재적 도화선으로서의 효율성을
기준으로 평가되었다.

오늘날 영화적 정치는 탈재현적이다. 영화적
정치는 군중을 교육하는 것이 아니라 생산한다. 그것은
공간과 시간 안에서 군중을 접합한다(articulate).[24]
그것은 군중을 부분적으로 비가시적으로 잠겨들게
하고 군중의 분산, 운동, 재구성을 조종한다. 설교하지
않고 군중을 조직한다. 영화적 정치는 화이트큐브
안에서 부르주아적인 주권적 관람자의 응시를 '관람
노동자'의 불완전하고, 가려지고, 균열되고, 압도된
시각으로 대체한다.

그러나 이 모든 것을 넘어서는 양상이 하나
있다. 영화적 설치에는 또 무엇이 부족한가? 제11회
도쿠멘타라는 한계 사례만 살펴보아도 알 수 있다. 이
행사에서 당시 관객이 100일간의 전시 기간 동안 볼
수 있는 길이를 초과하는 영화적 자료가 전시되었다고
한다. 관객 중 아무도 이 방대한 분량의 작업에 담긴
의미들을 철저하게 파악하기는커녕 전시된 모든
작품을 다 보았다고 주장할 수도 없었을 것이다.[25] 이
배치에서 무엇이 부족한지는 자명하다. 그 어느 관객도

24. 'articulate'를 '접합'으로 번역한 이유는 다음 장인 「항의의 접합」의 주석1
참조. —감수자
25. 아르투르 즈미예브스키(Artur mijewski)의 「민주주의들(Democracies)」이
좋은 예이다. 연동되지 않는 다채널 설치에서는 각 화면의 내용으로 몇 조
가지의 조합이 가능하다.

이렇게 방대한 분량의 작업에서 의미를 도출하기가
어렵기에, 이는 곧 다수의 관객을 필요로 한다. 사실상
그 전시는 서로의 인상을 보충하는 다수의 응시와
관점을 통해서만 관람될 수 있었다. 야간 경비 및
다양한 관객이 교대조를 짜서 협력했을 때에만 제11회
도쿠멘타의 영화적 자료 전체를 일람할 수 있었을
것이다. 그러나 각자의 관람 방식과 대상을 이해하기
위해서 그들은 모여서 의미를 함께 도출해야만 한다.
이렇게 공유된 활동은 전시장 안에서 자신과 타자를
자아도취적으로 응시하는 관람자의 활동과는 다르다.
그 활동은 작품을 쉽게 무시하거나 단순한 구실로
대하지 않으며 작품을 또 다른 단계로 이끈다.

　　미술관 안의 영화는 따라서 더 이상 집단적이지는
않지만 공통의, 불완전하지만 진행 중인, 산만하고
단일하지만 다양한 시퀀스와 조합으로 편집될 수 있는,
다수의 응시를 요청한다. 그것은 개별적이고 주권적인
주인의 응시도, 구체적으로는 (데이비드 보위가 노래했듯
"단 하루만이라도") 자기기만에 빠진 주권자의 응시도
아니다. 그것은 공통 노동의 산물조차 아니며 생산성의
패러다임에 생긴 균열의 지점에 초점을 맞추고 있다.
미술관이라는 공장과 그곳의 영화적 정치는 이 실종된
다수의 주체를 호명한다. 미술관이라는 공장의 부재와
결핍을 전시함으로써 영화적 정치는 이 주체를 향한
열망을 동시에 활성화한다.

영화적 정치

그렇다면 이제 모든 영화적 작품이 정치적이라는
의미인가? 아니면 오히려 영화적 정치의 다양한 형식들

히토 슈타이얼, 「태양의 공장(The Factory of the Sun)」, 2015.

사이에 여전히 차이가 존재하는가? 답은 간단하다.
모든 관습적인 영화적 작품은 기존 영화의 설정을
재생산하려 할 것이다. 즉 사실 전혀 공공적이지 않은
공중(公衆)이라는 투사(projection) 안에서 참여와
착취의 구분은 불분명해지기만 할 것이다. 반면
정치적인 영화의 접합은 어쩌면 완전히 다른 설정을
제시하고자 할런지도 모른다.

　　미술관이라는 공장에 절실히 결핍된 것으로는
또 무엇이 있을까? 출구다. 온 사방이 공장이라면,
나올 문도 더 이상 없을 것이다. 가차 없는 생산성에서
탈출할 길은 없다. 그렇다면 정치적 영화야말로
사람들이 미술관이라는 사회적 공장을 떠날 스크린이
될 수 있을지도 모른다. 그런데 어떤 스크린 위에서 이
출구가 발현할 수 있을까? 당연히 현재로서는 결핍된
스크린 위일 것이다.

항의의 접합[1]

모든 접합은 목소리, 이미지, 색채, 정념, 혹은 신조
등 다양한 요소들이 시공간상에서 편집된 몽타주다.
접합된 순간들의 의미는 이에 기반을 둔다. 이
순간들은 이 접합 안에서만 그리고 자신들의 입장에
의지해서만 의미를 갖는다. 그렇다면 항의는 어떻게
접합되는가? 항의는 무엇을 접합하며, 무엇이 항의를
접합시키는가?

항의의 접합은 두 단계를 갖는다. 첫 번째
단계에서 접합은 정치적 항의를 발성하고 언어로
표현하거나 시각화하는 등 항의의 언어를 발견하는
과정을 수반한다. 그러나 두 번째 단계에서 접합은

1. 국내 인문학 및 사회과학 관련 서적에서 'articulation'은 주로 '절합'으로
번역되어왔다. 이 용어 선택은 '명백하거나 분명하게 표현하다(표명하다)',
'의미 있게 배열되는 단어나 어절로 나누다', '관절(마디)로 나누다/
이어붙이다/접합하다'라는 통상적인 용례를 고려하면서도, 알튀세르와
그람시의 맑스주의 및 이에 영향을 받은 영국 문화 연구에서 이 용어가 쓰인
독특한 방식을 구분하기 위해서였던 것으로 보인다. 스튜어트 홀(Stuart
Hall)은 'articulation'을 "특정 조건하에서 두 상이한 요소의 통일을 만드는
접속의 형태"로 정의한다. Hall, "On Postmodernism and Articulation,"
An Interview with Stuart Hall, Lawrence Grossberg(ed.), *Journal of
Communication Inquiry* 10(3), p.53. 이런 의미에서 이 용어는 본래 서로
구별되는 두 기호적, 물리적 요소들을 임의적이지만 일정한 논리에 따라 이어
붙여 이데올로기적 통일성을 부여하는 문화적 재현물의 제작 과정 혹은 정치적
실천의 차원을 가리킨다. "차이로부터 동일성을 수립하고 (…) 텍스트와
의미를, 의미와 현실을 연결시키는" 것을 의미하기 때문에 이는 실천의 차원
못지않게 그러한 실천의 과정과 효과를 살펴보는 분석의 차원과도 관련된다.
Lawrence Grossberg, *We Gotta Get Out of This Place: Popular Conservatism
and Postmodern Culture*, New York: Routledge, p.54. 그런 점에서 이 글에서
슈타이얼이 'articulation'을 사용하는 방식은 두 개 이상의 이질적인 이미지
혹은 사운드를 이어 붙여 통일성을 부여하는 몽타주 실천은 물론, 홀의 이
두 가지 차원(정치적 실천의 차원과 분석의 차원)과 모두 연결된다. 감수자는
이러한 맥락을 고려하면서도 '절합'이라는 용어보다 훨씬 일상적이면서도 이미
그 안에 '차이'와 '분절' 같은 의미가 함축되어 있는 '접합'을 역어로 선택했다.
—감수자

항의 운동의 내부적 조직이나 구조를 형성한다.
달리 말하면 두 가지 종류의 연결(concatenation)이
일어난다. 하나는 상징의 단계, 다른 하나는 정치적
힘의 단계이다. 욕망과 거부의 역학, 매혹과 혐오의
역학, 그리고 다양한 요소들의 모순과 수렴이 양
단계에서 펼쳐진다. 항의와 관련된 접합의 문제는
자신의 표현을 조직함은 물론 자신의 조직화의
표현과도 연계된다.
 자연적으로 항의 운동은 다양한 단계— 계획,
요구, 자체적 의무, 선언문, 그리고 행동—에서
접합된다. 여기서도 주제, 우선순위, 맹점을 바탕으로
포함되거나 배제되는 형식의 몽타주를 수반한다.
또한, 그럼에도 항의 운동은 다양한 이해 집단, 비정부
기구, 정당, 연합, 개인, 단체의 연결이나 접속으로서
접합된다. 동맹, 연정, 분파, 반목이나 무관심조차도 이
구조 안에서 접합된다. 정치적 측면에서도 몽타주의
형식이 있는 것이다. 이는 이해관계의 조합으로,
거듭하여 스스로를 재창안하는 정치적 문법에 따라
조직된다. 이 단계에서 접합은 항의 운동이 내부적으로
조직되는 형식을 지정한다. 이 몽타주는 어떤 법칙에
따라 조직되는가?
 그리고 이는 전 지구화에 비판적인 접합들에게
무엇을 의미하는가? 접합들의 표현의 조직과 그 조직의
표현이라는 수준 모두에서 말이다. 전 지구적 접속은
어떻게 재현되는가? 다양한 항의 운동들은 서로를
통해 어떻게 매개되는가? 이들은 나란히 놓이는가, 즉
합계되는가? 아니면 다른 식으로 연관되는가? 항의
운동의 이미지란 무엇인가? 그 이미지는 합계된 개별

집단에서 온 '발언자들(talking heads)'의 총합인가?
그것은 대치와 행진의 사진들인가? 그것은 새로운
묘사 형식인가? 그것은 항의 운동 형식들의 반영인가?
아니면 정치적으로 연결된 개별적 요소들 사이의
새로운 관계를 창안하는가? 접합에 대한 이러한
사유에서 나는 매우 특정한 이론 분야, 소위 몽타주
이론 혹은 영화 컷(편집)[2]의 이론을 참조한다. 이는
예술과 정치의 관계가 보통 정치 이론 영역에서
다뤄지기 때문이며, 또한 종종 예술이 정치 이론의
장식처럼 등장하기 때문이기도 하다. 그러나 역으로
정치의 영역을 예술적 제작의 형식, 즉 몽타주 이론에
연관시켜 생각하면 어떨까? 다르게 말하자면, 정치적
영역은 어떻게 편집되고, 이러한 형식의 접합에서 어떤
종류의 정치적 의미가 발생할 수 있을까?

제작의 연쇄

이 문제를 두 편의 영화에서 발췌한 단편들을 바탕으로
논의해보고, 이 단편들의 접합 형식에 기반을 둔
암시적인 혹은 노골적인 정치적 사고를 다루고자 한다.
예시 영화들은 매우 특정한 관점에서 비교될 것이다.
즉 두 편의 영화 모두 자신의 접합 조건들에 말을 거는
시퀀스를 포함한다. 두 시퀀스 모두 이 영화들을 만든
제작과 제작 절차의 연쇄를 제시한다. 그리고 정치적
의미를 생산하는 방식, 미학적 형식과 정치적 요청의
연쇄와 몽타주를 창조하는 것에 대한 자기성찰적인
논의를 바탕으로 몽타주 형식들의 정치적 함의를

2. 따라서 이 글은 「컷!, 재생산과 재조합」과 비교하면서 읽을 때 더욱 풍부한
의미를 얻을 수 있다. —감수자

설명하고자 한다.

첫 번째 단편은 시애틀 독립미디어센터가
1999년 제작하고 딥디시 TV[3]가 방송한 「시애틀
투쟁(Showdown in Seattle)」에서 따온 것이다. 두
번째는 장뤼크 고다르와 안느마리 미에빌(Anne-Marie
Miéville)의 1976년 작 「여기와 저기(Ici et ailleurs)」의
한 장면이다. 두 편 모두 정치적 접합의 초국적이고
국제적인 정황을 다룬다. 「시애틀 투쟁」은 WTO 협상에
대한 항의 시위와 이 시위의 내적 접합을 다양한
이해의 이질적 조합으로서 기록한다. 한편 「여기와
저기」는 팔레스타인에 대한 프랑스의 연대가 특히
1970년대에 어떻게 변동을 겪어왔는지를 주제로 하며,
해방 일반의 태도, 연출(staging), 역효과적인 관련에
대한 급진적인 비판이다. 두 영화는 표면적으로는
비교하기가 어렵다. 전자는 대항정보(counter-
information)의 기입 내에서 기능하는, 신속히 제작된
실용주의적 기록이다. 반면 「여기와 저기」는 길고
민망하기까지 한 성찰의 과정을 포착한다. 후자는
영화의 전면에 정보를 내세우기보다는 정보의

3. 딥디시 TV(Deep Dish TV)는 1986년 창립된 미국 최초의 위성 퍼블릭
액세스(public access) 텔레비전 시리즈로, 1981년 시민 참여형 대안적 비디오
콜렉티브로 창립된 페이퍼 타이거 텔레비전(Paper Tiger Television)에서
파생되었다. 독립 예술가, 비디오 제작자, 미디어 활동가들이 제작한 약
500시간의 프로그램을 송출 및 배급해왔으며, 오늘날에는 프리 스피치
TV(Free Speech TV), 링크TV(LinkTV)와 같은 위성 네트워크 채널을 운영하고
있다. 반세계화 투쟁, 반이라크전 운동 등 미국을 비롯한 세계적인 정치적
문제에 개입하는 독립 미디어 단체들과 유기적으로 교류해왔으며, 이 글에서
논의되고 있는 시애틀 독립미디어센터(Seattle Independent Media Center)의
설립에도 영향을 주었다. 딥디시 TV의 역사 및 프로그램에 대해서는 자체
홈페이지(deepdishtv.org) 참조. —감수자

조직화와 연출 방식을 분석한다. 따라서 두 영화에
대한 나의 비교는 각 영화에 대한 진술로 해석될
필요가 없으며 그보다는 특정한 하나의 측면, 소위 그
자체적인 접합 형식에 대한 각 영화의 자기 성찰에
집중하고 있다.

「시애틀 투쟁」
이 영화는 1999년 시애틀에서 열린 WTO 회의를
둘러싸고 벌어진 항의 시위들의 열정적인 기록이다.[4]
시위의 나날들과 그때 벌어진 사건들이 발생한
순서대로 편집되었다. 동시에 이 영화는 WTO의
업무에 대한 배경 정보를 기조로 거리의 상황 전개를
보여준다. 다양한 정치 집단, 특히 노조, 그리고
원주민 집단과 농민 조직에서 활동하는 다수의
화자들이 던지는 짧은 선언들이 숱하게 등장한다.
반 시간짜리의 다섯 개 장으로 이루어진 이 영화는
극적으로 선동적이며, 관습적인 현장 보도의 양식을
취한다. 이와 함께 이 영화는 영화적 시공간의 특정한
관념을 예시하는데, 이는 발터 벤야민의 용어로
"등질적(homogeneous)"이고 "공허하다(empty)"라고
묘사될 수 있다. 영화는 이를 시간순 시퀀스와 동일한
공간으로 조직한다.
 두 시간 반짜리 영화의 막바지에 다다르면 영화의
제작 현장인 시애틀의 방송실로 관객을 이끌며 한
바퀴 도는 장면이 등장한다. 무척 인상적인 순간이다.
영화 전체가 시위가 벌어진 5일 동안 촬영되고

4. Independent Media Center, *Showdown in Seattle*, New York: Deep Dish
Television, 1999.

딥디시 TV의 첫 방송 시리즈 광고. 페이퍼 타이거 텔레비전 제작.

편집된 것이다. 반 시간짜리 프로그램이 매일 저녁
방송되었다. 이를 실행하려면 상당한 실행 계획상의
노력이 따른다. 이에 상응하게 독립미디어 사무실의
내부 조직은 상업 TV의 방송실과 별반 다르지 않다.
우리는 수많은 비디오카메라 촬영본이 방송실에
도착해서 검토되고 쓸 만한 부분이 발췌되어 어떻게
새로운 푸티지로 편집되는지 등을 볼 수 있다. 팩스,
전화, 인터넷, 위성 등 홍보물을 내보내는 다양한
매체가 나열된다. 비디오 데스크, 제작 일정표 등을
통해 그림과 소리의 정보 조직화 작업이 어떻게
지휘되는지를 볼 수 있다.[5] 여기서 묘사되는 것은
정보 제작의 연쇄, 혹은 제작자들의 용어에 따르면
'대항정보'다. 대항정보란 기업 미디어가 유통시키는
정보와 거리를 둠으로써 부정적으로 정의된 정보이다.
비록 상반된 목적을 가졌지만, 여기에 개입되는 것은
기업 미디어가 취하는 제작 양식의 충실한 재생산인
셈이다.

　　이 상반된 목적은 많은 은유를 통해 표현된다. '말
퍼뜨리기', '메시지 퍼뜨리기', '진실 밝히기' 등의 은유
말이다. 여기서 유포되는 것은 진실이라 기술되는
대항정보다. 그것은 '민중의 소리'이며, 이는 울려
퍼져야 한다. 민중의 소리는 차이들, 즉 서로 다른 정치
집단들의 통합으로 간주되고, 그 등질성에 의문이
제기된 적 없는 영화적 시공간이라는 울림통 안에서

5. 여기서 그림(picture)은 사진 및 회화와 같은 정지 이미지, 그리고 영화,
비디오, 텔레비전에서 온 무빙 이미지 모두를 포괄한다. 슈타이얼이 분석하는
영화 두 편은 이 두 종류의 이미지 모두를 포괄적으로 활용하거나 분석한다.
—감수자

반향을 일으킨다.

　　그러나 우리는 민중의 소리가 어떻게 접합되고
조직되는가는 물론 이 민중의 소리 자체가 사실상
무엇으로 구성되는지를 살펴보아야 한다. 「시애틀
투쟁」에서 사용된 '민중의 소리'라는 표현은 항의 시위
집단, NGO, 노동조합 등에 속한 개별 화자들이 내는
목소리의 총합으로서 사용되므로 덜 문제적이다.
그들의 요구와 입장은 영화의 단편들 대부분에 걸쳐
발화자들이라는 형식으로 접합된다. 이 발화자들의
숏이 형식적으로 유사하기 때문에, 그들의 다양한
입장은 표준화되며 따라서 비슷해진다. 그러므로
표준화된 언어 형식의 수준에서 그 다양한 선언들은
형식적 등가성의 연쇄로 변형된다. 이 연쇄는 관습적인
미디어 몽타주 연쇄에서 그림과 소리가 서로 결탁하는
것과 마찬가지 방식으로 그 정치적 요구를 합산한다.
그리하여 내용만이 상이할 뿐, 기업 미디어가
사용하는 것과 완전히 유사한 형식이 적용된 「시애틀
투쟁」은 환경론자, 노동조합원, 다양한 소수자들,
페미니스트 집단 등에서 온 화자들의 정치적 요구가
종종 근본적으로 모순된다는 사실과 무관하게, 가산된
목소리들의 모음이 되어 민중의 소리를 낳는다. 이러한
요구들이 어떻게 중재될 수 있을지는 불분명하다. 이
부재하는 중재의 자리를 대신하는 것은 숏들, 선언들,
입장들의 영화적·정치적 가산, 그리고 자신의 적수인
기업 미디어의 조직화 법칙을 무조건적으로 채택한
연쇄의 미적 형식일 뿐이다.[6]

6. 이 중재 역할을 할 수 있는 영화가 있으리라고는 생각지 않는다. 그러나
단순한 호소로 이 중재를 대신할 수는 없음을 고수하는 영화가 있을 수 있다.

 한편 「여기와 저기」에서 민중의 소리라는 결과를
낳는, 요구의 단순한 가산이라는 방법론은 엄중히
비판받는다. 민중의 소리라는 개념 자체와 함께.

 「여기와 저기」
이 영화의 감독(혹은 차라리 편집자)인 고다르와
미에빌은 민중적인 것이라는 조건에 대해 급진적으로
비판적인 입장을 취한다.[7] 「여기와 저기」는 자체
제작한 영화 파편들에 대한 자기비판으로 구성된다.
지가 베르토프 그룹(Dziga Vertov Group: 고다르와
장피에르 고랭[Jean-Pierre Gorin])은 1970년에
팔레스타인해방기구(PLO)에 대한 영화 촬영을
의뢰받았다. 민중의 전투를 영웅시하는 이 허세적인
선전 영화의 제목은 「승리의 그날까지(Jusqu'à la
Victoire)」로, 미완성작으로 남았다. '무장 전투', '정치적
과업', '민중의 의지', '연장전, 승리의 그날까지' 등의
장으로 세분화된다. 전투 훈련, 수련과 사격, PLO 소요
장면 등을 형식적으로는 거의 무의미한 등가성의
연쇄로 보여주며, 이때 모든 이미지는 반제국주의적
환상을 표현하도록 강제된다. 4년 후 「여기와
저기」에서 고다르와 미에빌은 이 영화의 촬영분을
보다 면밀히 검토한다. 그들은 PLO 지지자들의 선언
중 일부는 전혀 번역되지 않았거나, 애초에 연출된
것이었음을 발견한다. 그들은 촬영분의 연출과
노골적인 거짓말을 성찰한다. 그러나 무엇보다도
이들은 그 촬영분의 그림과 소리를 조직한 방식대로

7. Jean-Luc Godard, Anne-Marie Mieville, *Ici et ailleurs*, Neuilly-sur-Seine:
Gaumont, 1976.

이에 대한 자신의 참여를 성찰한다. 그들은 자문한다.
'민중의 소리'라는 호소 공식이 여기서 어떻게
모순을 제거하는 대중 영합적 소음으로 작동했는가?
'인터내셔널가(歌)'를 아무 그림에나, 마치 빵에 버터를
바르듯이 삽입하는 식의 편집은 무엇을 의미하는가?
민중의 소리라는 구실로 어떤 정치적, 미학적 관념들이
합산되었는가? 이 등식은 왜 실패했는가? 고다르와
미에빌은 중요한 결론에 다다른다. 즉 몽타주의
가산적인 '그리고'란 순수하거나 문제적이지 않은
것과는 거리가 멀다.

오늘날 영화는 충격적일 정도로 최신화되었지만
중동 갈등에 대한 입장 표명의 측면에서는 그렇지
않다. 오히려 그 반대로, 영화가 이 정도로 시사적이
되는 연유는 갈등과 연대가 배신과 의리의
이항대립으로, 또는 문제적이지 않은 가산과 가짜 인과
관계로 환원되는 개념과 유형을 문제 삼기 때문이다.
만약 가산의 모델이 틀렸다면 무슨 소용이 있을
것인가? 혹은 가산적인 '그리고'가 가산을 나타내는
것이 아니라 감산이나 나누기 또는, 아예 어떤
관계도 나타내지 않는다면? 구체적으로는 이 「여기와
저기」에서의 '그리고', 프랑스와 팔레스타인에서의
'그리고'가 가산보다는 감산을 나타낸다면?[8] 만약 두
가지 정치 운동이 연합하지 않을뿐더러, 사실상 서로
방해하고, 모순되며, 무시하고, 심지어 배제한다면?
만약 '그리고'가 사실 '또는', '왜냐하면', 아니면 심지어
'대신에'가 되어야 한다면? 그러면 '민중의 의지'라는

8. 그리고 프랑스에서 유대교 회당이 방화되는 2002년 현재, '여기와 저기'는
무엇을 뜻하는가?

공허한 구호는 무엇을 의미하는가?

정치의 수준으로 전치시켜본다면 질문은 다음과
같아진다. 어떤 바탕 위에서 우리는 다양한 입장을
정치적으로 비교하거나 이들 사이의 등가성 또는
연합을 정립할 수 있는가? 정확히 무엇이 서로 비교할
만해지는가? 무엇이 합산되고, 함께 편집되며, 어떤
차이와 대립이 등가성의 연쇄를 정립하기 위하여
조정되는가? 만약 정치적 몽타주의 '그리고'가 특히
대중 영합적 동원을 위해 도구화된다면? 그리고 이
의문은 오늘날 항의의 접합에서 무엇을 의미하는가?
만약 민족주의자, 보호주의자, 반유대주의자,
음모론자, 나치, 종교 단체, 그리고 반동분자가 같은
선에 서서, 맥 빠지는 등가성의 연쇄 안에서 반세계화
시위를 한다면? 그것은 문제적이지 않은 가산 원리의
단순한 경우일 뿐인가? 다양한 이해가 충분한 숫자로
가산되기만 하면 그 총합이 언젠가 기어코 '민중'을
구성해낼 것이라고 상정하는 맹목적인 '그리고'인가?

고다르와 미에빌은 정치적 접합의 수준, 달리
말하면 내부적 조직의 표현만이 아닌, 표현의
조직화에도 비판을 가한다. 양자는 서로 긴밀히
연결되어 있다. 이 문제적인 사안의 필수 구성
요소는 그림과 소리가 '어떻게' 조직되고, 편집되고,
배치되는가이다. 그들의 가정에 따르면, 대중문화의
원리에 따라 조직된 포드주의적 접합은 맹목적으로
그 대가(大家)들의 견본(template)을 이들의 논지를
따라 재생산할 것이며 이는 타파되고 문제시되어야
한다. 독립미디어센터와는 전혀 다른 류의 장면을
선택했음에도 고다르와 미에빌이 그림과 소리 제작의

연쇄에 관심을 갖는 이유이기도 하다. 그들은 사진을
손에 든 일군의 사람들이 마치 컨베이어벨트처럼
카메라 앞을 지나쳐 가는 동시에 서로 옆으로
밀려나는 장면을 보여준다. '전투' 사진을 든 행렬은
조립라인이나 카메라 기계장치의 논리를 따라, 기계를
통해 서로 연결된다. 여기서 고다르와 미에빌은 영화
이미지의 시간적 배치를 공간적 배치로 번역한다.
즉 여러 사진이 하나에서 다른 하나로 순차적으로
연쇄되는 것이 아니라 동시에 제시된다는 점이
명백해진다. 고다르와 미에빌은 이 사진들을 나란히
붙여놓고 주목의 초점을 이 사진들의 프레이밍으로
전환시킨다. 여기서 드러나는 것은 사진들의 연결
원리이다. 그리하여 이 몽타주 안에서는 종종
비가시적인 가산으로 나타나는 것이 문제시되고,
기계적 생산의 논리와 연관 관계에 놓인다. 그림과
소리 제작의 연쇄에 대한 이 장면의 성찰은 관객이
영화적 재현의 조건 일반에 대해 재고하도록
이끈다. 몽타주는 그림과 소리의 산업적 체계에 따른
결과이며 그 연결은 처음부터 조직된 것이다. 「시애틀
투쟁」의 제작 장면의 원리가 제작의 관습적 도식을
채택함으로써 드러난 것과 마찬가지로 말이다.
　　이와 대조적으로 고다르와 미에빌은 묻는다.
그림들은 어떻게 연쇄에 붙들리는가? 그림들은
어떻게 서로 연쇄되는가? 무엇이 이 그림들의 접합을
조직하며 그렇게 발생되는 정치적 의미란 어떤
것들인가? 여기서 우리는 그림이 관계적으로 조직되는
연결의 실험적 상황을 목도하게 된다. 나치 독일,
팔레스타인, 라틴아메리카, 베트남 및 여러 장소들의

장뤼크 고다르·안느마리 미에빌, 「여기와 저기」, 1976.

그림과 소리가 거칠게 뒤섞이고, 우파와 좌파 모두에서
'민중'을 호명하는 가요 및 민요 여러 곡과 결합된다.
이는 그림들이 이들의 연결을 통해 자연스럽게 그
의미를 획득하는 듯한 인상을 창출한다. 그러나
더욱 주요하게는 어울리지 않는 연결이 일어나는
것을 보게 된다. 나치 수용소 사진과 칠레 민중가요
「벤세레모스(Venceremos)」의 연결, 히틀러의 육성과
베트남 미라이 학살 사진의 연결, 히틀러의 육성과
이스라엘 총리 골다 메이어(Golda Meir) 사진의 연결,
미라이와 레닌의 연결. 격렬하도록 다양한 접합들
속에서 들려오는 민중의 소리가 사실상 등가성을
창조하는 바탕이 아니라는 점이 분명해진다. 대신 이
시퀀스는 민중의 소리가 은폐하고자 애쓰는 근본적인
정치적 모순들을 노출시킨다. 그것은 테오도르
아도르노가 말할 법하게도, 동일성 관계의 고요한
강압 내부에 날카로운 불일치를 발생시킨다. 등식
대신 대립을, 심지어 순전한 두려움을, 하여간 정치적
욕망의 문제적이지 않은 가산을 제외한 모든 것을
발생시킨다. 등가성의 이러한 대중 영합적 연쇄가
보여주는 것이란 그 주위로 구축되는 공백이자, 모든
정치적 척도의 영역 밖에서 맹목적으로 가산에 가산을
더하고 있는 공허하고 포용주의적인 '그리고'이다.
　　요컨대 민중의 소리라는 원리는 두 영화에서
완전히 상이한 역할을 담당한다. 그것은 「시애틀
투쟁」에서 조직화의 원리였지만 응시를 구성하는
원리는 단 한 번도 문제시되지 않았다. 여기서 민중의
소리는, 자크 라캉에 따르면 가시성의 장 전체를
구축하지만 그 자체는 일종의 덮개로서만 가시화되는

맹점이나 빈틈과도 같이 기능한다. 민중의 소리는
단절을 허락하지 않는 등가성의 연쇄를 조직하며,
이는 그 정치적 목적이 포섭이라는 문제시되지 않은
관념을 넘어서지 않는다는 사실을 은폐한다. 따라서
민중의 소리는 동시에 연결과 억압 양쪽 모두의 조직
원리이다. 그런데 그것은 무엇을 억압하는가? 민중의
소리라는 공허한 토포스는 특히 민중을 호명함으로써
정당화될 터인 정치적 조치와 목표의 문제가 지니는
빈틈을 감춘다.

그렇다면 마치 어떻게든 포섭 자체가 주요
목표인 것으로 보이는 '그리고'의 모델에 기반한
항의 운동의 접합을 위한 전망은 어떠한가? 어째서,
또 무엇을 위해서 그 정치적 연결이 조직되는가?
비록 그다지 대중적이지 않을지라도 어떤 목표와
척도가 공식화되어야 하는가? 그림과 소리를 사용한
이데올로기의 접합에서 훨씬 더 급진적인 비판이
있어야 하지 않을까? 관습적 형식이란 비판을 가해
마땅한 조건들에 대한 모방적(mimetic) 고착, 임의적인
욕망의 가산이 가진 역량에 대한 맹신의 대중 영합적
형식을 뜻하지는 않는가? 따라서 기어코 모든 이를
하나의 망 안에 조직하는 것보다 가끔은 연쇄를
끊어내는 것이 낫지 않은가?

가산 또는 기하급수

그러면 하나의 운동을 대립적 운동으로 전환시키는
것은 무엇인가? 항의 운동이라 자칭하는 숱한 운동이
있지만 엄밀히 말해서 노골적인 파시즘까지는
아니더라도 그저 반동적이다. 그러한 운동에서는

하마 사가 개발한 소비자 친화형 필름 편집기 시네프레스(Cinepress) 광고 이미지, 1972.

선재하는 조건들이 숨 쉴 틈 없는 위반으로 격화되며,
그 일로에서 파편화된 동일성들을 뼛조각처럼
살포한다. 운동의 에너지는 군중을 타고 일렁이는
파도처럼, 등질적이고 공허한 시간을 횡단하며 한
요소에서 다른 요소로 고르게 미끄러져 간다. 이미지,
음향, 입장들은 성찰 없이, 맹목적 포섭의 운동을
통해 서로 연결된다. 이러한 형상으로 맹렬한 역학이
펼쳐진다. 휩쓸고 지나간 후에도 모든 것을 이전
그대로 남겨둔 채.

어떤 정치적 몽타주 운동이 현 상태를 재생산하기
위해 요소들을 단순히 가산하는 대신 대립적 접합을
낳을 것인가? 달리 표현해보자면, 두 요소/이미지를
어떻게 몽타주해야 이 두 요소/이미지가 스스로를
넘어선 바깥의 그 무엇을 생산할 수 있을 것인가? 대략
둔탁한 돌멩이 두 개를 집요하게 맞부딪쳐 어둠 속
불꽃이 튀게 하듯이, 타협을 재현하는 무언가 대신
또 다른 질서에 속하는 무언가를 창출하는 몽타주란
무엇인가? 정치적인 것의 불꽃이라고도 부를 만한
이 불꽃이 과연 창조될 수 있을지가 이러한 접합의
문제다.

미술에 정치를 연관 짓는 통상적 방법은 미술이 정치적
쟁점을 어떻게든 재현한다고 가정한다. 그러나 훨씬
더 흥미로운 관점이 있다. 노동(work)의 장소로서
미술 영역의 정치라는 관점이다.[1] 이는 작업(work)이
보여주는 것을 보는 것이 아니라 단지 그 작업이
무엇을 하는지를 보는 것이다.

　　미술의 여러 형식 가운데 순수미술은 포스트
포드주의적 투기, 즉 과시, 대유행, 파산과 깊은 관련을
맺어왔다. 동시대 미술은 동떨어진 상아탑에 둥지를 튼
탈속한 분야가 아니다. 오히려 사물의 신자유주의적
두께 안에 똑바로 자리한다. 동시대 미술을 둘러싼
과대광고와 침체된 경기를 소생시키기 위해 적용된
충격 요법 같은 정책들을 별개로 생각할 수는 없다.
그러한 과대광고는 피라미드 사기, 대출 중독, 지나간
주식 호황에 연관된 세계 경제의 정동적 차원을
구현한다. 동시대 미술은 상표 없는 상표명으로서 거의
무엇에든 부착될 수 있다. 즉 동시대 미술은 극단적인
변신을 필요로 하는 장소들을 위한 새로운 창조적
필수 조건을 과대하게 선전하는 속성 주름 제거술에도,
상류층 기숙사제 학교 교육의 엄중한 쾌락과 결합한
도박의 서스펜스에도, 그리고 현기증 나는 규제 완화로
붕괴된 혼란스러운 세계를 위한 허가된 놀이터에도
부착될 수 있다. 만약 동시대 미술이 답이라면, 질문은
곧 "자본주의는 어떻게 더 아름다워질 수 있을까?"였을
것이다.

1. 2010년 타이페이 비엔날레 공동 감독 린홍존이 기획의 글에 전개한 개념을
바탕으로 했다. Hongjohn Lin, "Curatorial Statement," in *10TB Taipei
Biennial Guidebook*, Taipei: Taipei Fine Arts Museum, 2010, pp.10–11.

그러나 동시대 미술은 미에 대한 것만은 아니다. 기능에 대한 것이기도 하다. 재난자본주의(disaster capitalism)하에서 미술의 기능은 무엇인가? 동시대 미술은 지속적인 위로부터의 계급투쟁이라는 수단을 통해 진행된, 빈자에서 부자로 흐르는 거대하고 광범위한 부의 재분배의 부스러기를 먹고 산다.[2] 태곳적 축적에 포스트 개념주의적 소란을 한 김 불어넣는다. 또한 그 범위는 보다 탈중심화되어 성장했다. 주요 미술 중심지는 더 이상 서구 대도시가 아니다. 오늘날 해체주의적 동시대 미술관은 자긍심 높은 아무 전제 국가에나 생긴다. 인권이 침해당하는 나라라고? 프랭크 게리(Frank Ghery)가 설계한 미술관을 지으면 된다!

잉여 인구 재교육과 신분 승격의 소임을 다하는 무수한 국제 비엔날레가 그렇듯 글로벌 구겐하임 미술관은 일련의 포스트 민주주의적 과두정권들을 위한 문화적 정제 공장이다.[3] 따라서 미술은 지정학적

2. 이는 1970년대 이래 전 지구적으로 진행 중인 착취(expropriation)로서 서술해본 것이다. David Harvey, *A Brief History of Neoliberalism*, Oxford: Oxford University Press, 2005 참조. 한국어 번역은 데이비드 하비, 『신자유주의: 간략한 역사』, 최병두 옮김, 한울, 2014년. 그 결과 도출되는 부의 분배에서 헬싱키 기반의 UN대학 세계개발경제연구소(UNU-WIDER)에 따르면 2000년 한 해 1퍼센트의 부자가 전 세계 자산의 40퍼센트를 보유하고 있다. 세계 성인 인구의 하위 절반은 세계 부의 1퍼센트만을 차지한다. https://en.wikipedia.org/wiki/Distribution_of_wealth
3. 과두 정권의 개입 사례는 다음을 참조. Kate Taylor and Andrew E. Kramer, "Museum Board Member Caught in Russian Intrigue," *The New York Times*, April 27, 2010. www.nytimes.com/2010/04/28/nyregion/28trustee.html 비엔날레가 모스크바에서 두바이, 상하이에 이르기까지 소위 과도기 국가에서 벌어지지만 포스트 민주주의가 비서구적 현상이라고 간주해서는 안 된다. 민중 선거로 정당하게 성립된 것이 아닌 정치적 기관들을 수용한 솅겐 지역은 포스트 민주주의적 법칙의 좋은 사례이다('구세계'에서 민주적으로 당선된

권력의 새로운 다극적 분배를 용이하게 한다. 이
권력은 내부적 억압, 위로부터의 계급투쟁, 충격과
공포 류의 극단적인 정책으로 뒷받침되는 약탈적
경제를 수반한다.

　　즉 동시대 미술은 냉전 이후 새로운
세계 질서로의 이행을 반영할 뿐 아니라 이에
적극적으로 개입한다. 동시대 미술은 T-모바일 사가
깃발을 꽂는 모든 곳에서 불균등하게 진행되는
기호자본주의(semiocapitalism)의 주전 선수이다.
동시대 미술은 듀얼코어 프로세서를 위한 원자재
채굴에 연루되어 있다. 동시대 미술은 오염시키고,
고급화(gentrify)하고, 현혹한다. 동시대 미술은
유혹하고 소진시키다가 갑자기 발을 빼고 애태운다.
몽고의 사막에서 페루의 고원까지, 동시대 미술은
어디에나 있다. 그리하여 머리부터 발끝까지 피와
먼지로 범벅이 되어 굴지의 가고시안 갤러리로
입성할 때면, 몇 번이고 반복되는 열광적인 갈채를
촉발시킨다.

　　동시대 미술은 어째서 또 누구에게 그리도
매혹적인가? 가정 하나. 미술 생산은 냉전
이후 지배적인 정치 패러다임으로 설정된 듯한
초자본주의의 포스트 민주주의적 형식을 반영하는
이미지를 제시한다. 동시대 미술은 예측을 불허하고,
설명되지 않으며, 반짝거리고, 변덕스럽고,

전체주의 옹호가 증가하는 현상은 말할 것도 없고). 2011년 베를린 세계문화의
집에서 알리체 크라이셔(Alice Creischer), 안드레아스 지크만(Andreas
Siekmann), 막스 호르헤 힌더러(Max Jorge Hinderer)의 기획으로 열린 전시
『포토시 원리(The Potosí Principle)』는 과두정치와 이미지 생산의 연계를
역사적으로 유효한 또 다른 관점에서 조명하였다.

기분파이며, 영감과 천재들에 이끌린다. 독재를
꿈꾸는 모든 과두정권이 스스로를 그렇게 연출하고
싶을 법하게 말이다. 예술가의 역할에 대한 전통적인
이해는 독재자를 지향하는 모든 이의 자화상과
너무나도 닮아 있다. 이들에게 정부란 잠재적으로,
그리고 위험하게도, 예술의 한 형식이다. 포스트
민주주의 정부는 이러한 남성 천재 작가의 행동이
나타내는 오류적인 유형에 깊이 연관되어 있다.
그것은 불투명하고 부패했으며 전혀 설명될 수 없다.
두 모델 모두는 남성 유대의 구조 안에서 작동하며,
기껏해야 지역 조직폭력배 지부 수준으로 민주적이다.
법의 지배라고? 취향의 지배가 낫지 않나? 견제와
균형? 수표와 잔고! 좋은 통치? 나쁜 전시 기획!
이제 동시대의 과두정권 독재자가 왜 동시대 미술을
좋아하는지 보일 것이다. 그에게 안성맞춤이기
때문이다.

　　　따라서 전통적인 미술 생산은 사유화, 착취,
투기로써 득세한 신흥 졸부들에게 좋은 본보기가 된다.
그러나 동시에 실질적인 미술 생산이란 새롭게 대두된
빈털터리들 다수를 위한 작업장이기도 한데, 여기에서
이들은 jpg 명장과 사칭 개념주의자로서, 우아한 화랑
직원과 과열적 콘텐츠 제공자로서 자신의 요행을
시험한다. 왜냐하면 미술 또한 노동이며, 엄밀하게는
파업 노동이기 때문이다.[4] 그것은 포스트 포드주의적
만능 컨베이어벨트 위에서 생산된 스펙터클.

4. 예카테리나 데고트(Ekaterina Degot), 코스민 코르티나스(Cosmin
Costinas), 데이비드 리프가 2010년 제1회 우랄 산업 현대미술 비엔날레를
공동 기획하면서 발전시킨 의미의 영역에서 그려본 것이다.

파업이나 충격 작업은 무시무시한 속도로 벌어지는 정동적 노동[5]으로서, 열광적이고, 과잉 활동적이며, 깊이 타협되었다.

원래 소비에트연방 초기에 파업 노동자는 잉여 노동자였다. 이 용어는 'udarny trud'이라는 표현에서 기인한 것으로, '초생산적, 열정적 노동(udar는 충격, 파업, 타격)'을 뜻한다. 이제 오늘날의 문화 공장으로 옮겨와보면, 파업 노동은 충격의 감각적 차원에 연관된다. 회화, 용접, 주물 대신 예술적 파업 노동은 복제하기, 수다 떨기, 포즈 취하기로 구성된다. 미술 생산의 가속화된 형식은 파격과 현란함, 화제와 영향력을 낳는다. 그 역사적 기원은 모범적 스탈린주의 여단을 위한 양식으로, 초생산성의 패러다임에 부가적인 개성을 부여한다. 파업 노동자는 감정, 지각, 특성을 가능한 모든 규모와 변종으로 대량생산한다.

5. 국내에도 포스트맑시스트들의 이론을 통해 폭넓게 소개된 '정동적 노동(affective labor)' 또는 '비물질노동(immaterial labor)'에 대한 주요 논의들(국내 번역서 기준)은 다음 참조. 질 들뢰즈 외, 『비물질노동과 다중』, 서창현·김상운 외 옮김, 갈무리, 2005년; 프랑코 '비포' 베라르디, 『노동하는 영혼: 소외에서 자율로』, 서창현 옮김, 갈무리, 2012년. 마우리치오 라차라토는 비물질 노동 개념의 두 가지 특징으로 작업장에서 노동 과정이 사이버네틱스와 컴퓨터에 의해 결정되는 '정보적(informational)' 전환과 기존에 노동으로 간주되지 않았던 활동들인 문화, 소비, 여론, 취향 등의 포함을 제시했다. 마이클 하트(Michael Hardt)는 이를 연장시켜 비물질 노동의 세 가지 차원을 정보적 전환, 지적이고 창조적인 영역에서의 조작, 그리고 정동의 생산과 조작으로 세분화하면서, 그중 마지막 범주를 '정동적 노동'으로 규정하고 이를 생명-형태(form-of-life)의 생산, 즉 생명권력의 실행과 연결시킨다. 프랑코 '비포' 베라르디는 『노동하는 영혼』에서 이러한 개념들을 연장시켜 포스트 포드주의를 이 글에서 슈타이얼이 차용하고 있는 '기호자본주의'로 규정하고, 이것의 특징으로 정신, 언어, 창조성이 가치 생산과 소외의 주요한 도구가 된다는 점을 주장했다. 슈타이얼의 이 글과 『미술이라는 직업: 삶의 자율성을 위한 주장들』은 '정동적 노동' 또는 '비물질 노동'을 둘러싼 이러한 포스트 맑스주의적 주장을 동시대 미술에서의 노동의 문제로 확장한다. ─감수자

강도(強度) 또는 공동화, 숭고 혹은 쓰레기, 레디메이드
혹은 레디메이드 현실. 파업 노동은 소비자가 원한다고
자각조차 하지 못했던 모든 것을 공급한다.

파업 노동은 탈진과 빠르기, 마감과 협잡 전시
기획, 한담과 고급 인쇄로 연명한다. 또한 가속화된
착취로써 번창한다. 내게 미술은 살림이나 간호 말고도
무급 노동이 가장 보편화된 산업으로 다가온다. 사실상
모든 단계와 기능 면에서, 미술은 무료 봉사하는 인턴
및 자기 착취적인 연기자의 시간과 힘으로 유지된다.
무급 노동 및 창궐하는 착취야말로 문화 영역을
존속시키는 비가시적 암흑 물질이다.

자유롭게 부유하는 파업 노동자에 신구 엘리트,
과두정권을 더하면 미술의 동시대 정치에 대한
틀이 도출된다. 후자가 포스트 민주주의로의 이행을
관장한다면 전자는 그것의 이미지를 도출한다. 그런데
이 상황이 실제로 가리키는 것은 무엇인가? 바로
동시대 미술이 전 지구적 권력 유형의 변형에 연루되는
방식이다.

동시대 미술의 노동자들은 대개 끝없이 일함에도
불구하고 대체로 전통적인 노동의 이미지에 부합하지
않는 민중으로 구성된다. 그들은 특정 계급으로 식별될
법한 그 어떤 실체로도 귀속되지 않기 위해 고집스럽게
저항한다. 이 구성원들을 다중 혹은 군중으로 분류하는
것이 가장 용이한 방식이겠지만, 이렇게 묻는 것은 덜
낭만적이리라. 그들은 탈영토화되고 이념적으로 자유
부유하며, 전 지구에 분포하는 룸펜 프리랜서, 구글
번역기로 소통하는 상상력의 예비군이 아닐까?

새로운 계급으로 형성되는 대신, 이러한 연약한

히토 슈타이얼, 「파업(Strike)」, 2010.

구성원들은 한나 아렌트(Hannah Arendt)의 독설처럼,
"모든 계급에서 거부당한" 자들로 이루어졌을 법하다.
아렌트가 묘사하는 이 수탈된 모험가들은 식민주의
용병과 착취자로서 고용되기를 주저하지 않는 도시의
뚜쟁이와 깡패로, 오늘날 미술계라 알려진 전 지구적
순환의 영역 안으로 빨려 들어간 창조적 파업 노동자
군단에 희미하게 (그리고 상당히 왜곡되어) 투영된다.[6]
현재의 파업 노동자가 비슷하게 전환 중인 토대 위에,
즉 충격 자본주의의 불투명한 재난 지역들에 거주할
수 있다고 인정한다면, 결정적으로 비영웅적이고 분쟁
중이고 양가적인 예술적 노동의 그림이 떠오를 것이다.

저항과 예술 노동의 조직으로 이끄는, 자동적으로
제공되는 길은 없음을 우리는 직시해야 한다. 그
기회주의와 경쟁은 예술 노동의 변주가 아니라 이미
그에 내재된 구조임을. 레이디 가가(Lady Gaga)를 흉내
내 춤추는 영상의 대유행에 동참할 경우가 아닌 이상,
이 노동자들이 영영 단결하여 행진할 일은 없을 거라는
사실을. 인터내셔널가는 끝났다. 이제 글로벌의 노래를
부르자.

비보(悲報)가 있다. 정치적 미술은 이 모든 사안을
다루기를 회피하기가 일쑤다.[7] 미술 분야의 고유한
조건 및 그 안의 노골적인 부패(어디든 변방 지역에

6. 취향에서만큼은 아렌트가 틀렸을지도 모른다. 그가 논의한 취향이란,
칸트에 따르면 필히 공통의 문제만은 아니다. 이 맥락에서는 합의 생산하기,
명망 설계하기, 그 밖에 정교한 책략과 관련된 문제이며 이는 (어쩌나!)
미술사적 참고 문헌으로 변신한다. 직면해보자. 취향의 정치학은 공동체가
아니라 소장가에 연계된다. 공통이 아니라 후원자에 대한 것이다. 공유가
아니라 출자자에 대한 것이다.

7. 물론 칭송받아 마땅하고 훌륭한 예외도 많다. 나 또한 부끄러움에 고개를
숙여야 함을 인정한다.

이런저런 대규모 비엔날레를 유치하기 위해 주고받는
뇌물을 떠올려보라)는 스스로 정치적이라 여기는
작가들 대다수의 의제에서조차 금기시된다. 정치적
미술이 소위 전 세계의 지역적 상황을 재현하고자 하고
불의와 궁핍을 매일같이 담아낸다 하더라도 그 자체의
제작과 전시 조건은 대체로 검토되지 않는다. 예술의
정치가 동시대 정치적 예술의 맹점이라고까지 말할 수
있을지도 모르겠다.

　　물론 제도 비판이 전통적으로 비슷한 주제에
골몰해오긴 했다. 그러나 오늘날 우리에겐 제도 비판의
상당히 광범위한 확장판이 필요하다.[8] 왜냐하면
미술 기관이나 넓게 보면 재현의 영역에 집중했던
제도 비판의 시대와는 대조적으로, 미술 생산(소비,
유통, 홍보 등)은 포스트 민주주의적 지구화 내에서
상이하고 확장된 역할을 부여받기 때문이다. 상당히
터무니없지만 통상적이기도 한 예로, 근래 급진적
미술은 종종 가장 포식적인 은행이나 무기상의 후원을
받으며, 도시의 홍보, 브랜딩, 사회공학의 수사학에
온전히 삽입된다.[9] 뻔한 이유로, 이 정황은 정치적

8. 이는 다음 글에서도 다루어진다. Alex Alberro and Blake Stimson(eds.),
Institutional Critique, Cambridge MA: MIT Press, 2009. 온라인 간행물
『트랜스폼(Transform)』의 총집판도 참조. http://transform.eipcp.net/
transversal/0106

9. 최근 오슬로의 헤니 온스타드 아트센터에서는 『구겐하임 노출도 연구
모임(Guggenheim Visibility Study Group)』전이 열렸다. 노메다(Nomeda)와
게디미나스 우보나스(Gediminas Urbonas)의 흥미로운 작업으로, 지역 미술계,
부분적으로 원주민 미술계와 구겐하임 분관 체제 사이의 긴장 및 구겐하임
효과를 사례 연구를 통해 자세히 분석했다. www.vilma.cc/2G 다음 글도 참조.
Joseba Zulaika, *Guggenheim Bilbao Museoa: Museums, Architecture, and
City Renewal*, Reno: University of Nevada Press, 2003. 기타 사례 연구로
다음을 참조. Beat Weber, Therese Kaufmann, "The Foundation, the State

미술에서 그다지 다뤄지지 않으며 많은 경우 이국적인
자가 민족화, 의미심장한 제스처, 전투적 향수를
제공하는 데 자족한다.

물론 내가 결백하다는 입장을 취하고자 하는
것은 아니다.[10] 결백은 기껏해야 허상이거나, 최악의
경우 또 하나의 영업 이점이 될 뿐이다. 무엇보다
결백은 아주 지루하다. 그러나 나는 정치적 미술가들이
스탈린주의적 사실주의자, CNN 상황주의자, 제이미
올리버(Jamie Oliver) 풍의 보호 관찰관스러운
사회공학자가 되어 안전하게 행진하기보다는 이러한
주제들에 도전하는 것이 더 유의미할 것이라 분명
믿기도 한다. 낫과 망치의 기념품 같은 미술을
휴지통에 던져버릴 때가 왔다. 정치가 타자로, 또
다른 어딘가로, 그 이름을 입 밖에 낼 수 없는, 권리를
박탈당한 공동체에 해당하는 일로나 간주된다면

Secretary and the Bank: A Journey into the Cultural Policy of a Private
Institution," *transform*, April 25, 2006. http://transform.eipcp.net/
correspondence/1145970626 다음도 참조. Martha Rosler, "Take the Money
and Run? Can Political and Socio-Critical Art 'Survive'?," *e-flux journal*,
no.12. www.e-flux.com/journal/take-the-money-and-run-can-political-
and-socio-critical-art-%E2%80%9Csurvive%E2%80%9D/ 및 Tirdad
Zolghadr,"11th Istanbul Biennial," *frieze*, no.127, November–December
2009. https://frieze.com/article/11th-istanbul-biennial

10. 이 글이 애초에 이플럭스 광고에 부록으로 수록되었다는 데서도 이는 잘
드러난다. 광고가 나의 개인전을 더 효과적으로 홍보하리라는 사실은 상황을
더더욱 복합적으로 만든다. 동어반복을 감수하고 나는 결백이란 정치적 입장이
아니라 윤리적 입장임을, 따라서 정치적으로 부차적임을 강조하고 싶다. 이
상황에 대한 흥미로운 언급으로, 베를린 세계문화의 집에서 열린 학술회의
'마르코 폴로 증후군(Marco Polo Syndrome)'과 연계하여 발간된 다음 글을
참조. Luis Camnitzer, "The Corruption in the Arts / the Art of Corruption,"
April 11, 1995. www.universes-in-universe.de/magazin/marco-polo/
s-camnitzer.htm

오늘날 미술을 내재적으로 정치적일 수 있게 하는
요인, 즉 노동과 충돌, 또… 재미를 위한 장소라는
스스로의 기능을 상실하고 말 것이다. 이 장소는
자본의 모순이 응축되며, 지역적인 것과 전 지구적인
것 사이, 극단적으로 오락적이고 때로는 파괴적인
오해의 현장이다.

미술계는 거친 모순과 경이로운 착취의 공간이다.
권력에 대한 탐닉, 투기, 금융 공학, 거대하고 비뚤어진
조작의 장이다. 그러나 그것은 또한 공통성, 운동,
에너지, 욕망의 현장이다. 가장 긍정적인 경우,
미술계는 유동적 파업 노동자, 떠돌이 자기 영업자,
기술 신동, 저예산 사기꾼, 초고속 번역가, 박사 과정
실습생, 기타 디지털 부랑자와 일용직 노동자의
국제적 각축장이다. 지능적이고, 예민하고, 현란하다.
경쟁에 거침이 없고 연대란 그저 낯선 표현으로 남는,
잠재적인 공유지이다. 매력적인 인간쓰레기, 비열한
텃세의 왕, 되다 만 미모의 여왕이 사는 곳. HDMI,
CMYK, LGBT. 허세적이고, 유혹적이고, 최면적이다.

이렇게 부유하는 진창은 차고 넘치는 근면한
여성들의 역동성으로 순전히 지탱된다. 자본에
지배되며, 그 다중적 모순으로 촘촘히 짜여 들어가는,
면밀하고 세세한 정동적 노동의 벌집. 이 모든 것들이
동시대 현실에서 미술을 중요하게 만든다. 이런 모든
측면들과 엮여 있기 때문에야말로 미술은 현실에
영향을 미칠 수 있다. 그것은 엉망이고, 포괄되고,
난처하고, 불가항력적이다. 언제나 다른 어딘가에서
일어나는 정치를 재현하려고 하기보다는 미술이
정치적인 공간이라고 이해해볼 수 있다. 미술이 정치의

바깥에 존재하는 것이 아니라, 정치가 미술 생산, 미술 유통, 미술 수용의 안에 거주한다. 이를 인정한다면 우리는 재현의 정치라는 차원을 초월하여 우리 눈앞, 포용을 앞둔 정치가 있는 곳에 다다를 수 있을지도 모른다.

휴대전화를 꺼내보라. 카메라를 켠다. 몇 초 동안
보이는 것을 촬영한다. 장면을 끊지 말고. 움직이면서
촬영하거나 패닝과 줌을 써도 좋다. 휴대폰에 내장된
기본 효과만 사용한다. 한 달간 매일 찍는다. 이제 됐다.
들어보라.

　　간단한 명제로 시작해보자. 작업(work)이었던
것은 점차 직업(occupation)으로 전환되었다.[1]

　　이 용어 변화는 사소해 보일 수도 있다. 사실은
작업에서 직업으로 변하면서 거의 모든 것이 변모한다.
경제적 틀과 함께, 공간과 시간성의 함축도 변모한다.

　　작업을 노동으로 간주하면, 이는 시작을,
생산자를, 그리고 종국에는 결과를 시사한다. 작업은
주로 상품, 대가, 또는 봉급과 같은 목적을 향한 수단이
된다. 그것은 도구적 관계이다. 이는 또한 소외를
수단으로 하여 주체를 생산한다.

　　직업은 반대다. 유급 노동을 시키는 대신 사람들을
분주하게 만든다.[2] 직업은 아무 결과와도 연관이 없다.
거기에는 딱히 결론이 없다. 그래서 전통적인 소외도,
이에 호응하는 주체성의 관념도 알지 못한다. 직업은
그 과정이 만족감을 담보한다고 여겨지기에 꼭 임금을
전제로 하지도 않는다. 여기에는 흘러가는 시간 자체
외에 시간적 틀도 없다. 직업은 생산자나 노동자에
중점을 두지 않으며 소비자, 재생산자, 심지어 파괴자,
시간 낭비자, 그리고 방관자를 포함한다. 기본적으로

1. 다음 글의 참신한 발상에서 도출된 생각이다. Carrotworkers' Collective, "On
　　Free Labour." http://carrotworkers.wordpress.com/on-free-labour/
2. "유럽연합의 언어는 '고용'보다 '직업'을 강조하며, 직업을 창출하기보다
현재의 활동 인구를 '바쁘게' 만드는, 미묘하면서도 흥미로운 의미론적 전환을
보인다." 위의 글.

여흥이나 몰두할 것을 찾는 모든 이들을 포함한다.

직업/점령
작업에서 직업으로의 전환은 동시대의 다양한 일상적
활동 대부분에 적용된다. 종종 묘사되는 포드주의에서
포스트 포드주의로의 전환보다도 더 큰 이행이다.
수입의 수단으로 여겨지기보다는 시간과 자원을 쓰는
방식으로 간주된다. 이는 생산에 기반한 경제에서
쓰레기를 연료로 삼는 경제로, 진보하는 시간에서
소비되고 심지어 낭비되는 시간으로, 명쾌한 분할로
정의된 공간에서 연계되고 복합적인 영토로 옮겨가는
흐름에 명확히 방점을 찍는다.
 아마도 가장 중요한 지점은 직업이 전통적인
노동처럼 목적을 향한 수단이 아니라는 점이다. 직업은
많은 경우 그 자체로 목적이다.
 직업은 활동, 봉사, 여흥, 치료, 열중에 연결된다.
그러나 정복, 침공, 장악과도 연결된다. 군대에서
점령(occupation)은 극단적인 권력 관계, 공간적 문제,
그리고 3D 통치술을 가리킨다. 점령자가 피점령자에게
시행하며 후자는 저항하기도, 하지 않기도 한다.
목적은 종종 확장이지만 중립화, 압박, 자율성의
제압이기도 하다.
 점령은 종종 끝없는 중재, 영원한 과정, 미확정
협상, 공간 분할의 흐리기를 암시한다. 거기에는
내장된 결과나 해결이 없다. 점령은 또한 전용, 식민화,
추출을 가리킨다. 점령의 과정상의 측면은 항구적이며
또한 불균등하고, 피점령자와 점령자에게 완전히
상이한 의미를 함축한다.

물론 직업/점령은 단어의 모든 의미에서 서로 같지 않다. 그러나 용어의 모방적 힘은 각각의 의미에 작용하며 이들을 서로에게로 이끈다. 단어 자체 안에 마술적인 친연성이 있다. 동음인 경우, 유사성의 힘은 단어의 내부에서 작동한다.[3] 명명하기의 힘은 차이를 넘어서 평소 전통, 이해, 특권에 따라 분리되고 위계화되었던 상황들의 불편한 인접성에 도달한다.

미술로서의 직업/점령

미술의 맥락에서 작업에서 직업으로의 이행은 부가적인 함의를 갖는다. 이 과정에서 미술 작품에는 어떤 일이 벌어지는가? 그 또한 직업으로 변신하는가?

부분적으로는 그러하다. 사물이나 산물, 오로지 (미술) 작업으로서 물화되었던 것은 이제 활동이나 수행(performance)으로 드러나는 경향이 있다. 이들은 제한된 예산과 관심 범위가 허락하는 한 무한할 수 있다. 오늘날 전통적인 미술 작품은 과정으로서 미술, 직업으로서 미술로 광범위하게 보충되었다.[4]

미술은 관객 등 많은 사람들이 바쁘게끔 유지한다는 점에서 하나의 직업이다. 부유한 여러 국가에서 미술은 상당히 인기 있는 직종 부문으로 자리 잡는다. 미술이 만족을 주며 보수가 필요 없는

3. Walter Benjamin, "Doctrine of the Similar," in *Selected Writings*, vol.2, Marcus Bullock and Michael W. Jennings(eds.), Howard Eiland(trans.), Cambridge MA: Belknap Press, 1999, pp.694–711, esp. 696. 한국어 번역은 발터 벤야민, 「유사성론」, 『언어 일반과 인간의 언어에 대하여 / 번역자의 과제 외』, 최성만 옮김, 길, 2008년, 197–207쪽 참조.

4. 예술 작품이 복합적인 가치 평가 체계에 예속된 상품이라는 관념과 연결되었다 할 수 있을지도 모른다. 직업으로서의 미술은 즉각적으로 제작 과정을 상품으로 전환함으로써 생산의 최종 결과를 우회한다.

직업이라는 생각이 문화 업무 현장 전반에 퍼져 있다.
문화 산업의 패러다임은 많은 경우 무급으로 일하던
사람들에게 증가하는 가짓수의 직업(및 여흥거리)을
창출함으로써 기능하는 경제의 사례를 제공했다.
이제 미술교육으로 둔갑한 직업 범주 또한 존재한다.
늘어나는 대학원 및 대학원 이후 과정을 통해 작가
지망생들은 공적·사적 미술 시장의 압박을 회피한다.
이제 미술교육은 오래 걸리고, '작업' 수는 줄지만 과정,
지식의 형식, 몰두할 영역, 관계성의 면은 늘어나는
직업 영역을 창출한다. 교육자, 중개자, 안내자, 심지어
경비원까지도 끝없이 양산한다. 그러한 모든 직업 조건
또한 과정적이며 보수는 여전히 낮거나 없다.

 점령의 직업적이고 군사적인 의미는 의외로
경비원이나 안내원의 역할에서 교차하며 모순적
공간을 창출한다. 최근 시카고 대학교의 한 교수가
미술관 경비원들이 총기를 소지해야 한다고 제안했다.[5]
물론 그는 이전 점령되었던 이라크나 정치적 격변을
겪는 중인 다른 나라들의 경비원을 우선적으로
가리키는 것이었지만 시민 질서의 와해 가능성을

5. 로렌스 로스필드(Laurence Rothfield), 다음 글에서 재인용. John Hooper,
"Arm museum guards to prevent looting, says professor," *The Guardian*, July
10, 2011. www.theguardian.com/culture/2011/jul/10/arm-museum-guards-
looting-war "시카고 대학 문화정책센터 학부장 로렌스 로스필드 교수는
『가디언』지에 정부 부처, 재단 및 지역 당국이 '도둑이나 미술품 전문 절도범이
작품을 훔쳐가는 대책으로 필요해진 가혹한 치안 업무를 단순히 경찰 등 기관
직속이 아닌 병력에만 의지해서는 안 된다'고 발언했다. 이는 이탈리아 중부
아멜리아에서 주말 동안 개최되는 미술범죄연구협회(ARCA)의 연간 회의를
앞둔 발언이었다. 로스필드는 또한 미술관 안내원, 관리인 및 여타 인력이 군중
통제 훈련을 받아야 할 것이라 말했다. 이는 개발도상국에 국한된 이야기가
아니었다."

히토 슈타이얼, 「경비원(Guards)」, 2012.

"안녕하세요! 신입 인턴입니다."
인터넷에서 발견한 어느 인턴의 초상. 1791년 사드(Sade) 후작의 『쥐스틴 혹은
미덕의 불행(Justine ou les Malheurs de la vertu)』에 등장하는 주인공 이름처럼,
이 인턴의 이름은 저스틴이다.

인용함으로써 자신의 호소에서 '제1세계' 지역 또한 염두에 두었다. 게다가 시간 죽이기 수단으로서의 미술 직업은 미술관 경비원이라는 인물에서 공간 통제의 군사적 의미와 교차한다. 경비원들 중 몇몇은 퇴역 군인이기도 할 것이다. 강화된 보안은 미술 현장을 변형시키며, 잠재적인 폭력 무대의 한 장면에 미술관 또는 화랑을 새겨 넣는다.

직업의 복잡한 지형에서 또 하나 주된 예는 미술관, 화랑 혹은 가장 빈번하게는 개별 프로젝트에 끌어들인 인턴이라는 인물이다.[6] '인턴'이라는 용어는 자발적이든 비자발적이든 억류(internment), 감금, 구류에 연결된다. 그는 체제 내부에 위치를 할당받지만, 임금 지불에서는 제외된다. 그는 노동의 안에, 지급의 바깥에 존재한다. 외부를 포함하는 동시에 내부를 제외시키는 공간에 갇히는 것이다. 그 결과 그는 직업을 유지하기 위해 다른 일을 한다.

두 사례 모두 다양한 정도의 직업적 강도를 띠는 균열된 시공간을 생산한다. 이 구역들은 서로 상당히 폐쇄적이면서도 맞물려 있고 상호 의존적이다. 미술 직업의 도식은 문지기, 검문 체계, 접근의 단계들, 동선과 정보의 긴밀한 관리로 완성되는 검문소 체계를 드러낸다. 건축적으로도 놀라울 정도로 복합적이다. 그 일부는 강제로 고정되고, 자율성은 부정되며 다른 부분의 이동을 촉진하기 위해 자제된다. 점령은 양측에서 벌어진다. 강제로 장악하거나 퇴출시키고, 포섭하거나 배제하며, 접근과 흐름을 관리한다. 이러한

6. "이 맥락에서 인턴이라는 인물은 교육, 노동, 삶의 경계가 붕괴될지를 좌우하므로 결정적이다." Carrotworkers' Collective, Op.cit.

양식이 항상은 아니지만 종종 계급과 정치 경제의
단층선을 따른다는 점은 그다지 놀라운 일도 아니다.
　　세계의 가난한 저개발 지역에서 미술의
즉각적인 주도권은 축소되는 것으로 보일 수도 있다.
그러나 직업/점령으로서의 미술은 이러한 지역에서
자본주의하의 더욱 넓은 이념 편향에 봉사하며
구체적으로는 권리를 박탈당한 노동에서 이득을
취한다.[7] 이곳에서 이주 중인, 자유주의적, 도시적
누추함은 비참을 원재료로 사용하는 미술가들에 의해
다시 한 번 착취될 수 있다. 미술은 빈민가를 도시적
폐허로 미학화함으로써 그 지위를 '격상'시키고, 지역을
세련화한 후 그곳의 장기 거주자들을 쫓아낸다.[8]
따라서 미술은 구조화, 위계화, 압류, 공간의 격상이나
격하를 보조한다. 애매한 여흥 또는 광범위하게
무급으로 이루어지는 범생산적 활동을 통해 시간을
조직하거나 낭비하고 혹은 단순히 소비한다. 그리고
작가, 관중, 독립 큐레이터, 미술관 웹사이트에 휴대폰
영상을 업로드하는 자 등의 인물로 역할을 분배한다.
　　즉 대체로 미술은 세계의 일부는 저개발하고 다른
일부는 난개발하는 전 지구적 불균등의 체계에 속해
있다. 양 지역의 경계는 얽히고설킨다.

7. 월리드 라드(Walid Raad)가 최근 구겐하임 미술관 아부다비 분관 건립에
관련된 노동의 문제를 비판했듯이. 다음 글을 참조. Ben Davis, "Interview
with Walid Raad About the Guggenheim Abu Dhabi," *Blouin Artinfo*, June
9, 2011. www.blouinartinfo.com/news/story/37846/walid-raad-on-why-
the-guggenheim-abu-dhabi-must-be-built-on-a-foundation-of-workers-
rights123954

8. 여기서 마사 로슬러의 삼부작 에세이를 중점적으로 참조. Martha Rosler,
"Culture Class: Art, Creativity, Urbanism," *e-flux journal*, no.21, December
2010; no.23, March 2011; and no.25, May 2011.

삶과 자율성

그러나 이 모든 것을 뛰어넘어, 미술은 사람, 공간,
시간을 점령하는 데 그치지 않는다. 그것은 삶 또한
점령한다.

어째서 그러한가? 예술의 자율성으로 조금
우회하는 데서 시작해보자. 예술의 자율성은 점령이
아닌 분리에 근거를 두었다. 보다 정확히 말하면
예술과 삶의 분리이다.[9] 예술적 제작은 노동 분업의
증가를 특징으로 하는 산업 세계에서 더욱 전문화됨에
따라 직접적인 기능성과도 점차 결별했다.[10] 일견
도구화를 모면한 것처럼 보이지만, 동시에 예술은
사회적 적합성을 상실했다. 이에 대한 반응으로 다양한
전위주의(avant-gardes)가 예술의 장벽을 깨고 삶과의
관계를 재정립하고자 출범한다.

전위주의의 희망은 예술이 삶에 녹아들어 혁명의
요동에 주입되는 것이었다. 그러나 결과는 오히려
그 반대였다. 비약해보자면 삶은 예술에 점령되었다.
왜냐하면 예술을 삶과 일상적 실천으로 되돌리고자
했던 애초의 시도가 점차 일상적 습격으로, 종국에는

9. 이 문단 전체는 스벤 뤼티켄의 훌륭한 글에서 받은 영향으로 만연하다.
Sven Lütticken, "Acting on the Omnipresent Frontiers of Autonomy," in *To
The Arts, Citizens!*, Óscar Faria and João Fernandes(eds.), Porto: Serralves,
2010, pp.146–167. 뤼티켄은 또한 이 글의 초안을 의뢰했으며 그 '블랙박스'판이
『오픈(OPEN)』지의 특집호에 수록될 것이다. [수록분이 웹 공개되었다. www.
onlineopen.org/art-as-occupation —옮긴이]

10. 여기서 방점은 '자명함(obvious)'이라는 단어에 찍히는데, 예술이
종교적이거나 전적으로 재현적인 기능과 더욱 결별하게 되었음에도 불구하고
분명 특별한 감각 분할, 계급 구분, 부르주아적 주체성을 발달시키는 데에
주된 역할을 맡게 되었기 때문이다. 예술의 자율성은 무심하고 냉정한 것으로
제시되며 동시에 자본주의적 상품의 형식과 구조를 모방적으로 채택한다.

항상적 점령/직업으로 바뀌었기 때문이다. 요새
삶을 침략한 예술은 예외가 아니며 오히려 법칙이
되었다. 예술의 자율성은 효용성과 사회적 강제의
법칙들과 거리를 두기 위하여 세속적인 삶, 의도,
유용성, 생산, 도구적 이성이라는 일과적 지대와
예술을 분리할 터였다. 그러나 이 불완전하게 분리된
영역은 곧 옛 질서를 자체적인 미학적 패러다임에
다시 채택함으로써 애초에 벗어나고자 했던 모든 것을
포섭하고 말았다. 삶으로 포섭된 예술은 한때 좌파와
우파 모두에게 정치적 기획이었으나, 예술로 포섭된
삶은 이제 미학적 기획이며 정치의 전면적인 미학화와
일치한다.

　　매일의 활동 모든 단계에서 예술은 삶을 침략할
뿐만 아니라 점령한다. 이는 예술이 꼭 어디에나
있다는 소리는 아니다. 예술이 고압적인 현전과 깊게
열린 부재의 복합적인 지형학을 정립했음을 의미할
뿐이다. 이 둘 모두 일상적 삶에 영향을 미친다.

확인해봐야 할 항목들

그러나 당신은 예술인지 뭔지를 가끔 접할 뿐,
자신과는 무관하다고 답할지도 모른다. 예술이 어떻게
삶을 점령하냐고? 아마도 다음 중에 당신에게도
해당되는 항목이 있을 것이다.

　　예술이 한없는 자가 수행으로 둔갑하여 당신을
사로잡고 있는가?[11] 아침에 깨면 자신이 일종의

11. 비가시성 위원회(The Invisible Committee)는 직업적 수행성을 위한
용어를 제시한다. "자아를 생산하기(producing oneself)는 생산에 더 이상
사물이 따르지 않는 사회에서 지배적인 직업이 되어간다. 작업장을 빼앗긴

복제물처럼 느껴지는가? 늘 자기를 전시하고 있는가?
　　누군가 혹은 무언가의 앞에서 미화, 개선,
승격되거나 그렇게 되고자 한 적이 있는가? 허물어져
가는 옆 건물에 붓을 들고 다니는 애들 몇 명이 이사
온 탓에 집세가 배로 뛴 적이 있는가? 당신의 감정이
디자인된 경험이 있는가, 아니, 당신의 아이폰이
당신을 디자인한다 여겨지는가?
　　아니면 반대로, 예술과 그 제작에 대한 접근이
철폐, 축소, 삭감, 빈곤화 그리고 극복할 수 없는 장벽
뒤로 은폐되고 있는가? 이 분야에서 노동은 무급인가?
일회성 미술 전시에 시의 문화 예산 가운데 무지막지한
분량이 전용되는 도시에 살고 있는가? 착취적 은행이
지역의 개념 미술을 사유화하는가?
　　이 모든 사례가 예술적 점령의 징후이다.
한쪽에선 예술적 점령이 삶을 온전히 침략하며, 다른
한쪽에선 많은 예술이 순환에서 차단된다.

노동 분업
원했던 바와 달리 전위주의는 예술과 삶의 경계를
물론 홀로 무너뜨릴 수는 없었다. 여러 이유 중 하나는
예술의 자율성 근원에 자리하는 역설적 발달과 좀 더

목수가 절망에 빠진 채 자신을 망치로 치고 못을 박기에 이르는 것처럼. 구직
면접을 위해서 미소 짓고, 세련돼 보이기 위해서 치아를 미백하고, 회사의 사기
진작을 위해 나이트클럽에 가고, 경력에 도움이 되라고 영어를 배우고, 신분
상승을 위해 결혼하거나 이혼하고, 보다 수월한 '갈등 해결'을 위해 지도자
양성 특강에 다니거나 '자기 계발'을 실천하는 이 모든 젊은이들. 한 권위자는
'가장 사적인 "자기 계발"은 증대된 감정적 안정으로, 더 원만하고 개방적인
관계들로, 더 명철하고 집중된 지성으로, 그리하여 더 나은 경제적 수행으로
이끈다'고 말했다." The Invisible Committee, *The Coming Insurrection*, Los
Angeles: Semiotext(e), 2009, p.16.

관련이 있다. 페터 뷔르거(Peter Bürger)에 따르면
예술은 부르주아 자본주의에서 특별한 지위를
획득했는데, 이는 작가들이 다른 직종에서는 흔히
요구되는 전문화를 어떻게든 거부한 데에 기인한다.
당시 이것이 예술의 자율성을 위한 주장에 기여했던
반면 근래의 신자유주의적 제작 양식의 발전은 다양한
직업 영역에서 노동 분업을 반전시키기 시작했다.[12]
비전문가 같은 예술가와 생명정치적 디자이너는
혁신가 같은 사무원, 사업가 같은 기술자, 엔지니어
같은 노동자, 천재 같은 지배인, 그리고 최악의
사례로는 혁명가 같은 관리자로 대체되었다. 동시대
직업의 흔한 형식 유형이 된 멀티태스킹은 이렇게
반전된 노동 분업의 주된 특징이다. 직업의 혼합 혹은
혼동인 것이다. 창조적 박식가 같은 미술가는 이제 롤
모델이(혹은 평계가) 되어, 전문 노동으로 인한 지출을
줄이기 위한 직업적 비전문주의와 과로의 일반화를
정당화한다.

　　예술적 자율성의 기원이 노동 분업의
거부(그리고 이에 수반되는 소외와 종속의 거부)에
있다면, 이 거부는 이제 잠들어 있던 자금의 확장을
위한 잠재력의 해방을 위해 신자유주의적 생산
방식으로 재통합되었다. 그리하여 자율성의 논리는
유연성과 자율 창업이라는 새로운 지배적 이념들에
기울어지면서 새로운 정치적 의미 또한 획득하는
지점에 이르기까지 전파되었다. 1970년대의 노동자,

12. Peter Bürger, *Theory of the Avant-Garde*, Minneapolis: University of
Minnesota Press, 1984. 한국어 번역은 페터 뷔르거, 『아방가르드의 이론』,
최성만 옮김, 지만지, 2013년 참조.

페미니스트, 청소년 운동은 공장 중심의 노동과
정권에서 자율성을 주장하며 시작되었다.[13] 이러한
투쟁에서 자본은 자체적인 자율성의 해석을 구상하며
대응했다. 즉 노동자에서 해방된 자본이다.[14] 다양한
투쟁의 저항적, 자율적 역량은 그러한 노동관계의
자본주의적 재창안에 기폭제가 되었다. 자기 결정권에
대한 욕망은 자율 창업적 사업 유형으로 다시
표현되었고, 소외를 극복하고자 하는 희망은 연속적
자기도취 및 자신의 직업에 대한 과도한 동일시로
변신하였다. 소외당하지 않는 생활양식을 약속하는
동시대 직업들이 왜 자체적인 만족을 어떻게든
내포한다고 여겨지고 있는지를 우리는 이러한
맥락에서만 이해할 수 있다. 그러나 그 직업들이
제시하는 소외의 완화는 보다 만연하는 자기 억압의
형식으로 발현된다. 이 억압은 이론의 여지가 없이

13. 이 시점에서 자율주의 사상의 주요 고전과의 연결점을 찾아보는 것도
흥미롭겠다. Sylvère Lotringer and Christian Marazzi(eds.), *Autonomia: Post-Political Politics*, Los Angeles: Semiotext(e), 2007.

14. 안토니오 네그리는 1970년대 이후 북부 이탈리아 노동력 재구조화를
상세히 다루었으며 한편 파올로 비르노(Paolo Virno)와 프랑코 '비포'
베라르디가 모두 강조했듯, 자율적 경향은 노동의 거부를 표현했으며 70년대
페미니스트, 청소년, 노동 운동이 새롭고 유연화된 기업적 형식의 억압으로
다시 포획되었음을 강조했다. 보다 최근에 이르러 베라르디는 노동 및 그
항구적인 자기애적 구성 요소와 주체를 동일시하는 새로운 조건을 강조했다.
다음 글을 우선적으로 참조. Antonio Negri, "Reti produttive e territori: il
caso del Nord-Est italiano," in *L'inverno è finito: Scritti sulla trasformazione
negata(1989–1995)*, Giovanni Caccia(ed.), Rome: Castelvecchi, 1996,
pp.66–80; Paolo Virno, "Do You Remember Counterrevolution?," in *Radical
Thought in Italy: A Potential Politics*, Michael Hardt and Paolo Virno(eds.),
Minneapolis: University of Minnesota Press, 1996; Franco "Bifo" Berardi,
The Soul at Work: From Alienation to Autonomy, Los Angeles: Semiotext(e),
2010. 한국어 번역은 프랑코 베라르디, 『노동하는 영혼:소외에서 자율로』,
서창현 옮김, 갈무리, 2012년 참조.

전통적인 소외보다도 악랄할지도 모른다.[15]

자율성을 둘러싼 투쟁 그리고 무엇보다도 이에
대한 자본의 응답은 따라서 작업에서 직업으로의
전환에 깊이 뿌리내리고 있다. 앞서 보았듯 이 전환은
노동 분업을 거부하고, 소외되지 않은 생활양식을
즐기는 자로서의 예술가를 모범으로 삼는다. 이는
모든 것을 아우르고, 열정적이며, 자기 억압적이고
심지부터가 자기애적인, 삶의 새로운 직업 형식을 위한
여러 유형 가운데 하나이다.

앨런 카프로(Allan Kaprow)를 인용하자면 화랑
안의 삶은 묘지 안의 성교와도 같다.[16] 여기에 우리는
화랑이 역으로 삶 안에 넘쳐 들어가면서 사정이
악화된다고도 덧붙일 수 있으리라. 화랑/묘지가 삶을
침략하면서, 우리는 그 밖에 모든 곳에서는 성교
불능이 되기 시작한다.[17]

다시, 점령

이제 점령의 다음 의미, 최근 몇 년 사이 벌어졌던
수없는 불법 점거와 장악에서 채택되었던 의미를
살펴볼 차례이다. 2008년 뉴욕 뉴스쿨 대학교의
점령자들이 강조했듯, 이러한 유형의 점령은 단순히

15. 나는 소외로부터 탈출하려고 할 것이 아니라 반대로 소외가 수반하는
객체성(objectivity)과 사물성(objecthood)의 지위를 포용해야 한다고
반복적으로 주장해왔다.

16. Robert Smithson, "What Is a Museum? Dialogue with Robert Smithson,"
Museum World, no.9, 1967, reprinted in Jack Flam(ed.), *The Writings of
Robert Smithson*, New York: New York University Press, 1979, pp.43–51.

17. 이제 안타깝게도 불능이 된, 점령의 또 다른 의미를 상기하라. 15, 16세기
동안 '점령하기'란 '누구와 성교하기'의 완곡한 말이었는데, 18, 19세기 동안
완전히 사장되었다.

특정 지역을 봉쇄하고 부동화하는 대신 직업적
시공간의 통치 형식에 개입하고자 한다.

점령은 공간의 표준적인 차원을 역전시키라고
명한다. 점령된 공간은 단순히 우리 신체를 담는
용기가 아니라 상품 논리가 동결시킨 잠재력의
평면이다. 점령 중에 우리는 전략가가 되어
공간에 지형학적으로 관여하고 물어야 한다. 이
공간의 구멍, 입구, 출구란 어떤 것인가? 공간의
소외나 동일시에 어떻게 반대하고, 공간을 어떻게
무효화(inoperative)하고, 공유할 것인가?[18]

화석화된 점령 공간에 잠들어 있는 힘들을
해동하기란 즉 그 힘들의 기능적 용도를 재접합하고,
사회적 강압을 위한 도구로서의 능력 면에서 힘들을
비효율화, 비도구화, 비의도화하기를 뜻한다. 이는
적어도 위계의 측면에서는 그 점령 공간을 비무장하기
그리고 이후 다른 방식으로 무장하기를 뜻하기도
한다. 이제 직업/점령 같은 미술에서 미술의 공간을
해방시키기란 특히 미술 공간이 전통적인 화랑 너머로
확장될 때면 역설적 과업으로 보일지도 모른다. 한편
이러한 공간들 또한 모두 얼마나 비효율적이고,
비도구적이고 비생산적으로 작동할지 상상하기 어렵지
않다.

그런데 우리가 점령해야 할 공간은 어디인가?
물론 이 순간 미술관, 화랑, 기타 미술 공간 점령을
위한 제안은 넘쳐난다. 전혀 틀린 말이 아니다. 저 모든
공간들은 지금, 또다시, 영원히 점령되어야 마땅하다.

18. Inoperative Committee, *Preoccupied: The Logic of Occupation*, 2009, p.11.
https://libcom.org/files/preoccupied-reading-final.pdf

그러나 한 번 더 강조하자면, 저 가운데 어떤 곳도
우리의 직업/점령 공간 다수와는 엄밀히 말해 공존하지
않는다. 미술 영역은 우리를 점령하는 비일관적인
시공간의 축적을 꿰매고 접합하는 부조화된 영토에
대체로 인접한 채로 있다. 하루를 마치고 사람들은
직업 현장을 떠나 집에 가서, 이전에는 노동이라
불렸던 일들을 한다. 쵀루탄을 닦아내고, 보육원에서
아이들을 데려오고, 아니면 그저 삶을 살아간다.[19]
왜냐하면 이러한 삶은 광대하고 예측을 불허하는
직업의 영토에서 일어나고, 그곳에서 삶 또한 점령되기
때문이다. 나는 바로 이 공간을 점령해야 한다고
제안한다. 그런데 그곳은 어디일까? 그리고 이를 어떤
식으로 주장할 수 있을까?

점령의 영토
점령의 영토는 단독적인 물리적 장소가 아니며,
현존하는 점령된 영토 안에서 찾아볼 수는 없음이
자명하다. 이는 정동의 공간이며, 리핑된[20] 현실로써
물질적으로 지지된다. 이 공간은 언제 어디에서나
현실화될 수 있다. 그곳은 가능한 어떤 경험으로

19. 그러한 의미에서 무단 점거 생활(squatting)은 다른 직업/점령과는 달리
공간적·시간적으로 제약이 많다.

20. 여기서 '리핑된' 현실이란 「빈곤한 이미지를 옹호하며」에서 슈타이얼이
논의하고 있는 '리핑'과 동일한 차원에서 생각할 수 있다. 여기서
슈타이얼이 물리적인 장소를 넘어선 점령의 영토로 제시하고 있는 디지털
가상공간(검문소, 보안 검색대, 항공 시점, 신체 스캐너 등)은 디지털 코드로
제작되고 네트워크를 통해 순환하면서 주체의 지각과 운동을 기입하는 '빈곤한
이미지'와 동일한 물질적, 기법적 근거를 갖는다. 즉 '빈곤한 이미지'를 포함한
시퀀스는 이러한 가상공간의 이미지를 조직하는 '합성'과 '몽타주'에 의해
제작된다. ―감수자

OCCUPY EVERYTHING

콜린 스미스(Collin Smith), 「모든 것을 점령하라(Occupy Everything)」, 점령 운동 포스터, 2011.

히토 슈타이얼, 「미술관은 전장인가?(Is Museum a Battlefield?)」, 2013.

존재한다. 그곳은 표본화된 검문소, 공항 보안 검색대, 계산대, 항공 시점, 신체 스캐너, 분산된 노동, 유리 회전문, 면세점을 관통하는 운동의 합성과 몽타주 시퀀스로 구성되었을지도 모른다. 어떻게 아냐고? 글의 도입부를 기억하는가? 당신의 휴대전화로 매일 몇 초씩 녹화를 해달라고 했던. 사실 이는 내 휴대전화에 몇 달 동안, 점령의 영토를 오가면서 축적된 시퀀스다.

　내 휴대전화는 차가운 겨울 해와 잠잠해져가는 내란 사이를 걸어 관통하기를 지탱하고 증폭시켰다. 봄을 열망하는 군중의 희망을 공유하기. 필요하고, 결정적이고, 불가피한 것으로 다가오는 봄. 그러나 올해 봄은 오지 않았다. 여름에도, 가을에도. 겨울이 다시 왔을 때에도 봄은 조금도 가까워지지 않았다. 점령은 왔다가 동결되고, 짓밟히고, 최루탄에 눈물을 흘리고, 충격을 받았다. 그해 사람들은 용감하게도, 절박하게, 열정적으로 봄을 쟁취하려 싸웠다. 그러나 그것은 미미하게 남았다. 그리고 봄이 폭력적으로 저지당하는 동안, 이 장면은 내 휴대폰 안에 쌓여갔다. 최루가스, 상심, 항구적 전환으로 점철된 장면이다. 봄의 추구를 녹화하기.

　코브라 헬리콥터가 상공에서 정찰 중인 집단 매장지로 점프 컷, 줄무늬를 이용해 쇼핑몰로 장면 전환, 스팸 필터, 심카드, 유랑 직공으로 모자이크 처리. 국경 억류, 보육원 그리고 디지털 피로로 소용돌이 효과.[21] 고층 빌딩 사이로 흩어지는 가스 구름. 분노. 점령의 영토는 봉쇄와 축출의 장소, 울타리 친 장소다.

21. 이 장면은 임리 칸(Imri Kahn)의 귀여운 영상 「레베카가 해냈어!(Rebecca Makes It!)」를 따라 한 것이다. 원작은 다른 종류의 이미지들로 구성된다.

또한 그곳은 강요, 하대, 감시, 마감 설정, 구류,
지연, 재촉으로써 지속적으로 괴롭힘 당하는 장소다.
즉 그 영토는 언제나 너무 늦거나, 너무 이르거나,
억지되거나, 압도되거나, 길을 잃었거나, 추락 중인
상태를 장려한다.

　　휴대전화는 당신을 이 여정으로 이끌어
광분시키며, 가치를 추출하고, 아기처럼 칭얼대며,
연인처럼 아양을 떨며, 둔화, 광기, 수치심으로, 또
시공간, 주목, 신용카드 번호에 대한 터무니없는
주장으로 폭격한다. 그것은 의미도 관객도 목적도
없지만 영향력과 호소력과 속도는 있는 무수하고
불가해한 사진들 속으로 당신의 삶을 복사 붙여넣기
한다. 그것은 연애편지, 욕설, 청구서, 초안, 끝없는
소통을 집적한다. 그것은 추적되고, 스캔되고, 우리를
투명한 숫자로, 초점이 흐릿한 움직임으로 전환시킨다.
손에 쥔 심장과도 같은 디지털 눈. 그것은 증인이자
밀고자다. 그것이 당신의 위치를 유출시켰다면, 이는
역으로 당신이 어떤 위치를 점하고 있었다는 뜻이다.
당신을 쏘는 저격수를 촬영했다면, 휴대전화가 그의
조준을 직면했다는 의미이다. 그는 프레이밍되고
고정되어 얼굴 없는 픽셀 구성면이 되었을 것이다.[22]
휴대전화는 기업형으로 디자인된 당신의 뇌이며,
상품이 된 당신의 심장이자, 눈에 넣어도 아프지 않은
애플(Apple)이다.

　　손바닥 안의 사물 속으로 당신의 삶은 응축되어,

22. 이 부분은 라비 므루에(Rabih Mroué)의 막강한 강연 「픽셀화된 혁명(The Pixelated Revolution)」(2012)에서 직접 영감을 얻었다. 강연 주제는 최근 시리아 항쟁에서 휴대폰의 사용이다.

벽에 던져질 준비를 마치고, 여전히 당신을 향해 활짝
웃는다. 산산조각이 난 채, 마감 시간을 알려주며,
녹화하고, 방해하면서.

　　직업/점령의 영토는 그린스크린 처리를 거친
영토로서, 건너뛰기와 복사 붙여넣기 작업으로 광기
어리게 조립되고 추측되며, 배경색을 뺀 자리에
부자연스럽게 합성되고, 리핑되고, 갈가리 찢어지며,
삶과 마음을 절망에 빠뜨린다. 그곳은 3D 통치술로
통치될 뿐만 아니라 시간을 점령하므로 4D 통치술로,
가상공간에서 통치하므로 5D 통치술로, 저 위, 그
너머, 이 사이를 가로지르는 돌비 입체음향의 n차원
통치술로 통치된다. 시간은 비동기화되어 공간 안으로
충돌한다. 시간은 미쳐 날뛰는 자본, 절망, 욕망의
경련을 통해 축적된다.

　　여기와 저기, 지금과 예전, 지연과 반향, 과거와
미래, 낮과 밤이 마치 완성되지 않은 디지털 효과처럼
서로를 품는다. 시간적·공간적 점령 모두, 파편화된
제작 회로 및 군사적 증강 현실로 강화된 개별화된
타임라인을 생산하기 위해 교차한다. 타임라인은
녹화되고 물화될 수 있으므로, 만져질 수 있고
현실이 될 수 있다. 이는 빈곤한 이미지로 이루어진
움직이는 물질로서, 물질적 현실에 흐름을 부여한다.
이 타임라인들이 그저 개별적이거나 주관적인 운동의
수동적인 잔여물이 아님을 강조할 필요가 있다. 이는
직업/점령을 수단으로 개별자들을 창조하는 장면이다.
이 타임라인 스스로도 점령에 종속된다. 갈등하는
힘들의 물질적 응축으로서 이는 저항, 기회주의,
사임을 촉진시킨다. 마침표와 열정적 방치를 촉발한다.

히토 슈타이얼, 「유동성 주식회사」, 2014.

조종하고, 충격을 주고, 유혹한다.

　내가 휴대폰에서 당신에게 무언가를 보냈을 수도 있다. 그것의 유포를 보라. 다른, 숱한 장면들에 침공당하는 것을 보라. 그것이 다시 몽타주되고, 재접합되고, 다시 편집되는 것을 보라. 우리의 점령 시나리오를 합쳐서 조각조각 복제해 돌리자. 편집의 연속성을 위배하라. 병치하라. 평행 편집하라. 180도 축을 뛰어넘으라. 긴장감을 조성하라. 일시 정지. 역숏. 계속해서 봄을 추격하라.

　이것이야말로 강압적으로 서로 분리되어 각자의 기업형 봉쇄 구역 안에 놓인 우리의 직업적 영토이다. 이를 다시 편집하자. 재구축하라. 재배치하라. 부수라. 접합하라. 낯설게 하라. 해동하라. 가속하라. 거주하라. 점령하라.

모든 것에서의 자유: 프리랜서와 용병

1990년에 조지 마이클(George Michael)은 노래
「프리덤 '90(Freedom '90)」을 발표했다. 베를린장벽이
무너지고 난 후 자유와 민주주의의 최종적 승리라고
믿던 것을 축하하고자 모두가 베토벤(Beethoven)의
「환희의 송가(Ode an die Freude)」나 스콜피언스(The
Scorpions)의 「변화의 바람(Winds of Change)」을
열광에 차서 부르던 시기였다. 이 가운데 최악의
합창은 데이비드 핫셀호프(David Hasselhoff)가
베를린장벽 꼭대기에서 생중계로 부른 「자유를
찾아서(Looking for Freedom)」이다. 이 노래는 한
부자의 아들이 스스로 자수성가하기 위해 거치는 갖은
노력과 시련을 묘사한다.

　　그러나 조지 마이클은 전혀 다르게 접근한다.
그에게 자유는 기회로 가득한 자유주의 천국이 아니다.
반대로,

　　　　천국으로 가는 길처럼 보이지만
　　　　지옥으로 가는 길처럼 느껴지네.[1]

1. "널 실망시키지 않을게 / 널 포기하지 않을게 / 소리를 믿어야 해 / 내가
가진 좋은 건 이것뿐이야 / 널 실망시키지 않을게 / 그러니 날 포기하지
말아 / 왜냐하면 진짜, 진짜로 같이 있고 싶으니까 // 나는 마냥 어린애였지
하늘도 아실 걸 / 뭐가 될지 몰랐어 / 나는 애달픈 여학생 모두의 자부심과
기쁨이었지 / 그런데 그걸로는 내게 충분하지 않았어 / 경주에서 이기기? 더
예쁜 얼굴! / 새 옷과 으리으리한 집 / 너의 로큰롤 텔레비전에 / 하지만 오늘
내 게임은 방식이 다르지 / 맙소사 / 행복을 좀 구해봐야겠어 // 네가 알아야
할 게 있는데 / 이제 말할 때가 왔어 / 내 깊은 곳에 무언가가 있어 / 내가 진정
되고 싶은 누군가가 있어 / 그림을 다시 액자에 넣어 / 노래를 다시 빗속에
불러 / 알아주길 바라 / 옷이 항상 사람을 말해주진 않아 // 이제 할 일은 / 이
거짓을 어떻게든 현실로 만들기 / 이제 알아야 할 것은 / 난 네 것이 아니라는
점 / 너도 내 것이 아니라는 점 // 자유, 자유, 자유 / 얻은 만큼 돌려줘 / 자유,
자유, 자유 / 얻은 만큼 돌려줘 // 그래 우리 마냥 즐거웠지 하늘도 아실 걸

조지 마이클이 노래하는 자유란 어떤 것인가?
무언가를 하거나, 말하거나, 믿는 능력으로 정의된
고전적 의미의 자유주의적 자유가 아니다. 이는 좀 더
소극적인(negative) 자유다. 그 성격은 부재, 재산 및
평등한 교환의 결여 그리고 무려 저자의 부재, 즉 그의
공적 페르소나를 대변할 모든 소품의 파괴로 드러난다.
이 노래가 종결된 역사의 지나간 시대에서 온 다른
자유의 송가보다 더 동시대적으로 다가오는 이유이다.
이 노래는 아주 동시대적인 자유의 상태를 묘사한다.
바로 모든 것에서의 자유이다.

　　우리는 주로 자유가 적극적인(positive) 것이라는
생각에 익숙하다. 무언가를 하거나, 가질 자유. 즉
발언의 자유, 행복과 기회 추구의 자유, 혹은 신앙의
자유.[2] 그러나 이제 상황은 전환을 맞이한다. 특히

보이 / 웬 일이야 그저 지기와 나 / 매번 대박이었지 밴드에서 좋은 시간 /
우린 환상 속을 살았어 // 경주에서 이기고 그곳에서 벗어나 / 집으로 돌아가
새 얼굴을 얻었어 / MTV 속 소년들을 위하여 / 하지만 오늘 내 게임은 방식이
변해야 해 / 이제 좀 행복해져 봐야겠어 // 네가 알아야 할 게 있는데 / 이제
쇼를 끝낼 때가 왔어 / 내 깊은 곳에 무언가가 있어 / 내가 잊어버린 누군가가
있어 / 그림을 다시 액자에 넣어 / 노래를 다시 빗속에 불러 / 알아주길 바라
/ 옷이 사람을 말해주진 않아 // 자유, 자유, 자유 / 얻은 만큼 돌려줘 / 자유,
자유, 자유 / 얻은 만큼 돌려줘 // 천국으로 가는 길처럼 보이지만 / 지옥으로
가는 길처럼 느껴지네 / 빵 어느 쪽에 버터를 발랐는지 알았던 때 / 칼을 들고
/ 또 다른 사진을 위해 포즈를 취했지 / 다들 팔려고 하지 / 하지만 엉덩이를
흔들고 있으면 모두 금세 알아챌 거야 / 어떤 실수는 오래 남으려고 생기네
/ 그게 대가야, 그게 대가야 / 그게 대가야, 그게 대가라고 / 마음을 바꾼
대가가 그거야 // 그게 대가야, 그게 대가야 / 이제 와서 말이지만 / 알아주길
바라 / 옷이 사람을 말해주진 않아 // 이제 할 일은 / 이 거짓을 어떻게든
현실로 만들기 / 이제 알아야 할 것은 / 난 네 것이 아니라는 점 / 너도 내 것이
아니라는 점 / 자유, 자유, 자유 / 얻은 만큼 돌려줘 / 자유, 자유, 자유 / 얻은
만큼 돌려줘 / 당신이 원한 게 아닐 수도 있겠는데 / 그냥 그런 거야 / 낯을
잃고도 / 아직 살아가야 하니까." 조지 마이클, 「자유 90」, 1990.

2. 적극적 자유와 소극적 자유의 구분에 대해서는 다음 참조. Isaiah Berlin,

현재의 경제·정치 위기에서 자유에 대한 자유주의적
사상의 이면, 소위 모든 형식의 규제에서 기업의
자유 그리고 타인의 이해를 희생하면서까지 자신의
이해를 추구할 자유가, 현존하는 보편적 자유의 유일한
형식이 되었다. 사회적 유대에서 자유롭기, 연대에서
자유롭기, 확정성이나 예측가능성에서 자유롭기,
고용이나 노동에서 자유롭기, 문화, 대중교통, 교육
하여간 모든 공공적인 것에서 자유롭기.

　　이것이 우리가 오늘날 전 세계적으로 공유하는
자유이다. 자유는 모두에게 동등하게 주어지지
않을뿐더러 개인의 경제적, 정치적 상황에 달렸다.
이것은 소극적 자유로, 긴밀히 구축되고 과장된
문화적인 타자성(alterity)을 아울러 적용되는데, 이
타자성은 다음을 촉진한다. 사회 안전망에서 자유롭기,
생계유지 수단에서 자유롭기, 책임과 지속 가능성에서
자유롭기. 무상교육, 의료보험, 연금, 공공 문화에서
자유롭기, 공적 책임의 기준 상실, 그리고 많은 곳에서,
법률의 지배에서 자유롭기.

　　재니스 조플린(Janis Joplin)이 노래했듯
"자유는 더 이상 잃을 것이 없음을 가리키는 또 다른
말일 뿐"이다. 이것이 오늘날 많은 곳에서 사람들이
공유하는 자유이다. 동시대적 자유는 전통적인
자유주의 관점에서처럼 일차적으로 시민적 자유의
향유가 아니며, 불확정적이고 예측불허의 미래로

"Two Concepts of Liberty," 1958. 한국어 번역은 이사야 벌린, 「자유의 두
개념」, 『이사야 벌린의 자유론』, 박동천 옮김, 아카넷, 2006년 참조. 찰스
테일러의 정의에서 보듯, 소극적 자유를 둘러싼 다른 개념을 보여주는 논의의
전통도 있다.

던져진 많은 사람들이 으레 경험하는, 자유낙하의
자유이다.

이러한 소극적 자유는 전 세계에서 발생한 실로
다양한 항의 운동의 원동력이기도 하다. 이는 소극적
자유의 조건을 표현하기에, 적극적인 초점이나 명확히
표명된 요구가 없는 운동이다. 그리하여 이 운동은
공통의 상실 그 자체를 표명한다.

소극적 자유라는 공통 근거

좋은 소식이 있다. 이 상황은 결코 잘못되지 않았다.
물론 당면해 있는 사람들에게는 고통스럽기
짝이 없겠지만, 동시에 그것은 적의 성격 또한
아주 흡족하게 개조한다. 이러저러한 것을 하고,
사고, 말하고, 입을 자유에서 논의를 다른 쪽으로
돌려놓는다. 이러한 논의는 타자를 구성하며 끝나는데,
이슬람 근본주의자든, 무신론적 공산주의자든, 국가나
문화에 대한 페미니스트 변절자든 적당하기만 하다면
당신이 특정한 것을 사고, 말하고, 입는 일을 금지할
것이다. 그럼에도 소극적 자유에 대해 논의하기를
고집한다면 보다 소극적인 자유를 주장해볼 가능성이
열린다. 착취, 억압, 냉소주의에서의 자유 말이다.
이는 자유무역과 광포한 규제 완화의 세계에서
자유계약자(free agent)가 된 사람들 사이의 관계에
대한 새로운 형식 탐구를 의미한다.

오늘날 소극적 자유라는 조건에서 특히 집요하게
대두되는 측면이 하나 있다. 프리랜서의 조건이다.

프리랜서란 무엇인가? 아주 간단한 정의를 보자.

1. 장기간 소속되는 일 없이 고용주에게 노무를 제공하는 사람.
2. 정치나 사회생활의 경우, 무소속이며 독립한 자.
3. 중세의 용병.[3]

'프리랜스(freelance)'라는 단어는 용병 군인을
가리키는 중세 용어 '자유로운 창(free lance)'에 기원을
둔다. 그는 어떤 군주나 정부에 소속되지 않고 특정
업무를 수행하기 위해 고용된다. 이 용어를 처음
사용한 월터 스콧 경(Sir Walter Scott, 1771–1832)은
『아이반호(Ivanhoe)』에서 '중세 용병 전사' 혹은
'자유로운 창'을 설명하며, 그 창이 어떤 주군에게도
헌신을 맹세하지 않는다 묘사한다. 1860년대 즈음에
비유적인 명사로 변화하여 1903년에는 옥스퍼드 영어
사전 같은 권위 있는 어원 연구에서 동사형으로도
인정된다. 근대에 와서야 명사에서(자유직, a freelance)
형용사형으로(자유[직] 기고가, a freelance journalist),
동사로 (자유직에 종사하는 기자, a journalist who
freelances), 그리고 부사로(그녀는 자유직으로
일했다, she worked freelance), 또한 명사형
'프리랜서/자유직업자(freelancer)'로 변형되었다.[4]
 쇄석기, 삽, 젖병, 기관총에서 각종 디지털 기기에
이르기까지 오늘날의 '임대용 창'은 여러 형식으로
분화되었다. 반면 고용 조건은 창만큼이나 극적으로
변화한 것으로 보이지는 않는다. 적어도 저술가의
경우라면, 오늘날의 창은 스티브 잡스(Steve Jobs)가
고안한 것처럼 보인다. 그러나 아마 노동조건도 변했을

3. www.thefreedictionary.com, 'freelance' 항목 참조.
4. 영문 위키피디아 'freelancer' 항목 참조.

『시문학 축제: 영문학 대시인들과의 저녁(Festival of Song: A Series of Evenings with the Greatest Poets of the English Language)』(1876)에 실린 낭만주의 시대 용병(free lance) 삽화.

것이다. 이제 공장은 고용 계약된 주간 노동과 별 다를
바 없는 조건하에 생산을 담당하는 자율적 하청업체로
용해되는 듯하다. 그리고 이 광범위한 그러나 절대
보편적이지는 않은 봉건주의적 노동의 역사적
형식으로의 역행은 사실 우리가 신봉건시대에 살고
있음을 의미할지도 모른다.[5]

 일본 영화에는 떠돌이 프리랜서 인물을 그리는
오랜 전통이 있다. 이 인물은 '로닌(浪人)'이라
불리는데, 영구적으로 모시는 군주 없이 떠도는
사무라이를 뜻한다. 그는 군주 한 사람을 모시는 일의
모든 특권을 잃고 홉스(Hobbes)의 만인에 대한 만인의
투쟁과도 같은 상태의 세계를 마주한다. 그에게 남은
유일한 것이란 자신의 무예뿐이며, 삯을 받고 이를
판다. 그는 룸펜 사무라이이며 위축되고 격하되지만
주요 기술을 보유하고 있다.

 프리랜서 영화의 고전으로 구로사와
아키라(黒沢明)의「요짐보(用心棒)」(1961)가 있다.
서구에서도 인기를 끌었는데, 이탈리아 감독 세르지오
레오네(Sergio Leone)가 소위 스파게티 웨스턴으로
각색했기 때문이다.「황야의 무법자(A Fistful of
Dollars)」(1964)는 결정적인 총격 직전 땀에 젖은
남자들이 서로 노려보는 장면에 주로 쓰인 초광각
초접사 촬영 기법과 함께 주연 클린트 이스트우드(Clint
Easwood)를 배출했다. 그러나 일본 원작은 훨씬 더

5. "마찬가지로 추상적인 의미에서, 봉건 질서의 다면적 정치지리학은
오늘날의 국민국가, 초국가적 제도, 신흥 민간 세계 체제 등의 중첩되는
관할권 문제의 부상과 닮아 있다. 사실 이는 지구화 학계의 주요 해석이기도
하다." Saskia Sassen, *Territory, Authority, Rights: From Medieval to Global
Assemblages*, Princeton NJ: Princeton University Press, 2006, p.27.

구로사와 아키라의 1961년 작 「요짐보」의 할리우드 리메이크작에는 클린트 이스트우드가 출연했다. 그가 분한 인물은 원작의 용병 무사로, 세르지오 레오네의 스파게티 웨스턴 '달러 삼부작(Dollar Trilogy)'으로 각색되었다.

흥미롭다. 영화의 도입부에서 우리는 놀라울 정도로
동시대적인 상황에 직면한다. 프리랜서가 바람이
휩쓸고 간 황량한 풍경을 걸어 마을을 향해 갈 때,
사람들은 제각기 다양한 수준의 비참과 빈곤을
내보인다. 개 한 마리가 입에 사람 손목을 문 채
지나가는 장면이 도입부의 끝을 장식한다.

　　구로사와의 영화에 등장하는 사회는 생산 기반
경제에서 소비 및 투기 기반 경제로 이행 중이다.
마을은 서로 경쟁하는 두 군벌 자본가의 지배하에
있다. 사람들은 제조업을 포기하고 거간꾼이나
중개상이 된다. 동시에 자본주의의 시작과 발달에 깊이
연계된 섬유 생산이 가정 주부층에 위탁된다. 매춘부는
그들이 상대하는 호위병만큼이나 넘쳐난다. 직조 외에
마을의 주요 산업으로 보이는 관 제작과 마찬가지로,
섹스와 방위는 귀중한 상품이다. 이러한 상황에
프리랜서가 장면에 등장한다. 그는 악당들이 서로
공격하도록 함정에 빠뜨려 마을을 구원한다.

용병

로닌 이야기가 현대의 프리랜서에 걸맞는 알레고리가
되는 반면, 용병은 알레고리적이거나 역사적이기만 한
인물이 아니다. 그는 매우 동시대적이다. 실상 우리는
용병 부대의 존재가 놀라운 귀환을 이룬 시대에 살고
있다. 우리가 이미 망각했을 수도 있지만 특히 제2차
이라크전 동안에 용병은 '이라크의 자유 작전(Operation
Iraqi Freedom)'을 위해 모집되었다.

　　사설 방위 하청업자를 국제법상 용병이라 할
수 있을지가 이라크전 동안 뜨거운 논란이 되었다.

제네바협정에 따르면 미군 청부업자들을 용병으로
규정하기는 어려운 부분이 있다. 한편으로, 점령 기간
동안 2만여 명의 그러한 인력을 기용한 점은 전쟁의
사유화가 증가된다는 점, 그리고 사설 군인의 행동에
대한 국가적 통제의 결여를 강조한다.

다수의 사회과학자들이 짚어냈듯 전쟁의
사유화는 국민국가 구조가 전반적으로 쇠락한 한
증상이며, 책임과 법치를 약화시키는 군사력 통제
상실의 징후다. 전쟁의 사유화는 국가의 소위 폭력
독점에 의문을 제기하고, 국가주권을 약화시켜 '하청
주권(subcontracted sovereignty)'이라 일컬어지는
것으로 교체한다. 따라서 우리는 소극적 자유의 각본에
걸맞는, 상보적인 두 인물을 목격한다. 직업적 의미의
프리랜서와, 군사 점령적 의미의 용병이나 사설 방위
하청업자가 그들이다.

프리랜서와 용병 모두 국민국가와 같은 전통적인
정치조직의 형식에 충성하지 않는다. 그들은
경제적·군사적 협상 대상이 되며 자유로이 부유하는
충성에 종사한다. 따라서 민주정치에서 대의는 공허한
약속이 된다. 전통적인 정치제도는 프리랜서와 용병에게
소극적 자유만을 허용하기 때문이다. 즉 모든 것에서의
자유, 무법 혹은 그 멋진 표현에 따르면 '자유 게임'
안에 위치할 자유다. 시장을 위한 자유 게임, 국가 규제
완화의 물리력을 위한 자유 게임, 그리고 마지막으로
자유민주주의 그 자체의 규제 완화를 위한 자유 게임.

단연코 프리랜서와 용병 모두 사스키아
사센(Saskia Sassen)이 말하는 '세계도시(Global
City)'의 부상과 관련이 있다. 이 개념은 최근 토마스

앨새서의 강연에서 유려하게 요약된 바 있다. 사센에게
세계도시란 다음과 같은 장소이다.

> 다수의 뚜렷한 요인 때문에 세계도시는 세계경제
> 체계에 중요한 마디가 되었다. 그 관념은 따라서
> 특정 점으로 모이는 네트워크라는 면에서
> 세계를 사유하기를 함축한다. 세계도시의
> 세력과 관계성은 단일 국가를 초월하며 따라서
> 초국가성(transnationality) 혹은 탈국가성(post-
> nationality)을 제창한다.[6]

따라서 세계도시는 경제적 세계화와 그 결과들에
내재적으로 연결되어 있는, 새로운 권력의
지형(geography)을 표현한다. 세계화는 국민국가
및 대의 민주주의와 같은 그 정치적 제도의 역할을
본질적으로 변형시켰다. 즉 이는 전통적인 양식의
민주주의적 대의가 심히 위기에 처했음을 의미한다. 이
위기는 문화적으로 낯선 타자의 개입으로 불거진 것이
아니다. 그것은 한편으로는 경제 규제를 완화함으로써
국민국가의 권력을 약화한 반면 다른 한편으로는
비상 입법과 디지털화된 감시로써 국민국가의 권력을
팽창시킨 정치적 대의 체계 자체에서 야기되었다. 대의
민주주의라는 자유주의적 사상은 경제적 자유주의와
국가주의 양쪽 모두의 무제한적 힘을 통해 깊이
부패하였다.

 이 시점에서 새로운 소극적 자유가 부상한다.

6. Thomas Elsaesser, "Walter Benjamin, Global Cities, and 'Living with
Asymmetries'," 제3회 아테네 비엔날레에서 2011년 12월 공개된 미출간 논문.

전통적 제도로는 재현될 수 없는 자유이다. 그 제도는
당신에 대해 어떤 책임도 지기를 거부하지만 사설 군사
하청업체나 다른 사설 보안 용역을 통해 당신을 여전히
감시하고 미시적으로 관리한다.

그러면 자유는 어떤 다른 방식으로 재현될 수
있을까? 우리는 어떻게 모든 것, 애착, 주체성, 소유,
충성, 사회적 유대 그리고 주체로서의 자아로부터
완전한 자유의 조건을 표현할 수 있을까? 그리고 이를
더더군다나 정치적으로 표현할 방법은 무엇인가?

어쩌면 이것처럼?

이 자가 공작용 종이 가면 전개도는 만화 「브이 포 벤데타」의 등장인물 가이 포크스를 형상화한
것으로, 2008년 이래 어나니머스의 해커 운동에 대한 참조로서 시위대가 즐겨 사용한다. 종이
오리기 가면은 사용자가 원작 만화의 영화화 이후 워너 브라더스가 보유한 가면 저작권료를
회피하는 데에 도움이 된다.

낯을 잃고도, 아직 살아가야 하니까…

2008년에 해커 그룹 어나니머스(Anonymous)가 가이
포크스(Guy Fawkes) 가면을 반 사이언톨로지 시위의
공적 얼굴로 전용하였다. 이후 동시대 반대 입장
표명의 시각 상징으로 급속히 전파되었다. 그러나
이것이 어느 용병 얼굴의 전용이라는 점은 사실상 잘
알려져 있지 않다.

가이 포크스는 영국 상원의회 폭파를 시도했다가
사형당한 인물일 뿐 아니라, 종교적 용병이었고 유럽
대륙 전역에 걸쳐 가톨릭의 대의명분을 위해 싸웠다.
역사적 인물로서 그는 어딘지 의심스러울 뿐 아니라
솔직히 매력이 없다면, 어나니머스가 차용한 추상화된
유사성은 분명 용병 역할의 무의식적인 재해석이라는
점에서라면 흥미롭다.

그러나 모든 것에서 자유롭다 여겨지는 새로운
용병은 더 이상 주체가 아니라 하나의 대상, 즉 가면이다.
그것은 상업적 대상으로, 대기업이 판매를 독점하며
이에 상응하게 불법 복제된다. 그 가면은 미래의
전체주의 영국 정부에 대항하여 가면을 쓴 브이(V)라는
반란자에 대한 영화「브이 포 벤데타(V for Vendetta)」에
처음 등장한다. 그래서 영화를 개봉한 타임 워너(Time
Warner) 사에서 가면의 판권을 보유한 것이다. 따라서
공식 가면을 구매한 반기업주의 시위자들은 자신이
저항하고자 하는 류의 기업들의 이득에 기여한다.
그러나 이는 반작용을 촉발시키기도 한다.

런던의 한 시위자는 자기 동지들이 워너 브라더스의
이미지 통제에 대항하고자 한다고 말했다. 그는

영국 어나니머스가 중국에서 가면 1000개가량을
수입·유통시켰고, "그 소득 일체는 워너 브라더스가
아니라 어나니머스 맥주 자금에 기여하므로 훨씬
낫다"고 주장한다.[7]

이렇게 중복 결정된 대상은 재현되지 않을 자유를
재현한다. 상표권 분쟁의 대상이 사람들에게 상표
없는(generic) 정체성을 제공한다. 이들은 익명으로
재현될 필요를 느낄 뿐 아니라, 프리랜서든 심지어
용병이든, 그들 자체는 자유 부유하는 상품이기에
사물과 상품으로만 재현될 수 있는 자들이다.

용병에 대한 비유가 어떻게 더더욱 심화될
수 있는지, 가면이나 가상의 인물이 사용되는
다른 사례들을 보라. 러시아의 펑크 밴드 푸시
라이엇(Pussy Riot)은 모스크바 붉은 광장에 매우
공개적으로 출현할 동안 얼굴을 감추기 위해 형광색
복면모를 썼다. 여기서 그들은 푸틴(Vladimir Putin)
대통령에게 명백한 용어로 짐을 싸라 말한다.
적어도 일시적으로나마 얼굴을 감추는 사용 가치를
차치하고라도 복면모는 최근 십수 년 사이 익살이
뛰어나기로 유명한 무장 단체의 아이콘 또한 참조한다.
담배 파이프를 문 마르코스 부사령관(Subcomandante
Marcos)을 비공식 대변인으로 둔, 사파티스타
운동으로도 알려진 사파티스타 민족 해방군(ELZN)
이다.

이는 또한 용병이라는 인물을 어떻게 게릴라적

7. Tamara Lush and Verena Dobnik, "'Vendetta' mask becomes symbol of
Occupy protests," Associated Press, November 4, 2011.

인물로 반전시킬지 보여준다. 실제로 역사에서 둘은
긴밀히 연결되어 있다. 20세기 후반 동안 용병은 전
세계, 특히 아프리카의 탈식민주의 분쟁에서 반란군에
대응하도록 파견되었다. 그러나 준군사적 '자문가'는
라틴아메리카에서 미국의 패권을 유지하기 위한
더러운 대리전쟁에서 지역 게릴라 운동을 제압하기
위해 배치되기도 했다. 어떤 의미에서 게릴라와 용병은
비슷한 공간을 공유한다. 게릴라가 보통 그 노력에
대해 임금 지불을 받지 못하는 사실을 제외하면. 물론
게릴라 운동은 너무나 다양하므로 그들을 모두 이
선상에서 특정짓는 것은 불가능하다. 그 구조가 많은
경우 용병이나, 그들을 제압하기 위해 고용된 준군사와
비슷한 반면, 다른 경우에서 그들은 이 패러다임을
재조직하고 역전시킨다. 소극적 자유를 차지하고
의존에서, 그리고 점령과 그 모든 모호한 의미들에서
탈주를 시도함으로써.

　　　동시대 경제적 현실의 인물로서 용병과
프리랜서는 고용주에게서 도망치고 게릴라로서
재조직할 자유가 있다. 혹은 좀 더 소박하게 말하자면
구로사와의 걸작 「7인의 사무라이(七人の侍)」(1954)에
묘사된 로닌 무리로서. 프리랜서 일곱 명은
악당들에게서 마을을 지키기 위해 뭉친다. 완전한
소극적 자유의 상황에서는 이조차 가능하다.

　　　## 가면

이제 우리는 조지 마이클로 돌아가볼 수 있겠다.
「프리덤 '90」의 뮤직비디오에서 여태까지
언급된 모든 요소가 생생하게 표현된다. 이성애

규범적(heteronormative) 유명인들을 뻔뻔하고 과하게
추앙하기에 영상은 최초 공개되었던 때와 똑같이
우스꽝스러워 보인다.

　　조지 마이클은 영상에 등장하지 않는다. 대신 그는
마치 인간 마이크가 된 듯 그의 노래를 립싱크하는
초(超)상품과 수퍼 모델로 재현된다. 그의 무대적
페르소나를 드러낼 상징, 즉 가죽 재킷, 주크박스,
기타는 마치 영국 의회인 양 폭발로 파괴된다. 세트는
가구를 저당 잡히고 음향 장비를 빼면 아무것도 없이
전면이 개방된 집처럼 보인다. 남은 것이 없다. 주체도,
소유도, 정체성도, 상표도 없이, 목소리와 얼굴은
서로 분리된다. 단지 가면, 익명성, 소외, 상품화
그리고 거의 모든 것에서의 자유만이 남는다. 자유는
천국으로 가는 길처럼 보이지만, 지옥으로 가는 길처럼
느껴지네. 그렇게 자유는 변화의 필요를, 즉 언제나
틀에 가둬지고, 이름 붙여지고, 감시받는 주체가
되기를 거부할 필요를 창조한다.

　　자, 마지막으로 좋은 소식이 있다. 데이비드
핫셀호프 풍의 자유 패러다임, 자가 기업과 기회라는
착각을 미화하는 자유 패러다임으로 돌아갈 길이
없다는 점을 인정할 때에만 새로운 자유가 열릴
것이다. 이 새로운 자유는 고난과 파국의 영토 위로
내리는 새로운 새벽처럼 무시무시할 것이다. 그러나
그것은 연대를 배제하지는 않으며, 다음과 같이 분명히
제창한다.

　　　　　자유. 널 실망시키지 않을게
　　　　　자유. 널 포기하지 않을게. 얻은 만큼 돌려줘.

소극적 자유의 디스토피아, 원자화된 악몽에서는
아무도 누구에게 속하지 않는다(은행을 제외하고).
우리는 우리 자신에게도 속하지 않는다. 이러한
상황에서조차 나는 널 포기하지 않을게. 널
실망시키려나. 소리를 믿어봐. 우리가 가진 좋은 건
이것뿐이야.

　　홉스주의적 전쟁, 봉건주의, 군벌주의의 상황에서
상호 지원의 유대를 이루는 구로사와의 프리랜서와
용병처럼, 우리가 모든 것에서 자유로울 때에는 우리가
자유롭게 할 수 있는 그 무언가가 있다.

　　새로운 자유: 당신은 얻은 만큼 돌려줘야 해.

1.

1935년 에르빈 슈뢰딩거(Erwin Schrödinger)는 음험한 사고 실험을 고안한다. 그는 언제든 치명적인 방사선과 독의 혼합물로써 죽을 수 있는, 고양이 한 마리가 들어 있는 상자를 상상했다. 어쩌면 죽지 않을 수도 있다. 두 가지 결과 모두 동등하게 가능하다.

그러나 이 상황을 간주한 결과는 초반의 설정보다 훨씬 충격적이었다. 양자역학에 따르면 죽든 살든 상자에 있는 것은 고양이 한 마리가 아니었다. 상자에는 죽은 고양이가 한 마리, 산 고양이가 한 마리, 총 두 마리가 있었다. 소위 중첩(superposition)이라는 상태에 갇혀, 즉 공존하며 물질적으로 서로 얽힌 채(entanglement). 이 독특한 상태는 상자가 닫혀 있는 한 지속되었다.

거시 물리학적 현실은 이것 아니면 저것의 상황들로 정의된다. 누군가는 죽었거나 살아 있다. 그러나 슈뢰딩거의 사고 실험은 대담히 상호 배타성을 불가능한 공존, 소위 불확정성(indeterminacy)의 상태로 대체하였다.

그런데 이것이 다가 아니다. 그 실험은 상자가 열려 죽은 고양이와 산 고양이의 얽힘 (Verschränkung)이 갑작스럽게 끝날 때 더더욱 혼란스러워진다. 이 시점에 죽었든 살았든 고양이는 결정적으로 부상하지 않는데 이는 고양이가 실제로 죽거나 살아남아서가 아니라, '우리가 그것을 바라보기 때문이다'. 관찰 행위는 불확정성의 상태를 타파한다. 양자역학에서 관찰은 능동적인 절차이다. 계측하고 식별함으로써, 관찰은 그 대상에 개입하고 관여한다.

바라봄으로써, 우리는 고양이를 두 가지 가능하면서도 상호 배타적인 상태 중 하나에 고정시킨다. 우리는 불확정적이고 얽혀 있는 파동으로서 고양이의 존재를 종결하고 그것을 개별적인 물질 덩어리로 동결한다.

능동적으로 형성되는 현실 안에서 관찰자의 역할에 대해 인정한 것이 양자역학의 주요 성과 중 하나이다. 고양이의 운명을 결정짓는 것은 방사선이나 독가스가 아니라 고양이가 식별되고, 보이게 되고, 묘사되고, 가늠된다는 사실이다. 관찰의 대상이 되기란 고양이의 림보(limbo) 상태를 끝내는, 두 번째 죽음을 유발한다.

2.

일반적인 논리를 따르면 실종자는 죽었거나 살아 있다. 정녕 그러할까? 실종자에게 무슨 일이 생겼는지 알아냈을 때에만, 그를 뜻밖에 발견하거나 그의 유해가 식별된 후에야 적용될 일이 아닐까?

그렇다면 실종이라는 상태 자체는 무엇인가? 말하자면 슈뢰딩거의 상자 속에서 벌어지는 일인가? 죽었기도 살았기도 한 상태인가? 우리는 그 상충하는 두 욕망, 진실을 원하면서도 동시에 두려워하는 욕망을 어떻게 이해할 수 있을까? 다음으로 넘어가고 싶기도, 살아 있다는 희망을 간직하고 싶기도 한 충동으로? 아마도 실종 상태는 유클리드 기하학, 인간 생물학 혹은 아리스토텔레스 논리학의 개념적 도구로써는 이해될 수 없는, 역설적인 중첩을 다루는 듯하다. 아마 그것은 삶과 죽음의 불가능한 공존에 접근한다. 양쪽 모두 림보 상태에서, 관찰자가 불확정성의 '상자'를 열기

전까지는 서로 물질적으로 얽혀 있다. 이 상자는 많은
경우, 무덤이다.

3.

2010년 스페인의 발타사르 가르손(Baltasar Garzón)
검사는 중첩 상태를 건드린다.[1] 그보다 2년 전, 그는
프랑코 장군 본인을 포함한 프랑코 정권의 수뇌부
공직자들을 반인권 범죄 혐의로 고발하였다. 그는
스페인 내전 기간 대체로 공화파였던 약 11만 3천
명의 실종과 학살 및 유아 3만 명의 납치 혐의 조사에
착수했다. 실종자 다수는 결국 나라 곳곳에 집단
매장되었는데, 당시 유가족과 자원봉사자들은 끈기
있게 발굴 중이었다. 수천 명의 유괴, 실종, 즉결
처형, 강제된 아사, 과로사의 경위 가운데 그 무엇도
스페인에서 법의 심판을 받은 적은 아직 전무한
상태였다. 그리고 1977년에는 소위 사면법을 통해 처벌
완전 면제가 합법화되었다.

 가르손의 소송은 이러한 상황에 최초로
도전하였다. 예상대로 즉각적인 논란에 봉착했다. 많은
공격을 받은 지점 중 하나는 프랑코 자신을 포함한
고발당한 대다수가 이미 사망한 뒤라는 점이었다.
그리고 법에 의거하면 망자에 대해 가르손은 관할권을
보유하지 못한다. 그는 법적 교착 상태에 빠졌다.

1. 이 화두에 관해 여러 정보를 제공해주고 너그러이 초대해준 다음
분들께 감사를 전한다. 제니 질 슈미츠(Jenny Gil Schmitz), 에밀리오 실바
바레라(Emilio Silva Barrera), 카를로스 슬레포이(Carlos Slepoy), 루이스
리오스(Luis Ríos), 프란시스코 에세베리아(Francisco Etxeberria), 호세
루이스 포사다스(José Luis Posadas), 마르셀로 에스포시토(Marcelo Esposito).
글의 초반부는 에얄 와이즈만과의 대화에 크게 빚지고 있다.

루이스 모야 블랑코(Luís Moya Blanco), 「건축학적 꿈(Architectonic Dream)」, 1938. 스페인 내전 후 전체주의 정권을 위한 기념비 설계안.

첫째로 그들이 죽었는지, 둘째로 유죄인지 조사하기
위해서 그는 망자가 여전히 살아 있음을 주장해야
했다.

　　여기에 중첩이 등장한다. 이 소송의 잠재적인 법적
공방이 슈뢰딩거의 패러다임에서 유래될 수 있으므로.
가르손은 슈뢰딩거의 상자를 열 수 있는 시점까지는
가보아야 한다고 주장할 수도 있었을 것이다. 그래야만
피고가 죽었는지 살았는지 판가름할 수 있으며
이때까지는 생과 사 사이 중첩의 상태가 가정되어야
했다. 예를 들어 프랑코는 죽었음이 증명되어야 했다.
그렇지 않으면 그는 적절한 관찰과 계측이 수행될
때까지 중첩의 상태에 놓인 것으로 추정되어야 했다.
적어도 프랑코가 잠재적으로 생존해 있는 한 프랑코
시대의 범죄 조사는 계속될 수 있는 것이다.

　　그러나 중첩의 상태는 고발당한 가해자에게만
유효한 것이 아니었다. 그것은 또한 실종자 다수의
법적 신분을 규정했다. 카를로스 슬레포이(Carlos
Slepoy) 변호사가 주장했듯 모든 실종자는 실종
일시를 불문하고 살아 있는 것으로 추정되어야 했다.
그 누구라도 납치되고 아직 발견되지 않은 상태에
있다면 범죄는 진행 중이었던 것이다. 그 어떤
법령의 제약하에도 놓이지 않을 수 있었다. 희생자가
사망했다고 증명되지 않는 이상, 즉 그들이 여전히
실종 상태인 한, 그들은 중첩과 불확정성의 상태에
있었다. 범죄가 남아 있는 동안 슈뢰딩거의 상자는
닫힌 채, 잠재적으로 죽은 실종자와 잠재적으로 살아
있을 실종자 양쪽은 역설적이게도 법적인 양자적 상태
안에 얽힌 채로 있었다. 이러한 불확정성의 상태는

사건이 공개된 채 조사가 진행될 수 있게 하였다.

4.

슈뢰딩거의 불확정성 사고 연습은 또 하나의
유명한 이미지를 상기시킨다. '왕의 두 신체'라는
관념이다. 1957년 역사가 에른스트 칸토로비츠(Ernst
Kantorowicz)는 중세 왕의 신체가 어떻게 자연적
신체와 정치적 신체(body politic) 두 가지로 나뉘는지
서술했다.[2] 자연적 신체가 유한한 반면 정치적 신체는
신비로운 존엄과 왕국의 정의로움을 재현하는 불멸의
존재였다. 왕이 군림하는 동안 이 두 상태는 그의
신체로 중첩되었다. 그는 영원불멸하고 비물질적인
정치적 신체로 국가를 체화하였다.

이에 더해서 왕은 정념, 우매함, 유아기 그리고
죽음을 겪는 자연적이고 물질적인 신체를 또한
소유한다. 왕의 쌍둥이 신체 관념은 주권 개념
발달에서 결정적인 요인 중 하나가 되었다. 이때
주권이란 죽음과 영원이 중첩된 하나의 신체로 체현된
지배 권력이다.

슈뢰딩거도 그의 숱한 추종자들도, 20세기에
주권을 표명하는 새로운 실험 형식들이 그의 사고
실험과 기묘하게도 공명하고 있음을 주목하지 않았다.
그 결과는 양자물리학자 누구도 예견하지 못한 어떤
상태였다.

20세기. 즉 인종 말살, 인종 차별, 그리고
테러의 시대에, 생과 사의 중첩은 다양한 형식의

2. Ernst H. Kantorowicz, *The King's Two Bodies: A Study in Mediaeval Political Theology*, Princeton NJ: Princeton University Press, 1997.

정권에서 표준적 특성이 되었다.[3] 이러한 실험들에서,
슈뢰딩거의 '상자'는 치명적 구금의 현장, 슈뢰딩거의
본래 설정처럼 방사선이나 독가스를 통한 대학살의
현장, 혹은 알버트 아인슈타인(Albert Einstein)이
의욕적으로 대량 살상 무기의 양자 목록에 추가한
폭탄을 통한 대학살의 현장이 되었다.[4]

　　슈뢰딩거는 심지어 1935년 고양이의 목숨을
위협한 독가스의 이름을 명시하기까지 했다.
시안화수소산. 1939년, 시안화수소산은 나치의 포즈난
가스실에서 장애인을 학살하는 데 사용되었다. 그 후
데게쉬 사의 치클론 베(Zyklon B)라는 상품으로 공장
생산되었고, 나치 제국 내 모든 주요 강제수용소의
가스실에서 사용되었다.

　　5.
2011년 나는 스페인의 팔렌시아라는 마을에 있었다.
이곳의 어린이 놀이터 현장에서는 스페인 내전의
집단 매장지가 발굴 중이었다. 자원봉사자들이 몰려와
이곳에서 프랑코 군대에 즉결 사살된, 250명으로
추정되는 사망자 가운데 가능한 한 많은 시신을
발굴하고자 했다. 재정 지원이 불과 며칠 만에 중단될
예정이었으므로 모든 자원봉사자에게 발굴 장비가
쥐어졌다. 나는 처형되었을 가능성이 큰 사람 위로
영아의 관이 묻힌 무덤을 할당받았다. 이 사람의

3. Giorgio Agamben, *The State of Exception*와 *Homo Sacer* 참조. 한국어
번역은 조르조 아감벤, 『예외상태』, 김항 옮김, 새물결, 2009년. 그리고 조르조
아감벤, 『호모 사케르: 주권 권력과 벌거벗은 생명』, 박진우 옮김, 새물결,
2008년 참조. 푸코의 생명권력 개념도 참조하라.
4. 1960년대의 서신에 따르면 그러하다.

팔뼈는 사후 외상, 즉 죽음의 순간과 폭력적인 종말의
징표로 생긴 상처를 드러내 보여주었다.

그런데 영아가 왜 암살당한 공화주의자의 사체
위에 매장되었을까? 고고학자들은 세례를 받지
못하고 죽은 아기는 당시에, 어쩌면 지금까지도,
고성소(古聖所, limbo)에 간다 믿는 신앙 때문이라
풀이한다. 아우구스티노 시대 이래로 유아 고성소는
로마 교회에서 논쟁적인 주제였다. 문제는 세례 받지
못한 영유아가 세례를 통해 원죄의 사함을 받지 않고
구원받을 수 있는지였다. 한편으로 비세례자는 사후
지옥에 갈 운명이었다. 한편 죽은 아기는 죄를 지을
생의 시간을 갖지 못했으므로 그 형벌은 가벼울 거라
간주되었다. 그 해결책이 유아 고성소이다.

유아 고성소, 즉 구원과 저주, 지복과 고문 사이의
중간 단계는 따라서 단순히 영원한 권태와 절망의
장소는 아니었다. 고성소에서 아이들은 사물에 대한 또
다른 시각을 성립시킴으로써, 지극한 행복의 단계로
올라갈 수 있으리라고도 믿었다. 그들 자체가 미해결된
사물이 되고, 테러리스트와 반란자로 사살당한
사람들의 사체 위에 유기됨으로써. 스페인 제1공화국이
제2공화국으로 불편하게 계승될 때, 어린이 놀이터
위로 중첩된 매장지에서 사물은 다른 어떤 사물 위로
중첩되었다.

아기는 사라졌다. 부스러져가는 관은 비어 있었다.
그 자취는 묘지에 묻힌 부유한 사람들의 유골이 다른
곳으로 이장되면서 같이 쓸려 갔을런지도 모르겠다.
조그만 손가락뼈만이 남아 있었는데, 처형당한 공화정
지지자의 유해에 같이 섞였다.

6.

2011년 어느 두개골의 석고 모형이 고트프리트 빌헬름
라이프니츠(Gottfried Wilhelm Leibniz)의 것이라며
하노버에서 전시되었다. 그러나 많은 사람들은 그것이
진정 라이프니츠의 유골일지 반문했다.

 1714년 라이프니츠는 모나드(단자, 單子) 개념을
전개한다. 그에 따르면 세계는 단자로 구성되며
각각은 우주의 전체 구조를 담는다. 그는 모나드를
"항구적으로 생존하는 우주의 거울"이라 일컫는다.

> 만물은 꽉 차 있고 모든 질료는 서로 연결되어 있어서,
> 각각의 운동은 꽉 찬 공간에서 상대적으로 먼 거리에
> 있는 물체들에 어떤 작용을 하기 때문이다. 각각의
> 물체는 그와 접촉하는 이웃들에 의해 영향을 받을
> 뿐만 아니라 어떤 측면에서는 이웃들에 일어나는
> 만사를 감지한다. 또한 각 물체는 이웃 물체의 중재를
> 거쳐 그 이웃 물체에서 일어나는 일을 감지하기도
> 한다. 이러한 만물의 상호 소통은 거리에 구애받지
> 않고 널리 확장된다. 따라서 각 물체는 이런 식으로
> 우주 만물의 만사를 감지하여 만물을 알 수 있는 어떤
> 사람은 항상 일어나고 있는 것, 과거에 일어났던 것,
> 미래에 일어나게 될 것을 읽을 수 있을 것이다. 시간적,
> 공간적으로 멀리 떨어진 것은 지금 여기에서 관찰될 수
> 있다.[5]

5. G. W. Leibniz, *Monadology*, Oxford: Oxford University Press, 1898, p.251.
한국어 번역은 고트프리트 빌헬름 라이프니츠, 『모나드론 외』, 배선복 옮김,
책세상, 2007년, 42쪽 참조.

그러나 모나드는 다양한 정도의 해상도를 지닌다.
정보를 저장할 때 어떤 모나드는 다른 모나드보다
더 분명하다. 마치 모나드처럼, 뼈, 두개골, 그리고
다른 증거물은 그 자체의 역사뿐 아니라 불투명하고
미결된 형식으로 다른 모든 것 또한 응축한다. 그들은
마치 자체적인 역사뿐 아니라 자신과 세계의 관계를
화석화하는 하드디스크와도 같다. 라이프니츠에
따르면 신만이 모든 모나드를 읽을 수 있다. 모나드는
신의 눈에만 투명하며, 우리에게는 흐릿하고 막연하게
남는다. 모든 모나드를 읽어낼 수 있는 유일한
존재로서, 신은 모든 것에 깃들어 있다.

한편 인간도 모나드의 몇 가지 층위를 해독할
수 있다. 각 모나드 안에 결정화된 시간의 지층은
마치 장시간 노출 사진과도 같이, 우주와 맺는 특정한
관계를 포착하고 저장한다. 이로써 우리는 뼈가
모나드임을, 혹은 더 단순히 말하자면 이미지임을
알게 된다. 그러나 마찬가지로 이 사물들은 스스로를
지속적이고 개별적인 사물로 생성하고 스스로를
하나의 변별적인 물질적 상태로 되돌리는 관찰의
형식을 응축한다. 이는 라이프니츠 두개골의 석고
모형과 그 추적 이야기에도 적용된다. '복구' 당시에
이미 많은 사람들은 기세등등하게 라이프니츠의
것이라 소개된 그 두개골이 과연 진짜로 그런지
의구심을 가졌다.

라이프니츠의 장례에 대한 교회 문서들이
유실되었다는 사실 때문에 이러한 의심은 더 거세졌다.
이후 1902년 7월 4일 금요일, 라이프니츠라 표시된

유골이 발굴되었다. 1902년 7월 9일 수요일 W. 크라우제 (W. Krause) 교수가 발다이어(Waldeyer)라는 사람의 요청에 따라 이를 검시하였다. 무덤에 묻힌 것이 어떤 상자였든 그것은 완전히 부패하여 본래 주인을 식별할 증거가 전혀 없었다. 그럼에도 크라우제는 유해가 실제로 라이프니츠의 것이라 결론 내렸다.[6]

두개골의 기원은 논란의 대상인 반면 석고본의 출처는 보다 분명해 보인다.

기록에 따르면 모형은 구 나치 공무원의 유산에서 왔다. 그의 90세 미망인이 15~20년 전 3000권의 인종학 책과 함께 매각하였다. 실제로 나치 정권 지방 수도였던 하노버의 독일 민족학·인종학 박물관의 보고서가 존재한다. 라이프니츠의 무덤은 1943년 말에서 1944년 초 사이 발굴됐다고 기록되어 있다.[7]

수학적 확률의 창시자이기도 했던 라이프니츠는 두개골이 자기 것일 가능성을 어쩌면 계산해 냈을런지도 모른다. 그런데 그는 그 두개골이 자기 것이기도 하고 아니기도 하리라고 상상이나 했을까?

7.

확률이야말로 정치 주권 실험과 슈뢰딩거의 실험 사이의 결정적인 차이이다. 슈뢰딩거의 실험에서, 살아 있는

6. "Leibniz's Skull?" www.gwleibniz.com/leibniz_skull/leibniz_skull.html
7. Michael Grau, "Universalgenie Leibniz im Visier der Nazis," *Berliner Morgenpost*, September 12, 2011.

바실리 베레쉬차긴(Vasily Vereshchagin), 「전쟁의 결말(The Apotheosis of War)」, 1871.

고양이가 상자에서 등장할 확률은 절반이다. 그러나
정치 실험실이라는 은유적 상자를 열 때마다 이 확률은
극단적으로 떨어진다. 그리고 등장하는 것은 고양이가
아니라 인간이다. 정확히 말하면 시체 위의 시체이다.
상자는 켜켜이 쌓인 죽음의 중첩을 위한 현장이며,
희생자가 숨 막히도록 증식하는 공장이다. 20세기는
대량 학살을 위한 무기 발달 측면에서 근본적으로
진일보했다. 20세기는 상자를 가져다 뒤집어서 전
지구에 흩뿌린다. 사체 두 구로 멈출 일이겠는가? 백만에
백만을 더하지 못할 이유가 없지 않은가?

게다가 20세기는 관찰이라는 살상 방법 또한
완성하였다. 계측과 신원 확인은 살인의 도구가
되었다. 골상학. 통계. 생체 실험. 죽음의 경제. 푸코는
그의 생명정치에 대한 강연들에서 생과 사를 결정짓는
확률미적분학(stochastic calculus)을 설명한다.[8]
셈과 관찰은 일단 상자에 들어간 것이 다시 열었을 때
분명히 죽어 있도록 극단화되었다.

이러한 발달은 죽거나 영원불멸할 왕의 두 가지
신체라는 정치적 관념의 종말을 의미하기도 했다. 이제
두 가지 사체를 상상해야 했다. 자연적 신체뿐 아니라
정치적 신체까지 사망했다. 통치술의 음험한 상자
안팎에서 죽음을 당한 것은 자연적 신체뿐이 아니었다.
불멸할 것으로 여겨졌던 정치적 신체도 죽었다. 하나의
신체로 체화된 국가, 민족, 혹은 인종이라는 관념은

8. Michel Foucault, *The Birth of Biopolitics: Lecture at the Collège de France,
1978–79*, Michel Senellart(ed.), Graham Burchell(trans.), Basingstoke:
Palgrave, 2008. 한국어 번역은 미셸 푸코, 『생명관리정치의 탄생:
콜레주드프랑스 강의 1978–79년』, 오르트망 외 옮김, 난장, 2012년.

수천 곳의 집단 매장지로 인해 극단적으로 부정되었다.
공동 묘혈(fosses communes)은 '완전하고' 균질적인
정치적 신체를 광포히 생산하기 위해서는 필수적이라
간주되었다.

따라서 집단 매장지는 바람대로 체화의
음화(陰畫)와 함께, 그것이 유일하게 수반할 수
있는 실체적 현실을 형성했다. 민족(인종, 국가)의
자연적이고 '유기적인 신체'에 대한 모든 관념은
대학살과 인종 말살로 고통스럽게 실현되어야 했다.
공동 묘혈은 전체주의와 기타 독재 형식의 정치적
신체 '그 자체'였다. 그것을 생산하는 '공동체'란 '가짜
코뮌(fausse commune)'이며, 합법성을 위해 경쟁하는
완벽하고도 처참한 가짜임을 명명백백히 드러냈다.

유별나긴 하지만 무구한 슈뢰딩거의 양자적
불확실성의 상태는 주권의 정치적 실험실에
반영되었다. 여기에 어떤 죽음을 확률적인 일로
변형시키며 법과 예외가 치명적인 중첩으로
흐릿해지는 정치적 림보가 펼쳐졌다. 슈뢰딩거의
사고 실험은 인간과 사물의 중첩 및 얽힘의 가능성을
폭력적으로 종결시킨 집단 매장지로 구현되었다. 또한
공가능하지 않은(incompossible) 현실이 공존하는 평행
세계에 대한 꿈은 가능한 죽음의 확산으로, 존재하기로
비참하게 끌려간 세계를 제외한 모든 세계의
불가능성으로 변신하였다.

8.

양자 이론이 설파하듯, 얽힘의 상태는 한시적이다.
그것은 예외적으로 짧을 수도 있다. 마치 놓치기 위해

생긴 기회의 창문과도 같이. 집단 매장지가 잇따라
발굴되고 불확정성의 상태도 끝이 나면서 생존 상태와
사망 상태가 판가름나게 되었는데, 20세기가 그러했던
대로, 압도적으로 죽음 쪽으로 치우쳤다. 실종자들은
신원 확인이 되고 그 유해도 재매장되거나 친인척에게
돌아갔다. 뼈가 사람으로 재변신하여 언어와 역사에
재등장하면서 그들에게 적용되었던 법률의 마법은
중단되었다.

그러나 많은 실종자들은 여전히 이름을 잃은 채로
있다. 몇몇의 유해는 유전자 검사를 진척시키기에는
자금이 부족해서 마드리드 자율 대학 인류학과에
보관되었다. 이 자금 부족은 조사가 벌어지는
위태로운(precarious) 정치적 상황에 물론 연결되어
있다. 신원 미상의 두개골과 뼈들은 그 성명과 신원만
빼고 모든 것을 발설한다. 사후 외상과 키, 성별, 나이,
영양 상태의 지표, 그러나 이것이 필히 신원 확인으로
이어지는 것은 아니다.[9] 무엇보다도, 신원 미상 유해는
이름이 없고, 얼굴이 없으며, 빗이나 총알, 시계, 다른
사람들, 동물들, 신발 밑창 등과 온통 뒤섞여 있다. 그
불확정성은 그들 침묵의 일부이며 그 침묵이야말로
그들의 불확정성을 확정 짓는다. 그들은 동조하는
과학자들과 기다리는 유가족의 얼굴 앞에 끈질기고
불투명한 침묵을 유지한다. 마지막 최종 심문에 답하지
않기로 작정한 것처럼. 내 온몸에 다시 총을 쏘라고,
말하고 있는 듯하다. "나는 발설하지 않을 것이다",

9. Luis Ríos, José Ignacio Casado Ovejero, Jorge Puente Prieto, "Identification process in mass graves from the Spanish Civil War," *Forensic Science International* 199, no.1, June 2010.

"나는 선뜻 실마리를 주지 않을 것이다." 그들이 그토록
폭로하기를 거부하는 것이 과연 무엇이길래?

아마도 그 유골은 친인척, 가족, 소유의 세계에
재입장하기를 거부하는 것일 터이다. 두개골이
사랑이나 부패 대신 인종과 계급에 대해 발언해야만
하는 이름과 계측의 세계. 그들의 사체 위로 유지되고
강화된 질서 안으로 무엇을 위해 재입장하려
하겠는가? 애초에 소유, 신앙, 지식의 영역을 수호하고
유지하려고 그들을 처형한 질서인데? 그들이 자유로이
우주의 먼지와 뒤섞일 수 있는 적나라한 물질의
세계에서 돌아올 필요가 무엇이 있겠는가?

이것이 미확인된 실종이 우리에게 시사하는
바이다. 법의학 인류학자들이 세심히 그들의 뼈를
다루어도 그들은 우직하게 사물로 남으며, 인간의
기록상에 신원이 확인되기를 거부한다. 그들은 이름
붙여지거나 알려지기를 거부하는 사물, 잠재적으로
죽었기도 살아 있기도 한 상태를 주장하는 사물이
되기를 고집한다. 따라서 그들은 시민적 정체성, 재산,
지식의 질서, 인권의 영역을 위반한다.

9.

2011년 휘스뉘 일드즈(Hüsnü Yıldız)는 1997년 좌파
게릴라로 투쟁하던 중 실종된 자기 형제의 발굴을
요구하고자 단식 농성에 돌입했다. 그의 무덤은 2011년
터키 쿠르드 지역에 있는 수백 개 정체불명의 집단
매장지에서 발견되었다. 1990년대의 더러운 전쟁 중
살상당한 수천 구의 사체가 얕은 구덩이들, 쓰레기장,

기타 폐기장에 버려진 것으로 추정된다.[10] 매일 새로운
매장지가 발견됨에 따라 터키 정부는 그 대부분에
대해 조사에 착수하거나 심지어 유해를 거두는
일조차 거부했다. 단식 64일 만에 그의 형제의 것으로
추정되는 무덤이 결국 발굴되었다. 열다섯 구의 유해가
수습되었는데 정부 부처가 유전자 검사에 착수하지
않아 일드즈는 그중에 자기 형제의 시신이 있었는지
여전히 알지 못한다. 그 사이에 일드즈는 수습된
열다섯 명뿐 아니라 그 밖에 수천 명의 실종자들이
모두 자신의 형제자매라 선언했다. 유해의 불확정성은
가족 관계를 보편화한다. 그 유해들은 가족주의의
질서를 파열하여 넓게 개방한다.

10.

00:15:08:05

HS: 유해가 담기지 않은 상자가 보이네요.
LR: 그렇네요….
HS: 우리 쪽으로 좀 보여주시겠어요?
LR: 마드리드 근처 톨레도 공동묘지에서 왔기 때문에
복잡한 경우예요. 묘지의 장의사랑 유족들이 같이 가서
친족들이 묻혔을 거라 예상한 공동 무덤을 파냈죠.
삽으로 다 파서 큰 비닐봉지에 뼈를 다 집어넣고…
그래서 뼈랑 신발 같은 게 다 섞이고, 일반 사망자인지

10. "Discovery of Kurdish Mass Graves Leads Turkey to Face Past," *Voice of America*, February 8, 2011 참조. www.voanews.com/content/turkey-facing-past-with-discovery-of-kurdish-mass-graves-115640409/134797.html 또한 Howard Eissenstat, "Mass-graves and State Silence in Turkey," *Human Rights Now*, March 15, 2011 참조.

살상 피해자인지 알 수가 없게 됐어요. 합동 묘에도
섞이고… 그런데 우리가 지금 찾은 이런 것은, 꽤 자주
나오는데 발굴하다 보면 개인 물품이 많이 나옵니다.
HS: 어떤 물품이요? 신발 같은 건가요?
LS: 이건 구두 굽, 저건 셔츠에 단추, 이것도 단추,
동전이랑… 그러니까 금속으로 된 거랑… 그런데
우리가 찾은 것은 이게… 벨트 장식? 네, 버클이요.
예를 들면 이런 게 다 한 군데서 나온 거예요. 60번
유골에서.[11]

 11.
그러나 20세기와 그 이후 우리는 중첩에 연관된
또 다른 양자 상태에 접속하고자 거의 늘 헛되이
기다려왔다. 그 상태에서 실종자들은 확률적으로가
아니라 실질적으로 아직 생존하고 있을 것이다. 마치
얽힘의 상태에 있는 사물들과도 같이 역설적으로
생존하여, 우리가 그들의 목소리를 듣고, 그들의 살아
숨 쉬는 피부를 만질 수 있는 상태. 정체성, 순수 언어,
그리고 어마어마하게 압도적인 감각의 등록(register)
바깥에 그들이 살아 있는 사물이 되는 곳. 우리 위로
사물로서 중첩되는 사물.

 그들은 모든 상태성 너머의 상태를 이룰 것이다.
거기서 그들은 자신의 죽은 신체와 얽히지 않고
우리의 살아 있는 신체와 얽힐 것이다. 우리는 더
이상 분리된 실체가 아니라 불확정적 상호작용으로
고정된 사물들일 것이다. 물질적 외밀(extimacy), 혹은

11. 루이스 리오스 인터뷰, 2011년 9월 12일.

포용하는 질료.

　그들은 모든 정체성과 소유의 범주를 벗어나서,
서로 얽힌 질료가 되는 곳으로 우리를 데려갈 것이다.
우리는 개별성과 주체성을 떠나온 파동이 되어, 양자적
현실의 역설적 객체성에 고정될 것이다.

　12.
터키의 반(Van) 남부, 산맥에 위치한 집단 매장지에
나의 친구 안드레아 볼프(Andrea Wolf)[12]의 유골이
묻혔을 것이라 한다. 매장지에는 흩어진 쓰레기, 잔해,
탄피, 그리고 많은 사람의 뼛조각들로 어수선하다.
거기서 주운 까맣게 탄 사진 필름 한 통만이 1998년의
전투에서 벌어진 일에 대한 유일한 증인일지도
모르겠다.

　안드레아와 쿠르드 노동자당(PKK)의 동료
투사들이 포로 수용되었다가 비합법적으로
처형되었다고 몇몇 증인들이 밝힌 바 있으나, 전쟁
범죄로 추정되는 이 건을 조사하거나 집단 매장된
것으로 추정되는 40여 명의 신원을 확인하려는 시도는

12. 안드레아 볼프는 슈타이얼의 유년기 시절부터 친구였으며, 17세에 이
둘은 8밀리미터로 아마추어 쿵후 영화를 함께 만들기도 했다. 이후 볼프는
좌파 활동가로서 쿠르드 노동자당에 합류하고 '로나히(Ronahi)'라는 이름으로
활동했다. 1998년 터키군에 의해 살해되었으며, 그를 추모하고 터키군의
폭력을 규탄하는 집회가 독일 쿠르드족 망명자들을 중심으로 전개되었다.
볼프의 사망 전 오랫동안 그와 연락이 단절되었던 슈타이얼은 쿠르드족
위성방송에서 녹화된 비디오를 통해 그가 로나히란 이름으로 활동했음을
알게 되었다. 그의 이미지가 어떻게 순환되고 소비되며 그 이미지의 의미가
어떻게 굴절되었는가에 대한 슈타이얼의 성찰은 「11월(November)」(2004)로
이어졌다. 이러한 일련의 과정은 이 글은 물론 슈타이얼의 핵심 개념인 '빈곤한
이미지'와도 일정하게 관련된다. 이에 대해서는 해제 참조. —감수자

히토 슈타이얼, 「미술관은 전장인가?」, 2013.

전혀 없었다. 공식 조사는 벌어진 적이 없다. 아무
전문가도 현장에 가보지 않았다.

허가받은 관찰자 누구도 그 중첩을 깨뜨릴 수
없다. 관찰자가 없었기 때문이 아니라 허가가 난 적이
없어서이다. 공가능하지 않은 이 장소는 현존하는
정치적 현실성의 법칙에 합치되지 않으며, 법치의 정지
및 공중 패권(aerial supremacy)으로 구성되고, 발화,
가시성, 가능성의 영역을 넘어선다. 이 현장에서는
노골적인 증언조차도 전혀 명백해지지 못한다.[13] 그
비가시성은 정치적으로 구성되고 인식론적 폭력으로
뒷받침된다. 이것이 검댕 묻은 사진 롤이 0으로
수렴되는 확률의 구역에 갇혀 공개될 수 없는 주된
이유이다.[14] 그 사진의 조사와 분석을 수행할 기술적
수단, 전문 지식, 정치적 동기가 부재한다.

그러나 우리는 이렇게 판독 불가능한 이미지를
또 다른 시각으로 바라볼 수 있다. 빈곤한 이미지,
폭력과 역사로 난파된 사물로 바라보는 것이다. 빈곤한
이미지는 미결 상태로 남는 이미지이다. 도외시되거나
정치적으로 거부당해서, 기술이나 자금 부족으로,
아니면 위험한 정황하에 서둘러 불완전하게 녹화된
기록이라서, 이러한 이미지는 당혹스럽고 결정적이지
않다.[15] 빈곤한 이미지는 자신이 재현한다고 여겨지는

13. 티나 라이쉬(Tina Leisch), 알리 잔(Ali Can), 네자티 쇤메즈(Necati Sönmez), 시야르(iyar) 그리고 이름을 밝힐 수 없는 많은 분들께 감사를 전한다.

14. 그 사이에 이 글은 라비 므루에와의 퍼포먼스 협업 「가능한 제목: 확률 0 (Probable Title: Zero Probability)」의 일부로 재구성되었다. 라비의 조력과, 저해상도 증거의 또 다른 경우를 예시하는 걸출한 글 「픽셀화된 혁명」에 심히 빚지고 있다.

15. 나는 주로 조르주 디디위베르만(Georges Didi-Huberman)의 저서 『모든

상황에 대해 포괄적으로 설명할 수 없다. 그러나 만일
무엇이든 빈곤한 이미지가 보여주려고 하는 것이
가려진다면, 그 자체의 가시성의 조건이 숨김없이
가시화된다. 그것은 하위주체적(subaltern)이고
불확정적인 대상으로, 정당한 담론에서 제외되며
사실이 될 수 없고, 부인, 무관심, 억압의 대상이 된다.

 빈곤한 이미지는 분할 공간(fractional space)으로
확장될 때 다른 차원을 띠게 된다.[16] 그것은 삼차원
스캔으로 흐릿해지고, 오물 압축 버튼으로 덩이진
찌꺼기이다. 뼈와 총알, 불탄 사진 필름이자,
흩어진 재, 유실되어 불가해한 증거 조각들이다.[17]
상업적·정치적·군사적 이해가 지표면 위성사진의
해상도를 결정하는 것과 마찬가지로, 그것은 지표
밑에 묻힌 사물의 해상도 또한 결정한다. 이러한
불확정적 사물은 저해상도 모나드로, 많은 경우 말
그대로 물질적으로 압축된 사물, 정치적·물리적 폭력의
석화된 도표, 즉 그 사물의 생성 조건을 담은 빈곤한
이미지이다. 비합법적 처형, 정치적 살상, 시위대를
향한 공격을 기록했을지도 모를 이미지가 그 사건들을
보여줄 수 없을지라도 그것은 자체적인 주변화의
흔적을 담고 있다. 그 이미지의 빈곤은 결여가 아니라,

것을 무릅쓴 이미지들(Images malgré tout)』을 중심으로 다큐멘터리 사진의
몇 사례를 다음 글에서 다루었다. Hito Steyerl, "Documentarism as Politics of
Truth." http://eipcp.net/transversal/1003/steyerl2/en

16. "이차원도 삼차원도 아니지만 둘 사이에 있는 공간." Jalal Toufic, "The
Subtle Dancer." 다음 파일의 24쪽 참조. http://d13.documenta.de/research/
assets/Uploads/Toufic-The-Subtle-Dancer.pdf

17. Ayça Söylemez, "Bones of the Disappeared Get Lost again after
Excavation," *Bianet*, March 2, 2011, http://bianet.org/english/
english/128282-bones-of-the-disappeared-get-lost-again-after-excavation

내용보다는 형식에 대한 정보의 추가적인 층위이다.
이 형식은 그 이미지가 어떻게 취급되고 공개되고
전달되거나, 무시되고 검열되고 삭제되는지 보여준다.

그 내용이 파괴되었다고 하더라도 불탄
35밀리미터 필름은 불이 붙었다가 의문의 화학 물질이
뿌려지고, 사망한 사진가의 신체와 함께 소각되는
과정에서 그것에 가해진 일들을 보여준다. 그것은
이렇게 특정한 불확정성의 상태를 유지하기 위해
벌어지는 폭력을 방증한다.

이러한 빈곤한 이미지는 자신의 물질적 구성을
통해 재현의 영역을 훌쩍 넘어서 사물과 인간, 삶과
죽음, 정체성의 질서가 유예된 세계에 도달한다.
"만물은 꽉 차 있고 모든 질료는 서로 연결되어
있어서, (…) 따라서 각 물체는 이런 식으로 우주
만물의 만사를 감지하여 만물을 알 수 있는 어떤
사람은 항상 일어나고 있는 것, 과거에 일어났던 것,
미래에 일어나게 될 것을 읽을 수 있을 것이다. 시간적,
공간적으로 멀리 떨어진 것은 지금 여기에서 관찰될 수
있다."[18]

그런데 라이프니츠 글에서 이 불길한 읽는 자란
누구인가? 절대 권력을 보유한 궁극적 관찰자인가?
그가 누구이든, 그는 제 할 일을 다 하고 있지 않다.[19]
모든 것을 읽어내고 볼 수 있다고 하는, 임의로
가려진 유일신적 우상에게 관찰의 과업을 맡겨버릴
수는 없다. 그리고 그럴 필요도 없다. 이미지나

18. Leibniz, Op.cit.
19. 아무튼 그에게는, 어떤 경우든 모든 가능한 세계들 가운데 이것이 필히 최선으로 보일 것이다.

사물이 흐릿해지고, 픽셀화되고, 이용될 수 없는,
0으로 수렴되는 확률의 지대는 어떤 형이상학적
조건이 아니다. 이는 많은 경우 인간이 만든 것으로,
인식론적이자 군사적인 폭력, 전쟁의 혼란, 정치적
쇠퇴, 계급적 특권, 민족주의, 미디어 독점, 그리고
끈질긴 무관심으로 유지된다. 법적, 정치적, 그리고
기술적 패러다임이 이 지대의 해상도를 관리한다. 세계
어느 곳에서는 비천한(abject) 잔해일 하나의 뼈는
쓰레기와 섞이고 고장 난 텔레비전과 함께 매립지로
쏟아지는 빈곤한 이미지다. 그 뼈는 다른 곳에서는
과다 노출되고, HD나 삼차원 고화질로 스캔되고,
비밀이 풀릴 때까지 조사받고, 시험되고, 해석될 수도
있다.[20] 같은 뼈라도 익명의 빈곤한 이미지로 한 번,
선명한 공식 증거로 한 번, 두 가지 해상도로 비춰질 수
있다.

실증주의는 따라서 인식론적 특권의 또 다른
이름이며, 첨단 기술 도구를 운용할 수 있고 사실
규정을 허가받은 공식 관찰자의 추정을 따른다. 그러나
이 특권을 해결책으로 오인해서는 안 된다. 그것이 더
우월한 인식론적 해상도의 증거라면 그것은 엉성하고
편리한 생각일 뿐이다. 그것은 확장 중인 확률 0의
구덩이와, 법치상 림보의 도가니가 존재한다는 점을
부정하는 데 그치지 않는다. 그것은 모든 것이 다를 수
있으며 확률이 우연성을 다스리지 못한다는 불안한

20. 이는 특히 살상당한 쿠르드 사람들의 뼈에도 적용된다. 이들은 이라크 사담
후세인(Saddam Hussein)의 안팔 작전에 따라 학살되었는가 아니면 1990년대
내전 동안 터키군에게 학살되었는가를 기준으로 극단적으로 다른 취급을
받는다. 안팔 대학살은 세계 수준의 군사 전문가와 협동 조사반이 조사한 반면
터키 건은 전혀랄 만큼 조사가 이루어지지 않았다.

생각으로부터 스스로를 보호한다.

　　만약 라이프니츠의 전지전능한 남성 관찰자가
불능이라고 한다면, 정의의 여신은 해상도를 보지
못할 것이다. 그녀는 조심스레 손가락을 우툴두툴하고
반짝거리는 이미지, 분할 공간에 남겨진 저해상도
모나드 위로 가져가 그 가장자리, 격차, 틈을 쓰다듬을
것이다. 그 지질학적 윤곽을 파악하고, 그 상처를
감지하고, 불가능은 가능하며 실제로 일어날 것이라
굳게 믿을 것이다.

두터운 전파 층이 초 단위로 지구에서 송신된다.
우리의 편지, 스냅사진, 내밀하거나 공식적인 통신,
텔레비전 방송, 문자메시지가 지구를 떠나 원형
파장으로 떠돈다. 그것은 우리 시대 욕망과 공포를
실은 지질학적 건축이다.[1] 수십만 년 후면 외계
지능체가 우리의 무선통신 기록을 수상쩍게 여기며
샅샅이 살펴볼 수도 있다. 그런데 그 생명체가 실제
자료를 보면서 얼마나 당혹스러울지 상상해보라.
왜냐하면 무심코 깊은 우주로 발신된 사진(picture)이
사실은 스팸일 것이기 때문이다. 이 세계에서든 다른
세계에서든 고고학자, 법의학자, 역사가는 모두 스팸을
보며 그것을 우리의 유산이나 모습, 우리 시대와 우리
자신의 진정한 초상이라 여길 것이다. 바로 이 디지털
잔해에서 어떻게든 재구성된 인간을 상상해보라.
어쩌면 그는 이미지스팸처럼 생겼을지도 모른다.

 이미지스팸은 디지털 세계의 숱한 암흑 물질
가운데 하나이다. 스팸은 이미지 파일로 메시지를
전함으로써 스팸 필터의 탐지를 회피한다. 어마어마한
양의 이러한 이미지는 지구상을 부유하며 경쟁하듯
인간의 관심을 얻고자 애쓴다.[2] 이미지스팸은 제약,

1. Douglas Phillips, "Can Desire Go On Without a Body?" in *The Spam Book: On Viruses, Porn, and Other Anomalies from the Dark Side of Digital Culture*, Jussi Parikka and Tony D. Sampson(eds.), Creskill NJ: Hampton Press, 2009, pp.199–200.

2. (2010년 당시) 하루 약 2500억 통의 스팸 메일이 발송된다. 이미지스팸의 총량은 매년 상당히 달라지는데, 2007년엔 전체 스팸 메일의 35퍼센트로 나타났으며 대역폭 급증의 70퍼센트를 차지한다. "Image spam could bring the internet to a standstill," *London Evening Standard*, October 1, 2007 참조. www.standard.co.uk/news/image-spam-could-bring-the-internet-to-a-standstill-7086581.html 이 글에 사용된 이미지스팸

복제품, 근육 강화제, 헐값 주식, 학위를 광고한다.
이미지스팸으로써 분산되는 사진들에 따르면 인간이란
치아 교정기를 끼고 쾌활한 미소를 띤, 노출이 심한
학위 소지자로 구성되는 듯하다.

이미지스팸은 미래를 향한 우리의 메시지이다.
겉에 남녀를—'(남성)인간' 가족을—새긴 모던 양식의
우주선 캡슐 대신, 동시대는 강화된 광고 마네킹을
보여주는 이미지스팸을 우주로 특파한다.[3] 그리고
우주는 이렇게 우리를 인식할 것이다. 어쩌면 지금
이미 우리를 그렇게 보고 있을지도 모른다.

단순히 양적 측면에서 보면 이미지스팸은 인류의
인구 수를 가볍게 뛰어넘는다. 그것은 말 그대로
침묵하는 다수를 이룬다. 그런데 그것은 무엇으로
이루어진 다수일까? 이렇게 가속된 광고 유형에서
그려지는 사람들은 누구인가? 그리고 그 이미지들은
잠재적인 외계 수신자에게 동시대 인간을 무어라
이야기할 것인가?

이미지스팸의 관점에서 사람은 개선 가능하고,
혹은 헤겔의 말을 빌리자면 완벽해질 수 있다.
그들은 어쩌면 "완전무결"하다고 상상되는데, 이때
이미지스팸의 맥락에서는 발정이 났고, 빼빼 마르고,
불경기에도 유용한 대학 학위로 무장했으며 짝퉁 명품

도판은 매튜 니스벳(Mathew Nisbet)의 유용한 출처 「이미지스팸」에서
따온 것이다(www.symantec.com/connect/blogs/image-spam). 오해를
방지하자면, 이미지스팸은 대체로 도판이 아니라 텍스트를 보여준다.

3. 이는 1972년과 1973년 발사된 파이어니어 우주선 캡슐에 장착된 금판과
비슷하다. 여기에는 백인 남녀가 그려졌는데, 여성 성기는 생략되었다.
인체의 상대적인 노출 문제로 논란을 산 후 다음 금속판에는 인체의 윤곽만이
그려졌다. 캡슐 메시지는 적어도 4만 년 후에나 수신될 가능성이 있다.

시만텍 사의 블로그에서 따온 이미지스팸.

시계 덕분에 언제나 시간 맞춰 서비스업을 제공할 수
있다는 의미이다. 이것이 동시대 남녀 가족, 즉 가짜
항우울제에 중독되고, 강화된 신체 부위를 갖춘 사람
한 무리이다. 그들은 초자본주의의 드림팀이다.

그런데 우리가 정말 그렇게 생겼을까? 물론
그렇지 않다. 이미지스팸은 '이상적인' 인간을 여실히
설파하지만, 실제 인간을 보여주지는 않는다. 오히려
그 반대이다. 이미지스팸의 모델은 포토숍 처리된
복제물로 사실적이라기엔 지나치게 개선되었다.
소비의 세속적 황홀로 사람들을 유혹, 강요, 협박하는
신비로운 투기의 소악마와 소천사를 닮은, 디지털로
강화된 피조물들의 예비군이다.

이미지스팸은 광고에 등장하는 사람들과는 다르게
생긴 사람들에게 발송된다. 그들은 *빼빼* 마르지도
않고, 불경기에도 *끄떡없는* 학위를 보유하고 있지도
않다. 신자유주의적 관점에서 보았을 때 그들의 유기적
실체는 완전함과는 거리가 멀다. 어쩌면 받은 메일함을
매일 열어보면서 기적을, 아니면 소소한 계시를,
항구적 위기와 고난의 다른 끝에 있는 무지개를
기대하는 사람들일지도 모른다. 이미지스팸은 인류의
광대한 다수에게 발송되지만 그들을 보여주지는
않는다. 스팸 바로 그 자체와 마찬가지로, 소모성
잉여라 여겨지는 인간을 재현하지 않는다. 그들을 향해
말을 걸 뿐이다.

그러므로 이미지스팸에 접합된 인간의 이미지란
사실 인간과 아무런 관련이 없다. 반대로 실제로
인간이 아닌 것을 그린 세세한 초상이다. 그것은
음화(negative image)이다.

모방과 마법화[4]

어째서 그러한가? 여기에 상세히 설명하기엔 너무나 잘 알려진, 분명한 이유가 있다. 이미지는 모방적 욕망을 촉발하고 사람들이 그 욕망에 재현된 상품처럼 되고 싶게 만든다. 이러한 관점에서 헤게모니는 일상의 문화에 침투하고, 일상적인 재현의 형태로 그 가치들을 유포시킨다.[5] 따라서 이미지스팸은 신체 생산의 도구라 해석되며, 궁극적으로는 과식증, 스테로이드 과용, 개인 파산으로 뻗어나가는 하나의 문화를 창조하는 것으로 귀결된다. 전통적인 문화 연구적 관점이기도 한 이러한 관점은 이미지스팸이 강압적 설득 및 음험한 유혹의 도구로서, 양쪽 모두에 굴복시키는 망각적 쾌락으로 이끈다고 설명한다.[6]

그런데 이미지스팸이 실제로는 이데올로기적, 정동적 교화의 도구 이상이라면? 만약 실제 사람들, 불완전하고 육감적이지 않은 사람들이 그들의 상정된 흠결 때문에 배제된 것이 아니라, 이런 종류의 묘사를 폐기하기로 사실상 선택했던 것이라면? 따라서 이미지스팸이 널리 퍼진 거부의 기록, 재현에서 후퇴한 인간을 뜻하게 되었다면?

내 말이 무엇을 뜻하는가? 이미 한동안 나는 많은 사람들이 카메라 렌즈와 슬그머니 거리를 두며 사진이나 동영상으로 재현되기를 능동적으로 회피하기 시작했다는 점에 주목하게 되었다. 출입이

4. 원문은 'mimicry and enchantment'이다. —감수자

5. 이는 초기 문화 연구의 고전적인 그람시(Antonio Gramsci) 관점을 재탕한, 엉성한 요약이다.

6. 아니면 부분적으로 자기기만적이며 모순적이라 분석될 여지가 더 클지도 모르겠다.

제한된 공동체 혹은 배타적 테크노 클럽의 촬영 금지
구역이든, 인터뷰 거부자든, 카메라를 쳐내버리는
그리스 무정부주의자든, LCD 텔레비전을 파괴하는
폭도든, 사람들은 능동적이고 또 수동적으로 항상
감시, 기록, 식별, 촬영, 스캔, 녹화되기를 거부하기
시작했다. 우리를 완전히 에워싼 미디어 경관 안에서,
오랫동안 특혜이자 정치적 특권이라 여겨졌던 사진적
재현은 이제 위협으로 다가온다.[7]

 여기에는 많은 이유가 있다. 무감각할 정도로
현전하는 폄하 발언이나 게임쇼는 텔레비전이 하위
계층을 전시하고 조소하기와 떼려야 뗄 수 없이
연결되는 매체가 된 상황으로 이끌었다. 그 주인공은
폭력적으로 단장되고, 침해적인 시련, 고백, 심문,
평가를 무수히 겪는다. 아침 방송은 고문실의 동시대적
등가물로서, 고문자, 관객 그리고 많은 경우 피고문자
자신의 은밀한 즐거움을 포함한다.

 게다가 주류 미디어에서 사람들은 생명을
위협하는 극단적 위급이나 위험 상황에서든, 전쟁과
재난 지역에서든, 세계 곳곳 분쟁 지역의 꾸준한
실시간 스트리밍 방송에서든 종종 소실의 행위 중에
포착된다. 자연적이거나 인위적인 재난에 갇힌 경우가
아니라면 사람들은 거식증적 미의 기준이 시사하듯,
물리적으로 소실될 지경으로 보인다. 사람들은
수척해지고, 수축하고, 축소된다. 다이어트는 경기

7. 문화적 재현의 실패한 전망은 다음 글에서 논의하였다. Hito Steyerl, "The Institution of Critique," in *Institutional Critique: An Anthology of Artists' Writings*, Alex Alberro and Blake Stimson(eds.), Cambridge MA: MIT Press, 2009, pp.486–487.

불황의 명백한 환유적 등가물로서, 항구적 현실이 되어
실질적으로 물질적인 손실을 유발했다. 지성의 퇴행은
불황과 짝을 이루며, 이 퇴행은 극소수의 주류 미디어
채널을 제외한 모든 것 안에 신조가 되었다. 지성이
아사 때문에 단순히 용해되지는 않지만 조소와 적의가
지성을 주류적 재현의 토대에서 폭넓게 축출하는 데
성공한다.[8]

　　따라서 기업적 재현의 구역은 대체로 일종의 예외
구역으로, 입장하기에는 위험한 것으로 간주된다.
그곳에서 당신은 조롱당하고, 시험에 들고, 압박되고,
심지어 굶겨지거나 죽임을 당할 수도 있다. 그 예외
구역은 사람들을 재현하기보다 사람들의 소실, 즉
사람들의 점진적인 소멸을 예시한다. 그렇다면 주류
미디어에서뿐 아니라 현실에서도 수없이 그들에게
가해지는 공격과 침해의 행위에도 사람들은 왜
소실되지 않는가?[9] 그 누가 이러한 위협과 항상적
노출로 점철된 시각 영토에서의 탈출 욕망 없이 그러한
맹공격을 실제로 버티겠는가?

　　게다가 소셜 미디어와 휴대폰 카메라가 상호 집단
감시의 구역을 창출하여 편재적인 도시 네트워크에
폐쇄회로 TV, 휴대폰 위치 추적, 안면 인식 소프트웨어
등을 추가한다. 제도적 감시에 더해서, 사람들은
무수한 사진을 찍고 거의 실시간으로 공개함으로써
서로를 일상적으로 감시한다. 이러한 수평적 재현의

8. 이는 세계적으로 불균등하게 적용된다.
9. 1990년대 구 유고슬라비아 사람들은 제2차 세계대전 당시 반전체주의
구호가 역전되어야 한다 할 것이다. "전체주의에 죽음을, 민중에
자유를"이라는 문구를 각 층의 민족주의자들은 "민중에 죽음을, 전체주의에
자유를"이라 반전시켰다.

실천들과 연관된 사회적 통제는 상당한 영향력을
가지게 되었다. 고용주는 지원자의 평판을 구글
검색한다. 소셜 미디어와 블로그는 악의적인 험담과
불명예의 전당이 된다. 광고와 기업 미디어가 행사하는
상의하달식 문화적 헤게모니는 (상호) 자기통제와
시각적 자기 규율화의 하의하달식 체제로 보충된다.
이는 이전까지의 재현 체제보다도 교란시키기 어렵다.
이는 자기생산 양식의 상당한 전환과 궤를 같이한다.
순응과 수행의 압박과 더불어 헤게모니는 재현하고
재현되는 압박과 마찬가지로 갈수록 더 내면화된다.
　　모두가 15분 동안은 세계적으로 유명해질
것이라던 앤디 워홀의 예언은 오래 전에 현실이
되었다. 이제 많은 사람들은 그 반대를, 15분 만이라도
비가시화되기를 원한다. 단 15초라도 좋을 것이다.
우리는 집단 파파라치와 상류층 물관리(peak-o-
sphere)와 노출증적 관음증의 시대에 돌입했다. 사진
플래시의 점멸이 사람들을 희생자로, 유명인으로, 혹은
양쪽 모두로 변신시킨다. 휴대전화가 우리의 미세한
이동을 노출시키고, 스냅사진마다 위치 추적 좌표가
달리듯(tagged), 계산대, 현금인출기, 기타 접속 지점에
등록될 때마다 우리는 딱히 죽도록 즐겁다기보다는
산산조각이 난 채 재현되고 만다.[10]

퇴장
이것이 많은 사람들이 이제 시각 재현에서 퇴장하는
이유이다. 그들의 본능(과 지성)이 사진이나 동영상

10. Brian Massumi, *Parables for the Virtual*, Durham NC: Duke University
Press, 2002 참조.

히토 슈타이얼, 「꿈을 꾸었네: 예술 대량생산 시대의 정치학(I Dreamed a Dream: Politics in the Age of Mass Art Production)」, 2013.

이미지가 시간, 정동, 생산력, 그리고 주체성을
포획하는 위험한 장치라고 알려주는 것이다. 그
이미지는 당신을 영원히 가두거나 치욕에 빠뜨릴
것이다. 그 이미지는 하드웨어 독점이나 파일 변환
문제로 덫을 놓을 수 있다. 더구나 그 이미지가
온라인에 일단 올라가면 영원히 삭제 불가로 남을
것이다. 나체로 촬영되었다면? 축하한다. 당신은 이제
영원불멸하다. 이 이미지는 당신과 후손보다도 오래
살아남아 가장 튼튼한 미라보다도 탄력적임을 증거할
것이며, 벌써 깊은 우주 속으로 여행을 떠나 외계인과
인사를 나눌 날만 기다리고 있다.

따라서 카메라에 대한 옛날 옛적의 마술적 공포는
디지털 원어민의 세계에서 환생한다. 그러나 이
환경에서 카메라는 영혼을 빼앗아가는 것이 아니라
(디지털 원어민은 카메라를 아이폰으로 교체했다) 삶을
유출시킨다. 그것은 당신을 적극적으로 소멸시키고,
위축시키고, 나체로 합성하고, 절박하게 치아 교정을
원하게 만든다. 카메라가 재현의 도구라는 것은 사실상
오해이다. 그것은 현재 소멸의 도구이다.[11] 사람들이 더
많이 재현될수록 현실에서 그들의 자취는 더욱 줄어들
것이다.

앞서 다룬 이미지스팸의 사례로 돌아가보자.
이미지스팸이 자신의 구성 기반의 음화라면, 어떻게
그러한가? 전통적인 문화 연구적 접근의 주장대로라면,
그렇지 않다. 왜냐하면 이데올로기가 강제된 모방을

11. 나의 옛 스승 빔 벤더스(Wim Wenders)가 소멸할 사물들을 촬영하는 데
대해 상세히 다루었던 기억이 있다. 그러나 그 사물들은 촬영된다면 (혹은
심지어 촬영되기 때문에) 소멸할 공산이 더 크다.

사람들에게 강요해서, 이에 따라 사람들이 능률,
매력, 건강의 불가능한 표준에 부합하고자 애쓰는
과정에서 자체적인 억압과 교정에 스스로를 투자할
것이기 때문이다. 천만에, 그냥 거칠게 가정해보자.
이미지스팸은 자신의 구성 기반의 음화가 맞다.
왜냐하면 사람들 '또한' 이러한 종류의 재현에서
적극적으로 퇴장하여, 향상된 충돌 테스트용 인형만을
남기고 떠나기 때문이다. 따라서 이미지스팸은 미묘한
파업의 비자발적 기록이자, 사진과 동영상 재현에서
떠나가는 사람들의 퇴장이 된다. 너무 극단적인 나머지
전폭적인 감량이나 축소 없이는 살아남을 수 없을 만큼
너무도 극단적인 권력 관계의 장에서의 대탈출, 거의
감지할 수 없는 대탈출의 기록이다. 이미지스팸은
지배의 기록이라기보다는 '이런 식으로는' 재현될 수
없다는 민중의 저항 기념비이다. 그들은 '부여받은'
재현의 틀에서 떠나가고 있다.

정치적 재현과 문화적 재현

이는 정치적 재현과 사진적 재현의 관계에 대한 많은
신조들을 파괴한다. 오랫동안 우리 세대는 재현이
정치와 미학 양쪽에 대한 논란의 주요 현장이라
여기게끔 훈련받아왔다. 문화 현장은 일상 환경에
내재된 '부드러운' 정치학을 검토하는 인기 현장이
되었다. 문화 현장의 변화가 정치 현장을 상기해주기를
기대했다. 보다 미묘하게 조율된 재현의 영역이 우리를
정치적, 경제적 평등에 좀 더 가까이 이끌어줄 것이라
여겼다.

그러나 그 둘에게는 원래의 기대만큼 연결점은

없다는 점, 그리고 상품 및 권리의 분할(partition)과 감각의 분할이 꼭 서로 병행되는 것이 아니라는 사실이 점차 분명해졌다. 아리엘라 아줄레이(Ariella Azoulay)가 제시한 시민 계약의 형식으로서 사진 개념은 이러한 관념들을 고찰해보는 데 풍부한 배경을 제공한다. 사진이 그에 참여한 사람들 사이의 시민 계약이라면, 현재 재현으로부터의 후퇴는 그 계약의 파기, 즉 참여를 약속했으나 험담, 감시, 증거, 연쇄적 자기도취 및 간헐적 항쟁을 낳는 사회적 계약의 파기를 뜻한다.[12]

시각적 재현이 과열 상태에 돌입하고 디지털 기술을 통해 대중화된 반면, 민중의 정치적 재현은 깊은 위기에 봉착하고 경제적 이익에 가려졌다. 가능한 모든 소수자가 잠재적 소비자로 인정되고 (어느 정도는) 시각적으로 재현되는 반면, 민중의 정치 및 경제 영역에 대한 참여는 더욱 불균등해졌다. 따라서 동시대 시각 재현의 사회계약은 21세기판 폰지 사기[13]나 좀 더 정확히 말하면 결과가 예측 불가능한 게임쇼 참가를 좀 더 닮았다.

그리고 정치적 재현과 문화적 재현 사이에 연결고리가 있었다 하더라도, 기호와 그 지시체(referent)의 관계가 체계적 투기와 규제 완화로 인해 더욱 불안해진 시대에 그 고리는 매우 불안정하다.

12. 이 글에서는 이와 관련해서 적절히 논지를 전개할 수가 없다. 용인할 수 없는 사회적 계약을 체결하거나 지지하는 것이 아닌, 파기하는 관점에서 벌어진 근래의 페이스북 폭동을 충분히 생각해볼 필요가 있을 듯하다.

13. Ponzi Scheme. 1920년대 이탈리아인 찰스 폰지(Charles Ponzi)가 미국에서 벌인 다단계 금융 사기 사건. —편집자

이 둘은 금융화와 사유화에만 적용되는 것이
아니다. 공공 정보의 완화된 기준을 가리키고 있기도
하다. 진실을 생산하는 언론의 직업적 기준은 집단
미디어 제작,[14] 위키피디아 토론 게시판에서 복사되고
증폭되는 소문에 압도되고 말았다. 투기는 금융의
작동일 뿐 아니라 기호와 지시체 사이에서 벌어지는
어떤 과정, 갑작스럽고 기적과도 같은 향상, 잔존하는
모든 지표적 관계를 무너뜨리는 회전이다.

시각 재현은 실제로 중요하지만 다른 형식의
재현과 일치한다고는 볼 수 없다. 양쪽 사이에는
심각한 불균형이 존재한다. 한편에는 지시체가
없는 방대한 양의 이미지가 있다. 다른 한편에는
재현되지 못하는 수많은 사람들이 있다. 더 극적으로
표현해보면, 방목되어 부유하는 이미지의 증가는
권리를 박탈당하고 비가시적이며 심지어 소멸되고
실종된 사람들의 증가와 일치한다.[15]

재현의 위기

이는 우리가 여태껏 이미지가 공적 공간에 있는
누군가나 무언가의 대략 정확한 재현이라고 믿어온

14. 여기서 'mass media production'이란 산업자본주의하의 대량생산 또는
일방향적인 대중 미디어 제작보다는, 위키피디아에 대한 서술에서 드러나듯
사용자와 제작자의 구별이 붕괴되고 사용자가 미디어 정보의 제작 및 유통에
관여하는 국면을 가리키기에 '집단 미디어 제작'으로 번역했다. —감수자

15. 디지털 혁명의 시대는 구 유고슬라비아, 르완다, 체첸, 알제리, 이라크,
터키 그리고 과테말라 일부 등지의 몇 가지 사례에서 강제된 집단 실종
및 학살의 시대와 일치한다. 1998년에서 2008년 사이 250만여 명의
전쟁 사상자가 발생한 콩고에서 콜탄 같은 IT 산업 원자재 수요가 분쟁의
주요 원인이었다고 연구가들은 입을 모은다. 1990년 이래 유럽에 망명을
시도하다가 목숨을 잃은 이주자 수는 1만 8천 명으로 추정된다.

히토 슈타이얼, 「안 보여주기: 빌어먹게 유익하고 교육적인 .mov 파일(How Not to Be Seen: A Fucking Didactic Educational .Mov File)」, 2013.

것과는 매우 상이한 상황을 창조한다. 재현될 수 없는
민중과 이미지 과밀의 시대에, 이 관계는 돌이킬 수
없이 변화했다.

이미지스팸이 대부분 비가시적으로 남는
재현이라는 점에서 이는 정말 현 상황의 흥미로운
징후이다.

인간의 눈에 띄지 않고도 이미지스팸은 끝없이
순환한다. 기계로 생성되고 봇(bot)으로 자동 발송되며,
마치 반(反)이민 장벽, 장애물, 울타리처럼 서서히
강력해져만 가는 스팸 필터에 걸러진다. 따라서
이미지스팸 안에 보이는 플라스틱 사람들은 대부분
비가시적으로 남는다. 그들은 디지털 쓰레기처럼
다뤄지고 따라서 역설적으로 그들이 호소하는 대상인
저해상도의 사람들과 비슷한 수준에 안착한다.
이것이 가시성과 고급 재현의 세계에 사는 모든
다른 류의 재현적 가짜들과도 그들이 다른 이유이다.
이미지스팸의 피조물들은 룸펜 데이터로, 실제로
뒤에서 그들을 창조한 사기꾼의 아바타로 취급된다.
장 주네(Jean Genet)가 살아 있었다면, 이미지스팸의
화려한 불량배, 협잡꾼, 매춘부 그리고 가짜
치과의사에 찬가를 바쳤을 것이다.

그들은 여전히 민중의 재현이 아닌데, 어떻든 간에
민중은 재현물이 아니기 때문이다. 그들은 어쩌면 어느
날, 혹은 나중에, 눈이 깜짝할 새에 벌어질 수도 있는
어떤 사건이다. 그리고 그 눈은 무엇에도 가려지지
않은 눈이다.

그러나 이제 민중은 이미 이를 깨닫고, 모든
민중이 음화의 형식으로만 시각적으로 재현될

수 있음을 깨달았을 수도 있다. 이 음화는 어떤
정황에서도 현상될 수 없다. 왜냐하면 어떤 마술적
과정에 따라 모든 양화(positive)가 대중 영합적
대체자와 사기꾼의 무리이자, 정통성을 주장하려
애쓰며 충돌 테스트용으로 강화된 인형만을
보여줄 것이기에. 국가 또는 문화로서 민중이라는
이미지야말로 바로 그것, 이데올로기적 이득을 위해
압축된 고정관념이다. 이미지스팸이야말로 민중의
진정한 아바타이다. 원본성으로 전혀 위장하지 않는
음화 이미지인가? 민중의 재현으로서 유일하게 가능한,
민중이 아닌 것의 이미지인가?

민중이 점차 이미지의 주체나 객체가 아닌
제작자가 되어감에 따라, 민중은 아마도 하나의
이미지 안에 함께 재현되어서가 아니라, 공동으로
이미지를 생산함을 통해서 발생할 수 있으리라는
자각도 증가한다. 모든 이미지는 행위와 정념의 공유된
근거로, 사물과 강도(剛度) 간의 교통 구역이다. 이미지
제작이 집단 제작이 되면서 이미지는 이제 더더욱
레스 푸블리카(res publica) 즉 공적인 어떤 것(public
thing)이 된다. 어쩌면 스팸 언어가 환상적으로
들려주듯, 심지어 성적인(pubic) 어떤 것일 수도
있다.[16]

이는 이미지에 등장하는 사람이나 사물이
중요하지 않다는 뜻은 아니다. 이 관계는 일차원적인
것과는 거리가 멀다. 이미지스팸의 일반적 배역은

16. 이는 영화 「사선에서(In the Line of Fire)」의 해적판 DVD 표지에서
유래한 것이다. 거기에는 이 디스크의 성적 상영이 엄격히 금지된다고(pubic
performance of the disc is strictly prohibited) 확실하게 적혀 있다.

민중이 아니며, 차라리 그 편이 낫다. 오히려
이미지스팸의 주체들은 음화가 된 대체자로서 민중의
대역을 담당하고, 민중을 대신하여 각광의 집중포화를
받는다. 한편으로 그 주체들은 현 경제체제의 미덕과
악덕을 구현한다(또는 엄밀히 말하자면, 악덕을
미덕으로 구현한다). 다른 한편으로 그들은 대개
비가시적으로 남는데 사실 아무도 그들을 봐주지 않기
때문이다.

실제로 아무도 쳐다보지 않는다면, 이미지스팸의
사람들이 무슨 짓을 하고 있는지 누가 알겠는가?
그들의 공적인 외양이란 단지 계속해서 사람들의
주목을 끌지 않도록 뒤집어 쓴 시시한 얼굴일 수도
있다. 그사이 그들은 우리가 잊어버린 사람들,
엉망진창인 '사회계약'에서 제외된 자들, 혹은 아침
방송이 아니면 아무런 참여 형식도 갖지 못한 자들에
관해서 외계인에게 중요한 메시지를 전달할지도
모른다. 즉 지구의 스팸, 감시 카메라와 항공
적외선 감시의 스타들을 말이다. 어쩌면 그들은
한시적으로나마 실종자 및 보이지 않는 사람들의
영역을 공유할지도 모른다. 종종 참혹한 침묵 속에
기거하는 자들 그리고 자신의 살상자들 앞에서
매일같이 눈을 내리 깔아야만 하는 그들의 유가족으로
구성되는 영역 말이다.

이미지스팸은 이중간첩이다. 그들은 과잉
가시성과 비가시성 양쪽에 기거한다. 그들이 계속
미소 짓지만 아무 말도 하지 않는 것은 그 때문일
수도 있다. 그들의 얼어붙은 자세와 소실되는 특징이
사실은 사람들에게 잠시 기록에서 벗어나는 보호막을

도시 환경의 감시 카메라 위치를 나열한 웹 기반 앱 아이시 맨해튼(iSee Manhattan)의 화면.
사용자는 규정 외 감시 카메라의 녹화를 피해서 이동 경로를 취할 수 있다.

제공함을 그들은 안다. 아마도 잠시 쉬었다가 서서히
전열을 재편성하라고. "스크린에서 나가"라고, 그들은
속삭이는 듯하다. "우리가 대역을 설 테니, 그 사이에
저들이 우리에게 태그를 붙이고 스캔하게 놔두라.
당신은 레이더를 피해서 할 일을 하라"고. 그게 무엇이
됐든, 그들은 절대 우리를 팔아넘기지 않을 것이다.
이에, 그들은 우리의 사랑과 존경을 받아 마땅하다.

컷은 영화 용어이다.[1] 컷은 숏을 둘로 나눈다. 또한 두 숏을 붙인다. 컷은 영화적 시공간을 구축하고 다양한 요소를 하나의 새로운 형식으로 접합하는 장치이다.

컷은 또한 명백하게 경제 용어이다. 그것은 삭감을 가리킨다. 동시대의 경제 위기 맥락에서 컷은 대체로 정부의 복지, 문화, 연금 그리고 다른 사회사업 지출과 연관된다. 자원과 배급에서 각종 삭감을 가리킨다.

이 두 유형의 컷이 어떻게 신체에 영향을 미치는가? 그리고 어느 신체에 영향을 미치는가? 인공적인 인체 혹은 자연적인 인체, 시체나 기업체에도 영향을 미치는가? 경제 영역에서 포스트 연속편집(post-continuity cutting)의 효과를 다룰 때 유용할 수도 있는 영화와 그 재생산의 기술에서 우리는 무엇을 배울 수 있는가?

경제 담론에서의 컷

현 경제 담론에서 컷은 종종 인간 신체를 은유로 하여 묘사된다. 긴축과 부채의 언어에서 국가와 경제는 종종 신체 부위를 포기해야 하거나 이미 잃어가는 중인 개인에 비유된다. 정치적 신체에 제안된 개입이라면 지방을 감량하는 다이어트에서 소위 전염의 확산을 막기 위한 절제(切除), 무게 줄이기, 허리끈을 졸라

1. 이 글의 많은 부분은 '위기(Crisis)'라는 제목의 세미나(2009년 개최)에서 벌어졌던 토론, 영화적 컷에 대한 알렉스 플레처(Alex Fletcher)의 개념, 그리고 긴축 정책으로 절단된 신체의 개념을 다룬 마야 티모넨(Maija Timonen)의 박사 학위논문에 기초하고 있다. 글에 등장하는 다른 개념들은 '폐공간(junkspace)'이라는 또 다른 세미나, 특히 포스트프로덕션을 둘러싼 보아즈 레빈(Boaz Levin)과의 토론에서 나왔다. 이 글을 비포와 헬무트 패르버(Helmut Färber)에게 바친다.

매기, 늘씬하고 건강해지기, 그리고 잉여 부위를
제거하기까지 다양하다.

　　흥미롭게도 신체 절단의 전통은 주체 개념 자체의
생성에 핵심적이다. 이 주체 개념은 부채 관념과
강력히 연결되어 있다. 마우리치오 라차라토(Maurizio
Lazzarato)는 그의 신간에서 역사적 형식으로서의
주체 형성에 대한 니체의 묘사를 논의한다.[2] 부채와
죄책감을 새겨두기 위해서 사람들은 기억을 필요로
하며 부채와 죄책감 모두 문자 그대로 절단의
형식으로 몸 안에 새겨진다. 니체는 부채, 기억,
죄책감을 강화하기 위해 사용되는 전 범위의 방법론,
즉 인신 희생 및 거세 같은 신체 절제를 언급한다.
그는 모든 고문 방법을 열광에 넘쳐 세세히 열거하며
특히 독일인이 신체 절단술 계획에 한해서만은
창의적이라고 흡족히 지적한다. 능지처참, 가슴에서
살점 떼어 내기, 거죽 발라내기 등.

　　부채와 신체 절단의 가장 명쾌한 접점은
로마법상에 표현되어 있다. 소위 12표법은 채권자가
채무자를 분할할 수 있다고, 즉 전자가 후자의
신체를 절단할 수 있다고 명시한다. 법의 이러한
관점에 따르면 채권자가 채무자의 신체를 얼마만큼
절단하는가는 중요하지 않다.

2. Maurizio Lazzarato, *La fabrique de l'homme endetté: Essai sur la condition néolibérale*, Paris: Éditons Amsterdam, 2011. 한국어판은 마우리치오 라자라토[라차라토], 『부채인간: 인간 억압 조건에 관한 철학 에세이』, 허경·양진성 옮김, 메디치미디어, 2012년 참조.

> 당사자가 채무 때문에 광장에 장이 서는 3일간 공개된
> 후 여러 사람에게 인도된 경우, 그들이 원한다면
> 채무자를 여러 부분으로 나눌 수 있다. 그리고 분할을
> 하면서 그들 중 누가 자기 권리보다 더 취득하거나 덜
> 취득한다 해도 이에는 책임이 없다.[3]

이를 통해 우리는 지금 하는 논의가 누구의 신체에
대한 것인가 하는 질문에 다다른다. 이렇게 교통하는
은유에 함축되는 것은 언제나 여러 가지 신체이다.
실제로 혹은 은유적으로 절단되는 문자 그대로의
신체뿐 아니라 국민경제나 국가, 아니면 사실상
기업을 대표하는 은유적 신체도 있다. 자연적 신체가
존재하는가 하면 정치적 신체 또한 이 등식에
결부된다. 그리고 절단되는 신체는 교환, 오히려 이 두
종류의 신체 사이에 편집이 일어나는 접점이다. 법률적
영역에서 출현하는 정치적 신체의 비유를 분석한
에른스트 칸토로비츠의 유명한 정의에 따른다면,
정치적 신체는 불멸하고 이상적인 반면 자연적 신체는
오류적이고, 어리석고, 유한하다.[4] 그리고 사실 둘 다
문자 그대로 또 은유적으로 절단을 겪는다.

3. Samuel Parsons Scott(ed.), *The Civil Law: Including the Twelve Tables, the Institutes of Gaius, the Rules of Ulpian, the Opinions of Paulus, the Enactments of Justinian, and the Constitutions*, vol.1, New York: AMS Press, 1973, p.64.
4. Ernst H. Kantorowicz, *The King's Two Bodies: A Study in Mediaeval Political Theology*, Princeton NJ: Princeton University Press, 1997.

포스트프로덕션[5]에서의 신체

컷을 경제 담론의 무대 중앙으로 옮겨오긴 했지만,
절단이나 편집은 영화의 전통적인 도구이기도 하다.
편집이 보통 시간 차원의 변경으로 이해되는 한편,
영화는 공간 내 신체를 프레이밍을 통해 절단하여
서사화에 유용한 것만을 보존한다.[6] 신체는 탈구되고
새로운 형식으로 재접합된다. 장루이 코몰리(Jean-
Louis Comolli)가 극적으로 서술하듯, 프레임은 신체를
"면도날처럼 날카롭고 첨예하고 명징하게" 절단한다.[7]

5. 여기서 '포스트프로덕션'을 원어로 옮긴 이유는 이 단어의 세 가지 의미를
모두 함축하기 위해서다. 첫째로 이 용어는 생산 중심의 포드주의적 경제에서
포스트 포드주의적 경제로의 이행을, 둘째로 영화 제작에서 촬영 단계를
가리키는 '제작' 이후의 작업인 촬영본 영상의 편집, 사운드 믹싱, 시각 효과
등의 작업을 가리킨다. 마지막으로 이 용어는 슈타이얼이 이 글에서 참조 및
개입하고 있는 니콜라 부리오(Nicolas Bourriaud)의 '포스트프로덕션' 개념과
관련된다. 부리오는 이 용어의 두 번째 의미, 즉 몽타주, 시청각 자료의 첨가,
자막 등 시청각 영역에서 사용되는 기법이라는 의미를 직접적으로 차용하면서,
새로운 예술적 대상의 창조 대신 기존 예술 작품, 예술적 아이디어, 대상의
재활용과 새로운 배치를 바탕으로 한 동시대 미술의 경향을 가리키는
용어로 이를 사용한다. 이 용어를 정립하면서 부리오는 뒤샹의 레디메이드와
상황주의자(Situationist)의 전용(détournement)과 같은 역사적 선례를
지적하면서도 정보화에 근거한 전 지구적 경제의 출현과 DJ의 리믹스 및
컴퓨터 프로그래밍과 같은 기술적 조건의 변화를 포스트프로덕션 미술의
배경으로 지적함으로써 이러한 선례와의 변별점을 부각시키고자 한다.
　　이 글에서 슈타이얼은 부리오의 이러한 논의를 받아들이면서도
포스트프로덕션이 경제와 예술 모두에 있어서 더 이상 생산(제작)과 구별되지
않은 자본주의의 근본 형식이 되었다는 점, 이것이 경제적 체제의 변화와
생산 관념의 변화는 물론 이미지의 신체와 주체의 신체 자체를 구성하는
주요 기제가 되었다는 점, 그런 가운데서도 대안적 이미지와 신체를 조직할
수 있는 수단을 제공한다는 점을 지적함으로써 부리오의 논의를 정치경제적,
미학적으로 확장시킨다. ―감수자
6. 영화의 단위인 '프레임(frame)'은 프랑스어로 '액자(cadre)'이다. 즉 장루이
코몰리가 강조했듯, 액자 안의 신체가 훈육되고 관리됨을 함축한다. 이 작업을
언급해준 찰스 헬러(Charles Heller)에 감사한다.
　　7. Jean-Louis Comolli, "Coupant, tranchant, et net, comme peut l'être le fil
d'un rasoir," *Cadre et corps*, Paris: Éditions Verdier, 2012, p.538.

롱 숏이나 풀 숏이 대개 재현된 신체를 온전히
보여주는 반면 미디엄 숏이나 클로즈업은 신체
대부분을 잘라낼 것이다. 가장 극단적인 절개의 예에는
상상의 서부를 배경으로 고용된 파수꾼 총잡이를 다룬
세르지오 레오네의 '달러 삼부작(Dollar Trilogy)'을
따라 소위 이탈리안 숏[8]이라는 이름이 붙었다.

그러나 편집의 경제는 보다 일반적인 경제적
서사에 또한 결정적으로 연결되어 있다. 편집은 1903년
영화 「대열차강도(The Great Train Robbery)」를 통해
영화계에 도입되었다. 이 영화는 사유 재산, 사유화,
전용, 개척, 확장, 기타 서부영화의 공통 주제를 다룬다.
그 메시지를 강조하기 위해 영화는 몇몇 장소에 걸친
교차 편집과 서사화를 도입한다.

편집의 획기적인 발전을 이룬 사례들은 경제적
서사를 동등히 배치한다. 평행 몽타주를 적용한
최초의 영화 중 하나인 그리피스(D. W. Griffith)의
「밀 매점매석(Corner in Wheat)」(1909)은 시카고
증권거래소의 선물거래와 투기에 따른 밀 재배 농민의
파멸을 보여준다.[9] 클로즈업이나 미디엄 숏을 거의
사용하지 않는 와중에 영화는 목을 조르는 밀 투기꾼의
손 하나만을 비춘 장면을 극적으로 보여준다. 아마도
어느 신체에서든 절단된, 시장의 보이지 않는 손
관념을 전달하기 위해서.

8. 극단적인 클로즈업. —옮긴이
9. 헬무트 패르버의 귀중한 분석을 참조하라. Helmut Färber, *A Corner in
Wheat von D. W. Griffith 1909: Eine Kritik*, Paris: Helmut Färber, 1992.

말라가는 부위들

그리피스의 몽타주 형식은 강도와 투기처럼 보다
발달되고 극단적으로 동시대적인 경제 기제를 다룬다.
또한 이는 경제적 필요에서 기인하기도 한다. 두
이야기의 줄기를 평행하게 서술하는 평행 몽타주는
제작 측면에서 더 싸게 먹히고 효과적인데, 시간순으로
촬영할 필요가 사라지기 때문이다. 톰 거닝(Tom
Gunning)은 평행 몽타주가 영화를 포드주의 생산
체계에 맞추는 데에 지극히 효과적인 방법이라 증명한
바 있다.[10] 1909년에 이르러 이러한 편집 유형은
보편화되었다.

이 단계에서 편집 혹은 포스트프로덕션은
이야기를 전달하고, 개별적이거나 집단적인 신체의
사지를 절단했다가 재접합하고, 이들을 경제적
효율성에 따라 분리하고 재배치하는 데 결정적인
장치가 된다.「밀 매점매석」이 그 서사화 단계에서는
자급 농업으로의 회귀를 낭만적이고 본질주의적으로

10. Tom Gunning, *D. W. Griffith and the Origins of American Narrative Film*,
Champaign: University of Illinois Press, 1993. [톰 거닝은 이 책을 포함하여
그리피스 바이오그래프 영화(Biograph films)에 대한 일련의 연구에서 평행
편집의 두 가지 기능을 밝힌다. 첫째는 서로 다른 장소에서 발생하면서도
수렴하는 두 개 이상의 행위를 동일한 시간적 궤적에 위치시키는 것(그리고
추격 시퀀스에서처럼 이를 통해 서스펜스를 창출하는 것), 둘째는 보다
추상적인 평행 편집으로 두 개 이상의 시퀀스 사이에 이루어지는 "비교와
관계를 강조하는 것"이다. Gunning, "A Corner in Wheat," in *The Griffith
Project*, Vol. 3, Paolo Cherchi Usai(ed.), London: British Film Institute,
1992, p.135. 이 글에서 슈타이얼이 논의하고 있는「밀 매점매석」에 대한 분석,
그리고 이 영화의 평행 편집이 표현하는 자본주의적 생산관계는 후자의 사례에
속한다. 이 영화의 평행 편집에 대해 거닝 자신은 "우리의 삶을 결정하는
힘들과의 대면적 조우가 결여되어 있다"는 점에서 "현대자본주의의 새로운
지형"(136)을 재현한다고 말한 바 있다. ―감수자]

제창하지만, 그 자체적 형식은 자본주의적 합리화에
완벽히 일관적이며 이를 더욱 진척시킨다.[11]

　　그러나 우리는 자본주의 없이도 특히 주체의
파편화를 단언함으로써 이 논리를 반전시킬 수 있다.
지그프리트 크라카우어(Siegfried Kracauer)는 1927년
글「대중 장식(The Mass Ornament)」에서 재조합되는
신체의 잠재력을 강조하였다.[12] 그는 틸러 걸스(Tiller
Girls)라는 쇼걸 그룹을 분석한다. 세기 초 그들은
엄청난 인기를 누렸는데 '정밀 안무'라 불린 것을
창시하면서이다. 이 군무에서 여성 신체라기보다
여성 신체 부위는 크라카우어가 강조하듯 연동하여

11. 이는「밀 매점매석」의 프레이밍보다는 편집에 해당한다.
12. 크라카우어의 '대중 장식(mass ornament)'에서 'mass'는 '대중'과 '집단'
모두를 뜻하는 것으로 볼 수 있다. Kracauer, "The Mass Ornament," in *The
Mass Ornament: Weimar Essays*, Thomas Y. Levin(trans. and ed.), Cambridge
MA: Harvard University Press, 1995, pp.75–86. 틸러 걸스에 속하는 무용수
개인은 물론 그들 각각의 신체 부분(팔, 다리 등)이 모여서 원 및 선과 같은
기하학적 형태를 구성한다는 점에서 '집단'이며, 이렇게 구성된 기하학적
형태가 산업자본주의하에서 그것을 스펙터클로서 소비하는 '대중'의 실존적
조건을 반영한다는 점에서 '대중'이다(크라카우어는 "장식의 담지자는
대중이지 인민[Volk]이 아니다"[76]라고 말한다). 이 글에서 슈타이얼이
요약하듯 틸러 걸스로 대표되는 크라카우어의 대중 장식은 개별적 질료를
결합하여 상품을 생산하는 공장 기반의 자본주의적 생산 체계와 미학적,
구조적으로 상응한다. 이러한 속성으로 인해 틸러 걸스를 조직하는 논리는
자본주의 생산 체계의 추상화(즉 개별 무용수들은 유기적 신체로 지각되지
않고 기하학적 형태를 이루는 부분이 된다)를 반영한다. 이러한 추상화의
과정을 거쳐 형성된 틸러 걸스가 자본주의하에서 대중적인 여흥거리로 소비될
때 그것은 "어떤 명백한 의미도 없는, 숭배의 합리적이고 공허한 형식"(84)이
된다. 그러나 다른 한편으로 크라카우어는 대중 장식을 부정적으로
평가하지만은 않는데, 그것이 산업/대중 자본주의의 근본적 실체에 접근할
수 있고 대중이 스스로의 실존적 조건(자본주의의 합리화와 추상화 양식,
그리고 대중의 익명성)을 확인할 수 있는 '표면-수준의 표현(surface-level
expression)'이기도 하기 때문이다. "대중 장식에 참여한 인간 형상은 멋진
유기적 화려함과 개체성의 구성에서 그 자신이 스스로를 맡기게 되는 익명성의
영역으로 대탈주를 시작했다."(83) —감수자

일사불란하게 움직인다. 크라카우어는 정밀
안무를 포드주의적 생산 체제의 징후로 분석하며,
무대 위 틸러 걸스의 접합을 컨베이어벨트상의
조립에 비유한다. 물론 그들은 재접합되기 위해
먼저 탈구되어야 한다. 이는 시간과 활동을
파편들로 절단하고 이들을 신체의 개별적인 요소로
배정함으로써 가능했다.

그러나 크라카우어는 이러한 배치를 맹렬히
비난하지는 않는다. 그는 무슨 의미에서든 보다
자연적인 신체로의 회귀를 주창하지는 않는다.
크라카우어는 심지어 틸러 걸스를 더 이상 인간으로
되돌릴 수 없다고 여긴다. 대신에 그는 이 성좌와
대면하는데, 말하자면 역숏에서 보는 것처럼 이
성좌를 역전시키고자 그 이면을 돌파하고 파편화를
급진화하는 방법을 찾아내기 위해서다. 사실 그는 신체
절단과 그 재편집이 충분히 급진적이지 않다고 본다.

틸러 걸스의 산업화된 신체는 추상적, 인공적이고
소외되어 있다. 바로 그 때문에 그 신체는 전통과
단절하고, 당시로서는 인종적으로 고취된 기원 및
소속의 이데올로기는 물론 유전학, 인종 혹은 공통
문화가 발생시킨 자연적, 집단적 신체라는 관념과도
결별하였다. 틸러 걸스의 인공적 신체와 인위적으로
접합된 신체 부위에서 크라카우어는 또 다른 신체의
도래를 보았다. 이 신체는 바로 인공물이자 합성물이
됨으로써 인종, 계보, 기원의 부담에서—또 우리가
추가하고자 한다면 기억, 죄책감, 부채에서—해방된다.
절단된 부위의 재조합은 주체나 종속 없는 신체를
생산한다. 사실상 절단된 것은 개인, 또한 그에

수반되는 정체성과 죄책감 및 부채에 묶인 양도
불가능한 권리인 것이다. 이 신체는 그 인공적 합성을
온전히 인정하며, 물질과 에너지의 비유기적 흐름을
향해 활짝 개방된다.

그러나 부채 위기와 경기 침체의 시대에
크라카우어의 시점은 공감을 사지 못했다. 오히려
순수한 국가사회주의적·인종적 신체 은유의
초인플레이션이 시작되었고, 그 은유는 모든 가능한
폭력의 수단을 사용하여 현실화되었다. 신체는
절단되고, 폭파되고, 침해되었다. 그리고 그 분산된
잔여물이 오늘날 우리가 디딘 토대를 구성하였다.

포스트프로덕션

이것이 편집이 역사적으로 경제적 맥락에 삽입된
방식이다. 그것은 영화의 포스트프로덕션으로 불리는
영역을 정의하기에 이르렀다. '포스트프로덕션'이라는
이름이 엄밀하게 제작의 부속으로 보이지만, 그
논리는 역전되어 제작 자체에 영향을 미치고 그것을
구조화한다.

이 과정은 디지털 기술을 통해 상당히
가속화되었다. 전통적으로 포스트프로덕션은 싱크를
맞추고, 믹싱하고, 편집하고, 색을 보정하고, 영화
촬영 후 수행되는 여타 단계들을 의미했다. 그러나
최근 포스트프로덕션은 제작을 통째로 인수하기
시작했다. 최신 주류 제작 특히 3D나 애니메이션의
경우 포스트프로덕션은 영화 제작 자체와 대략
등가적이다. 합성, 애니메이션, 모델링은 이제
포스트프로덕션의 엄연한 일부이다. 실제로 촬영되는

요소는 점점 줄어드는데, 부분적으로 혹은 전적으로
포스트프로덕션에서 생성되기 때문이다. 역설적으로
제작은 점차 포스트프로덕션에서 이루어지기 시작한다.
제작은 후반 효과(aftereffect)[13]로 변신한다.[14]
　　몇 년 전 니콜라 부리오(Nicolas Bourriaud)는
그의 글 「포스트프로덕션(Postproduction)」에서
이러한 전환의 몇 가지 측면을 지적했다.[15] 그러나
이제 위기의 시대에 우리는 예술에서 디지털 재생산
과정과 예술품에 대한 반향을 주로 다루었던 그의
파편적 암시를 극적으로 수정할 필요가 있다.
포스트프로덕션의 파급 효과는 예술이나 매체의

13. 이 말은 전통적으로 영화 및 비디오의 제작(촬영) 과정에서 결정되었던
미학적 요소들인 색채, 밝기와 같은 것들도 포스트프로덕션 과정에 더욱
긴밀하게 결부되고 결정된다는 의미로 볼 수 있다(디지털 색보정[color
correction]과 같은 작업을 생각해볼 수 있다). 또한 피사체의 촬영 없이
디지털 소프트웨어로 생성되는 애니메이션, 합성, 렌더링 또한 이러한 효과에
포함되는 것으로 볼 수 있다. 후자의 경우를 고려하자면 '후반 효과'로 쓴
'aftereffect'는 동영상 포스트프로덕션에 사용되는 주요 소프트웨어인 어도비
애프터이펙트(Adobe Aftereffects)를 간접적으로 환기하는 것으로도 볼 수
있다. —감수자
14. 영화의 포스트프로덕션과 제작의 관계에서 또 하나의 중요한 구성
요소가 있다. 바로 포스트프로덕션과 현실의 관계이다. 제작 영화는
완전히 허구적인 이야기의 경우조차도 예를 들면 아날로그 35밀리미터
필름 카메라로 촬영되었다든지 해서 현실과 지표적으로 연결되었다. 반면
디지털 포스트프로덕션은 카메라 앞 장면에 대한 그 지표적 연결을 완전히
재협상한다. 동시대 포스트프로덕션은 이미지를 고치는(make over) 영역이지,
이미지를 만드는(making of) 영역이 아니다. 배경 합성, 애니메이션으로
표현되는 주인공, 그리고 현실의 일반적인 모델링을 포함하면서 현실에
대한 포스트프로덕션의 지표적 연결은 느슨해진다. 물론 지표적 연결은 늘
허구적이었지만, 최신 기술은 회화적 자유로써 시점들을 창출하면서 전례 없는
수준으로 그 연결의 폐기를 가능케 한다.
15. Nicolas Bourriaud, *Postproduction: Culture as Screenplay; How
Art Reprograms the World*, Jeanine Herman(trans.), New York:
Lukas & Sternberg, 2005. 한국어판은 니꼴라 부리오[니콜라 부리오],
『포스트프로덕션』, 정연심·손부경 옮김, 그레파이트온핑크, 2016년 참조.

세계를 훌쩍 넘어서, 디지털 기술의 세계마저 초월하여
오늘날 주된 자본주의적 생산양식이 되었다.

　　사람들이 퇴근 후 하던 일들, 예를 들면 소위
노동력의 재생산은 이제 생산에 통합된다. 재생산은
정동적이고 사회적인 활동을 포함하는 소위 재생산적
노동과 디지털 및 기호적 재생산 과정 양쪽 모두에
관여한다.[16] 포스트프로덕션은 오늘날 그야말로 '생산
그 자체'이다.

　　이는 포스트프로덕션이라는 용어에 내재된 시간성
또한 전환시킨다. '포스트'라는 접두사가 지나간 역사의
부동 상태를 지칭한다면 이는 '재-'라는 접두사로
교체되어 반복(repetition)이나 반응(reaction)을
지시한다. 우리는 생산 이후에 있지 않다. 오히려
생산이 끝없이 재활용, 반복, 복사, 증식되는 상태에
있지만 잠재적으로 또한 변위, 절하, 갱신된 상태에
있기도 하다. 생산은 변형되었을 뿐 아니라 그 외부를
형성해왔던 장소들로 근본적으로 변위되었다. 휴대
기기, 분산 스크린, 노동 착취 공장, 패션쇼 무대,
유치원, 가상현실, 역외생산 시설 등으로 말이다.
그것은 무한히 편집되고 재조합된다.

　　생산 관념의 상실은 영웅적 남성 노동자상의
상실로 이어지는데, 그는 창밖으로 뛰어내리려는
유혹을 피하려고 스파이더맨 복장을 한 폭스콘[17] 사의

16. 재생산적 노동에 대한 페미니스트 관점에 대해서는 실비아 페데리치(Silvia
Federici), 알리 호흐실드(Arlie Hochschild), 엥카르나시온 구티에레스
로드리게스(Encarnación Gutiérrez Rodríguez), 그리고 페미니스트 콜렉티브
'프레카리아스 아 라 데리바(Precarias a la Deriva)'의 작업 참조.

17. 대만의 OEM 업체. 2010년 열악한 노동환경을 견디지 못한 직원들이 잇달아
자살하자 항의 집회에 스파이더맨 복장이 등장했다. —편집자

t

베를린 근교 물놀이 공원 트로피컬 아일랜드에는 파울 클레의 동판화 「새로운 천사」의 모작이 있다. 인공 낙원으로 설정된 이곳에서 발견된 이미지는 의외로 발터 벤야민의 「역사의 개념에 대하여」에도 등장하는 같은 그림을 상기시킨다.

직원으로 대체된다. 산업주의의 폐고철로 먹고사는, 제국주의적 혹은 사회주의적 공장의 뼈를 찾아 뒤지는 젊은이들로 대체된다. 신체 강화, 거식증, 디지털 노출증을 통해 자가 복제하는 이미지 인민(picture people)으로 대체된다. 세계를 지속시키는 보이지 않는 여성으로 대체된다. 재생산의 시대에 베르토프의 유명한, 카메라를 든 사나이는 편집실에 앉은 여성으로, 그녀의 무릎에 앉힌 아기로, 그녀가 앞두고 있는 24시간 근무로 대체된다.

그러나 생산이 절단되고 사지가 분리되면서 그것은 재생산 내에서 재조합되고 갱신될 수 있다. 오늘날의 재생산자는 크라카우어의 틸러 걸스의 최신판으로, 온라인에서 인공적으로 리모델링되고 부활한 잔해에서 날림으로 만들어지며 싸구려 주식, 무제한 요금제, 내전 등의 내용을 담은 스팸 세례를 받으며 공포와 열망으로 잠 못 이룬다.

역사의 천사

우리는 파울 클레의 「새로운 천사(Angelus Novus)」(1920)에서 재생산 공간의 한 예를 찾아볼 수 있다. 이 천사는 베를린 근교의 트로피컬 아일랜드라는 인공 물놀이 공원 내 거대한 풍선에 부풀리고 복제되어 등장한다. 이 구조물은 거대 비행선을 생산하던 공장이었다. 구서독 내 이 특정한 후기사회주의 지역이 경제적으로 소생되고 어떻게든 산업이 재건될 것이라 믿었던 시대의 일이다. 이 기업이 파산하자, 어느 말레이시아 투자자가 이곳을 다채롭고 이국적인 온천 풍경으로 탈바꿈시켰는데, 가짜 우림, 마야 제물

구덩이를 닮은 거품 욕조, 그리고 벽지 위에 합성된
무한한 수평선으로 완성되었다. 그곳은 잘라내기하여
붙여넣기한 영토로, 뒤죽박죽이고, 에어브러시로
도색되고, 3D로 끌어다가 투하시킨, 놀랍도록 많은
수의 부풀려진 요소들로 넘쳐나는 궁극적인 거품
건축이다.

어째서 이 장소가 재생산 시대의 기본적 긴장을
체현하는가? 그곳은 문자 그대로 하나의 산업적
제작 공간에서 포스트프로덕션 공간으로 변신했으며
말하자면 생산의 후반 효과를 보여준다. 이 공간은
생산된 것이 아니라 재생산된 것이다. 최종 편집본(final
cut)이란 존재하지 않으며, 영원히 모핑(ever-
morphing)하는 편집, 갑작스러운 컷이며 다양하게
완비된 이국품 더미 사이의 흐릿해진 전환이다.

그리고 클레의 「새로운 천사」는 역사적 파국을
조망하면서 더 이상 미래의 지평으로 끌려가지
않는다. 그 측방 운동이 사라지면서 미래지향적
운동도 사라진다. 지평선과 선형 원근법도 사라진다.
대신에 천사는 정찰 중인 엘리베이터처럼 위 아래로
왕복한다. 그 천사는 죄도 역사도 없는 천국, 미래가
한시적 신분 상승에 대한 약속으로 대체된 천국을
내려다본다. 지평선은 순환 반복된다. 천사는 드론이
된다. 성스러운 폭력이 시간 죽이기로 발가벗겨진다.

역숏

그런데 복제된 천사가 지금 바라보는 것은 무엇인가?
무엇을 그 응시에 맞춰 편집할 수 있는가? 그 관객인
우리는 누구이고, 천사의 응시 아래 우리의 신체가

취하는 형식은 무엇인가?

나탈리 북친(Natalie Bookchin)은 환상적인
2009년 작업에서 적절한 제안을 보여준다. 그녀는
크라카우어의 글 「대중 장식」을 다채널 비디오 설치
작품으로 갱신한다. 외로운 십대들이 자기 방에서
웹캠의 응시에 맞춰 춤을 추는 비디오 클립들을
재조합하면서 북친은 매개된 단절의 시대로 정밀
안무를 내던진다. 컨베이어벨트에 쓸려 손상된 신체
부위 대신 가정적 영역으로 격하된 원자화된 신체들이
일제히 움직인다. 틸러 걸스가 동등히 분리되어
정밀 안무에 의해 대중 장식으로 재조합되었던 것과
마찬가지로 십대 주인공들은 레이디 가가의 곡에
맞춰, 소셜 미디어와 강제 점유가 조합된 힘들에 의해
포스트프로덕션(후반 제작)된다.[18]

18. 나탈리 북친의 이 작업은 「대중 장식(Mass Ornament)」(2009)이다. 북친은
실제로 이 작업을 구상하면서 크라카우어의 개념과 주장을 참조했다. 북친이
스스로 밝히듯 "대중 장식은 자본주의의 이윤 형성에 관여하는 추상화를
반영한다. 공장에서의 노동자들은 스타디움의 무용수처럼 그 자체로 존재하는
잉여가치를 생산하기 위해 노동했다." Carolyn Kane, "Dancing Machines:
An Interview with Natalie Bookchin," Rhizome.org, May 27, 2009. https://
rhizome.org/editorial/2009/may/27/dancing-machines/. 북친은 틸러 걸스로
대표되는 대중 장식이 산업자본주의하의 신체와 실존적 조건을 반영하듯,
오늘날 개인이 사적 공간에서 춤을 추는 모습을 스스로 촬영하여 유튜브에
올린 비디오가 포스트 포드주의하의 자아, 신체, 사회적 관계를 반영한다고
생각했다. 그래서 그는 이 비디오들을 수집하여 멀티스크린으로 배열하고
벅스비 버클리(Busby Berkeley)의 「1935년의 골드 디거(Gold Diggers of
1935)」(1935)와 레니 리펜슈탈(Leni Riefenstahl)의 「의지의 승리(Triumph of
the Will)」(1935)에서 취한 사운드트랙과 리믹스한 일종의 편찬 다큐멘터리를
제작했다. 크라카우어의 틸러 걸스가 반영한 대상이 공장제 자본주의의
컨베이어벨트였다면, 여기서 개별적인 유튜브 비디오의 무용이 반영한
대상은 웹캠 및 소셜 네트워크처럼 이 작품이 만들어질 당시 주체성과 신체를
결정했던 웹 2.0 시대의 테크놀로지다. https://bookchin.net/projects/mass-
ornament/ ─감수자

한편 이들은 경제가 요청하는 파열되고 절단된
신체이다. 그것은 집 안에 고립되고, 대출에 그리고
충분히 건강하고 늘씬하지 못하다는 빈번한 죄책감에
시달리는 주체로서 자신을 생산한다. 한편 그럼에도
동작이 멋지다는 점은 마찬가지로 중요한데, 에너지와
우아함은 영원히 절단될 수 없기 때문이다.

크라카우어가 지당하게 강조했듯, 우리는 다중의
장식을 회피해서도, 존재한 적 없는 어떤 자연적
상태를 한탄해서도 안 된다. 대신 그 장식을 포용하고
굳건히 돌파해야 할 것이다. 이렇게 할 수 있는 방법의
한 예로 내가 여기서 기술하고 있는 비디오의 버전이
꼭 북친의 작업이 아닐 수도 있다는 사실을 들 수
있겠다.[19] 원저자일 수도 아닐 수도 있는 어떤 사용자가
비디오를 업로드하고 유튜브의 음악 저작권 문제
때문에 그 비디오에서 배경음악 일부를 소거한 후
이를 노트북 자판 소리로 대체했다. 사실상 이것이 이
작업에서 유일하게 가능한 사운드트랙이다. 집단적
포스트프로덕션은 따라서 합성된 신체뿐 아니라
합성된 작업을 발생시킨다.

그렇게 하기 위해서 우리에겐 새로운 주요 도구,
즉 평행 스크린이 있다. 신체 일부가 절단됐다면 그
대체물을 옆 스크린에 추가할 수 있다. 우리는 조각난
신체 부위들을 재편집하여 현실에는 존재하지 않고
편집상에서만 존재하는 신체, 여러 신체에서 잘라낸
사지, 즉 잉여적이고 불편하거나 과도하다고 여겨지는
사지를 합성한 신체를 창조할 수 있다. 우리는 이렇게

19. www.youtube.com/watch?v=CAIjpUATAWg 참조.

절단된 조각을 가지고 새로운 신체를 재합성할 수
있다. 이는 산 자의 자연적 신체라는 어리석은 생각에
죽은 자의 뼈를 조합한 신체이다. 편집 안에서, 편집을
통해서 존재하는 생명의 형식이다.

　　우리는 절단된 부분을 재편집할 수 있다. 전체
국가, 인구는 물론 경제적 생존력과 효용성 관념에
순응하지 않는다는 이유로 잘리고 검열된 필름과
비디오의 모든 부분마저도 재편집할 수 있다. 우리는
이들을 비일관적이고 인공적이고 대안적인 정치적
신체로 편집할 수 있다.

입맞춤

그런데 또 대안적인 해석이 있다. 절단되고
검열당한 신체가 다른 식으로 포스트프로덕션된
이미지를 살펴보자. 영화 「시네마 천국(Cinema
Paradiso)」(1988)에서 한 남자는 영사기사가
극영화에서 검열해야 했던 부분들로 이루어진 영화를
관람한다. 이 필름 릴은 성적 규범과 제약으로써
지탱되는 가족, 사유재산, 인종 그리고 국가 관념을
위협하기에 공적으로 상영되기에는 지나치게 자극적인
입맞춤 장면들을 이어 붙인 것이다.[20]

　　축출된 입맞춤들로 이루어진 릴. 아니 이는
다양한 주인공들을 가로지르며 한 촬영분에서 다른
촬영분으로 전달된 하나의 동일한 입맞춤일까? 통제
불가능하게 복제되고, 여행하고, 유포되는 입맞춤,
정념과 정동, 노동 그리고 잠재적으로 폭력의 벡터를

20. 이 영화를 언급해 준 라비 므루에게 감사한다.

창출하는 입맞춤일까?[21] 입맞춤은 공유가 되는 사건,
정확히는 신체들 사이의 공유, 교환, 행위로 구성된
사건이다. 입맞춤은 늘 다른 조합으로 정동을 접합하는
편집이다. 그것은 신체들 사이에서, 또 신체들을
가로지르며 새로운 교차와 형식을 창조한다. 늘
전환되고 변화하는 형식이다. 입맞춤은 움직이는
표면, 시공간의 잔물결이다. 똑같은 입맞춤의 끝없는
재생산이다. 그 입맞춤은 각각 유일하다.

입맞춤은 도박이고, 위험의 영토이자 난장판이다.
순간으로 응축된 재생산의 관념이다. 재생산을 이러한
입맞춤이라 여기자. 컷을 가로지르고 숏에서 숏으로,
프레임에서 프레임으로 움직이는 입맞춤. 이는 즉
연결과 병치다. 입술들과 전자 기기들을 가로지른.
그것은 편집을 수단으로 움직이고, 컷 관념을 절묘하게
전복시키고, 정동과 욕망을 재분배하며 운동, 사랑,
고통으로 이어진 신체들을 만들어낸다.

21. 이 생각은 보리스 부덴(Boris Buden)이 저서, 『이행의 지대: 포스트
공산주의의 종말에 대하여(Zone des Übergangs: Vom Ende des
Postkommunismus)』 서문에서 언급한 입맞춤을 참조하고 있다. 이는 어느
남성 민병이 (이후 보스니아 내전에서 자기가 납치하고 아마도 죽였을) 무명의
흑인 남성에게 건넨 입맞춤이다. 여전히 저 바깥에 잔존하고 강간 기지와
십대 파티를 통해 전달되며 아동 병원과 사창가에도 있는 입맞춤. 사랑으로든
생색내기로든, 권태 때문이든 열광 때문이든, 부드럽고, 표리부동하고,
날카롭게 이루어지는 입맞춤.

감사의 말

이 선집의 거의 모든 글을 함께 토론해준 데이비드 리프에게 고마움을 전한다. 그 누구보다도 이 책의 글에 크게 기여해준 우리 학생들 그리고 다음 분들과의 교류가 힘이 되었다. 토마스 앨새서, 엘리자베스 레보비치, 스벤 뤼티켄, 티르다드 졸카드르, 카튀아 산데르, 필 콜린스, 폴리 스테이플, 라비 므루에, 다이애나 매카티, 코도 에슌, 티나 라이쉬, 토마스 토데, 마리아 린드, 제바스티안 마르크트, 게랄트 라우니히, 카를레스 구에라, 조슈아 시몬. 물론 『이플럭스 저널』을 포함하여, 다음 분들의 고마운 의뢰로 완성될 수 있었다. 토네 한센, 유럽진보문화정책연구소, 헨드릭 폴커츠, 사이먼 왕자, 프랑코 '비포' 베라르디, 아네타 시라크, 티르다드 졸카드르, 너터서 페트레신 바첼레즈, 그랜트 왓슨, T. J. 데모스, 니나 뮌트만. 우리 딸을 돌보는 어마어마하게 중요한 과업을 맡아준 라우라 하만, 어시스턴트 엘리스 팔락과 알빈 프랑케, 그리고 나의 허술한 주석과 철자를 수정하느라 시간을 쓴 모든 편집자분들께 감사드린다. 브라이언 콴 우드는 모든 글을 엄청나게 개선해주었고, 마리아나 실바는 도판을 탁월히 편집했으며, 안톤 비도클레와 홀리에타 아란다는 언제나 내 노력을 보충해주었다. 한국어 독자들과 만날 기회를 마련해준 김실비와 워크룸 프레스 박활성에게도 감사드린다. 마지막으로 10년간 나의 작업을 지지해 준 보리스 부덴에게 감사를 전한다. 에스메 부덴에게 이 책을 바친다.

「자유낙하: 수직 원근법에 대한 사고 실험(In Free Fall:
A Thought Experiment on Vertical Perspective)」:
이 글은 2010년 11월 4–6일 이스탄불에서 열린 제2회
'구서방(Former West)' 회의를 맞아 사이먼 왕자의
의뢰로 쓰였다. 많은 변경을 거친 원고가 다음 책과
『이플럭스 저널』 24호(2011)에 수록되었다.
On Horizons: A Critical Reader in Contemporary Art,
Maria Hlavajova, Simon Sheikh, and Jill Winder(eds.),
Rotterdam: Post Editions(copublished with BAK, basis
voor actuele kunst), 2011.

「빈곤한 이미지를 옹호하며(In Defense of the Poor
Image)」: 이 글의 초록은 2007년 토마스 토데(Thomas
Tode)와 스벤 크라머(Sven Kramer)가 기획하고
독일 뤼네부르크에서 열린 '에세이 영화: 미학과
시의성(Essayfilm: Ästhetik und Aktualität)' 학회에서
발표하게 되면서 진척되었다. 이 글은 『제3문장(Third
Text)』의 객원 편집자 코도 에슌의 지적과 언급에
엄청나게 도움을 받았다. 『제3문장』에서 다룬 '크리스
마르케와 제3영화' 특집에 이 글의 확장판을 실을
수 있도록 의뢰해준 것도 그였으나, 저작권 문제로
발표되지 못했다. 이 글에 또 하나 실질적인 영감을 준
것은 2008년 폴리 스테이플(Polly Staple)이 기획하여
런던 ICA에서 열린 전시 『분산(Dispersion)』으로,
스테이플과 리처드 버킷(Richard Birkett)이 편집한
명쾌한 독본을 포함한다. 또한 브라이언 콴 우드가
심도 있는 편집을 가해주었다. 『이플럭스 저널』
10호(2009) 게재.

「당신이나 나 같은 사물(A Thing Like You and Me)」:
이 글은 다음 도록에 수록되었다. *Hito Steyerl*, Norway:
published by Henie Onstad Kunstsenter, 2010. 토네
한센(Tone Hansen)에게 감사한다. 『이플럭스 저널』
15호(2010) 게재.

「미술관은 공장인가?(Is a Museum a Factory?)」:
『이플럭스 저널』 7호(2009) 게재.

「항의의 접합(The Articulation of Protest)」: 글에
언급된 영화들을 상기시켜 주었던 페터 그라버(Peter
Grabher)/키노키(kinoki)에게 감사드린다. 이 글은
2002년 유럽진보문화정책연구소(eipcp)의 의뢰로
썼다.

「미술의 정치: 동시대 미술과 포스트 민주주의로의
이행(Politics of Art: Contemporary Art and the
Transition to Post-Democracy)」: 이 글은 디지털
히스테리, 잦은 비행 증후군, 그리고 재난 같은 전시
설치 기간에도 나를 감내해주신 분들께 바친다. 특히
다음 분들. 티르다드 졸카드르(Tirdad Zolghadr),
크리스토프 만츠(Christoph Manz), 데이비드 리프,
그리고 프레야 초우(Freya Chou). 『이플럭스 저널』
21호(2010) 게재.

「미술이라는 직업: 삶의 자율성을 위한 주장들(Art as
Occupation: Claims for an Autonomy of Life)」: 이 글을
터키 시이르트의 시야르 동지와 인권협회(IHD)에게

헌정한다. 다음의 분들께도 감사를 표한다. 아포(Apo), 네만 카라(Neman Kara), 티나 라이쉬, 샤힌 오카이(Sahin Okay), 셀림 일드즈(Selim Yildiz), 알리 잔, 아네타 시라크(Aneta Szylak), 로에에 로센(Roee Rosen), 조슈아 시몬(Joshua Simon), 알레산드로 페티(Alessandro Petti), 그리고 산디 힐랄(Sandi Hilal). 『이플럭스 저널』 30호(2011) 게재.

「모든 것에서의 자유: 프리랜서와 용병(Freedom from Everything: Freelancers and Mercenaries)」: 이 글은 스테델릭 미술관, 암스테르담 대학, 데아펠 아트센터, W139, 암스테르담 스테델릭 사무소, 메트로폴리스 M이 공동 주최한 강연 연작 '앞을 향하여(Facing Forward)'를 위해 헨드릭 폴커츠(Hendrik Folkerts)의 의뢰로 집필했다. 그랜트 왓슨(Grant Watson), T. J. 데모스(T. J. Demos), 니나 뫼트만(Nina Möntmann)이 기획한 강연에서 마련한 소재로 썼다. 『이플럭스 저널』 41호(2013) 게재.

「실종자들: 얽힘, 중첩, 발굴이라는 불확정성의 현장(Missing People: Entanglement, Superposition, and Exhumation as Sites of Indeterminacy)」: 이 글은 다음 분들의 놀라운 너그러움에 빚지고 있다. 에밀리오 실바 바레라, 카를로스 슬레포이, 루이스 리오스, 프란시스코 에세베리아, 제니 질 슈미츠, 호세 루이스 포사다스, 마르셀로 에스포시토, 휘스뉘 일드즈(Hüsnü Yildiz), 에렌 케스킨(Eren Keskin), 올리버 라인(Oliver Rein), 라인하르트 팝스트(Reinhard Pabst), 토마스

밀케(Thomas Mielke), 마르티나 트라우슈케(Martina Trauschke), 알빈 프랑케(Alwin Franke), 아네타 시라크. 동시에 비슷한 수의 다른 사람들이 보여준 극단적인 방해, 방관, 괄시, 무례도 함께 작용했다. 『이플럭스 저널』38호(2012) 게재.

「지구의 스팸: 재현에서 후퇴하기(The Spam of the Earth: Withdrawal from Representation)」: 이 글은 '인류 스냅사진(Human Snapshot)' 회의를 위한 발표에 기초했다. 아를 루마 재단의 티르다드 졸카드르와 톰 키넌이 기획한 행사로, 2011년 7월 2–4일에 걸쳐 개최되었다. 이는 스팸에 관한 3부작의 1부로, 첫 두 장은 데이비드 조슬릿(David Joselit)이 객원 편집한 『옥토버(October)』제138호(2011년 가을호)에 실렸다. 제1부가 「스팸과 역사의 천사(Spam and the Angel of History)」이고, 제2부는 「신원 미상의 여인에게 보내는 편지: 연애 사기와 서간체의 정동(Letter to an Unknown Woman: Romance Scams and Epistolary Affect)」이다. 필자는 3부작에서 여러 생각을 점화하고 촉진시켜준 다음을 비롯한 많은 분들께 감사를 전한다. 아리엘라 아줄레이, 헤오르허 바케르(George Baker), 필 콜린스(Phil Collins), 데이비드 조슬릿, 임리 칸, 라비 므루에, 늘 그렇듯 브라이언에게도 감사를. 『이플럭스 저널』32호(2012) 게재.

「컷! 재생산과 재조합(Cut! Reproduction and Recombination)」: 이 글은 알렉스 플레처, 마야 티모넨, 그리고 다수의 학생들 특히 보아즈 레빈과의

토론에 기초하고 있다. 헹크 슐라거(Henk Slager)와
얀 카일라(Jan Kaila)에게도 감사한다. 이 글은 프랑코
베라르디의 카셀 학교 SCEPSI에서의 발표를 위해
쓰였으며 그의 재조합 개념에 주요하게 의지하고 있다.
비포와 헬무트 패르버에게 바친다.

도판 목록

20쪽— 한스 프레데만 드 프리스, 「원근법 연구 39」, 1605년, 동판화, 뒤셀도르프 하인리히하이네 대학교 소장본, 뒤셀도르프.

26쪽— 윌리엄 터너, 「비, 증기, 속도: 대 서부 철도」, 1844년, 캔버스에 유채, 91x122cm, 내셔널 갤러리 소장, 런던.

32쪽— 나사가 공개한 지구를 둘러싼 우주 쓰레기 영상 스틸, 2015년 7월. ⓒNASA Orbital Debris Program Office at JSC.

38쪽— 히토 슈타이얼, 「자유낙하」, 2010년, 32분, HD 비디오. ⓒHito Steyerl.

44쪽— 불법 DVD 폐기식. 사진: Mario Marin Torres. www.flickr. com/photos/mariomarin/5440332519, 2016년 4월 11일 접속.

48쪽— 크리스 마르케의 가상 집. http://maps.secondlife.com/ secondlife/Ouvroir/190/67/41, 2016년 4월 11일 접속.

63쪽— 데이비드 보위, 「영웅들」 뮤직비디오, 1977년. www.youtube. com/watch?v=_z_LhIJp5qs, 2016년 4월 11일 접속.

64쪽— 데이비드 보위의 앨범 『지기 스타더스트와 화성에서 온 거미들의 흥망성쇠』 지면 광고, 1972년경.

70쪽— 히토 슈타이얼, 「자유낙하」, 2010년, 32분, HD 비디오. ⓒHito Steyerl.

74쪽— 척 웰치, 「미술 파업 주술」, 1991년, 카세트테이프. 「미술 파업 1990–93(Art Strike 1990–93)」을 위해 고안된 메일 아트 에디션. http://ordeotraipse.blogspot.kr/2011/05/art-strike-mantra.html, 2016년 4월 11일 접속.

78쪽— 히토 슈타이얼, 「유동성 주식회사」, 2014년, 30분, 단채널 HD 비디오, 관람 환경 구성. ⓒ Hito Steyerl.

84쪽— 리가 현대미술관 설계안, 2006년. 사진: Frans Parthesius, ⓒOMA.

88쪽— 하룬 파로키, 「공장을 나서는 노동자들」, 1995–2006년. 제공: HARUN FAROCKI FILMPRODUKTION and Greene Naftali, New York.

92쪽— 하룬 파로키, 「110년간 공장을 나서는 노동자들」, 2006년, 36분, 12채널 비디오. 전시 『결코 이전과 같지 않은 영화』 설치 전경, 빈 게네랄리 컬렉션, 2006년. Courtesy Generali Foundation Collection — Permanent Loan to the Museum der Moderne Salzburg, Photo: Werner Kaligofsky ⓒHarun Farocki GbR

94쪽— (위) 하룬 파로키, 「공장을 나서는 노동자들」, 1995–2006년. 제공: HARUN FAROCKI FILMPRODUKTION and Greene Naftali, New York. (아래) 에도 동경 미술관을 방문하는 관람객들, 2003년.

104쪽─히토 슈타이얼,「태양의 공장」, 2015년, 21분, 단채널 비디오, 관람 환경 구성, 2015년 베니스비엔날레 독일관 설치 전경. 사진: Manuel Reinartz, 제공: the Artist and Andrew Kreps Gallery, New York.

112쪽─딥디시 TV의 첫 방송 시리즈 광고. http://papertigerexhibit. blogspot.com, 2016년 4월 11일 접속.

119쪽─고다르·미에빌,「여기와 저기」, 1976년. www.youtube.com/ watch?v=Dqq2kTHRS74, 2016년 4월 11일 접속.

122쪽─하마 사가 개발한 필름 편집기 시네프레스, 1972년.

131쪽─히토 슈타이얼,「파업」, 2010년, 28초, HD 비디오 설치. © Hito Steyerl.

141쪽─히토 슈타이얼,「경비원」, 2012년, 20분, 단채널 HD 비디오, 관람 환경 구성. ©Hito Steyerl.

142쪽─어느 인턴의 초상. 사진: Adpowers. www.flickr.com/photos/ adpowers/2627036668, 2016년 4월 11일 접속.

153쪽─콜린 스미스,「모든 것을 점령하라」, 2011년. ©Collin Smith. www.bates.edu/museum/files/2015/09/Colin-Smith-San-Francisco-Occupy-Everything-Pie-Chart.jpg, 2016년 4월 11일 접속.

154쪽─히토 슈타이얼,「미술관은 전장인가?」, 2013년, 영상 강연, 39분 53초, 2채널 HD 비디오. Image CC 4.0 Hito Steyerl.

158쪽─히토 슈타이얼,「유동성 주식회사」, 2014년, 30분, 단채널 HD 비디오, 관람 환경 구성. © Hito Steyerl.

166쪽─『시문학 축제』삽화, 1876년. www.flickr.com/photos/ circasassy/7215771012, 2016년 4월 11일 접속.

168쪽─세르지오 레오네,「황야의 무법자」, 1964년. http:// culturedvultures.com/imdb-top-250-230-fistful-dollars-1964, 2016년 4월 11일 접속.

172쪽─가이 포크스 가면 전개도. https://whyweprotest.net/ threads/guy-fawkes-mask.1938/page-2, 2016년 4월 11일 접속.

182쪽─루이스 모야 블랑코,「건축학적 꿈」, 1938년. http://otraarquitecturaesposible.blogspot.kr/2012/01/sueno-arquitectonico-para-una.html, 2016년 4월 11일 접속.

190쪽─바실리 베레쉬차긴,「전쟁의 결말」, 1871년, 캔버스에 유채.

198쪽─히토 슈타이얼,「미술관은 전장인가?」, 2013년, 영상 강연, 39분 53초, 2채널 HD 비디오. Image CC 4.0 Hito Steyerl.

207쪽─시만텍 사 블로그에 실린 이미지스팸. www.symantec.com/ connect/blogs/image-spam, 2016년 4월 11일 접속.

213쪽— 히토 슈타이얼,「꿈을 꾸었네: 예술 대량생산 시대의
정치학」, 2013년, 30분, HD 영상. ⓒHito Steyerl.
218쪽— 히토 슈타이얼,「안 보여주기: 빌어먹게 유익하고 교육적인
.mov 파일」, 2013년, 15분 52초, HD 비디오, 관람 환경 구성. Image
CC 4.0 Hito Steyerl.
222쪽— 아이시 맨해튼 화면 캡처. http://welovemediacrit.blogspot.
kr/2009_11_01_archive.html, 2016년 4월 11일 접속.
236쪽— 베를린 근교에 있는 물놀이 공원 트로피컬 아일랜드.
http://firstdraft.org.au/site/wp-content/uploads/2015/05/folds-
crumples-knots_A-Reader.pdf, 2016년 4월 11일 접속.
267쪽— 히토 슈타이얼,「안 보여주기: 빌어먹게 유익하고 교육적인
.mov 파일」, 2013년, 15분 52초, HD 비디오, 관람 환경 구성. Image
CC 4.0 Hito Steyerl.
273쪽— 히토 슈타이얼의「11월」에 인용된 안드레아 볼프/로나히의
이미지. www.inventati.org/ali/index.php?option=com_content&v
iew=article&id=1893:antifa-genclik-international, 2018년 1월 2일
접속.
275쪽— 히토 슈타이얼,「11월」, 2004년, 25분, 단채널 비디오. ⓒHito
Steyerl.
279쪽— 히토 슈타이얼,「안 보여주기: 빌어먹게 유익하고 교육적인
.mov 파일」, 2013년, 15분 52초, HD 비디오, 관람 환경 구성. Image
CC 4.0 Hito Steyerl.
285쪽— 히토 슈타이얼,「자유낙하」, 2010년, 32분, HD 비디오.
ⓒHito Steyerl.
302쪽— 히토 슈타이얼,「아도르노의 회색」, 2012년, 14분, 단채널
HD 비디오. ⓒHito Steyerl.
305쪽— 히토 슈타이얼,「귀여운 안드레아」, 2007년, 30분, 단채널 SD
비디오. ⓒHito Steyerl.
306쪽— 히토 슈타이얼,「추상」, 2012년, 7분, 2채널 비디오. ⓒHito
Steyerl.
314, 317쪽— 히토 슈타이얼,「유동성 주식회사」, 2014년, 30분,
단채널 HD 비디오, 관람 환경 구성. ⓒ Hito Steyerl.
320쪽— 히토 슈타이얼,「태양의 공장」, 2015년, 21분, 단채널 비디오,
관람 환경 구성, 2015년 베니스비엔날레 독일관 설치 전경. 사진:
Manuel Reinartz.

김실비

독일 유학 중이던 2009년경, 슈타이얼이 임시 교수로
학교에 왔다. 이후 대학 측이 계약을 연장하지 않아
학생들이 반발해 그의 교수직을 지키려는 투쟁이
이어졌다. 교수실을 빼앗긴 바람에, 우리는 학생들이
사용하는 학교 밖 작업실에서 모였다. 표류하는
교실이었다. 당시 그가 막 발표했던 「빈곤한 이미지를
옹호하며」를 두고, 우리는 서로 질문을 공유했다.
교실은 본과생 외에도 다양한 국적과 배경의 타과생,
청강생, 전학생, 교환 학생, 그냥 외부인 등으로
채워졌다.

　　비교적 평화로운 사회의 각국 중산층 자녀들이
미술대학을 채우는 현상은 어디든 상당히 비슷하다.
멀리 동아시아에서는 유학을 올지언정 독일
현지인이라도 터키 이민자 출신은 잘 다니지 않는 곳이
미술대학이다. 그 안에서든 밖에서든, 대학이라는 제도
그리고 미술이라는 제도는 언뜻 많은 자유를 수호하는
듯 보이면서도 오래된 배제를 여실히 드러낸다. 이
책의 번역을 작업으로 삼은 계기는 누군가가 꼭 그의
수업을 듣지 않더라도, 또 미술 기관의 문턱을 넘지
않더라도, 그의 글을 한국어로 접할 옵션이 있었으면
해서이다. 그의 글은 웹에서 금방 찾을 수 있지만,
나부터가 모국어로 읽는 게 더 기꺼운 독자이고,
외국어로 말하고 읽는 일은 공기가 있음을 매 순간
자각하며 숨 쉬는 일과 같기 때문이다.

　　히토 슈타이얼은 일본과 독일에서 영화와 철학을
공부했고, 영상 작가, 저술가, (이제는 정식) 교수, 엄마
등으로 맹활약한다. 이 책은 슈타이얼이 2002년에서
2012년 사이 착안하고 발표했던 글을 모아 발간했던

책을 근간으로 한다. 영문 원제는 4장 「미술관은
공장인가?」에서도 언급되는 『대지의 저주받은
자들(The Wretched of the Earth)』에서 '대지(Earth)'를
'스크린(Screen)'으로 대체한 것이다. 식민주의시대에
알제리 해방을 지지했던 작가 프란츠 파농의 원전을
참조한 제목이다. 국문으로는 보다 고전적인 종교색이
묻어나면서도 현실 정치의 당면 문제이기도 한
'추방자들'로 번역했다. 여기에 그의 사상과 상상의
세계가 더 다채롭게 드러나길 바라며 도판을 보강하고,
보다 최근의 미술 세태와 삶의 조건을 조명한 2015년의
글 두 편을 더했다.[1]

　　슈타이얼의 글은 때론 명징하고 직접적인 언어로,
때론 기상천외하면서도 낯설지만은 않은 상상력으로
독자를 사로잡는다. 신자유주의적 현실에 신랄한
비판을 가하면서도 그 안에서 실종되는 존재와 가치를
뜨겁게 추적하고 응원한다. 분명 연구를 바탕으로
두지만 학술적 미로에 빠지기 전에 재빨리 현실의
언어로 돌아와 다중 차원에서 문제를 그려낸다. 지극히
실용적이며 고도로 몽상가적이다. 그런 면에서 그의
저술과 미술 실행은 불가분의 관계이다. 글로 먼저
구체화되었던 생각은 여러 층위로 분화된 영상 설치로
실현되어 또 다른 시점에서 화두를 던진다. 또는 그
반대 순서로 공개되거나, 글과 작품이 시간을 두고
여러 차례 연동한다. 여느 작가들 작업이 그렇듯, 그

1. 초판에 추가했던 두 편의 글 「면세 미술」(2015)과 「총체적 현존재의 공포:
미술 영역에서 현전의 경제」(2015)는 히토 슈타이얼과 협의하에 워크룸
프레스에서 출간할 그의 책 『면세 미술: 전 지구적 내전 시대의 미술』(가제)에
수록될 예정이다. 이와 별도로 한국어판의 맥락을 밝히기 위해 2016년에 쓰인
옮긴이의 글을 그대로 싣는다. ─편집자

사이를 잇는 드러나지 않는 단계도 많을 것이다.

　　예를 들어 2012년 발표한 글「실종자들: 얽힘, 중첩, 발굴이라는 불확정성의 현장」의 일부는 레바논의 공연 연출가 라비 므루에(Rabih Mroué)와의 강연 협업으로 무대에 올랐다. 또한 초기의 주요 영상 작업들「11월」(2004), 「귀여운 안드레아(Lovely Andrea)」(2007)의 소재이자 대주제인 쿠르드 노동자당 활동가 안드레아 볼프의 실종 사건은 이후에도 다양한 양태로 그의 작업 표면에 불쑥 등장한다. 잠정적으로 납치된, 친우에 대한 그의 기억은 최근작에서까지 쿠르드 해방군과 터키 정부 및 주변국 대립의 맥락, 전쟁을 유지시키는 패권적 자본의 정체, 그리고 그 사이에서 태동하는 각종 초명품 미술 및 빈곤한 이미지를 끊임없이 탐구하게 하는 원동력이기도 하다.「실종자들」에서 묘하게 파헤쳐진 실종의 진상은 증명으로 치닫는 대신, 급작스럽고 우연한 시각적 계기로 전환된다. 이러한 방식은 2015년의 영상 설치작「면세 미술(Duty Free Art)」에서도 여실히 나타난다. 이 작업은 슈타이얼의 논설을 단순 기록한 듯한 영상과 마치 강연 중인 그의 노트북 화면을 가상의 사막 지형 위에 영사하는 듯한 설치 요소로 이루어진다. 그 대본에 가까운 글이 한국어판에 추가된 두 편 중「면세 미술」이다. 이를 비롯해 슈타이얼의 글은 대부분『유럽진보문화정책연구소』(eipcp.net), 『이플럭스 저널』(www.e-flux.com/journals), 『디스매거진』(dismagazine.com) 등에 게재되었거나 연재 중이다. 그의 몇몇 개인전 도록도 웹에 공개되어 있다.

　　므루에와 협업했던 2012년 공연이 올 들어

베를린에서 재연되길래 가보았다. 작년에 독일은
유럽에서 가장 많은 시리아 전쟁 난민을 받아들였는데,
이로써 파생된 고통스러운 이해의 충돌에도 불구하고
생명의 존엄을 지키고 알력을 타파하려는 노력들이
전에 없이 긴장을 이루고 있다. 각국의 다난한 매일이
역사로 편입되어간다. 저자들이 초연 후 4년이 지나
재연한 무대 위 강연은 여전히 실종 중이며, 다시
새로이 실종되고 마는 동시대의 존재들을 한 쌍의
스크린 사이의 공간, 확률 0의 공간에서 소급해낸다.
말과 소리로 된 글 작업이든, 공간을 점유하는
영상 설치이든, 시간을 점유하는 행위의 연속이든,
슈타이얼은 당장 보이는 것과 함께 그것이 영사되는
틀, 스크린, 제도, 체제를 우리 앞으로 재차 붙들어
오고, 잘려 나간 그 주변을 한없이 당당하게 애도한다.
그것은 아마도 파괴와 말살을 담보로 한 '평화'와
'번영'에도 불구하고, 아무도 섣불리 잊지 않고 손쉽게
속지 않기를 바라기 때문일 것이다.
　　이 어려운 시기에 미술을 계속하겠다는 선택을
유지하기 위해서, 우리에게는 힘을 낼 근육이
필요하다. 급진적으로 현실 비판적인 슈타이얼의
글과 작업이 많은 동료 작가나 나에게 이런 힘을
더해준 것을 안다. 좋아하는 책과 더 깊은 관계를 맺는
행운이면서도 번역은 지난한 일이다. 여러 언어들
사이에서 말과 뜻을 다듬어 세상에 내놓는 막중한
노동을 이어 나가는 번역가들과 편집자들께 존경을
표한다. 슈타이얼의 말과 글은 더욱 탄력적이고
창의적이며 생생하다는 점, 그리고 오독과 오역은 나의
부족함 때문이라는 점을 밝혀둔다. 이 일에 흔쾌히

동조해주신 워크룸 프레스의 모든 분들께 깊은 감사를
전한다.

　　만남이나 배움이 기록되거나 번역될 수 있다면,
미래에 우리는 그것을 공유하고 수행할 계기를 얻을 수
있을지도 모른다. 이 책을 나누어 읽는 시도가 지지를
얻을지 적대를 살지 차치하고, 조금 더 깊어질 우리
사이의 이해를 기대하는 마음이 두려움을 앞선다.
견디고 나아갈 때에 이 책이 추진력을 더하기를
바라본다.

김지훈

포스트 재현, 포스트 진실, 포스트인터넷:
히토 슈타이얼의 이론과 미술 프로젝트[1]

1. 서론
베를린을 근거로 활동해온 히토 슈타이얼은
2000년대 이후 서구 동시대 미술계에서 가장 주목받는
영상 작가로 자리를 잡았다. 필름과 아날로그
비디오, 디지털 비디오와 시각 효과를 횡단하면서
다큐멘터리와 실험영화의 기법과 말하기 양식을
자유로이 혼합한 그의 작품들은 현대사회에서
이미지와 기술의 정치학에 대한 예리하고도 재치
있는 시청각적 비평들을 전달해왔다. 그런데 서구에서
슈타이얼이 명성을 구축하는 데 기여한 것은 그의
에세이적인 영상 작품과 강의 퍼포먼스는 물론
이 작업들의 수행 과정에서 그가 저술한 일련의
글들이었다. 미술 저널 『이플럭스 저널』을 비롯한 여러
매체에 출간된 이 글들은 작품들에 대한 보충적 주석을
넘어 작품과는 별도의 이론적 성찰과 현실적 개입을
제공한다. 슈타이얼의 담론적 실천은 신자유주의적
자본주의의 영향력을 내면화하고 가시화해온 동시대
미술의 문제들인 작업의 가치, 관람 경험, 예술가와
관객의 정체성과 같은 화두만을 겨냥하지는 않는다.
그의 글쓰기는 가속화된 자본주의에서 이미지 제작과
소비 양식, 디지털 이미지와 네트워크의 존재론 및
이것들이 동시대 예술과 정치, 문화에 미치는 영향,
전 지구적 테러리즘과 금융 위기 시대의 민중의 재현
및 정치적 영화의 가능성에 대한 정교한 논의들을

1. 이 글은 『현대미술학 논문집』 17권 2호(2017년 12월), 51–94쪽에 게재한
동명의 논문을 현대미술학회의 허락을 받아 일부 수정해 수록한 것이다. 논문
게재를 허락해준 현대미술학회에 감사를 드린다.

전개한다. 이 논의 과정에서 슈타이얼은 발터
벤야민 등을 비롯한 비판 이론의 흐름은 물론 영화
이론, 동시대 미술 담론에 참여하는 동시에 이들을
창조적으로 전유하고 확장하면서 자신만의 사유의
이미지를 구축해왔다.

　　이 글은 최근 미술 포털 아트리뷰에서 가장
영향력 있는 인물 1위로 선정될 만큼 21세기에
중요하게 부상한 슈타이얼의 이론과 미술 프로젝트를
살펴보면서 이들이 서로 긴밀하게 연결되는 세 가지
개념으로 수렴된다는 점을 주장한다. 첫 번째 개념은
포스트 재현(post-representation)으로, 이는 이미지를
사전에 존재하는 세계의 투명하고 안정적인 재현으로
간주하는 근대적 시각 문화 패러다임과의 단절을
뜻한다. 이와 연관된 두 번째 개념은 포스트 진실(post-
truth)로, 이는 고전적 다큐멘터리가 가정하는 미학적,
인식론적 가정과의 단절을 뜻함은 물론, 슈타이얼이
에세이 영화(essay film)의 주요 특징들을 자신의 영상
작품에서 활성화해온 이유를 설명한다. 마지막으로
포스트인터넷(postinternet)은—인터넷의 표현과
디지털 테크놀로지의 기법 및 정보 접근과 활용
방식이 디지털에 고유한 독립적인 형태와 플랫폼에
국한되지 않고 "새로움이기보다는 평범함에 가깝게
된 일반적인 문화적 조건"[2]에 반응하는 '포스트인터넷
아트'라는 예술적 경향을 넘어—슈타이얼의 2010년대

2. Gene McHugh, *Post Internet: Notes on the Internet and Art 12.29.09 >
09.05.10*, Brescia: Link Editions, 2011, p.16. 포스트인터넷 아트 개념의
담론적 전개와 이 개념이 현대미술 및 뉴미디어 아트에 주는 영향에 대한
포괄적인 리뷰는 다음을 참조. 김지훈, 「왜 포스트인터넷 아트인가?」,
『아트인컬처』, 2016년 11월호, 92–109쪽.

이후 글쓰기와 비디오 에세이에서 본격적인 주제이자
논평의 대상(그리고 비디오 에세이 작품에서는 작업의
방식이자 미학적 양식)이 된다. 이 글은『스크린의
추방자들』을 비롯한 슈타이얼의 주요 저작이 전개하는
주장들을 이 세 가지 개념 아래 재조합하면서
이 주장들을 그의 주요 영상 작품에 대한 분석과
하이퍼링크할 것이다. 이러한 하이퍼링크를 마련하는
이유는 비평가 스벤 뤼티켄(Sven Lütticken)이 적절히
지적하듯, 슈타이얼의 에세이와 비디오 에세이로서
그의 작품이 "상호 보충과 모순"[3] 관계에 있으며,
글쓰기로서의 에세이와 비디오 에세이 모두가 특정
주제에 대한 의심과 사변(speculation)의 형식을
공유하기 때문이다. 본래 이론가이자 다큐멘터리
제작자로 출발했음에도 불구하고 슈타이얼의 저작이
매우 방대한 주제들을 포괄하기 때문에 이 글에서는
포스트 재현, 포스트 진실, 포스트인터넷과 긴밀히
연관된다고 판단되는 글에 초점을 맞춘다는 점을 제한
사항으로 밝혀둔다.[4]

3. Sven Lütticken, "Hito Steyerl: Postcinematic Essays after the Future," in *Too Much World: The Films of Hito Steyerl*, Nick Aikens(ed.), Berlin: Sternberg Press, 2014, p.48.

4. 따라서 동시대 미술에서 미술관과 작가, 미술 작품의 위상, 동시대 미술과 정치 사이의 관계 등을 논의한 다음의 글은 이 글에서 주로 논의하는 다른 슈타이얼의 글들에 비해 부차적으로 언급되거나 심도 있게 다루지 않았다. 이에 해당되는 글은「비판의 제도(The Institution of Critique)」(eipcp.net, January 2006. http://eipcp.net/transversal/0106/steyerl/en/base_edit, 2017년 8월 1일 접속),「미술관은 공장인가?」(이 책 81–106쪽),「미술의 정치: 동시대 미술과 포스트 민주주의로의 이행」(이 책 125–136쪽),「미술이라는 직업: 삶의 자율성을 위한 주장들」(이 책 137–159쪽),「모든 것에서의 자유: 프리랜서와 용병」(이 책 161–177쪽),「면세 미술(Duty Free Art)」(*e-flux journal*, no.63, March 2015. http://www.e-flux.com/journal/63/60894/

2. 포스트 재현: 가속화와 수직성, 빈곤한 이미지,
이미지의 유물론

『스크린의 추방자들』에 수록된 동시대 디지털 시각 장치와 이미지에 대한 글들인「자유낙하: 수직 원근법에 대한 사고 실험」,「빈곤한 이미지를 옹호하며」,「당신이나 나 같은 사물」,「지구의 스팸: 재현에서 후퇴하기」,「컷! 재생산과 재조합」은 하나의 전제를 공유한다. 그 전제는 오늘날의 시각 문화가 형성하는 응시, 세계상, 이미지 소비와 순환의 경제 등이 근대적인 시각 체제의 미학적, 기술적 가정들을 넘어섰다는 것으로 슈타이얼은 이를 '포스트 재현'이라는 키워드로 설명한다. 한 인터뷰에서 슈타이얼은 '포스트 재현' 국면이 뜻하는 바를 다음과 같이 설명했다. 사진을 예로 들자면 재현적 양식이란 지시체가 사진 이미지의 외부에 미리 존재하고 카메라를 비롯한 광학적 장치들이 그 지시체와의 지표적 연결(indexical link)을 보증한다는 가정들을 전제한다. 그러나 슈타이얼에 따르면 핸드폰 카메라는 재현적 양식을 벗어나는 장치다. 핸드폰 카메라는 사용자가 렌즈를 통해 이미지를 볼 뿐만 아니라, 사용자가 촬영하고 저장하거나 소셜 미디어에 업로드한 사진들의 데이터를 바탕으로 자동적 알고리즘에 따라 이미지를 수정하고 조작하고 생산하기 때문이다. 즉 이 카메라는 "당신이 이미

duty-free-art, 2017년 6월 1일 접속),「받침돌 위의 탱크: 전 지구적 내전 시대의 미술관(A Tank on the Pedestal: Museums in the Age of Plenatery Civil War)」(e-flux journal, no.70, February 2016. http://www.e-flux.com/ journal/70/60543/a-tank-on-a-pedestal-museums-in-an-age-of-planetary- civil-war, 2017년 7월 1일 접속) 등이다.

촬영한 사진들이나 당신과 네트워크로 연결된
사진들을 통해" 피사체를 바라본다. 그 결과 우리는
핸드폰 사진에서 우리가 원하는 것이라기보다는 "그
핸드폰이 우리에 대해 안다고 생각하는 것"[5]을 보게
된다. 슈타이얼은 이처럼 대상과 이미지가 분리되고,
이미지의 투명한 재현에 대한 신념이 디지털 시각
장치와 네트워크의 탈인간적 자동성 속으로 휘발되는
포스트 재현의 국면들을 오늘날 시각 문화의 도처에서
감지하고 논평한다. 이러한 논평을 통해 슈타이얼은
포스트 재현 패러다임의 주요 국면 세 가지를 주장하고
이를 자신의 몇몇 주요 영상 작품에 반영했다.

첫 번째 국면은 인간 의식과 지각의 통제를
넘어선 시각의 가속화에 따른 근대적 시각 지평의
붕괴와 이를 대체하는 수직성의 지배다. 「자유낙하:
수직 원근법에 대한 사고 실험」에서 슈타이얼은
조감도, 구글맵, 위성사진 등을 통해 과학과 군사,
엔터테인먼트를 포괄하며 확산되는 공중으로부터의
전망과 가속화된 수직적 낙하의 경험을 근대적 시각
체제를 지배해온 선형 원근법의 몰락과 수평선의
소멸로 진단한다. 지평선은 주체와 객체의 분리,
시간의 선형성, 단일 시점으로 수렴되는 공간의
안정성을 인식론적 특징들로 삼는 선형 원근법을

5. Marvin Jordan, "Hito Steyerl: Politics of Post-Representation," *DIS Magazine*, 2014. http://dismagazine.com/disillusioned-2/62143/hito-steyerl-politics-of-post-representation/, 2016년 10월 1일 접속. 이 인터뷰에서 피력한 슈타이얼의 주장은 다음 글의 서두에도 반복된다. Hito Steyerl, "Proxy Politics: Signal and Noise," *e-flux journal*, no.60, December 2014. http://www.e-flux.com/journal/60/61045/proxy-politics-signal-and-noise, 2017년 10월 1일 접속.

전제하기 때문이다. 지평선의 소멸을 대신하는
공중으로부터의 조망은 "감시 기술과 스크린에 기반을
둔 오락거리로 안전하게 압축된 새로운 주체성"[6]을
형성한다. 한편으로 이러한 주체성은 기술적 도구들을
넘어 이들을 복합적으로 작동시키는 정치적, 경제적,
문화적 작용들로 결정되면서 풍경의 대상화, 원격적
통치술, 대량 살상과 같은 '지배의 환상'을 실현한다.
슈타이얼이 말하듯 "군사, 엔터테인먼트, 정보 산업의
렌즈를 통해 스크린상에서 볼 수 있는 위로부터의
조망은 위로부터 강화된 계급 전쟁이라는 맥락에서,
계급 관계의 보다 일반적인 수직화에 대한 완벽한
환유이다. 이러한 조망은 대리(proxy) 관점으로
안정성, 보안, 그리고 극단적 지배의 착각을 확장된 3D
통치술의 배경으로 투사한다."[7] 그러나 다른 한편으로
이러한 주체성을 압축하는 응시는 인간 감각의
연장으로 환원되지 않고 자동적으로 대상을 추적하고

6. 이 책 31쪽 참조. 감시 기술에 대한 슈타이얼의 관심은
에드워드 스노든(Edward Snowden)에 대한 탁월한 다큐멘터리인
「시티즌포(Citizenfour)」(2014)를 제작한 로라 포이트라스와의 대담에서도
드러난다. 다음을 참조. Hito Steyerl and Laura Poitras, "Techniques of the
Observer," *Artforum International*, vol.53, no.9, May 2015. www.artforum.
com/inprint/issue=201505&id=51563, 2017년 10월 1일 접속.

7. 이 책 33–34쪽. 이 점을 주장하면서 슈타이얼은 디지털 삼차원 시각성의
표준화가 군사-엔터테인먼트 복합체(military-entertainment complex)의
작동과 관련된다는 영화학자 토마스 앨새서의 견해를 확장한다. 앨새서는
디지털 시대에 3D 이미지의 확산이 멀티플렉스에서의 대형 스크린에 근거한
영화적 경험보다 더욱 광대한 산업 및 문화의 영역, 예를 들면 구글맵의
'스트리트 뷰'와 같은 삼차원 위치-기반 지도 시스템, 비디오게임 등과
관련된다는 점을 설득력 있게 논증한다. 이에 대해서는 다음을 참조. Thomas
Elsaesser, "The 'Return' of 3D: On Some of the Logics and Genealogies of
the Image in the Twenty-First Century," *Critical Inquiry* 39, Winter 2013,
pp.217–246.

포착하는 드론 카메라와 같은 시각 기계들, 그리고
이러한 기계들의 작동과 이미지의 조작을 자동적으로
수행하는 소프트웨어 알고리즘으로 분산된다는 점에서
"탈체화되고 원격 조종된 응시"[8]이기도 하다. 이
지점에서 공중으로부터의 응시와 수직적 조망에 대한
슈타이얼의 통찰을 가속화의 시각적 경험이 세계에
대한 자연적 지각을 급진적으로 대체하는 과정을 다룬
폴 비릴리오(Paul Virilio)의 비판적 진단과 연결시키는
것은 어렵지 않다.[9]

시각의 가속화와 수직성의 지배라는 포스트
재현의 주요 국면에 대한 언급은 「자유낙하」(2010)와
「안 보여주기: 빌어먹게 유익하고 교육적인 .mov
파일(How Not to Be Seen: A Fucking Didactic
Educational .Mov File)」(2013, 이하 '안 보여주기')에
반영된다. 「자유낙하」는 캘리포니아 모하비 사막에
버려진 보잉 707 항공기 잔해를 출발점으로 항공기
이미지가 영화를 비롯한 대중문화에서 재현된 방식을
성찰한다. 할리우드 영화와 TV 드라마, 뮤직비디오
등에서 반복적으로 재현된 항공기 추락 또는 납치의
이미지들은 전통적인 조망 체제의 붕괴는 물론
20세기와 21세기 초의 정치적, 경제적 위기(2008년
금융 위기를 포함한)에 대한 알레고리로 기능한다.

8. 이 책 31쪽.

9. 이러한 주장을 전개한 비릴리오의 주요 저서로 다음을 참조하라. Paul
Virilio, *War and Cinema: The Logistics of Perception*, Patrick Camiller(trans.),
London: Verso, 1989; Paul Virilio, *The Vision Machine*, Julie Rose(trans.),
London: BFI Publishing, 1994. 또한 전장에서의 '지각의 병참술'과 가속화에
집중한 저서로 다음을 참조하라. Paul Virilio, *Strategy of Deception*, Chris
Turner(trans.), London: Verso, 2000; Paul Virilio, *Desert Screen: War at the
Speed of Light*, Michael Degener(trans.), London: Continuum, 2002.

슈타이얼은 항공기 재난을 나타내는 이 다양한
이미지들을 MTV 스타일의 몽타주로 병치시켜
"비선형적, 다층적인 시간으로 전개되는 어지럽고도
파편화된 지도를 창조"[10]하는데, 이러한 포스트
영화적(post-cinematic) 편집은 한편으로는 공중의
시점이 함축한 '극단적인 지배 환상'을 환기시키면서
"사실과 허구, 현실과 환상의 경계가 무너지는
환각적 경험"[11]을 촉발한다. 이러한 경험을 촉발하는
이미지들의 반복은 미래를 향한 역사의 지속적인
진보라는 근대적 역사 관념에 저항하는 파국적 역사
개념을 암시하는데, 이러한 파국의 감각은 "지각할
수 없는 자유낙하 와중에 빙글빙글 떨어지면서 더
이상 자신이 주체인지 객체인지 알 수 없게 된다"[12]는
슈타이얼의 주장과 호응한다.

　　총 다섯 개 장으로 구성된 「안 보여주기」의 1장
'카메라에 대해 어떻게 비가시적일 수 있는가(How
to Make Something Invisible for the Camera)'에서
슈타이얼은 카메라의 초점을 잡는 데 사용하는 숫자와
선들이 그려진 검은 패널을 제시하고, 이 패널을
가상의 목표물로 설정한다. 이 목표물은 공터에
둘러싸여 패널과 동일한 사각형 안에 프레임-내-
프레임으로 자리하고, 수직적인 줌아웃은 이 목표물을
둘러싼 경관을 넘어 지구 전체를 포괄하는 조망을
제시한다.(그림 1) 이 장면에 부가된 내레이션인

10. Lütticken, "Hito Steyerl," p.29.
11. Paolo Magagnoli, "Capitalism as Creative Destruction: The
Representation of the Economic Crisis in Hito Steyerl's In Free Fall," *Third
Text*, vol.27, no.6, 2013, p.728.
12. 이 책 35쪽.

그림 1, 2
히토 슈타이얼, 「안 보여주기: 빌어먹게 유익하고 교육적인 .mov 파일」, 2013.

"해상도가 가시성을 결정한다"는 디지털 시각 체제를 규정하는 수직성의 지배가 디지털 이미지의 물질적 층위 및 디지털 시각 장치의 기술적 층위와 밀접히 연관되어 있음을 밝힌다. 즉 목표물부터 지구 전체에 이르는 극단적인 자유낙하의 감각이 탈체화된 기계의 응시로 결정됨에도 불구하고 생생한 이유는 풍경의 변화 속에서도 일관되게 유지되는 디지털 이미지의 해상도 덕택이다. 이어지는 2장 '육안으로 어떻게 비가시적일 수 있는가(How to Be Invisible in Plain Sight)'에서는 바로 이 목표물의 이미지가 실제 캘리포니아에서 촬영된 풍경이라는 점과 동등하다는 것을 가리키는 무인 항공기 촬영 장면을 포함하고, 이 장면은 저해상도로 변환된 목표물의 이미지와 사각 패널(프레임-내-프레임) 안에서 병치된다. 즉 애초에 설정된 목표물이 픽셀 단위에서 조작 가능한 이미지라면 그 이미지와 실제 풍경은 존재론적으로 동일하다. 4장 '어떻게 소멸함으로써 비가시적일 수 있는가(How to Be Invisible by Disappearing)'에서는 디지털 이미지와 세계 자체의 존재론적 동등성을 연장하는 동시에 자동화된 항공 촬영과 구글맵의 삼차원 시각화로 구성되는 수직성의 지배가 수평적으로 확장하는 과정을 다룬다. 이 장에서는 현대식 리조트와 쇼핑몰 이미지가 일련의 디지털 3D 애니메이션 시퀀스로 제시되는데, 이 시퀀스의 위상이 프레임-내-프레임으로 축소되면서 데스크톱 컴퓨터의 바탕 화면을 배경으로 흑백의 픽셀 이미지로 변형되는 장면(그림 2)은 포스트 재현 국면을 특징짓는 유동화된 디지털 응시가 "강렬한 만큼 광범위하며, 미시적이자

거시적"[13]임을 예시한다.

　　슈타이얼이 제시하는 포스트 재현 개념의 두 번째
국면은 디지털 이미지의 존재론을 재현의 차원을 넘어
생산과 유통, 소비(관람)의 물질적, 기술적 차원에서
보아야 한다는 유물론적 관점이다. '빈곤한 이미지'는
이러한 유물론적 관점을 응축한 핵심 키워드다. 가장
문자 그대로의 의미에서 빈곤한 이미지란 디지털
이미지의 생산과 순환 과정에서 파생되는 복제물이자
파일(GIF, AVI 파일 등)로서의 이미지, 그러기에
시각적으로 해상도와 화질이 낮은 이미지를 말한다.[14]
"빈곤한 이미지는 업로드되고 다운로드되고 공유되고
재포맷되고 재편집된다. 그것은 화질을 접근성으로,
전시 가치를 제의 가치로, 영화를 클립으로, 관조를
정신분산으로 변환한다."[15] 즉 원본 사진이나 영화
이미지의 복제 파일로 존재하고 순환하며 다양하게
조작될 수 있는 빈곤한 이미지에서 원본 이미지의
'고화질'이 가진 아우라, 화질의 우수함 및 극장 관람의
일회성과 같은 가치는 소멸된다. 여기서 슈타이얼은
'빈곤한 이미지'라는 개념이 「기술복제시대의 예술작품
(Das Kunstwerk im Zeitalter seiner technischen
Reproduzierbarkeit)」에서 벤야민이 설파한 테제, 즉
복제 가능성에 근거한 새로운 기술적 이미지와 지각
양식이 기존 예술의 경험과 존재 양태를 급진적으로
파괴하고 재편한다는 테제를 디지털 이미지의

13. 이 책 33쪽.
14. 'poor image'가 '짤방'에 비유될 있다는 트위터상의 한 언급은 이러한
특성을 재치 있고도 예리하게 가리킨다.
15. 이 책 41쪽.

존재론과 지각 양식에 맞게 업데이트한다.

　　이와 같은 개입은 뤼티켄이 동시대 미술에서 상영용 또는 설치 작품으로서의 무빙 이미지 미술 작품의 기록과 연구를 위해 미술 기관들이 비공개용으로 제작하는 견본(viewing copy)이 제기하는 문제를 벤야민의 아우라 개념과 연관시켜 논의한 것과 관련이 있다. 뤼티켄은 견본의 확산이 벤야민이 영화를 근거로 주장했던 '아우라의 파괴'보다는 더욱 복잡한 상황을 낳았다고 지적한다. 한편으로 견본은 VHS와 DVD 등의 관람용 기술의 등장과 확산이 낳은 산물이다. VHS와 DVD는 영화를 영화관에서의 일회적 관람에서 해방시켜 일반 관객과 시네필, 연구자들이 다시 보기, 정지, 느린 재생의 기능을 통해 영화를 분석하고 재조합할 수 있는 가능성을 제공한다. 견본 또한 이러한 가능성으로부터 제작, 유통, 소비되기 때문에 원본 예술 작품을 이루는 무빙 이미지의 유동성을 심화시킨다. 또한 이는 압축과 저장 과정에서 원본 예술 작품의 포맷과 해상도를 상실하기 때문에 이중적으로 아우라의 파괴를 예시한다. 다른 한편으로 뤼티켄에 따르면 견본의 확산은 필름 및 비디오 설치 작품의 유행을 낳기도 하는데, 설치 작품은 한정판으로 존재하고 이에 대한 견본은 원본 설치 작품의 포맷과 기술적, 공간적 설정을 모두 복제할 수 없기 때문이다. 따라서 설치 작품은 관람자의 직접적인 대면, 그리고 이 작품의 일회성(즉 설치가 이루어지는 전시장에 일정 전시 기간에만 총체적으로 구현된다)이라는 존재 양식을 강화한다는 점에서 아우라의 회복 또는 재아우라화(re-

auratization)를 촉진한다. 아우라의 파괴와
재회복이라는 이러한 과정을 읽어내면서 뤼티켄은
견본이 디지털 이미지 경제와 동시대 미술의 제도적
장 내에서 "오늘날 무빙 이미지의 복잡성과 모순을
응축"[16]한다고 주장한다. 이러한 논의의 흐름을 통해
우리는 슈타이얼이 제시하는 '빈곤한 이미지' 개념 및
이 개념의 함의, 즉 '빈곤한 이미지'가 동시대 이미지
순환의 물질적, 제도적, 미학적 조건을 내포한다는
점이 어디에서 비롯되었는가를 알 수 있다.

또한 이 개념은 슈타이얼 자신의 조사 경험에서
비롯된 것이기도 하다. 그는 1990년대 구 유고슬라비아
내전으로 사라예보 영화박물관이 파괴되어 그 존재
양태가 불안정해진 두 편의 구 유고슬라비아 영화를
조사하는 비디오 에세이 작품 「일기 No. 1: 작가의
인상(Journal No. 1: An Artist's Impression)」(2007)을
제작한 바 있다. 이 작품의 제작 과정에서 슈타이얼은
전통적인 아카이브 개념에 따라 과거의 필름을
수집, 보존하고 국가 영화로서 분류를 수행했던 영화
박물관이 파괴된 후, 조사 대상인 두 편의 영화가
VHS 사본과 불법 복제 DVD 사본으로 유통되면서
상영 시간과 화면 비율, 언어(더빙과 자막을
포함한)가 다른 여러 개의 버전으로 대체된 상황을
경험한다. 심지어 어떤 영화는 공식적인 VHS와
DVD를 넘어 디지털 파일로 단편화되고 리믹스되어
유튜브에서 유통되기도 했다. 결국 이러한 경험을

16. Lütticken, "Viewing Copies: On the Mobility of Moving Images," *e-flux
journal*, no.8, May 2009. www.e-flux.com/journal/view/75, 2017년 6월 1일
접속.

토대로 슈타이얼은 한편으로는 고전적 아카이브 및
(디지털 이미지의 복제와 순환에 근거한) 새로운
아카이브 모두가 "정치경제적 요소들로 규정되는
외화면(hors-champ)"에 종속된다는 점, 그리고 디지털
파일의 유통과 공유로 구성되는 새로운 아카이브가
"리핑, 찢어내기, 훔치기에 근거하고 모든 이미지를
회복하는 동시에 그것을 영원히 삭제하는 가능성에
근거한다"[17]는 점을 주장하는데, 후자의 주장은 '빈곤한
이미지'의 본성과 연결된다.

 「11월(November)」(2004)은 슈타이얼의 초기
대표작이자 '빈곤한 이미지' 개념의 발전 궤적을
발견할 수 있는 중요한 작품이다. 이 작품의 소재는
슈타이얼의 친구 안드레아 볼프(Andrea Wolf)로
젊은 시절 페미니스트 좌파 운동을 함께 했으나 이후
쿠르드족 투쟁 전선에 합류하여 로나히(Ronahî)라는
이름으로 알려졌고 터키군의 공격으로 살해당했다.
사후에 그의 이미지가 인터넷을 통해 유통되면서
로나히는 독일 거주 쿠르드족 이민자들의 반터키
시위를 촉발하는 영웅으로 변모했다. 슈타이얼은
이러한 변모를 세 개의 이미지를 조사함으로써
추적하고 이 작품의 내레이션을 통해 볼프/로나히가
'이동하는 이미지(travelling image)'가 되었다고
단정한다. 첫 번째 이미지가 쿠르드족 시위대가
활용하는 피켓에 붙은 로나히의 이미지다.(그림 3)
두 번째 이미지는 볼프와 슈타이얼이 독일에서 함께

17. Steyerl, "Politics of the Archive: Translations in Film,"(2008) in *Hito Steyerl: Beyond Representation, Essays 1999-2009*, Marius Babias(ed.), Cologne: Buchhandlung Walther König, 2016, pp.160, 166.

그림 3
히토 슈타이얼의 「11월」에 인용된 안드레아 볼프/로나히의 이미지.

촬영한 아마추어 수퍼 8밀리미터 영화 푸티지로,
이 영화에서 볼프는 제국주의적 남성에 대항하다가
영웅적으로 죽는 매력적이고 터프한 페미니스트
주인공으로 묘사된다.(그림 4) 슈타이얼은 이 이미지를
필름 프로젝터의 영사 이미지 뒤에 배치함으로써 이
이미지가 필름의 물질성에 근거한다는 점을 밝힌다.
세 번째 이미지는 볼프/로나히의 사후 아랍 위성
방송국에서 받은 비디오테이프에 나오는 이미지로,
인터뷰를 하는 볼프/로나히의 모습은 주사선이
더해진 방송 이미지로 제시되다가 깨진 점처럼
해체되는 픽셀로 시각화된다.(그림 5, 6) 이와 같은
시각화는 위성방송 이미지의 물질성(주사선의 차원)을
드러내는 동시에 로나히의 이미지 자체가 여러 번의
복제와 전송으로 야기된 화질 저하를 함축한 '빈곤한
이미지'임을 시사한다. T. J. 데모스(T. J. Demos)가
지적하듯, 이 비디오 이미지의 저화질은 한편으로는
"그 이미지의 지시체를 탈현실화"[18]하는 효과를
발휘한다. 즉 이 이미지는 볼프/로나히의 행적과
정체성을 둘러싼 현실과 허구의 경계가 와해된다는
점을 시사한다. 그러나 그 이상으로 슈타이얼은 필름-
텔레비전(비디오)-인터넷으로 이어지는 이미지의
이동과 그 이동 과정에서 볼프/로나히의 이미지에
부여되는 상이한 의미, 그리고 그 의미를 결정하는
정치적 힘의 작동 과정에 관심을 둔다. 그가 이 작품의
내레이션에서 말하듯, "안드레아는 스스로 지구를 넘어

18. T. J. Demos, "Hito Steyerl's Traveling Images," in *The Migrant Image:
The Art and Politics of Documentary during Global Crisis*, Durham NC: Duke
University Press, 2013, p.82.

그림 4, 5, 6
「11월」에 등장하는 볼프/로나히의 필름 및 비디오 이미지.

배회하는 이동하는 이미지, 한 손에서 다른 손으로
이어지며 인쇄 매체, 비디오 녹화기, 인터넷으로
복제되고 재생산되는 이미지가 된다."

　　슈타이얼에 따르면 빈곤한 이미지는 마치
프란츠 파농이 말한 탈식민 주체인 "대지의 형편없는
자들(wretched of the earth)"처럼, 해상도에 따라
순위와 가치가 부여되는 이미지들의 계급사회에서
"스크린의 형편없는 존재(wretched of the screen)"다.
그러나 탈식민 룸펜 프롤레타리아의 신체와 정신에
폭력적 식민주의의 흔적이 새겨지듯, 빈곤한 이미지
또한 파일로서 존재하는 한 디지털 이미지 제작과
순환의 특성들인 불법 복제와 자유로운 변질 및
변형의 가능성을 함축한다. 또한 디지털 압축과
전송에 작용하는 코드와 알고리즘의 기술적 한계가
화질의 열악함과 시각적 오류로 기입될 수 있다.
그러기에 폭력적인 "위치 상실, 전이, 변위"의 증거를
품고 있으며, 바로 그 이유로 디지털 시대 "시청각적
자본주의하에서 악순환하는 이미지의 가속과
유통을 증명"[19]한다. 이와 같은 주장을 제기함으로써
슈타이얼은 빈곤한 이미지를 '포스트 재현'의 가장
중요한 증거로 제출한다. 빈곤한 이미지를 재현의
패러다임에 따라 지시체와 이미지의 엄밀한 분리라는
관점에서 바라본다면 그 이미지의 중요성을 파악할
수 없다. 빈곤한 이미지는 우선 그것이 가속화된
이미지 생산과 순환 경제의 하부구조적인 차원들, 즉
파일과 공유 소프트웨어, 편집 소프트웨어, 네트워크의

19. 이 책 42쪽.

물질성을 기입하고 있기 때문에 중요하다.

이와 같은 관점은 포스트 재현 개념의 세 번째 차원으로 이어진다. 즉 빈곤한 이미지가 디지털 네트워크와 소프트웨어에 의한 이미지 생산과 순환의 물질적, 기술적 차원을 함축한다면, 이미지 일반은 "재현으로서의 이미지가 아니라" 오늘날의 주체가 생산하고 소비하는 "사물로서의 이미지",[20] 나아가 오늘날 주체성 자체를 구성하는 중핵으로 간주되어야 한다는 차원이다. 이때의 이미지-사물이란 재현적 체제에서처럼 주체와 분리된 객체로서의 이미지를 넘어선다. 디지털 이미지 일반이 스크린을 넘어 물리적 현실에 다양한 모습으로 중첩되고 변모되면서 영향을 미치는 한, 이 이미지는 주체의 감각과 정동을 구성하고, 속도와 강도로 측정되는 흐름으로서 우리의 실재 그 자체가 된다. 디지털 인터페이스와 네트워크가 구축하는 이미지, 사물, 주체, 실재의 근본적인 동일성, 이것이 슈타이얼이 말하는 '포스트 재현' 체제의 존재론적 핵심이다.[21] 이 점은 스팸 메일과 이를 통해 전달되는 왜곡되거나 과장된 인간의 이미지(이미지스팸)에 대한 슈타이얼의 견해에서도 발견된다. 이미지스팸은 "기계로 생성되고 봇(bot)으로 자동 발송되며, 마치 반(反)이민 장벽,

20. 이 책 66쪽.

21. 다른 인터뷰에서 슈타이얼은 벤야민적인 어조로 다음과 같이 말한다. "이미지들은 스크린들을 가로지르며 육화했다. 폐기물 처리장으로, 모든 종류의 3D 스팸으로 말이다. 그것들은 우리 자신의 신체 형태 내에서 물질화되었다. 이미지는 현실을 재현하지 않는다. 그것들은 현실을 창조한다. 그것들은 제2의 자연이다." Daniel Rourke, "Artifacts: A Conversation between Hito Steyerl and Daniel Rourke," Rhizome.org, March 28, 2013. http://rhizome.org/editorial/2013/mar/28/artifacts/, 2016년 9월 20일 접속.

장애물, 울타리처럼 서서히 강력해져만 가는 스팸
필터에 걸려"22지기 때문에 재현의 패러다임을 넘어서
자율적으로 존재하고 움직이는 사물로 취급된다.
또한 이미지스팸 내에서 볼 수 있는 인간의 이미지는
"디지털 쓰레기처럼 다뤄지고 따라서 역설적으로
그들이 호소하는 대상인 저해상도의 사람들과 비슷한
수준에 안착"23하기 때문에, 이미지 소비의 경제에서
룸펜 프롤레타리아로 취급되고 디지털 압축과
변환으로 인한 저하와 변위의 흔적을 응축한 빈곤한
이미지와 등가적이다.

　　「안 보여주기」에서 슈타이얼은 디지털
이미지의 물질적 차원인 픽셀과 이 이미지의
가시성을 결정하는 해상도의 차원이 세계는 물론
오늘날 주체성의 구성에 핵심적이라는 점을
은유적, 수행적으로 드러낸다. 포스트 재현의 한
국면인 수직성의 지배와 이를 활성화하는 총체적인
감시의 상황을 가시성의 정치학으로 규정하면서
이 작품은 '이미지되기(becoming an image)', '픽셀
되기(becoming an pixel)' 등의 전략을 제시하고, 이
전략은 그린스크린을 배경으로 픽셀과 같은 박스
모양의 구조물을 쓰고 출몰하는 연기자들의 모습으로
드러난다. 슈타이얼 또한 이질적인 이미지 층위를 동일
프레임에 중첩시키는 디지털 합성과 크로마 키(chroma
key) 기법을 활용하여 변장하기, 위장하기와 같은
동작을 수행하면서 스스로의 정체성을 가변적인
디지털 이미지와 동일시함으로써 자신의 유물론을

22. 이 책 219쪽.
23. 이 책 219쪽.

그림 7, 8
「안 보여주기」에서 이미지-사물-주체의 등가성을 수행하는 배우들과 슈타이얼.

시각화한다.(그림 7, 8) 이처럼 디지털 이미지를 오늘날
주체성을 구성하는 핵심으로 파악하는 슈타이얼의
견해는 빈곤한 이미지가 테러 및 살상과 같은 주권적
폭력의 잔여물(죽은 자의 흔적을 포함한)을 포함하는
경우에도 적용된다. 이러한 잔여물을 포함한 빈곤한
이미지는 "저해상도 모나드로, 많은 경우 말 그대로
물질적으로 압축된 사물, 정치적·물리적 폭력의 석화된
도표, 즉 그 사물의 생성 조건을"[24] 담는다는 점에서
단순한 결여가 아니라 형식의 차원에서 보아야 한다.
그 이미지의 저화질과 자동적 기록 및 유통 과정은 그
이미지에 포함된 주체 혹은 사건이 "어떻게 취급되고
공개되고 전달되거나, 무시되고 검열되고 삭제되는지
보여"[25]주기 때문이다.

　　이미지를 재현의 패러다임으로 보는 것을
거부하고 이미지를 사물 또는 인간과 동일하게
취급하는 슈타이얼의 유물론적 관점은 거슬러
올라가면 벤야민은 물론 세르게이 트레차코프(Sergei
Treti'akov), 보리스 아르바토프(Boris Arvatov)를
포괄하는 20세기 초 소비에트 유물론의 계보를 거쳐
형성되었다. 우선 슈타이얼은 벤야민이 초기 저작에서
제시한 '사물의 언어(language of things)'라는
관념을 발전시킨다. 벤야민은 기표와 기의의 임의적
연결이라는 구조주의적 언어학의 전제 대신 사물에
의사소통의 역량과 표현적 잠재성이 함축되어 있음을
주장하면서 '사물의 언어적 존재(linguistic being of
things)'라는 관념을 제시한다. "예를 들어 램프의

24. 이 책 200쪽.

25. 이 책 201쪽.

언어는 램프를 소통하는 것이 아니라 언어-램프,
의사소통 속의 램프, 표현 속의 램프를 소통한다."[26]
이 언어적 존재를 함축한 사물은 정신적 실체를
표현하는 인간의 언어와는 동등하지 않다. 인간의
언어라는 관점에서 보면 사물의 언어는 불완전하며
침묵한다. 따라서 사물의 언어는 언어를 표현과 내용,
또는 기표와 기의로 구분하는 모델과는 다른 체계를
상정한다. 즉 사물은 "언어의 순수한 형식적 원리,
즉 음향을 부정"하고 대신 "물질적 공동체(material
community)"[27]를 통해서만 서로 소통한다. 벤야민은
사물의 이러한 물질성을 의사소통의 역량으로
간주하고 이러한 물질성을 '매체'로 간주한다. "모든
언어는 스스로를 소통한다. 보다 정확히 말하면 모든
언어는 스스로를 그 자체 안에서 소통한다. 그것은
가장 순수한 의미에서 의사소통의 '매체'다."[28] 따라서
회화 또는 조각의 언어는 물론 전화기의 언어와 같은
범주를 상정할 수 있다.

　　이와 같은 벤야민의 견해는 이미지=사물=인간의
등식을 가장 뚜렷이 표명한 「당신이나 나 같은
사물」에서 인용되고 연장된다. "이미지가 (…) 액정과
전기로 만들어지고 우리의 소원과 공포로 활기를 얻는
물신, 즉 그 자체적 존재 조건의 완벽한 화신이라면?
(…) 이미지는 현실을 재현하지 않는다. 그것은 현실

26. Walter Benjamin, "On Language as Such and on the Language of Man,"
in Walter Benjamin, *Selected Writings*, vol. 1, 1913-1926, Marcus Bullock and
Michael W. Jennings(trans. and eds.), Cambridge MA: The Belknap Press of
Harvard University Press, 1996, p.63.

27. Ibid., p.67.

28. Ibid., p.64.

세계의 파편이다. 그것은 다른 모든 것과 마찬가지로
사물이다. 당신이나 나 같은 사물이다."[29] 이러한
등식을 뒷받침하기 위해 같은 글에서 슈타이얼은
아르바토프의 견해를 받아들여 "사물은 더 이상
수동적이고 고루하며 죽은 상태에 있는 것이 아니라
일상적 현실의 변화에 능동적으로 참여하는 자유를
누려야 한다"[30]고 주장한다. 그리고 「자유낙하」에서
슈타이얼은 모든 생산된 사물의 변천 과정이 그 생산과
소비의 과정을 물질적으로 기입하고 있다고 주장하는
트레차코프의 1929년 에세이 「사물의 전기(The
Biography of the Object)」를 인용한다. "'사물의
전기'가 갖는 구성적 구조는 인간의 노력을 통해
원재료의 유닛이 움직이고 유용한 산물로 변화하는
컨베이어벨트다."[31]

　　이처럼 빈곤한 이미지 개념을 바탕으로 이미지-
사물-인간의 동일성을 상정하는 슈타이얼의 유물론은
양가적이다. 그는 과하게 압축되고 빠르게 이동하는
빈곤한 이미지가 한편으로는 디지털 자본주의하에서
이미지의 폭력적인 순환과 이를 소비하는 주체의
무력함을 압축한다고 말하면서도 다른 한편으로는

29. 이 책 69쪽.
30. 이 책 75–76쪽. 20세기 초 소비에트 아방가르드 사상가 중 한 명인
아르바토프는 부르주아 자본주의와 프롤레타리아 문화 모두에 있어 사물을
생산의 도구 혹은 소비의 대상으로 보는 것을 넘어 생산과 소비의 과정을
함축한 실체, 개인과 집단의 사회적 관계가 결정되는 실체로 간주한다. 이에
대해서는 다음을 참조. Boris Arvatov, "Everyday Life and the Culture of the
Thing(Toward the Formulation of the Question)," *October*, no.81, Summer
1997, pp.119–128.
31. Sergei Treti'akov, "The Biography of the Object," *October*, no.118, Fall
2006, p.61.

그 이미지가 포스트 재현 체제를 작동시키는 물질과
정동의 에너지를 응축하고 있기 때문에 이 체제를
비판할 수 있는 개입의 대상이자 원재료가 될 수
있음을 지적하기 때문이다. 중심이 없고 빠른 속도로
다중적 네트워크를 통해 생산되고 유포되고 소비될
수 있기에 빈곤한 이미지는 "대중의 이미지, 다수가
만들고 볼 수 있는 이미지"[32]다. 또한 손쉬운 편집
소프트웨어와 공유 네트워크를 통해 제작되고
변환되고 확산될 수 있기에 빈곤한 이미지에서 재현적
체제의 또 다른 특징인 사용자와 편집자, 비평가
사이의 엄밀한 구분은 와해된다. 그래서 슈타이얼은
탈식민적 제3영화의 한 사례였던 불완전 영화, 또는
비판적 사유를 촉진할 수 있는 대안적 영화의 현대적
버전이 시각적으로 열악하지만 누구나 제작하고
동시에 소비할 수 있는 빈곤한 이미지를 통해 구현될
수 있다고 전망한다. "빈곤한 이미지의 순환은
전투적이고 (간혹) 에세이적이며 실험적인 영화의
야망을 이룰 회로를 만들어낸다. (…) 파일 공유의
시대에는 주변화된 내용조차도 재순환하며, 지구상에
분산된 관객들을 연결한다."[33]

　　그러나 이러한 영화들의 야망을 실현하기
위해서는 빈곤한 이미지 자체에 대한 참여가 필요하다.
단순히 무엇이 그 안에 재현되어 있는가를 넘어선,
"이미지가 축적하는 욕망 및 힘들은 물론 그 이미지의
물질에 참여하기"[34]를 필요로 한다. 빈곤한 이미지는

32. 이 책 53쪽.
33. 이 책 56쪽.
34. 이 책 69쪽.

"자글자글한 글리치와 픽셀화된 아티팩트이고,
리핑과 전송의 흔적"을 포함하고, 그 이미지는
"훼손되고, 산산조각 나고, 심문과 조사의 대상"이
되며, "도난당하고 잘리고 편집되고 재전용"되기
때문에, 이미지에 참여하기는 곧 "이 모든 것에
참여함을 뜻한다."[35] 「자유낙하」는 지금은 잔해로
남은 보잉 707 항공기가 사용된 경로를 시청각적으로
재구성함으로써 이러한 참여의 이념을 구현한다.
1970년대 이후 항공기 납치 시대를 경유한 이 항공기는
영화 「스피드(Speed)」(1994)의 폭발 장면에 쓰였고
그 알루미늄 잔해는 중국 DVD 디스크 제조 회사에서
사용되었다. 슈타이얼은 이 항공기에 대한 '사물의
전기'를 구축하는 과정에서 DVD 테크놀로지와 디지털
합성 기법을 활용하여 빈곤한 이미지를 사물이자
작업의 재료로서 이중적으로 강조한다. 이 작품의
중반에 제시되는 「스피드」의 폭발 시퀀스 이미지는
디지털 파일 공유 소프트웨어로 다운받은 저화질
이미지로 제시되고, 이는 휴대용 DVD 재생기에서
재생되는 이미지로 반복된다.(그림 9, 10) DVD 재생기의
노출은 슈타이얼 자신의 편집이 빈곤한 이미지의 생성
및 유통 기법인 비선형 편집, 리핑, 반복에 근거함을
나타낸다.[36] 또한 슈타이얼은 자신이 이 작품에서
활용하는 항공기 폭발과 추락의 빈곤한 이미지가
갖는 물질성을 드러내기 위해 항공기가 지구를

35. 이 책 72쪽.

36. 즉 데이비드 리프가 적절히 지적하듯, DVD 디스크 또한 항공기 충돌의
'빈곤한 이미지'처럼 재활용 가능한 것으로 취급됨으로써 이 둘 사이의
등가성이 강화된다. David Riff, "'Is this for real?': A Closed Reading of In
Free Fall by Hito Steyerl," in *Too Much World*, p.136.

그림 9, 10
「자유낙하」에 등장하는 저화질 이미지와 그 이미지의 휴대용 DVD 재생기를 통한 반복.

선회하는 DVD 디스크 이미지로 변화하는 컴퓨터
애니메이션을 삽입한다. 이처럼 보잉 707 항공기가
함축한 사용 및 생산의 경로와 폭발의 빈곤한 이미지를
등가적으로 취급하고 이들 사이의 관계를 구축하는
슈타이얼의 전략은 벤야민의 '사물의 언어'라는 관념을
발전시키면서 "사물의 언어와 인간의 언어 사이"[37]를
매개하는 실천으로 규정한 '번역'의 전략이기도
하다. 이러한 전략을 취하는 다큐멘터리 형식의 영상
작업이 사물의 언어에 참여한다는 것은 "재현에 대한
것이 아니라 그 사물이 현재 말해야 하는 어떤 것의
현실화에 대한 것이다."[38]

 적어도 대안적인 이미지 제작의 경우에
한정하자면, 빈곤한 이미지에의 참여는 필름
영화로부터 비롯된 편집의 정치적 기능에 대한 참여,
그리고 디지털 시대에 제작보다 더욱 중요하게 부상한
포스트프로덕션에의 참여를 뜻한다. 포드주의의
원리에 따라 이미지 부분들의 유기적인 결합으로
영화적인 신체를 구성했던 편집의 논리는 디지털
시대에 이르러 제작의 '후반' 과정만을 뜻하지
않는다. 편집은 물론 다양한 형태의 변형과 가공까지
포함하는 디지털 시대 포스트프로덕션의 위상은
제작과 후반작업의 위계를 무화시킴은 물론, 원본
없는 창조보다는 존재하는 이미지와 형태의 전유 및
재결합이 예술과 문화의 주요한 양식이 된 오늘날의

37. Steyerl, "The Language of Things,"(2006), in *Hito Steyerl*, p.188.
슈타이얼의 이러한 번역 개념 또한 벤야민으로부터 영향을 받은 것이다.

38. Ibid., p.190.

상황을 대변한다.[39] 슈타이얼은 이러한 상황 속에서
편집이 포드주의 논리와는 다른 방식으로 정치적
신체를 재조직하고 공통의 다른 경험적 세계를 구성할
수 있을 것이라고 전망한다. "우리는 절단된 부분을
재편집할 수 있다. 전체 국가, 인구는 물론 경제적
생존력과 효용성 관념에 순응하지 않는다는 이유로
잘리고 검열된 필름과 비디오의 모든 부분마저도
재편집할 수 있다. 우리는 이들을 비일관적이고
인공적이고 대안적인 정치적 신체로 편집할 수 있다."[40]

디지털 포스트프로덕션에 근거한 '이동하는
이미지' 또는 '빈곤한 이미지'로서의 기존 이미지는
슈타이얼의 영상 작업에서 새로운 시각적 유대의
재료가 된다. 「11월」에서 자신이 볼프와 함께 제작한
수퍼 8밀리미터 아마추어 무술 영화는 기존 영화
이미지 사본(즉 빈곤한 이미지로서 사본)의 비선형적
몽타주를 통해 복합적인 정치적 의미들을 드러낸다.
슈타이얼이 볼프와 함께 꿈꾸었고 이 영화에
담아내고자 했던 페미니즘적, 탈식민주의적 혁명의
이상은 러스 마이어(Russ Meyer)의 「더 빨리, 푸시캣!
죽여라! 죽여!(Faster, Pussycat! Kill! Kill!)」(1965)의
이미지, 그리고 브루스 리(Bruce Lee)의 마지막
영화 「사망유희(Game of Death)」(1978)의 이미지와
병치되어 강조된다. 또한 이러한 병치를 통해 형성되는
정치적 의미는 세르게이 에이젠슈타인(Sergei

39. 현대미술계에서 바로 이런 상황을 비평적으로 포착한 이는 큐레이터
니콜라 부리오다. 다음 책을 참조하라. 니꼴라 부리요[니콜라 부리오],
『포스트프로덕션』, 정연심·손부경 옮김, 그레이트온픽크, 2016년.

40. 이 책 241쪽.

Eisenstein)의 「10월: 세계를 놀라게 한 10일(October:
Ten Days That Shook the World)」(1927), 장뤼크
고다르의 「중국 여인(La Chinoise)」(1967)의 이미지와
중첩되면서 전 지구적 사회주의 혁명의 불완전한
유토피아라는 또 다른 정치적 의미를 개방한다.
특히 상황주의 영화인 르네 비에네(René Viénet)의
「변증법은 벽돌을 깰 수 있는가?(La dialectique peut-
elle casser des briques?)」(1973)를 함께 인용함으로써
몽타주에 근거한 시각적 유대의 창조를 구성하는
미학적, 이데올로기적 기원을 드러낸다. 비에네는 일본
식민 지배하에 억압받는 조선인을 구하는 중국 무술
달인을 주인공으로 하는 한홍 합작영화 「크러시(The
Crush)」(1972)에 프랑스어 더빙과 영어 자막을 입혔다.
그 결과 본래의 이야기는 관료제 자본주의하에서
억압받는 동시에 이에 대항하는 프롤레타리아의
투쟁에 대한 서사로 변화했다. 슈타이얼은 자신이
입수한 이 영화의 VHS 테이프 사본을 재생기에 놓고 TV
스크린에 송출되는 이미지를 카메라로 직접 촬영하여
앞에서 열거한 다른 영화 이미지와 병치시켰다. 그
결과 수퍼 8밀리미터 아마추어 무술 영화, 브루스 리,
그리고 비에네의 작품에서 전용된 중국 무술 영웅
등으로 이어지는 '대안적인 정치적 신체'의 계보가
구축되는데, 이는 편집이 빈곤한 이미지에 기입된
지시체의 전용을 넘어선 그 이미지의 이동 방식에
참여하는 것으로 작용하기 때문이다. 슈타이얼이
「변증법은 벽돌을 깰 수 있는가?」의 전용 과정에
대해 말하듯 "이 영화의 이미지가 이동하는 방식은
전 세계 인민들 간의 대안적인 시각적 유대를 분명히

나타낸다."[41] 이처럼 대안적인 시각적 유대를 지향하는
이미지의 재조합 또는 몽타주로 전유 대상의 이미지에
본래 의도된 진리를 넘어 다양한 독해의 가능성을
개방하는 슈타이얼의 전략은 그가 지속적으로
발전시킨 에세이 영화의 형태와 관련하여 더 심도 있게
살펴볼 필요가 있다.

3. 포스트 진실: 다큐멘터리 불확정성, 비디오 에세이

2016년 옥스퍼드 사전이 올해의 단어로 선정한
'포스트 진실'은 "정서적이고 개인적인 믿음에의
호소가 객관적 사실보다 여론을 형성하는 데 더 큰
영향을 미치는 상황"[42]을 가리킨다. 이는 보편적이고
발견 가능한 단일한 진실 개념이 붕괴하고 이를
대체하는 불확실한 다수의 진실들이 확산되는 현상을
가리킨다는 점에서 아즈마 히로키(東浩紀)의 다음과
같은 진단에 호응한다. "포스트모던 개인들은 작은
서사들과 하나의 거대한 비서사의 공존을 허용하는데
이 둘이 반드시 연결될 필요는 없다. 보다 분명히
말하면 이들은 한 가지 일에 대한 근본적으로 감정적인
경험(하나의 작은 서사)을 하나의 세계관(하나의 거대
서사)과 연결시키지 않고 살아가는 기법을 배운다."[43]
슈타이얼은 '포스트 진실'이라는 용어가 보편화되기

41. Steyerl, "The Essay as Conformism?: Some Notes on Global Image
Economies,"(2011) in *Essays on the Essay Film*, Nora M. Alter and Timothy
Corrigan(eds.), New York: Columbia Univeristy Press, 2017, p.280.
42. Oxford English Dictionary, "Post-Truth" 항목. https://
en.oxforddictionaries.com/definition/post-truth, 2017년 11월 1일 접속.
43. Hiroki Azuma, *Otaku: Japan's Database Animals*, Jonathan E. Abel and
Shion Kono(trans.), Minneapolis MN: University of Minnesota Press, 2009,
p.84.

이전부터 단일하고 고정적이며 발견의 대상이 되는
진실 관념에 대한 회의와 진실의 다수성을 인식하고
이를 자신의 글쓰기와 영상 작업에 적용해왔다. 그는
포스트 재현 상황의 주요 국면, 즉 디지털 이미지의 전
지구적인 생산과 순환 속에서 다큐멘터리 이미지가
더욱 직접적으로 현실의 기록을 생산할수록 그 기록이
더욱 비가시적이고 이해하기 힘들게 된다는 역설을
언급하며 이를 '다큐멘터리 불확정성(documentary
uncertainty)'이라는 용어로 개념화한다. 즉 이 개념은
진실, 현실, 객관성과 같은 전통적인 다큐멘터리의
인식론을 지탱하던 범주들이 디지털 이미지의
근본적인 조작 가능성과 표면 효과 속에서 근본적으로
의문의 대상이 되는 상황, 즉 기록과 그 기록을 통해
생산되는 지식에 대한 의심과 모호성, 불안이 근본
조건으로 주어진 상황을 가리킨다. 물론 슈타이얼은
다큐멘터리 불확정성이 포스트 재현 시대에 등장한
근본적으로 새로운 상황이라고 주장하지는 않는다.
그는 다큐멘터리 제작을 지탱한 전통적인 인식론으로
사실주의와 구성주의를 언급하면서, 이들 모두가
이전부터 도전에 직면했음을 지적한다. 즉 "사실주의가
가정하는 객관적 진실은 주관성으로부터 자유롭지
않고, 구성주의는 진실을 찾을 수 없다는 냉소적
상대주의의 함정에 빠진다."[44]
　　그러나 이러한 두 가지 한계를 넘어 다큐멘터리
불확정성을 가져온 것은 오늘날 전 지구적 자본주의와

44. Hito Steyerl, "Documentary Uncertainty," *A Prior*, no.15, 2007, pp.305–
308. www.re-visiones.net/spip.php%3Farticle37.html, 2017년 10월 15일
접속.

내전으로 초래된 불안정한 삶의 조건, 그리고 이러한
조건 속의 시청자를 무력하고 수동적인 관람자로
호명하면서 통제 불가능한 정도로 정보를 급속도로
생산하고 순환하는 디지털 미디어 네트워크다.
슈타이얼에 따르면 디지털 미디어 네트워크가
다큐멘터리 이미지의 안정성을 근본적으로
교란시키고 이에 대한 불안과 의심을 내면화하는
이유는 이 안에서 제작과 순환을 거듭하는 이미지의
효과가 재현을 넘어선 정동의 차원에서 이루어지기
때문이다. 브라이언 마수미(Brian Massumi)의
정동에 대한 사유를 연장시키며 슈타이얼은 오늘날
CNN 등의 미디어 산업이 제작하고 송출하는 내전,
난민, 민주주의의 이미지가 자체로는 객관성과
비판적 거리를 가장하지만 실제로는 "순수 지각(pure
perception)"의 차원에서 작동하며 공포와 같은
"집단적 느낌의 강도(intensity)를 조정"[45]함으로써
재현의 패러다임을 벗어난다고 말한다. 슈타이얼의
이와 같은 진단은 사실상 최근의 포스트 진실이라는
개념이 가리키는 상황, 즉 객관적 진실에 대한 신뢰를
"정서적이고 개인적인 믿음"에 근거한 다수 버전의
진실들이 대체하는 상황과 공명한다. 이러한 상황에서
다큐멘터리 형식 일반은 동시대 삶의 불안정한 조건은
물론 재현을 담당하는 모든 종류의 이미지와 관련된
인식론적 불편함을 반영한다. "다큐멘터리 형식들은
동시대 위험 사회의 근본적인 딜레마를 접합한다.
관람자는 거짓 확실성들 사이에서, 수동성과 노출의

45. Ibid.

느낌 사이에서, 선동과 권태 사이에서, 시민으로서
역할과 소비자로서 역할 사이에서 분열된다."[46]
　　다큐멘터리 불확정성으로 집약되는 슈타이얼의
진단은 단순히 디지털화로 인한 이미지 자체의
근본적인 유동성과 가변성만을 가리키는 것이 아니다.
다큐멘터리 불확정성 개념은 전 지구적 디지털 미디어
네트워크하에서 생산되고 소비되는 진실의 형식이
결국 이 네트워크를 작동시키는 권력의 실행, 그리고
이러한 권력의 유지와 확산에 요구되는 지식의 생산에
기여함을 시사하기 때문이다. 이 점을 인식하면서
슈타이얼은—미셸 푸코(Michel Foucault)가 권력이
사회적-제도적-담론적 장치들에 의한 지식의
생산을 통해 주체성을 생산하고 통제하는 방식을
가리키기 위해 발전시킨—통치성(governmentality)
개념을 다큐멘터리의 진실 생산 과정과 연결시켜
다큐멘터리성(documentality)이라는 용어를
제안한다.[47] 이에 따르면 다큐멘터리성은 다큐멘터리
형식을 결정하는 "권력, 지식, 기록의 조직화 간의
상호작용"이라는 차원에서 특정한 진실을 생산하는

46. Ibid. 미디어 이미지가 정동을 촉발함으로써 그 이미지의 재현 대상이
　　의도하는 바를 넘어 주체에게 다양한 감정적 반응을 낳는 방식에 대한
　　마수미의 분석은 다음을 참조. Brian Massumi, "The Autonomy of Affect,"
　　in *Parables for the Virtual: Movement, Affect, Sensation*, Durham NC: Duke
　　University Press, 2002, pp.23–46; Massumi, "Fear(The Spectrum Said),"
　　positions: East Asia cultures critique, vol.13, no.1, Spring 2005, pp.31–48.
47. 푸코의 통치성 개념에 대해서는 다음을 참조. Michel Foucaut,
"Governmentality," in *The Foucault Effect: Studies in Governmentality, with
Two Lectures by and an Interview with Michel Foucault*, Graham Burchell,
Colin Gordon, and Peter Miller(eds.), Chicago IL: University of Chicago
Press, 1991, pp.87–104.

"정치의 지배적 형식들과 공모"[48]한다. 흥미롭게도
슈타이얼은 다큐멘터리성 개념이 전 지구적 디지털
미디어로부터 파생된 이미지를 넘어선 다큐멘터리
이미지, 즉 현실을 기록하고 진실을 구성하는 이미지
일반이 오늘날에 처한 역설적 상황과 연결된다는 점을
밝힌다. 이러한 역설을 설명하기 위해 슈타이얼은
벤야민의 '변증법적 이미지(dialectical image)'
개념, 그리고 이 개념을 발전시켜 이미지에 기입된
과거의 구원적(redemptive) 가능성을 논의한 조르주
디디위베르만(Georges Didi-Huberman)의 사유를
소환한다. 잘 알려졌듯이 벤야민의 '변증법적 이미지'
개념은 선형적이고 보편적이며 공허한 역사적
시간관에 반하여 유물론적 역사가가 과거의 자료를
'지금-시간(jetztzeit)', 즉 그 역사가가 느끼는 당대의
화급함과 대면시켜 과거의 진실을 재발견하거나
재구성하는 방식을 말한다. 이런 관점에서 볼 때
몽타주는 변증법적 이미지를 구성하는 작용인데
이를 통해 이미지는 "과거가 지금-시간과의 불꽃
속에서 모여 성좌를 이루는 지점"[49]이 된다.
디디위베르만은 아우슈비츠에서 발견된 네 장의
사진과 장뤼크 고다르의 「영화사(들)(Histoire[s] du
cinéma)」(1988–1998)를 중심으로 재현 불가능성으로
취급되는 재난과 폭력의 이미지가 갖는 양가성, 즉
그 자체로 모호하면서도 한편으로는 역사적 진실의

48. Steyerl, "Documentarism as Politics of Truth,"(2003) in *Hito Steyerl*,
p.182.
49. Benjamin, *The Arcades Project*, Howard Eiland and Kevin McLaughlin
(trans.), Cambridge MA: Belknap Press of Harvard University Press, 1999,
p.462.

구성을 고수한다는 양가성을 주장하면서 몽타주를
이러한 양가성을 구성하는 인식론적, 미학적 작용으로
식별한다.[50] 슈타이얼은 벤야민과 디디위베르만이
공통적으로 신뢰하는 이미지의 구원적 가능성, 즉
몽타주를 통해 모호성은 물론 망각되거나 불투명한
진실의 요소마저도 현재의 관점에서 복원할 수 있는
가능성을 어느 정도 인정하면서도 다큐멘터리 형식이
구원의 목표를 절대적인 것으로 강조하게 될 때
통치성의 문제로부터 자유롭지 않음을 지적한다. 예를
들어 희생자에 초점을 맞추고 이들의 주체성과 삶의
조건을 진정성의 수사법으로 전달하는 다큐멘터리는
"벌거벗은 생명을 관음적이고 도구적으로 취급"[51]하는
통치성의 작동 방식과 공모한다. 즉 이러한
다큐멘터리가 취하는 "비참함과 관음주의적인 이미지
형식은 오늘날의 많은 강력한 다큐멘터리성 중 하나로
군사적, 경제적 침략을 정당화한다."[52] 이런 관점에서
볼 때 슈타이얼의 다큐멘터리성 개념은 다큐멘터리
실천이 과거의 기록이 포함한 증거 못지않게 그
기록을 진리와 지식으로 구성하는 권력의 문제를
다루어야 함을 지적하면서, 바로 이러한 권력의
작동이 다큐멘터리 불확정성을 강화하는 역할 또한
수행한다는 점을 시사한다.

　　이처럼 다큐멘터리 불확정성이 이미지의 기술적
존재론은 물론 그 이미지의 생산 및 소비 모두에서

50. George Didi-Huberman, *Images in Spite of All: Four Photographs from Auschwitz*, Shane B. Lillis (trans.), Chicago IL: University of Chicago Press, 2008.
51. Steyerl, "Documentarism as Politics of Truth," p.186.
52. Ibid.

보편화되는 상황을 지적하면서도 슈타이얼은
그것이 "부인되어야 할 부끄러운 결여가 아니라
그와 반대로 동시대 다큐멘터리 형식들의 결정적
특질"[53]이라고 주장한다. 즉 '빈곤한 이미지'에 대해
그가 밝힌 양가성이 이 지점에서도 적용된다. '빈곤한
이미지'가 동시대 디지털 이미지의 생산과 소비 조건을
물질적으로 함축하기에 한편으로는 재현의 무력화와
지각의 빈곤함을 강화하면서도 다른 한편으로는
이러한 상황을 비판적으로 시각화할 수 있는 실천의
자료가 되듯, 다큐멘터리 불확정성 또한 다큐멘터리
이미지의 인식론적 출발점이자 대안적 다큐멘터리
제작의 미학적 교두보가 될 수 있다. 이러한 인식에
비추어볼 때 에세이 영화는 슈타이얼이 동시대 이미지
정치 내에서 다큐멘터리 실천의 방향을 두고 제시한
개념들을 자신의 단채널 영화 및 비디오에서 실현할
수 있는 방법론을 제공한다. 제2차 세계대전 후 유럽을
중심으로 발달했고 오늘날 제도권 영화감독은 물론
동시대 미술의 영상 작가들도 활발히 제작하고 있는
에세이 영화는 문학적 에세이의 반체계적, 파편적,
여담적인 수사법과 호응하는 것으로 설명되어왔다.
이러한 비교는 다큐멘터리와 실험영화, 극영화와 같은
장르 구분을 넘나들고 뒤섞는 에세이 영화의 특성과도
연결되는데, 다큐멘터리의 맥락에서 볼 때 에세이
영화는 제작자가 진실 또는 현실을 추구하고 질문하는
과정을 다루면서도 "관습적 서사 대신 발화하는
주체성 또는 언표자의 위치가 영화의 다큐멘터리의

53. Steyerl, "Documentary Uncertainty."

시각을 복잡화한다"[54]는 점에서 다큐멘터리의
양식들과 구별된다. 즉 에세이 영화가 슈타이얼이
말하는 다큐멘터리 불확정성의 구현에 적합한
이유는 현실의 흔적을 포함하거나 과거의 진실을
구성하는 자료의 객관성이라는 가정에서 벗어나 그
자료의 의미와 생산 과정을 탐색하고 질의하는 감독
주체의 현전을 활성화하기 때문이다. 이 점은 로라
라스칼로리(Laura Rascaroli)가 에세이 영화의 두 가지
가장 두드러진 특성으로 말한 성찰성(reflectivity) 및
주체성(subjectivity)과도 호응한다.[55] 또한 에세이
영화가 문학과 공유하는 여담, 인용, 비선형성, 다수의
발화 양식과 같은 특성들은 이러한 감독의 주체성을
"일관성보다는 흐름, 부유, 영속적 수정을 특징으로
하는 불안정성의 장소"[56]로 구성하는데, 이러한 점
또한 슈타이얼이 말하는 다큐멘터리 불확정성에
부합한다. 왜냐하면 다큐멘터리 불확정성은 진실 또는
현실을 제시하는 다큐멘터리 이미지와 제작 양식의
불확정성은 물론, 이에 직면한 주체의 인식론적
탈중심성 또한 시사하기 때문이다.

　　슈타이얼은 에세이 영화 양식을 다큐멘터리
불확정성 개념을 활성화하고 다큐멘터리성을
탐구하는 데 적용하면서 고다르와 크리스 마르케,

54. Timothy Corrigan, *The Essay Film: From Montaigne, After Marker*, New York: Oxford University Press, 2011, p.30.
55. Laura Rascaroli, "The Essay Film: Problems, Definitions, Texutal Commitments," *Framework*, vol.49, no.2, Fall 2008, pp.24-47.
56. Michael Renov, "The Subject in History: The New Autobiography in FIlm and VIdeo," in *The Subject of Documentary*, Minneapolis MN: University of Minnesota Press, 2004, p.110.

하룬 파로키의 사례를 계승한다. 고다르는 민중의
항의를 조직하는 정치적 메시지 자체의 유효성에 대한
비판을 넘어 그 메시지를 구성하는 이미지와 음향의
제작 및 연쇄 과정을 성찰하는 과정을 영화의 전면에
드러낸다는 점에서 슈타이얼이 다큐멘터리성을 자신의
비디오 에세이 작업에서 탐구할 수 있게끔 한다.
고다르가 안느마리 미에빌과 공동 제작한 「여기와
저기」(1976)에서 활용한 몽타주를 두고 슈타이얼은
그것이 다음과 같은 질문을 다룬다는 점에서
정치적이라고 언급한다. "그림들은 어떻게 연쇄에
붙들리는가? 그림들은 어떻게 서로 연쇄되는가?
무엇이 이 그림들의 접합을 조직하며 그렇게 발생되는
정치적 의미란 어떤 것들인가?"[57] 현대적 에세이
영화를 성숙시키는 데 기여한 마르케의 경우는 자신의
작품에서 파운드 푸티지를 비롯한 과거 자료와
이에 대해 성찰하는 보이스오버의 불일치, 이미지에
재현된 과거의 대상과 그 이미지가 현재 존재하는
방식 사이의 불일치를 통해 그 자료 또는 이미지에
내포된 지식과 권력을 유예시키고 이에 대한 다른
해석의 경로를 개방한다. 이 점을 염두에 두면서
슈타이얼은 마르케의 작업이 "다큐멘터리성, 그리고
이에 동반하는 도구성, 실용주의, 유용성이 파열되는
지점에서 파생된다"[58]라고 언급한다. 파로키의
작품은 가장 포괄적으로 슈타이얼에게 영감을

57. 이 책 118쪽.
58. Steyerl, "Truth Unmade: Productivism and Factography," ecpip.net,
March 2009. http://eipcp.net/transversal/0910/steyerl/en, 2017년 10월
15일 접속.

주었다. 한편으로 「눈/기계 3부작(Eye/Machine I, II, III)」(2001–2003), 「기능성 게임 I–IV(Serious Games I–IV)」(2009–2010)과 같은 작품은 슈타이얼이 지적한 포스트 재현 패러다임의 한 사례, 즉 디지털 시각 기계와 소프트웨어에 의한 응시와 세계의 탈인간화를 분석한다. 슈타이얼에 따르면 파로키의 이러한 작품들은 "카메라가 단순히 기록하는 것만이 아니라 추적하고 안내하며, 스캔하고 투사하며, 찾아내고 파괴한다"[59]는 점을 탐구한다. 다른 한편으로 파로키의 에세이 영화와 비디오 설치 작품을 관통하는 방법론인 평행 몽타주, 즉 서로 무관해 보이는 이미지들의 연결을 통해 이들 사이의 관계를 분석하고 현실에 대한 지식을 구축하는 기법은 세계에 대한 분석을 넘어 "세계 자체가 다르게 발생되어야 한다"[60]는 점을 시사한다. 에세이 영화의 이러한 계보를 다분히 의식하면서 이에 속하는 실천이 "권력/지식으로서 다큐멘터리 재현의 기능, 그 재현의 인식론적 문제들, 그 재현이 현실과 맺는 관계 및 새로운 현실을 창조하는 도전과 같은 다큐멘터리 재현의 고전적 문제들을 다양한 관점에서 다루었다"고 말하고, 이러한 실천을 "이성과 창조성, 주관성과 객관성, 창조 역량과 보존 역량의 불균등한 혼합"[61]으로 정의한다.

59. Steyerl, "Beginnings," *e-flux journal*, no.59, November 2014. www.e-flux. com/journal/59/61140/beginnings/, 2017년 11월 1일 접속. 슈타이얼은 또한 파로키와 다큐멘터리와 정치, 다큐멘터리 재현의 문제, 에세이 영화의 형식적, 미학적 전략 등과 같은 다양한 문제에 대해 대담한 바 있고, 이 대담은 별도의 책으로 출간되었다. 다음을 참조. Harun Farocki and Hito Steyerl, *Cahier #2: A Magical Imitation of Reality*, Milan: Kaleidoscope Press, 2011.

60. Ibid.

61. Steyerl, "Aesthetics of Resistance?: Artistic Research as Discipline

「11월」에 등장하는 안드레아 볼프의 남겨진
이미지, 즉 그들이 함께 제작한 아마추어 8밀리미터
무술 영화, 그리고 위성방송으로 전송된 로나히의
이미지는 진실의 획득이라는 관점에서 볼 때 그 자체로
불확실하다. 즉 이 이미지들은 볼프의 행적과 정체성에
대한 단일하고 객관적인 진실을 구축한다는 어떤
확실한 증거도 제시하지 않는다는 점에서 인식론적
문제의 대상이 된다. 도리어 '이동하는 이미지'로
취급되어 그 의미가 변화하는 볼프/로나히에 대한
슈타이얼의 관심은 이미지의 해석과 사용이 지식
및 권력과 불가분의 관계에 있다는 다큐멘터리성의
문제를 부각시킨다. 이러한 과정에서 슈타이얼은 홈
비디오 플레이어로 볼프 또는 로나히의 이미지를
정지하거나 감속시키고 그것이 갖는 의미에 대한
자신의 성찰을 내레이션으로 표현함으로써 고다르의
방법론을 계승한다.[62] 다큐멘터리성에 대한 슈타이얼의
관심은 볼프/로나히를 터키군의 희생자로 다루고 그의
죽음 이면의 진실, 또는 그 진실을 입증하는 이미지를
구원하는 인식론적 모델에 대한 의심과 관련된다.
볼프의 이미지나 사진 이면의 의미를 탐구하기보다는
시공간 및 미디어를 가로지르며 이미지의 표현과
의미가 굴절되고 다변화되는 방식을 밝혀내는

and Confilct," ecpip.net, January 2010. http://eipcp.net/transversal/0311/
steyerl/en, 2017년 10월 15일 접속.

62. 실제로 「11월」은 고다르가 장피에르 고랭과 공동 감독하고 제인 폰다(Jane
Fonda)의 사진이 어떻게 상이한 정치적 의미를 가지는가를 집중적으로 성찰한
에세이 영화 「제인에게 보내는 편지: 한 스틸 사진에 대한 조사(Letter to
Jane: An Investigation about a Still)」(1972)의 영향을 받았다. 이에 대해서는
다음을 참조. Pablo Lafuente, "In Praise of Populist Cinema: On Hito
Steyerl's *November* and *Lovely Andrea*," in *Too Much World*, pp.81–92.

「11월」의 방향은 구원적 인식론에 대한 회의에도 불구하고 "세계 자체가 다르게 발생되어야 한다"라는 파로키의 가르침을 실현하는 것처럼 보인다. 평론가 에드 할터(Ed Halter)가 적절히 지적하듯 슈타이얼의 비디오 에세이에서 "이미지는 현실의 구원적 파편을 포함하고 있을 수도 있"지만 "이미지의 사용 방식—그 이미지가 지배적 구조에 어떻게 고용되는가— 이 그 이미지의 의미를 궁극적으로 결정"[63]한다.

　「아도르노의 회색(Adorno's Grey)」(2012) 또한 담론 및 사유의 다수성과 비선형성을 활성화하는 에세이 영화의 양식을 적용하면서 다큐멘터리 불확정성 개념을 연장한다. 이 작품의 명시적 주제는 1969년 4월 22일 아도르노가 '변증법적 사유 입문(Introduction to Dialectical Thought)'이라는 제목의 강연을 할 때 일군의 학생이 강당에 난입하고 가슴을 드러내며 춤을 추었으며 이에 놀란 아도르노가 강의실을 나간 사건이다. 슈타이얼은 이 사건을 탐구하면서 아도르노와 관련된 또 다른 일화, 즉 그가 학생들이 강의에 더 집중할 수 있도록 강의실을 회색으로 칠했다는 일화와 연결시킨다. 이러한 연결 과정에서 슈타이얼은 전문가를 동원하여 해당 강의실의 벽을 벗겨 당시 칠해진 회색 페인트의 증거를 찾는 동시에, 1969년 4월의 사건과 관련된 피터 오스본(Peter Osborne) 등의 인터뷰를 포함시킨다. 이러한 다수 담론과 조사의 과정은 어떤 단일한 진리를 제시하지 않는다. 즉 갑작스러운 학생들의

63. Ed Halter, "After Effects," *Parkett*, no.97, 2015, p.156.

퍼포먼스에 대한 아도르노의 반응 자체는 접근할
수 없는 것으로 남고, 아도르노의 회색을 찾기 위해
벽 표면을 벗겨내는 시도도 무위가 된다. 그럼에도
불구하고 이 작품은 이 두 일화와 관련된 진실의 다수
판본을 활성화하면서 좌파 비판 이론과 정치 사이의
간극이 역사적으로 반복되었음을 시사한다. 이를
시각화하기 위해 슈타이얼은 작품 전체를 구성하는
시각적 프레임으로 네 개의 패널을 미세하게 엇갈려
배치한 스크린 공간을 구축한다.(그림 11) 뿐만
아니라 이 작품을 촬영하는 카메라의 렌즈를 보여주고
카메라를 실루엣으로 비춤으로써 이를 마치 검은
사각형처럼 취급한다. 이 사각형 뒤에 자리하는 흰
벽은 마치 하나의 캔버스처럼 취급되는데 화면 왼쪽
상단에 걸린 미니멀리즘적 추상회화는 영화와 회화를
서로 참조하는 연결 고리 역할을 한다.(그림 12)
이처럼 다수의 담론과 사유를 활성화함으로써 비디오
에세이로서「아도르노의 회색」은 "벽면 페인팅을
비판 이론과, 카메라 셔터를 해석적 형태의 자율성과
뒤섞는다. 가슴과 책, 조각과 조각으로 구성된
이야기이고 각각은 부분적 진실만을 가리키며 전체에
대한 부분들의 동일성과 비동일성을 표현한다."[64]

　　「11월」과「자유낙하」,「안 보여주기」를 포함한
자신의 비디오 에세이 대부분에서 슈타이얼은 어떤
진실을 탐색하거나 자료를 조사하거나 혹은 특정한
주장을 전개하는 수행적인 주체성을 구현한다.
「파업(Strike)」(2010),「파업 II(Strike II)」(2010)라는

64. Ana Teixeira Pinto, "Theory and the Young Girl," in *Too Much World*,
p.164.

그림 11, 12
「아도르노의 회색」에서 4면으로 분할된 스크린과 카메라-벽의 흑백 대비.

각각 25초와 28초의 짧은 영상에서도 슈타이얼은
시판용 LED TV 표면이나 디지털 카메라를 망치로
가격하는 퍼포먼스를 취함으로써 디지털 시각 체제의
물질적 기반을 드러내거나 디지털 시각 기계의
감시적 응시를 수행적으로 비판하는 포스트 재현
개념을 수행한다. 「귀여운 안드레아」(2007)에서는
자신이 1987년 일본에서 찍은 본디지(bondage:
결박당한 여성의 이미지를 가학-피학적으로 전시하는
포르노그래피 하위 장르) 사진을 찾으면서 현재에도
성행하는 본디지 사진 촬영의 현장을 기록하고
관련 종사자를 인터뷰한다. 그러나 이 작품이 「시민
케인(Citizen Kane)」(1941)과 같은 탐정 서사나
일본 성애 산업에 대한 민속지적인 서사를 취함에도
불구하고,[65] 슈타이얼이 이 작품에서 제시하는 담화는
이러한 서사를 초과한다. 그는 결박의 도상이 자유의
속박 및 권력의 실행을 나타내면서 역사적으로 변주된
양상을 탐구하면서 일본 전통 회화, 20세기 중국과
일본에서 촬영된 처형 장면 사진을 재배열한다.
다른 한편으로 슈타이얼은 본디지 사진에 나타난
몸짓을 자유와 연결시키는데, 이를 나타내기 위해
그는 베를린 장벽 붕괴를 보도한 TV 뉴스 푸티지의
저화질 이미지를 병치시킨다.(그림 13) 이러한 관점을
뒷받침하는 인물은 작품에서 슈타이얼의 통역자
역할을 맡으면서 현재는 아티스트로 변신한 전직
본디지 모델 아사기 아게하(Asagi Ageha)로, 그녀는
신체를 표현의 재료로 전유한 조안 조나스(Joan

65. 이러한 지적은 다음을 참조. Elsaesser, *"Lovely Andrea,"* in *Too Much World*,
p.111.

Jonas), 마리나 아브라모비치(Marina Abramovic) 등의
여성 퍼포먼스 작가를 환기시키듯 자신의 작업을 '자기-
부양(self-suspension)'으로 규정지으면서 공중에서
자유를 느낀다고 말한다. 또한 이 작품의 후반부에서
슈타이얼은 본디지를 노동과 등치시키는 자막("노동은
본디지다[Work is Bondage]")을 제시하는데 이는
봉제 공장에서 재봉틀과 더불어 일하는 여성 노동자의
또 다른 저화질 이미지와 연결된다. 속박과 자유의
변증법은 스파이더맨 이미지의 전유로 끝맺는다.
한편으로 그물은 이미지가 대안적으로 생산되고
유통될 수 있는 웹으로 연장된다. 이처럼 과거의
자아를 찾는 탐색은 복합적이고 다층적인, 비선형적인
사유의 통로를 개방한다. 이 과정에서 빈번히 등장하는
스파이더맨 애니메이션과 영화 이미지의 디지털
사본(그림 14)은 자유와 속박의 변증법을 의미하는
동시에 빈곤한 이미지의 전용과 재조합 기법이 상이한
이미지들 사이에 시각적 유대를 형성한다는 점을
입증한다.
　　분할 화면으로 이루어진 「추상(Abstracts)」
(2012)의 왼쪽 스크린에서 슈타이얼은 미국 무기
제조사 록히드 마틴의 베를린 사무실 빌딩과
브란덴부르크 문 앞에서 스마트폰을 들고 있다.(그림
15, 16) 그가 스마트폰 스크린을 통해 보는 화면은
작품의 오른쪽 스크린에 제시된다. 이 화면은
슈타이얼이 볼프가 살해당한 지역을 쿠르드족
안내인과 함께 방문하여 현장에 남은 옷가지 등의
잔해를 조사하는 다큐멘터리 장면이다. 볼프/로나히의
이미지를 성찰한 「11월」과 마찬가지로 이 작품 또한

그림 13, 14
「귀여운 안드레아」에서 자유와 속박의 변증법이라는 의미로 연결되는 빈곤한 이미지들.

그림 15, 16
「추상」에서 숏-역숏 법칙을 비판적으로 전용한 평행 몽타주와 스마트폰의 활용.

볼프/로나히의 행적과 관련된 단일한 진실의 관념을
거부하면서 이미지의 지각과 군사 테크놀로지의
연관성(록히드 마틴의 사무실 빌딩을 배경으로
했다는 점에서도 드러나는)이라는 또 다른 사유의
장을 개방하며 다큐멘터리성 개념 또한 활성화한다.
다큐멘터리 장면에서 특히 주목하는 대상은 탄피
한 알로, 쿠르드족 안내인이 이것을 들고 있는 숏과
더불어 반대편 스크린에는 "이것은 숏이다. 이것은
헬파이어[미국 헬기 탑재용 유도탄] 미사일이다"라는
자막이 제시된다. 이를 통해 슈타이얼은 영화의 고전적
편집 기법 중 하나인 숏-역숏(shot-reverse shot) 원칙이
상정하는 기표와 기의의 연결을 붕괴시키고 그 원칙을
영화와 전장 사이의 관계("영화의 문법은 전쟁의
문법이다")에 대한 성찰로 치환함으로써 자신의 포스트
재현 관념을 다른 방식으로 반복한다(이러한 평행
몽타주는 파로키의 영향을 드러내기도 한다). 이러한
반복 과정에서 슈타이얼이 사용하는 스마트폰은
에세이 영화의 몽타주가 수행할 수 있는 숏-역숏
원칙의 비판적 재구성이 영화관을 넘어 포스트 영화적
스크린 인터페이스에서의 관람 행위로 연장될 수
있음을 시사한다. 버트 레반들(Bert Rebhandl)이
적절히 지적하듯 "스마트폰 자체는 숏-역숏 모델의
추상화를 포함한다. 그것은 무한히 연속되는 영화를
촬영하는 동시에 상영할 수 있는 카메라이자
영화관이기 때문이다."[66]

66. Bert Rebhandl, "No Resolution," *Frieze*, no.19, May 2015. https://frieze.
com/article/no-resolution?language=en, 2017년 11월 1일 접속.

4. 포스트인터넷: 순환주의, 하이퍼 혼종성

2010년대 이후 슈타이얼의 비디오 에세이 작업과
글쓰기 모두는 자신이 발전시켜온 포스트 재현
패러다임의 주요 주장, 즉 이미지가 사전에 존재하는
주관적 또는 객관적 세계의 외양이 아니라 주체와
정치, 사회적 시스템 모두를 근본적으로 구성하고
변화시키는 물질이자 에너지라는 주장을 포스트인터넷
예술로 확장해왔다. 이러한 주장을 뚜렷하게 드러낸
글인 「너무나 많은 세계: 인터넷은 죽었는가?(Too
Much World: Is the Internet Dead?)」는 포스트인터넷
예술 담론의 주요 항목들과 분명히 공명하는 주장을
전개한다. 인터넷이 삶의 조건이 된 상황에 대하여
슈타이얼은 데이터와 이미지가 "데이터 채널의 경계를
넘어 물질적으로 표현"되기 때문에 "오프스크린
공간에 밀집"하고 "도시에 침투하여 공간을 장소로,
현실을 또 다른 현실로 변화시킨다"[67]라고 말한다. 즉
포스트인터넷 조건은 네트워크화된 공간이 현실의
장소에 근본적으로 침투하고 그 장소 자체에 근거한
주체와 문화, 정치, 경제를 근본적으로 규정하는
상황을 말한다. 그러나 슈타이얼의 포스트인터넷
담론은 인터넷 예술과 포스트인터넷 아트의 존재론적,
제도적 차이라는 논제를 넘어 "네트워크화된 공간이
모든 이전 미디어 형식들을 포함하고, 지양하고,
아카이브화하는 생명(과 죽음)의 형식"이 되는
상황, 이 공간에서 "이미지와 소리가 서로 다른

67. Hito Steyerl, "Too Much World: Is the Internet Dead?," *e-flux journal*,
no.49, November 2013, reprinted in *Too Much World*, pp.29–40.

신체와 운반체를 가로지르며 변신"[68]하는 상황에
주목한다. 이런 관점에서 볼 때 포스트인터넷 아트는
슈타이얼이 「컷! 재생산과 재조합」에서 제시한 주요
주장, 즉 포스트프로덕션이 고전적인 자본주의하의
제작 또는 생산을 대체하면서 이미지로서의 신체,
이미지로서의 현실을 유동화하고 재조합하는 상황의
연장이기도 하다. 이를 뒷받침하듯 슈타이얼은
"현실은 후반 제작되고 대본화되며, 정동은 애프터-
이펙트(after-effect)로 렌더링된다. 이미지와 세계는
이을 수 없는 틈을 따라 대립되기는커녕 많은 경우
서로의 버전이 될 뿐이다"[69]라고 덧붙인다. 이러한
주장을 연장시키며 슈타이얼은 포스트인터넷 조건의
주요한 국면을 생산력주의(productivism)에서
순환주의(circulationism)로의 이행으로 규정한다.
이 개념은 한편으로 포스트인터넷 아트라는 용어를
처음 사용한 것으로 알려진 마리사 올슨(Marisa
Olson)의 견해와 공명한다. 올슨은 웹 서핑 문화와
예술적 창작의 경계를 와해시키는 전용의 실천을
포스트인터넷 아트의 주요 특성으로 규정하면서
이러한 실천이 인터넷 기반 디지털 시각 문화에서
이미지가 무한히 생산되고 자유롭게 교환되는
순환(circulation)의 개념을 전제한다고 말하기
때문이다.[70] 그러나 슈타이얼의 순환주의는 올슨의
순환 개념보다 정치경제학적이다. 즉 생산력주의가

68. Ibid., p.34.

69. Ibid., p.35.

70. Marisa Olson, "Lost Not Found: The Circulation of Images in Digital
Visual Culture," *Words without Pictures*, Alex Klein(ed.), New York:
Aperture, 2008, p.274.

20세기 자본주의와 사회주의 모두의 재화 생산 및
예술적 제작에 가정된 노동력의 숭배를 뜻한다면,
순환주의는 이미지 또는 정보의 후반작업과 유통이
예술의 본성은 물론 삶과 세계의 근본적인 양상을
지배적으로 규정하는 상황이자 이러한 상황에
개입하는 예술적 작업의 가능성 모두를 가리킨다.
"이미지 노동자들은 이제 이미지로 만들어진 세계를
직접적으로 다루며 이전에 가능했던 것보다 훨씬
빠르게 이미지를 다룬다. 그러나 제작 또한 순환과
변별 불가능한 지점에 이를 정도로 혼합되었다."[71]
 포스트프로덕션과 순환주의를 포스트인터넷
조건의 주요 국면이자 예술적 전략으로 바라보는
슈타이얼의 견해는 2010년대 이후 그의 비디오 에세이
작업을 특징짓는 미학적 기법과 형태들로 이어진다.
「자유낙하」와 「안 보여주기」에서 화면 내 공간은
디지털 시각 효과 소프트웨어의 활용에 힘입어 모든
이미지(카메라로 촬영된 이미지, 다운받거나 리핑된
이미지, 소프트웨어로 합성된 이미지)들이 다양한
비율과 크기로 나타나고 그 이미지들이 자유롭게
합성되고 중첩될 수 있는 평면이 된다. 이 두 작품에서
모두 적용된 그린스크린 기법은 "주류 할리우드
영화에서처럼 기술적 장치의 가시성을 감소시키기
위해 배치되지 않는다. 오히려 그것은 미장센의
유동적이고 구성된 특질을 전면에 드러낸다."[72] 합성과
중첩, 프레임-내-프레임 효과를 적극적으로 활용하는
슈타이얼의 미학은 「안 보여주기」에서도 반복된다.

71. Steyerl, "Too Much World," p.36.
72. Magagnoli, "Capitalism as Creative Destruction," p.730.

이러한 특징들로 인해 이 작품은 "디지털 테크놀로지의
편재성을 입증하는 인공물"에 초점을 맞추는 것을 넘어
"이미지가 되는 세계의 시점으로부터 본 컴퓨터 시각과
그러한 이미지가 분석의 대상이 되는"[73] 상황을 교육적,
수행적으로 논평한다.

　　포스트인터넷 조건에 대한 반응으로 디지털
소프트웨어의 적극적 활용을 통해 이미지의 조밀한
순환과 자유로운 합성, 이미지 공간의 유동성을
강조하는 슈타이얼의 최근 비디오 에세이는 이
지점에서 필름 기반의 에세이 영화 전통과 구별된다.
에드 할터가 지적하듯 슈타이얼의 후기 비디오
에세이는 가변적인 전자 미디어의 비판적 잠재력을
활용하여 이미지-프로세싱 기법을 다큐멘터리 및
아카이브 푸티지와 결합하는 방식으로 주장이나
사유를 제시하는 마사 로즐러(Martha Rosler)와
세스 프라이스(Seth Price)의 작업에 더욱 가깝다.[74]
특히 프라이스의 작업 및 담론은 포스트인터넷
조건에 대한 슈타이얼의 주장과 긴밀히 연결된다.
프라이스는 1990년대 후반부터 「디지털 비디오 이펙트:
스필즈(Digital Video Effects: Spills)」(2004), 「디지털
비디오 이펙트: 에디션들(Digital Video Effects:
Editions)」(2006) 등을 통해 광고와 뮤직비디오,
비디오게임, 아마추어 홈페이지 및 영화 이미지의
자유로운 리믹스와 오픈 소스 코드와 같은 디지털

73. Katja Kwasek, "How to be Theorized: A Tediously Academic Essay on the New Aesthetic," in *Postdigital Aesthetics: Art, Computation and Design*, David M. Berry and Michael Dieter(eds.), London: Palgrave Macmillan, 2015, p.81.

74. Halter, "After Effects," p.157.

공유 체계의 사용자 행위마저도 포괄하면서 전자
미디어와 디지털 미디어를 활용한 비디오 에세이의
양식을 변주해왔기 때문이다. 이러한 프라이스의
실천은 2002년도에 완성되어 무료로 배포된 소책자
『분산(Dispersion)』에도 반영되었는데, 이 책의 한
부분은 포스트인터넷 조건에 대한 슈타이얼의 견해에
영향을 주었다. "이 통제 불가능한 아카이브를 통해
점점 더 많은 미디어를 접할 수 있게 되면서 이제
임무는 포장하고, 제작하고, 재구성하고(reframing),
유통시키는 것이 되었다. 즉 물질적인 재화를 창조하는
것이 아니라, 기존 재료를 사용해서 사회적 맥락을
생산한다."[75]

　　「유동성 주식회사(Liquidity Inc.)」(2014)는
"현실은 후반 제작되고 대본화되며, 정동은 애프터-
이펙트로 렌더링"되는 포스트인터넷 조건에 반응하는
슈타이얼의 순환주의 이념이 작업 방식과 이미지
미학 모두에서 급진적으로 드러난 작품이다. 제목을
장식하는 '유동성'이라는 키워드는 다양한 종류의
디지털 스크린은 물론 소프트웨어와 네트워크
인터페이스를 직접적으로 환기시키는 모든 종류의
시각적 기호로 반영된다. 한편으로 유동성의
자유로움을 은유하는 서핑 이미지나 경제 위기의
금융 유동성을 자연재해의 유동성과 연결시킨 쓰나미

75. Seth Price, *Dispersion*, New York: Distributed History, 2002, n.p. www.
distributedhistory.com/Dispersion2016.pdf, 2017년 10월 1일 접속. 데이비드
조슬릿은 프라이스의 작업과 담론적 실천이 분산은 물론 이미지와 정보의
다양한 포맷화(formatting)를 적용함으로써 포스트인터넷 아트의 경향을
선구적으로 예고했음을 지적한 바 있다. 이에 대해서는 다음을 참조. David
Joselit, "What to Do with Pictures?," *October*, no.138, Fall 2011, pp.81-94.

뉴스 보도 이미지가 화면 전체를 채우거나 별도의
텔레비전 스크린에 등장하거나 스마트폰에 재생되는데
이러한 합성은 「자유낙하」와 「안 보여주기」의 기법을
연장한 것이다. 다른 한편으로 이차원과 삼차원,
정지 영상과 동영상을 포괄하는 모든 이미지는 랩톱
바탕 화면은 물론 파워포인트와 같은 문서 작업
소프트웨어, 모질라 파이어폭스와 같은 검색 엔진,
페이스북 및 텀블러와 같은 소셜 미디어 플랫폼 등의
프레임 속에서 출몰과 중첩을 반복한다.(그림 17, 18)
이 지점에서 슈타이얼의 작업 방식이 그린스크린과
같은 영화적 시각 효과 제작 방식의 적용을 넘어
디지털 소프트웨어와 네트워크 행동 방식의 전반적인
적용으로 이행했음이 분명해진다. 표면적으로 볼
때 이 작품의 이미지 미학은 레프 마노비치(Lev
Manovich)가 딥 리믹스성(deep remixability)라고 말한
특성, 즉 소프트웨어 환경 내에서 "컴퓨터 애니메이션,
라이브 영화 촬영, 그래픽 디자인, 2D 애니메이션,
타이포그래피, 회화와 드로잉의 기법과 도구가
상호작용하여 새로운 혼종들을 창조하는"[76] 특성에
호응한다. 그러나 슈타이얼의 혼종적 시각 언어는
이러한 기술적 특성의 활용을 넘어 큐레이터 외르크
하이저(Jörg Heiser)가 포스트인터넷 아트의 한 경향을
두고 사용한 수퍼 혼종성(super-hybridity)의 양상으로
나아간다. 하이저는 지구화, 인터넷, 자본주의,
디지털 기술의 영향에 응답하여 작가들이 "원천과
맥락의 혼합을 가속화함으로써 그것들을 원자화하고

76. Lev Manovich, *Sofrware Takes Command*, New York: Bloomsbury
Academic, 2014, p.267.

그림 17, 18
히토 슈타이얼, 「유동성 주식회사」, 2014.

다른 아이디어의 맹아로 변형시키는"[77] 경향을 수퍼
혼종성으로 정의한다. 여기에서 '수퍼'라는 접두사는
혼종성이 서로 다른 문화의 혼합과 상호작용으로
규정되던 포스트모던 시기의 관념을 넘어 "다수의
영향과 원천들의 컴퓨터화된 집적물(computational
aggregate)로 바뀐 과정에 대한 성찰"[78]을 가리킨다.
슈타이얼 또한 수퍼 혼종성 경향에 대한 인식을
다음과 같이 피력한 바 있다. 한편으로 이러한 경향은
"소유권과 기원을 포기하고 결합하고 조립하고
창조하고 뒤섞는 욕망"[79]의 표현이다. 다른 한편으로
"디지털 순환의 영역에서 [수퍼 혼종성은] 더 이상
다른 무엇으로 재현되는 주체에 대한 것이 아니라
신체, 사운드, 이미지, 행위의 체현되고 역동적인
연속체, 강도의 시청각적 정치에 대한 것이다."[80]
「유동성 주식회사」에서 딥 리믹스성의 국면을
나타나는 혼종성의 미학은 모든 것의 재조합과 혼합을
활성화하는 디지털 순환 영역의 행동 방식에 따른
것이다. 또한 이질적인 이미지들이 끊임없이 화면을
점유하고 유동하며 발생하는 몰입감(이 몰입감은
이 작품에서 반복적으로 변주되는 물의 이미지로
강화된다)은 신체와 사물, 이미지와 텍스트를 포괄하는
디지털 정보의 가속적인 흐름과 조응한다.

77. Jörg Heiser, "Analyze This," frieze.com, September 1, 2010. https://
frieze.com/article/analyze, 2017년 10월 1일 접속.

78. Jörg Heiser, "Pick & Mix: What is Super-Hybridity?," frieze.com,
September 1, 2010. https://frieze.com/article/pick-mix, 2017년 10월 1일
접속.

79. Hito Steyerl, in Heiser, "Analyze This"에서 재인용.

80. Ibid.

「유동성 주식회사」는 한편으로 디지털 순환
체제의 미학적 몰입감을 강조하면서도 다른
한편으로는 이미지와 사물의 동일성이 디지털
체제에 적용되는 방식을 주체, 객체, 세계의 존재론적
동등성이라는 개념으로 연장함으로써 에세이 영화
특유의 다양하고도 탈중심적인 성찰을 전개한다. 즉
디지털 체제는 주체와 객체의 구별을 와해시킴은
물론 경제와 자연 현상 모두에 근본적으로 침투하여
모든 것을 유동화하는 동시에 결정화한다. 이 작품
오프닝의 한 장면은 파도의 이미지를 배경으로
유동성으로부터 파생된 다양한 단어들인 쓰나미,
얼음, 토런트, 클라우드 등을 제시함으로써
이러한 상황을 안내한다.(그림 19) 또한 전 지구적
자본주의에 대항하는 테러리스트 집단인 '웨더
언더그라운드(Weather Underground)'가 방송하는
가짜 일기예보 장면은 기상이변을 낳는 구름의 이동을
전 지구적 지역 분쟁의 상황 및 기업들의 사유화된
클라우드 데이터 서버 분포 현황과 연결시킴으로써
세계의 데이터화가 정치적, 생태학적 차원의
재구성으로 이어지는 상황을 시사한다.[81](그림 20)
표면적으로 이 작품은 리먼 브라더스에서 분석가로
일하다가 2008년 금융 위기로 인해 퇴사하여

81. 이와 같은 시사점은 지구의 생태학적 차원이 자동화된 소프트웨어
알고리즘에 따라 프로그래밍되는 상황에 대한 최근의 연구와 공명한다. 다음을
참조. Paul N. Edwards, *A Vast Machine: Computer Models, Climate Data, and
the Politics of Global Warming*, Cambridge MA: MIT Press, 2010; Jennifer
Gabrys, *Program Earth: Environmental Sensing Technology and the Making
of a Computational Planet*, Minneapolis MN: University of Minnesota Press,
2016.

그림 19, 20
히토 슈타이얼, 「유동성 주식회사」, 2014.

이종격투기 선수로 변신한 제이컵 우드(Jacob
Wood)에 대한 다큐멘터리 형식을 취한다. 그러나
우드의 이미지가 디지털 소프트웨어로 렌더링된
물의 이미지와 공존하기 시작하면서 다른 사유의
흐름들이 유동적으로 개방되고 하이퍼링크된다.
포스트인터넷 조건하에서 온라인 공간과 오프라인
공간, 이미지와 코드, 텍스트 간의 구별이 무화되듯
물의 이미지가 상징하는 유동성은 기상이변의 유동성,
포스트 포드주의 체제하의 노동 유연성, 신자유주의
체제하의 금융 유동성, 데이터 저장과 전송의
유동성으로 확산되면서 "디지털-물리적 유동성(digital-
physical liquidity)의 조건"[82]을 우리 시대를 규정하는
것으로 제시한다. 이러한 조건의 여러 가지 국면을
유동적인 시각 언어로 제시함으로써 "슈타이얼은
사변(speculation)의 형식을 투기(speculation)의
형식과 맞서게 한다. 즉 하이퍼-자본주의의 투기
논리를 에세이 형식이 정당화하는 하이퍼-사변적
추론으로 맞서는"[83] 것이다. 이러한 추론은 우드의
마지막 진술인 "모든 것은 인터넷-기반이 되고 우리는
새로운 세계에 진입하고 있다"에서 절정에 달한다.
이처럼 유동적이고 미래를 예측할 수 없는 세계의
모습을 보여주면서도 슈타이얼은 다른 한편으로
그 세계로부터의 탈주가 아니라 그 세계의 표면을
미끄러져 나가는 유동화된 주체성을 대안으로
제시한다. 그런 점에서 이종격투기 선수로 변신한

82. Karen Archey, "Hyper-Elasticity Symptoms, Signs, Treatment: On Hito
Steyerl's Liquidity Inc.," in *Too Much World*, p.223.
83. Lütticken, "Hito Steyerl: Postcinematic Essays after the Future," p.53.

우드는 금융자본주의의 낙오자로만 제시되지 않는다.
오히려 그는 금융자본주의의 재난적 상황에서 체득한
유동성과 예측 불가능성의 교훈을 격투기 기술 연마에
적용하면서 생존을 모색하게 되는데, 「11월」에 이어
다시 등장하는 브루스 리의 이미지는 그러한 생존의
방식을 예고한 주체로 전용된다.

　　「태양의 공장(Factory of the Sun)」(2015)은
비디오게임 튜토리얼 사용자 지침서 영상의 외형을
취하면서도 제작 과정 영상, 뉴스 단편 유튜브에
업로드된 댄스 클립, 일본 애니메이션 풍의 캐릭터,
세계적으로 진행되는 시위 영상을 조밀하게 뒤섞은
작품이다.(그림 20, 21) 「유동성 주식회사」와
유사하게도 디지털 재조합과 합성 기법으로 구현되는
수퍼 혼종성의 미학은 출처와 제작 방식에 있어
서로 이질적인 이미지를 동등한 스크린의 지평에서
병치하고 변형시킴으로써 끊임없이 가속화된 데이터의
순환을 나타낸다. 나아가 「태양의 공장」은 데이터의
지속적인 순환이 비디오게임과 같은 가상현실 기반의
문화적 경험에 국한되지 않고 정치적, 경제적, 역사적
차원을 근본적으로 재편하고 있음을 나타냄으로써
슈타이얼의 순환주의 이념을 시각적으로 번역한다. 즉
이 작품은 "이미지를 포스트프로덕션하고, 출시하고,
가속화하는" 기법과 미학을 활용하여 "소셜 미디어를
넘나드는 이미지의 공적 관계, 광고와 소외 (…) 국가
시각쾌락증(Scopophilia), 자본 감시, 대규모 감시를
노출"[84]한다.

84. Steyerl, "Too Much World," p.37.

그림 21, 22
히토 슈타이얼, 「태양의 공장」, 2015.

 이 작품은 「유동성 주식회사」에서 제시한
데이터 세계와 물리적 세계의 동등성을 연장하면서
시작한다. 자유롭게 변화하는 은빛 유체 금속 전구와
랩톱은 부서지고 재결합하기를 반복하는 은빛 미세
물질과 반짝이는 빛으로 변모한다. 삼차원 디지털
애니메이션으로 제시되는 이러한 이미지에 맞춰
내레이션은 "광섬유 케이블을 통과하는 빛, 태양은
우리의 공장"이라는 명제를 제시한다. 이처럼
물질과 데이터 흐름, 자연과 인공성의 경계가 와해된
가상의 세계 속에서 세 명의 주요 인물이 등장한다.
내레이터이자 게임 프로그래머 율리아는 1인칭
슈팅 게임을 수행하면서 모션 캡처 스튜디오에서
비디오게임 제작을 지도한다. 유튜브에서 자신의
댄스 영상을 바이럴 비디오로서 유행시킨 율리아의
동생은 그녀의 스튜디오에서 전자 센서가 부착된
모션 캡처 수트를 입고 춤 동작을 '강요된 노동(forced
labor)'으로 수행한다. '이것은 게임이 아니다. 이것은
현실이다'라는 제목이나 "토털 캡처를 위해서는 A
버튼을 누르시오"라는 자막은 그의 신체적 동작이
디지털 가상 캐릭터로 변환되고 육체적 노동이 디지털
가상 노동과 구별 불가능하게 되는 상황을 나타낸다.
퍼포머들의 아바타와 3D 합성 캐릭터가 공존하는 가상
세계의 흐름은 "초광속 가속화에 맞서는 전 지구적
소요"라는 긴급 속보 자막과 더불어 시위 장면을
보여주는 뉴스 푸티지에 의해 간헐적으로 중단되는데,
이 과정에서 독일은행의 대변인이 등장하여 시위대를
향한 드론 선제 타격의 필요성을 주장한다. 그런데
이러한 뉴스의 흐름은 봇 뉴스(Bot News)임이 자막을

통해 드러난다. 즉 이 일련의 뉴스 흐름은 독일은행
대변인으로 상징되는 정보의 기업적 통제와 이에
대항하여 정치적 메시지를 알고리즘적으로 자동
생산 유포하는 봇 뉴스의 경쟁이라는 양가적 상황과
연결된다. 후자의 상황은 슈타이얼이 트위터상에서
활동하는 정치적 봇 군대(bot army)를 "페이스북 군대,
당신의 저비용 개인화된 군중, 디지털 용병"[85]이라고
규정한 바를 환기시킨다. 이처럼 「태양의 공장」은
「유동성 주식회사」에서 먼저 표현했던 정치와 경제의
디지털화를 더욱 극단적으로 밀어붙이면서 역사의
가상화 또한 은유적으로 제시한다. 율리아가 수행하는
일인칭 슈팅 게임의 표적은 스탈린의 삼차원 모델인데
이는 슈타이얼이 순환주의를 주장하면서 대비시켰던
생산력주의의 종말을 희화적으로 나타낸다. 또한
율리아의 동생과 동료 퍼포머는 스튜디오를 벗어나
제2차 세계대전 후 정보 수집을 위해 베를린에 세워진
도청 스테이션의 폐허를 배경으로 춤을 추는데, 이
폐허는 3D 그래픽으로 환원되어 분석의 대상이 된다.
　　이처럼 「태양의 공장」은 데이터의 가속화된
순환이 세계의 가상화와 노동의 유연화, 정치적 감시
및 역사의 종말로 이어지는 현재의 상황을 수퍼
혼종성의 몰입적 경험으로 표현하면서도 '빈곤한
이미지'에 대한 슈타이얼의 양가적 관점을 연장시킨다.
즉 '빈곤한 이미지'가 한편으로는 이미지의 무한한
유통과 변질에 따른 시각적 경험의 빈곤을 함축한
잔여이면서도 다른 한편으로는 대항적 이미지 제작의

85. Steyerl, "Proxy Politics."

재료이자 전략이 되듯, 「태양의 공장」에서 모션 캡처를
입고 육체노동을 수행하는 퍼포머들의 춤은 한편으로
노동의 유연화를 증거하면서 다른 한편으로 신체와
노동의 식민화를 비평하는 저항의 몸짓으로 묘사된다.
임시 노동자들로서 퍼포머들이 보이는 이러한 이중적
수행성은 슈타이얼이 다른 글에서 지적했던 바이기도
하다. 즉 자신의 일관된 정체성을 상실한 채 물리적
신체와 가상의 아바타 사이를 오가는 이들은 "주체도,
소유도, 정체성도, 상표도 없이 (⋯) 단지 가면,
익명성, 소외, 상품화"[86]만이 남은 상황에서 소극적
자유만을 가진 프리랜서의 존재 조건과 연결된다.
이러한 조건은 디지털 포스트 포드주의 경제로
이행하면서 노동과 노동 이외 삶의 영역 사이의 구별이
붕괴되는 상황, 나아가 예술의 영역에서는 모더니즘을
지탱했던 예술의 자율성이라는 신화가 붕괴되는
상황과 연결된다. 슈타이얼에 따르면 이러한 상황은
"예술로 포섭된 삶은 이제 미학적 기획이며 정치의
전면적인 미학화와 일치"[87]한다는 점, 오늘날의 직업이
"무시무시한 속도로 벌어지는 정동적 노동"[88]으로
규정된다는 점을 입증한다.

　　　그러나 이러한 비관적 상황에도 불구하고
슈타이얼은 오늘날 정동적 노동에 포획된 예술가가
"전 지구에 분포하는 룸펜 프리랜서"이자 "구글
번역기로 소통하는 상상력의 예비군"[89]이 될 수 있다는

86. 이 책 176쪽.
87. 이 책 146쪽.
88. 이 책 129쪽.
89. 이 책 130쪽.

가능성을 제시하면서, 이들이 취할 수 있는 개입의
방식을 점령(occupation)으로 규정한다. 그런데
디지털 인터페이스와 네트워크가 삶과 현실, 신체를
근본적으로 재조직한 포스트 포드주의-포스트인터넷의
시대 속에서 점령의 대상은 물리적 장소를 넘어서고,
점령의 지향점 또한 다른 곳으로서의 유토피아가
아니다. "점령의 영토는 (…) 정동의 공간이며 (…)
언제 어디에서나 현실화될 수 있다. 그곳은 가능한
어떤 경험으로 존재한다. 그곳은 표본화된 검문소,
공항 보안 검색대, 계산대, 항공 시점, 신체 스캐너,
분산된 노동, 유리 회전문, 면세점을 관통하는 운동의
합성과 몽타주 시퀀스로 구성되었을지도 모른다."[90]
「태양의 공장」에서 율리아의 동생과 동료 퍼포머들은
일본 애니메이션 캐릭터를 떠올리게 하는 일종의
가상 저항군으로 탈바꿈하면서 가상공간과 물리적
공간, 심지어 데이터 서버 저장소마저도 넘나들고,
나아가서는 연대기적 시간성마저 초월하면서 미래의
가상적 저항과 과거의 저항 모두를 체현한다. 빅 보스
하드 팩츠(Big Boss Hard Facts)라는 남성 아바타는
2018년 싱가포르 자유무역항을 점령했다라고 과거
시제로 말하고,[91] 하이 볼티지(High Voltage)라는 여성
아바타는 「11월」에서의 볼프/로나히를 연상시키듯
"쿠르드족군과 함께한 IS와의 코바니 전투에서 두 번
죽었다"고 말한다. 이러한 노동자-캐릭터의 변화를
살펴볼 때 「태양의 공장」은 슈타이얼이 「컷! 재생산과

90. 이 책 152, 155쪽.
91. 싱가포르 자유무역항의 미술품 수장고에 대한 슈타이얼의 논평은 그의 글
「면세 미술」(2015)을 반영한 것이다.

재조합」에서 디지털 포스트프로덕션을 '대안적인
정치적 신체'의 구성을 위한 도구로 전유했던 바를
환기시킨다. 즉 디지털 아바타와 애니메이션 등으로
이질적인 이미지의 원천들을 드러내는 동시에 이들
사이를 유동적으로 왕복하는 임시 노동자 퍼포머들의
신체는 '빈곤한 이미지'의 일종이며, 이 이미지-
신체는 한편으로는 디지털 경제의 착취적인 상황을
기입하면서 다른 한편으로는 이러한 경제하에서
"재현되지 못하는 수많은 사람들"[92]을 가시화한다.
이와 같은 주체들을 한편으로는 디지털 잔해로
가시화하고 이들이 다른 신체로 재조직되는 과정을
다룸으로써 「태양의 공장」은 디지털 테크놀로지에
대한 슈타이얼의 다음과 같은 논평을 보충한다.
"디지털 테크놀로지는 거의 모든 것의 창조적 난파와
저하를 위한 부가적 가능성을 제공한다. 이는 파괴,
변질, 가치 저하를 위한 선택을 증대시킨다. 이는
역사적 잔해의 제작, 복제, 복사를 위한 탁월한 새로운
도구들이다."[93]

5. 결론

지금까지 포스트 재현, 포스트 진실,
포스트인터넷이라는 세 가지 개념으로 하이퍼링크한
슈타이얼의 저작 및 비디오 에세이 작업은 20세기
이후의 비판 이론 및 미디어 연구가 기술의 정치경제적
영향 및 기술을 통해 재구성되는 지각과 이미지
존재론에 대해 제시했던 양가성의 관점을 21세기에

92. 이 책 217쪽.
93. Steyerl, "Digital Debris: Spam and Scam," *October*, no.138, Fall 2011, p.70.

계승하고 업데이트한다는 점에서 의미가 있다.
복제 기술과 새로운 시각 기계에 의한 아우라의
파괴와 지각의 자동화 속에서도 이것들에서 예술
작품의 존재 및 경험 양식의 민주화, 자본주의하에서
소외되는 인간의 경험 인식과 지각의 재구성 가능성을
발견하고자 했던 벤야민, 그리고 노동의 소외를
유지하고 노동과 삶의 경계를 지각과 정동의 차원에서
붕괴시키고 자본의 가치를 기호로 치환하는 포스트
포드주의와 디지털 네트워크를 비판하면서도 바로
그런 조건하에서 다중의 정치적 에너지와 표현
수단을 발견하고자 하는 이탈리아 자율주의의 흐름에
슈타이얼의 작업과 이론이 합류하는 것이다. 포스트
재현 패러다임을 특징짓는 군산 복합체 치하의
수직성의 지배와 빈곤한 이미지의 폭증은 대안적인
이미지 제작의 기술적, 미학적 조건이 되고, 포스트
진실 패러다임을 특징짓는 다큐멘터리 불확정성은
다수의 가능한 진실과 이미지의 의미에 대한 사변적
성찰을 다수의 회로로 전개하는 에세이 양식을
가능하게 하며, 포스트인터넷 패러다임은 데이터
세계와 물리적 세계, 데이터화된 주체와 인간 주체의
근본적인 동일성으로 인한 정치와 경제의 가속화를
가리키면서도 그러한 가속화로부터의 탈주가 아니라
가속화의 흐름을 타고 그 흐름을 단절하면서 데이터와
데이터화된 세계 및 주체를 전유하는 순환주의 전략을
잉태한다.

　　이러한 양가성의 삼각형을 포스트인터넷이
이미지를 다루는 기법처럼 접고 펼치며 상이한
위상에 위치시키는 슈타이얼의 글쓰기와 영상

작업은 점차 벤저민 브래튼(Benjamin Bratton)이
말한 '스택(stack)'과 긴밀히 호응하고 있다. 브래튼은
클라우드 컴퓨팅, 유비쿼터스 컴퓨팅 등이 구성하는
우연한 거대 데이터 구조와 그 기반 시설을 스택으로
정의하면서 이것이 "고립되고 무관한 컴퓨터화의
유형이 아니라 보다 커다란 일관적인 전체"를
구성하며, "지구적 규모의 컴퓨터화 시스템을 넘어
"우리가 세계를 주권적 공간으로 분할하기 위한
새로운 건축술"[94]이라고 주장한다. 슈타이얼의 이론과
영상 작업은 영화적 몽타주를 넘어 포스트 영화적
중첩과 합성의 방식으로 서로 무관해 보이는 텍스트와
이미지의 단편들을 전유하고 이를 통해 디지털
자본주의와 전 지구적 감시 주권 정치의 이질적인
흐름들을 총체적, 다층적으로 가시화함으로써 스택의
구조를 닮는다. 또한 그 이론과 작업의 많은 부분이
데이터 구조는 물론 그 기반 시설의 물질적, 기술적
층위를 지적하기 때문에 한편으로는 스택의 구조를
취하면서 다른 한편으로는 이에 대한 비판을 수행하는
것이다. 이러한 이중성은 슈타이얼의 이론과 실천이
전개해온 양가성의 또 다른 측면이다.

94. Benjamin Bratton, *The Stack: On Software and Sovereignty*, Cambridge MA: MIT Press, 2015, xviii.

스크린의 추방자들

히토 슈타이얼 지음
김실비 옮김
김지훈 감수 및 해제

초판 1쇄 발행. 2016년 8월 26일
개정판 1쇄 발행. 2018년 2월 1일
5쇄 발행. 2022년 9월 30일

발행. 워크룸 프레스
편집. 박활성
인쇄 및 제책. 세걸음

ISBN 978-89-94207-94-0 03600
값 17,000원

워크룸 프레스
03035 서울시 종로구
자하문로19길 25, 3층
전화. 02-6013-3246
팩스. 02-725-3248
이메일. wpress@wkrm.kr
www.workroompress.kr